문예신서
366

이미지와 해석

마르틴 졸리

김웅권 옮김

東 文 選

이미지와 해석

Martine Joly

L'image et son interprétation

차 례

제3장 믿기: 기록 영화와 픽션 사이에서

제4장 이미지의 해석: 기억, 틀에 박힌 표현,
유혹 사이에서

서 론

　우리가 메시지의 해석에 대해, 그리고 특히 이미지가 구성하는 시각적 혹은 시청각적 메시지의 해석에 대해 알고 있는 것은 무엇인가? 인식에 대한 이론,[1] 지각에 대한 이론,[2] 수용에 대한 이론,[3] 읽기에 대한 이론,[4] 해석에 대한 이론[5]이 존재하는데, 이것들은 우리가 몸담고 있는 세계 자체의 포착, 그러니까 그것의 인식과 이해방식들, 또 시각적이라기보다는 문학적인 텍스트들의 이해방식들에 관한 것들이다. 사실 지금까지 문학 연구의 범주 내에서 해석의 문제는 세속적·종교적 텍스트들을 중심으로 보다 집중적으로 제기되어 왔다. 그러나 '기호학'이 출현하는 1960년대부터 상당수의 저작들이 회화·영화 혹은 텔레비전과 같은 언어 이외의 텍스트들과 관련되었다.[6]

　따라서 이미지의 해석은 기호학적 문제제기의 중심에 자리하고 있다. 이 문제제기는 우선적으로 작품의 의도로서 이미지의 의미작용에

　1) 플라톤으로부터 특히 데카르트를 거쳐 칸트까지 철학은 인간이 자기 자신과 환경을 알기 위해 지닌 방법들에 대해 끊임없이 탐구해 왔다.

　2) 우리는 특히 메를로 퐁티를 생각한다. 그의 《지각의 현상학》은 '세계의 드러냄'에 관한 이론을 계발하기 위한 현대적 사유의 노력과 한덩어리를 이룬다.

　3) 가장 최근 연구자들 가운데서 한스 로베르트 야우스와 '콘스탄츠 학파'는 우리가 이 책에서 앞으로 다루게 될 텐데, 작품에 대한 수용 이론을 확립하는 데 폭넓게 기여했다.

　4) 롤랑 바르트의 모든 저작들은 이미지와 텍스트 읽기의 메커니즘들을 이해하려는 고심을 나타내고 있다.

　5) 특히 움베르토 에코 참고. 그의 저서 《해석의 한계》(Grasset, 1992)는 우리의 작업에서 지속적으로 참조될 것이다.

　6) 예컨대 움베르토 에코가 1962년에 내놓은 첫번째 저서 《열린 작품》을 들 수 있는데, 온갖 종류의 작품들의 해석에 할애되어 있다.

대해 탐구하고 있지만, 필연적으로 그것은 이 의미작용이 독서와 해석을 거칠 때, 다시 말해 독자의 의도라는 필터를 거칠 때 이 의미작용은 어떻게 되는지를 탐구하게 된다. 사실 움베르토 에코가 그의 저서 《해석의 한계》[7]에서 작품의 해석적 접근이 다음과 같은 여러 대상들에 대한 연구와 관련될 수 있다는 것을 어떻게 명시적으로 밝히고 있는지 상기할 필요가 있다. 즉 **저자의 의도**(intentio auctoris) 혹은 그가 '말하고자 하는' 것, 다음으로 **작품의 의도**(intention operis) 혹은 작품이 우리에게 '말하는' 것, 끝으로 **독자의 의도**(intentio lectoris) 혹은 그가 텍스트에서 우선시하는 것 말이다.

두번째와 세번째 유형의 의도들은 서로 유기적인 관련이 있다. 그러나 다음과 같은 두 개의 프로그램을 대립시키는 텍스트 해석에 관한 고전적 논쟁에 불을 지펴온 것은 저자 자신의 의도이다.

1) 저자가 말하고자 했던 것을 텍스트에서 찾는다. 이것은 중·고등학교 '프랑스어' 교육에서 우선시되는 프로그램이다.

2) 저자의 의도와는 독립적으로 텍스트가 말하는 것을 그 안에서 찾는다. 이와 같은 입장은 첫번째 입장과의 연관 속에서 '초기 기호학'이 우선시한 것이며, 텍스트의 '내재적' 분석이라 불리었다. 이 분석이 구조적이든 텍스트적이든 말이다.

사실 움베르토 에코가 말하고 있듯이, "텍스트 생산의 불가사의한 내력과 텍스트에 대한 장차 해석의 통제 불가능한 표류 사이에서 텍스트로서의 텍스트는 여전히 안락한 현존(présence), 곧 안락을 느끼게 되는 패러다임을 구성한다." 혹은 "저자의 도달 불가능한 의도와 독자의 논의의 여지가 많은 의도 사이에는 수용 불가능한 해석을 반박하는 텍스트의 투명한 의도가 있다."[8]

7) 이 책은 이탈리아에서 1986년에 출간되어 1991-1992년에 프랑스어로 번역되었다.

8) Cf. Umberto Eco, *Les Limites de l'interprétation, ibid.*

다음으로 기호-화용론(sémio-pragmatique)은 이러한 분석들을 그것들이 생산되고 유통되는 맥락 속에 편입시킴과 아울러 독자의 특수성과 협력적 의도를 고려함으로써 그것들의 내용을 풍부하게 해주었다. 그리하여 저자-작품-독자의 상호작용과 이 상호작용이 해석의 역사성에 미치는 영향에 대한 연구는 **저자의 의도, 작품의 의도** 그리고 **독자의 의도** 사이의 작용을 더욱 중시하고 있다.

한편 해석 기호론은 협력행위로서의 독서와 모델 독자에 대한 이론을 개발하고자 하는데, "작품이 확립하고자 하는 독자의 모습을 텍스트에서 일반적으로 추구하고, 따라서 독자의 의도의 표출을 평가하는 데 필요한 기준을 작품의 의도에서 추구한다."[9]

요컨대 전통적 입장에서는 저자에게 지나친 특권이 부여된 후, 내재적 분석에서는 작품에 지나친 특권이 부여되었고, 이어서 해석은 무한히 가능하다는 점이 강조되면서 독자에게 지나친 특권이 부여되었던 것이다.

보다 균형 잡힌 태도들은 해석 현상을 이것의 복합성에 보다 적합하고 보다 절제 있는 방식으로 접근토록 해주었다. 왜냐하면 그것들은 텍스트적 정합성뿐 아니라 이 정합성의 맥락적 정합성을 고려하고 해석 현상이 준거하는 의미작용 체제들을 고려하면서도, 이 속에서 발신자와 수신자가 욕망, 충동과/혹은 의지와 같은 자신들의 의미작용 체계들에 따라 발견하는 것에 대해 탐구하기 때문이다.

바로 이러한 관점의 방향으로 이 책은 각기 나름대로 의미작용의 문제와 불가분의 관계에 있는 해석의 문제를 다루는 몇몇 업적들을 결집하면서 나아가고자 한다. 사실 우리의 이전 저서들에서[10] 우리가 보다 특별히 관심을 가졌던 것은 시각적 메시지를 통한 의미 생산의 방

9) *Ibid.*
10) 1994년에 나탕 출판사에서 나온 *Introduction à l'analyse de l'image* 그리고 *L'image et les signes* 참고.

식들이었고, 텍스트에서 그리고 맥락과의 상호작용에서 상당수의 명령들, 다시 말해 일정한 독서와 해석을 하도록 지시하는 명령들을 배치하는 요소들이었다.

그러나 메시지를 지시하는 구체적이고 지각 가능한 명령들에 주의를 기울일 때, 이 명령들이 해석의 과정에서 어떻게 되는지에 대해 우리가 알고 있는 것은 무엇인가? 그것들은 메시지의 해석과 이 해석이 메시지와 일치함을 유도할 만큼 충분히 강력한가? 그것들은 검증 가능하고 공감할 수 있는 의미의 구축으로 귀결될 수 있도록 저자, 작품 그리고 독자 사이에 유통되고 있는가——유통된다면 어떻게 그러한가? 그것들은 모두가 합당한 무한한 해석들의 출발점인가, 아니면 그 반대로 그것들은 단 하나의 유일한 가치 있는 해석만을 받아들이는가? 작품 자체만큼이나 오래된 이 모든 문제들은 특히 기호학이 끊임없이 제기하는 것들이다.

그렇기 때문에 이 책에서 우리는 해석에 대한 전통적인 문제제기들과 구분되는 입장을 취하고자 한다. 우리는 다른 사례들이나 다른 매체들을 검토하면서 해석이라는 커다란 문제에 대한 몇몇 해답을 찾고자 할 것이고, 이 문제와 관련된 상당수의 업적을 끌어 모아 보다 일반적으로 중요한 고찰 명제들에 통합시킬 것이다.

여러 유형의 이미지가 있듯이, 여러 유형의 해석이 있는 것은 어쩔 수 없는 일이다. 그 무엇이 되었든 어떤 메시지도 일의적인 해석만을 바랄 수는 없다. 그 반대로 설령 각각의 독자나 관객은 유일하고, 상황에 따라 조정될 수 있는 그 나름의 해석적 틀이 있다 할지라도, 그렇다고 작품의 해석이 무한할 수는 없으며 기능상의 한계와 법칙을 포함하고 있다.

그렇기 때문에 우리는 실질적인 수많은 상이한 분석 사례들을 통해 해석의 문제를 우선적으로 설명한 다음에 해석에 대한 고찰에서 어떤

통일성을 발견하기를 희망하는 것이다. 그리하여 우리는 이 책의 독자들에게 하나의 방식을 제안하고 싶다. 그것은 개별적인 사례들과 보다 일반적인 고찰들을 유기적으로 엮어냄으로써 연구자는 아니라 할지라도 호기심을 지닌 자의 방식은 되리라 할 것이다. 여기서 호기심을 지닌 자는 동일한 집요한 문제제기를 기저에 깔고 상이한 대상들을 검토하여 마침내 하나의 저작물, 당연히 여러 양상을 지니고 있지만 일관성이 있는 그런 저작물을 만들어 내는 자이다. 이질적인 천들로 된 여러 조각들이지만 이것들을 짜 맞추면 마침내 정연한 모티프를 지닌 퍼즐이나 유용하고 따뜻한 옷을 구성하듯이 말이다. 따라서 이 책의 야심은 복수태에서 단수태로, 이미지들로부터 이미지로, 해석들로부터 해석으로 이동하는 것이다.

이를 위해 우리는 표지들이 설치된 길들에 때로는 접근하고 때로는 멀어지는 전진과 우회를 하나의 개인적인 서서한 전진의 이미지와 결합시키고자 한다.

우리가 처음에 검토하고자 하는 대상은 학술적이지 않은 텍스트들이나 텍스트 모음집들인데, 이것들은 영화작품들에 대해 이야기하고, 따라서 그것들의 수용과 해석의 어떤 측면을 표출하고 있다. 그러므로 이러한 접근방식은 영화들에 대한 어떤 '담론들,' **해석적 흔적**으로 간주된 그런 담론들에 집중될 것이다. 여기서 다루어지는 것은 현학적이거나 이론적인 텍스트들이 아니라, 우리가 매일같이 신문이나 소설에서 만날 수 있는 텍스트들이다. 이것들은 교묘하게 관객이나 독자의 수용을 준비하면서 작품들에 대해 이야기하면서도 작품들에 대해 우리가 장차 접근하는 토대로서 퇴적층을 성립시킨다. 우리는 이와 같은 텍스트들을 연구하는 게 우리의 미래 판단을 결성하는 소선화(조건 형성)의 어떤 측면들을 이해하도록 도와줄 수 있다고 주장한다. 우리는 이 조건화가 시각적 및 시청각적 작품들을 수반하는 텍스트들,

그러니까 이런 작품들과 나란히 하면서 지속적인 상호작용을 통해 그것들을 살찌우는 텍스트들에 나타나고 있음을 보게 될 것이다. 또 우리는 이 조건화가 문학적인 글들뿐 아니라 신문/잡지의 글들을 관통하면서 작용하고 있음을 보게 될 것이다. 또한 우리는 다음과 같은 보충적 전제로부터 출발할 것이다. 즉 비판적인 혹은 상상적인 이러한 텍스트들은 이런저런 시각적 혹은 시청각적 메시지들의 해석을 나타낼 뿐 아니라, 우리가 이러한 메시지들에 대해 지니는 기대나 두려움을 표명하고 있으며, 그리하여 우리의 장차 해석이 추종할 수 있는 결정론의 일부와 이 결정론의 조건화의 일부를 분명하게 드러내고 있다는 것이다.

본서에서 해석은 "어떤 대목이나 어떤 텍스트에 의미를 부여하는 데"[11] 있는 정신적 작용이라는 일반적인 정의로부터 우리는 출발할 것이다. 그러나 "해석한다는 것"이 "의미작용을 부여한다는 것"이라 할지라도, 그것은 역시 "모호한 것에 명료한 의미작용을 부여하는 것"이다. 다시 말해 메시지, 특히 시각적 혹은 시청각적 메시지의 해석은 이해하고/혹은 이해시키기 위해 **해독하고** 설명하는 행위이다. 이것은 롤랑 바르트의《밝은 방》을 제사(題詞)화한 '베일의 패러다임(paradigme du voile)'[12]을 적용시킨 것이다. 따라서 텍스트의 해석은 중계 단계라는 의식을 가지고 텍스트의 의미작용을 자기 자신과 다른 사람들이 접근할 수 있도록 해주는 것이다. 왜냐하면 해석자는 또한 한 언어를 다른 언어로 옮기는 번역자이자 대변자이기 때문이다. 그리하여 해석자는 하나의 작품을 해석하는 음악가나 배우처럼 가능한 해석들 가운데 선택을 한다.

이런 선택, 이런 번역은 신체적(느낌의 유기체적인 질[13]) · 심적(지각

11) Cf. François Rastier, *Arts et sciences du texte*, Paris, PUF, 2001 혹은 *Sémantique interprétative*, Paris, PUF, 1996.
12) Cf. Umberto Eco, *op. cit.*

의 생리–심리학적 질[14]) · 문화적 · 사회문화적[15] · 경제 정세적[16] 등 일련의 조건화(조건 형성)들을 따를 수밖에 없다. 이런 조건화들은 매우 중요하고 누적적이기 때문에 어떤 메시지의 해석에 대해 확신을 갖기가 매우 어렵다. 사실 연구원 루이 에베르가 상기시키고 있듯이,[17] "근본적으로 재(再)글쓰기 유형에 의해 특징지어지는 두 유형의 해석이 존재한다. 하나는 (…) 내재적 해석이고 다른 하나는 (…) 외재적 해석이다." 전자는 텍스트나 메시지에 현존하는 요소들을 명백히 밝혀내고 후자는 물론 전자를 전제하는 것이지만 텍스트나 메시지에 현존하지 않는 의미작용들을 생산해 낸다.

그렇기 때문에 우리는 이 두 유형의 내재적 해석과 외재적 해석에 대한, 그리고 이것들의 상관관계의 어떤 측면들에 대한 보완적 분석들을 교대로 진행할 것이다. 매우 전문화된 이론적 주장들을 넘어서 우리가 많은 개별적 사례들에 입각해 드러내고자 하는 것은 텍스트들이 서로에게 영향을 미치고, 일정한 순간에 일정한 해석에 영향을 미치는 상호텍스트성이나 상호작용의 어떤 측면들이다. 이런 상호작용이 설령 막연하다 할지라도 말이다.

우리가 언급한 바 있듯이, 우리는 어떤 텍스트들에서 이러한 여러 조건화들의 흔적을 인식할 수 있었다고 생각한다. 이 텍스트들은 '학술적인' 텍스트들과 달리 그것들을 나타내고 있다. 그러나 우리는 여기서 그치지 않을 것이다.

13) 이것은 특히 인지과학과 신경–과학에 의해 연구되었다.

14) 이것은 특히 형태의 일반적 지각 원리들을 어떤 요소들 사이의 불변적 관계의 구조로 정립하는 게슈탈트이론에 의해 분석되었다.

15) '독자 · 관객 · 청중의 문제'에 관한 로제 오댕의 최근 연구, in *Réseaux*, n° 99, 2000 참고.

16) 말과 글의 조건들과 비교하여 읽기의 조건들을 고려하는 것은 모든 화용론의 관심사이다.

17) Louis Hébert, *Introduction à la sémantique des textes*, Paris, Honoré Champion, 2001.

신문/잡지의 비판적 텍스트들이나 소설적 텍스트들 이외에도 우리는 기록적(documentaires)이든 허구적이든 개별적 저서들과 같은 생산물들과 이것들의 특수한 수사학을 검토할 것이다. 이러한 저작들은 모두가 본서에서 내재적 해석과 외재적 해석이 뒤섞인 어떤 측면들을 보다 잘 이해하게 해주는 도구들이 될 것이다. 뿐만 아니라 우리가 앞서 특기했듯이, 여기서 소개되는 이 연구들은 이미지가 주는 특수한 기대와 두려움을 다소간 암묵적으로 드러내 준다는 것을 우리는 보게 될 것이다. 우리가 볼 때, 이런 기대와 두려움은 믿음과 신빙성, 신뢰와 불신, 무분별과 통찰력, 맹목과 명료함 사이를 오가며 이미지에 대한 특별한 '신념' 형태를 형성하는 데 기여한다.

이와 같은 방향으로 나아감으로써 우리는 그처럼 확인된 해석 과정이 통상적 견해, 다시 말해 유혹하고 조작하는 거의 절대적인 힘을 이미지에 부여하는 그런 견해와는 반대로, 어떻게 이미지의 읽기에서 투사의 중요성을 나타내는지 보게 될 것이다.

그리하여 미망을 깨는 이 작은 작업은 관객-독자인 우리로 하여금 해석 작업에서 후천적 학식과 반응인 우리의 문화라는 부분을 고려하도록 유도함으로써, 또 그렇게 하여 자유와 해석적 책임에서 보다 진전되게 함으로써 이미지의 읽기와 해석 교육에 유용하게 쓰일 수 있을 것이다.

따라서 우리의 고찰에서 각 단계는 개별적 사례가 동원되어 설명될 것이다. 제1장과 제2장에서 우리는 우리의 일상적 경험에 구체적으로 수반되는 이미지들의 해석에 대한 귀납적 해설로서 신문/잡지의 텍스트들을 검토하고 분석할 것이다. 다른 한편으로 소설들에 대한 분석은 그것들을 가능하거나 있음직한 이미지들의 연출 장소들로 간주하고, 허구적 세계들과 관련된 모든 것으로 간주하는 작업이 될 것이다.[18] 그

18) Wolfgang Iser, Umberto Eco 등 픽션 이론가들의 저작들 참고.

다음 두 장(章)은 시청각 사례들과 보다 폭넓은 견해들에서 출발할 것이다. 이것들은 이미지와 관련된 '믿기(le croire)' 체제를 드러나게 해주고, 해석이 틀에 박힌 표현들의 유지에 적극적으로 동참한다는 필연적으로 경멸적인 측면을 나타나게 해줄 것이다.

신문/잡지나 소설에서 이미지와 관련된 담론들(제1장)은 우리가 이미지에 대해 지닌 기대나 그것이 고취하는 실망을 줄여 주어(제2장) 그것의 해석이 언제나 '믿기' 체제 속에 편입된다고 간주하게 해주게 된다. 비록 이 체제가 조절된다 할지라도 말이다(제3장). 이 체제는 기억과 상투적 반복 학습으로 함양되며(제4장) 교육은 이것들을 당연히 고려하지 않을 수 없다.

그 전에 우리가 서두로서 상기하여 염두에 두어야 할 것은 이미지의 해석이 언어적 텍스트의 해석과 비교해 특수성이 있다는 점이다. 즉 그것은 언어를 바꾼다는 사실이다. 이와 같은 변화는 매우 중요한 것으로, 해석이 하나의 메타언어라는 관념을 반박하고, 해석의 개념이 언어의 다른 부분에 대한 해석체로서 이용되는 한 부분, 곧 이 언어의 한 부분과 관련된다는 관념을 부정한다. 우리는 시각적 메시지들 가운데 다만 일부분만이 언어적이라는 점을 망각해서는 안 된다.

따라서 우리는 이론적인 측면에서뿐 아니라, 비평 · 신문/잡지 · 상상력 혹은 질문서와 대화에서 발견될 수 있는 이론의 흔적들의 측면에서 해석에 대한 수많은 전제들을 자각해야 할 것이다. 또한 고려해야 할 것은 해석의 패러다임에 가져온 중요한 변화들이다. 예컨대 1969년부터 한스 로베르트 야우스 같은 연구자[19]는 자유와 텍스트에의 충실 사이를 항해하면서 수용자 측의 심리적 · 문화적 · 역사적 기대 이론을 예견함으로써 이 패러다임의 근본적 변화를 예고하고 있음을 상기해야 한다.

19) *Pour une esthétique de la réception*, 프랑스어 번역본, Gallimard, 1978.

그렇기 때문에 이 책은 시각적 혹은 시청각적 작품 자체와 체제를 이루는 주변적 텍스트들의 사례 속에서, 이 작품의 해석이 이루어지는 어떤 조건화들을 탐색하고자 한다. 상호텍스트성의 커다란 작용 속에서 이 모든 텍스트들은 우리에게 무엇을 말하며, 또 이미지들 자체는 그것들의 기능에 대해서, 그리고 우리가 그것들을 해석해야 하는 방식에 대해서 무엇을 말하는가? 비평·소설·영화 혹은 텔레비전 방송에서 이러한 암묵적인 조건화(조건 형성)는 어떻게 실행되는가?

바로 이런 문제들의 몇몇 측면들에 대한 답변을 시도하기 위해 우리는 텍스트 및 작품에 대한 연구와 일반적 고찰을 교대로 제시할 것이며, 이것들이 이미지의 해석문제에 대한 보완적이고 생산적인 기여가 되길 기대하는 바이다.

이러한 관점에서 본서는 새로운 고찰들과 텍스트들, 그리고 출간되었거나 출간되지 않은 이전의 업적들 가운데 몇몇 측면들을 결집하여 담아낸다.

이미 출간된 텍스트들 가운데 인용되는 순서를 따라 제시해 보면 아래와 같다.

제1장

— "Une approche de la réception filmique" in *Selicav* n° 45, Bordeaux 1983.

— "Réception du film et imaginaire du spectateur" in *Hors Cadre* n° 4, L'image, l'imaginaire, Paris, PUV, 1986.

— "Structure du discours critique" in Les cahiers du *CIRCAV* n° 1, Université de Lille 3, 1991 et in *La scena e lo schermo*, Sienne, 1992.

— "Figures de l'art," n° 2 "Critique et éloge de la critique" in *Critique et enjeux du jugement de goût*, Saint Pierre du mont, SPEC, 1994-1996.

— "Une séance de cinéma au *Bioscope* dans *La Montagne magique* de Thomas Mann" in *Vertigo*, n° 10 "Le siècle du spectateur," Paris, 1993.

제2장

— "Les photos absentes" in *Pour la photographie, de la fiction*, Paris, GERMS, 1987.

— "L'invisible dans l'image" in *Sciences humaines*, n° 83, "Du signe au sens," mai 1998.

— "ALCESTE/Le Monde/Image(s)/Virtuel(les)" in *Cinéma et dernières technologies*, dir. Franck Beau, Philippe Dubois, Gérard Leblanc, Partie 2: "Analyses de discours," Paris, INA/De Boek, 1998.

— "Information and Argument in Press Photographs" in *Visual Sociology*, 8(1), Tampa, Floride, 1993.

— "Nouvelles images/nouvelles pensées" in *Cinéma et audiovisuel, Nouvelle image, approches nouvelles*, Paris, BIFI−L'Harmatan, 2000.

제3장

— "Believe (in) the image?" in *Towards a theory of the image*, Jan VanEck Akademie ed., Maastricht, Pays−Bas, 1996.

— "Crier au loup devant l'image" in *Technikart*, n° 2, Paris, déc. janv. 1995−1996.

— "Raymond Depardon ou la cohérence par l'absence" in *La Licorne*, n° 17, Université de Poitiers, 1990.

— "Ellipse, réalité et réalisme dans Faits divers de Raymond Depardon" in *Rhétorique des arts* I, "Ellipses, blancs, silences," CICADA, PUP, 1992.

— "Consignes de lecture internes et institutionnelles d'un film" in *Communiquer par l'audiovisuel*, Bulletin du CIRCAV, n° 9, Université de Lille 3, 1987.

— "Cliché, stéréotype et mise en abyme dans le JT" in *Images abymées*, Les Cahiers du CIRCAV n° 4, GERICO, Université de Lille 3, 1993.

— "Le cinéma d'archives, preuve de l'histoire?" in *Les Institutions de l'image*(dir. J.−P. Bertin Maghit et B. Fleury−Vilatte), EHESS, 2001.

제4장

— "L'analyse d'image: résistances et fonctions" in *Peut−on apprendre à*

voir?, "L'image," ENSBA, 1999.

— "Télévision et mémoire visuelle" in *Télévision: questions de formes*, Paris, L'Harmattan, 2001.

제1장
'…에 대한' 담론

　시각적 혹은 시청각적 언어와 문자-음성 언어 사이의 관계는 대부분의 경우 서로를 흡수하고, 서로에게 적응하여 맞추거나 혹은 서로를 배제하는 것으로 생각되고 있다. 사실, 이미지는 언어의 지위를 차지하고 있고, 독서와 깊은 사색, 나아가 사유 자체로부터 사람들을 일탈시키고 있다는 말이 일반적으로 들리고 있다. 시각 언어와 문자-음성 언어라는 두 언어를 화해시키는 경우는 시각 언어 속에서 문자-음성 언어(광고 속에 있는 글, 영화에서 대화)를 탐구하고, 경우에 따라서는 이 둘의 관계를 검토하거나 하나를 다른 하나로 바꾸는 각색을 연구하기 위해서이다.

　드물기는 하지만 이미지들에 나오는 주변적 언어가 고찰되기도 한다. 이런 문자-음성 언어적 담론들은 이미지들을 구성할 뿐 아니라 그것들을 동반하고 그것들을 살아 있게 해준다. 제목 · 비평 · 소설 · 에세이 · 해설 · 광고와 같은 것들이 다 그런 역할을 할 수 있다. 이 모든 담론들은 우리로 하여금 이미지들을 바라보도록 유도하거나 이미지들을 회상하도록 한다. 그러나 그것들은 그것들이 포함하고 있는 판단들을 통해 우리의 수용이나 해석을 굴절시킨다. 물론 이 판단들은 암묵적이지만 분명 존재한다. 이 담론들이 정보적이든, 상상적이든, 그것들이 몽상된 세계와 관련되든, 가능한 세계와 관련되든, 혹은 확인

된 세계와 관련되든, 그것들은 해석의 성격을 띠고 있다.

이미지 해석의 조건화(조건 형성)와 관련해 이와 같은 주변적 담론들의 성격과 기능을 보다 잘 이해하기 위해서 우리는 우선적으로 영화에 관한 담론 사례들을 검토할 것이다. 이 담론들이 학술적이든, 정보적이든 혹은 상상적이든 말이다. 실제로 이미지에 대한 이런 몇몇 담론들과 그것들의 명시적 혹은 암묵적 기능을 분석함으로써 우리는 그것들이 우리가 이미지와 유지하는 관계 · 기대 · 두려움에 대한 가르침을 주게 된다는 것을 알게 될 것이다.

우선 먼저 우리는 영화비평을 있는 그대로, 다시 말해 그것이 일간이나 주간 혹은 월간으로 나오는 신문/잡지에 글로 씌어져 나타나는 그대로 연구할 것이다. 우리는 공개적으로 표명된 이러한 '비평적' 담론들이 어떻게 우연적인 변형들까지 가지 않은 채 구조들과 형태들을 보존하고 활성화시키며, 또 그렇게 함으로써 영화의 스펙터클에 대해, 그리고 우리가 이 스펙터클과 유지하게 되어 있는 관계에 대해 이야기하는지 보게 될 것이다.

다른 한편으로 영화와 여러 다른 예술들과의 관계는 자주 연구되어 왔는데, 여기에는 앙드레 바쟁이 정의한 것처럼 이 '불순한 예술'의 특수성을 발견하려는 목적도 포함되어 있었다. 특히 영화와 문학의 관계는 많은 작업의 대상이 되었고 지금도 계속해서 그런 상황이다. 이들 작업은 우선 각색의 문제와 관련되어 있다. 그것들은 글쓰기 · 서사 · 발화행위의 여러 양태문제들과 관련되고, 시나리오의 문제들이나, 영화적 '글쓰기(écriture)'와 소설적 '글쓰기'의 상호 영향의 문제들과 관련되어 있다.[1] 두 예술 사이의 연구된 관계는 우리가 언급했듯이, 대개의 경우 병행 관계이거나 교차 관계이다. 어떤 방식이 되었든 그것은 언제나 '영화와 문학'이다.

문학의 위치나 표현 양태, 혹은 그 반대로 문학에서 영화의 위치나 표현 양태를 연구하는 식의 포함 관계에 대해 관심을 기울이는 경우는

훨씬 더 희귀할 뿐이다. '문학에서 영화,' 바로 이와 같은 관계에 대해 우리는 토마스 만의 《마의 산》에서 바이어스코프[2] 영화관의 영화 상영 장면과 같은 분명하고 심층적인 사례를 통해 작업하고자 한다. 그렇게 하여 우리는 이런 유형의 연구가 작품들의 해석적 연쇄를 통한 영화의 수용, 그리고 이러한 수용의 이해와 기능을 보다 잘 이해하는 데 참으로 생산적일 뿐 아니라 대단히 불가결하다는 점을 입증하고자 한다.

그러나 이와 같은 연구를 시작하기 전에 우리는 그것을 무엇보다도 다른 연구들과 비교함으로써, 그리고 우리가 이 연구로부터 기대하는 바를 분명히 함으로써 그것을 정당화시키고자 한다. 그런 만큼 우리는 소설들이 재현하는 방식 그대로 영화에 관심을 기울일 것이고 토마스 만의 사례는 다른 많은 작품들에 보편화될 수 있을 것이다. 이 사례는 본서에서 심층적으로 다루어져 작품들의 상호적 해석과 관련한 이런 고찰의 풍요로움을 보여주게 될 것이다. 따라서 이 연구는 《이미지의 힘, 주해》의 루이 마랭,[3] 《부이오 인 살라》의 잔 카를로 브루네타,[4] 혹은 《밤의 관객》의 제롬 프리외르[5]와 같은 연구자들에게 흥미를 불러일으켰던 지대를 탐사할 것이다. 이들 각자는 그 나름대로

1) 이 모든 주제들에 대해선 특히 다음과 같은 책들을 읽을 수 있다. Jeanne-Marie Clerc: *Le Cinéma témoin de l'imaginaire dans le roman français contemporain*, Peter Lang, Berne, 1984 및 *Écrivains et cinéma: des mots aux images, des images aux mots, adaptations et ciné-romans*, PUM 1985; Francis Vanoye: *Récit écrit, récit filmique*, Paris, Nathan, 1989 및 *Scénarios modèles, modèles de scénarios*, Paris, Nathan 1994; André Gaudreault, François Jost: *Le Récit cinématographique*, Paris, Nathan, 1990; Christian Metz: *L'Énonciation impersonnelle ou le site du film*, Paris, Méridiens Klincksieck, 1991.

2) 바이어스코프(Bioscope)는 원래 (초기의) 영화 영사기를 의미한다. [역주]

3) Louis Marin, *Les Pouvoirs de l'image, Gloses*, Paris, Seuil, "L'ordre philosophique," 1993.

4) Gian Carlo Brunette, *Buio in sala*, Venise, Marsilio Editori, 1989.

5) Jérôme Prieur, *Le Spectateur nocturne*, Paris, *Cahiers du cinéma*, 1993.

이미지를 중심으로 씌어진 텍스트들을 고찰하고 있다.

《밤의 관객》: 프리외르의 이 저서는 이야기 · 회상록 혹은 소설로 된 작가들의 텍스트 선집처럼 제시되고 있다. 이 텍스트들을 통해 저자들은 영화와 관련한 "자신들의 동요, 감동 혹은 예감을 말하고 있다." 이들의 판단보다 제롬 프리외르의 관심을 불러일으키는 것은 이 텍스트들이 저자들의 '경험'과 그들 나름의 '영화 픽션'을 나타내고 있다는 사실이다. 분석되었다기보다는 모아 놓은 이 글들은 '희미한 조명 빛에 비친 다양한 얼굴들'을 끌어 모으고 있는 '신기한 기록물들'을 구성하고 있다. 그것들은 그것들이 영화에 대한 우리의 경험을 규정하는 데 기여하는 방식을 나타낸다. 설령 이런 기여가 그것들을 읽을 때 제안되는 방식을 우리의 방식과 비교하게 하고 그럼으로써 우리의 방식을 상대화시키는 데 불과하다 할지라도 말이다.

《어두운 홀》: 이렇게 우리는 잔 피에로 브루네타의 책 제목 *Buio in sala, Cent'anni di passioni dello spettatore cinematografico*를[6] 번역하고자 한다. 이 저서에서 저자는 '에세이 · 소설 · 자서전으로 된 얼마 되지 않은 반짝이는 글 모음'[7]을 검토한다. 왜냐하면 그는 "이것들이 지구상에 흩어져 있는 익명의 수많은 다른 개인들과 동일한 특징들을 가지고 있다"[8]는 가정을 내세우고 있기 때문이다. 그는 "영화에 대한 기억은 어떻게 그리고 어디서 고정되는가?"[9]라는 질문을 제기하는데, 이에 대한 대답은 그에 따르면 모든 텍스트들에 있다는 것이다.

6) Marsilio Editori 1989: *Cent ans de passion du spectateur du cinéma.*

7) "una piccola(!) costellazione di saggi e romanzi, autobiografie."

8) "hanno le stesse caratteristiche di quelle di millioni di altri individui anonimi sparsi sulla superficie terrestre."

9) "come e dove si fissa la memoria cinematografica?"

그리하여 브루네타가 수행하고자 하는 것은 영화를 다루는 역사가·비평가 혹은 이론가의 자취에서 벗어나 궁극적으로는 그 모든 텍스트들을 통해, "영화관 홀을 직접적으로 바라보고, 화면을 중심으로 화면의 이야기와 나란히 전개되는 이야기를 여러 구성 요소들의 차원에서 탐색하고 분석하는 것"[10]이다. 이를 위해 브루네타가 "예비적 가설로 설정하는 것을 보면, 영화에 관한 경험과 관련된 모든 유형이 이야기는 19세기 말엽부터 오늘날까지 개인적인 기억이자 동시에 집단적인 기억의 표출로 해석될 수 있다는 것이다. 이런 방식을 통해 영화와 관련해 소설이나 시 속에 씌어진 경험은 집단적 자서전을 재구성할 수 있는 합당한 원천으로 간주될 수 있을 (것이다)."[11] 브루네타에게 이 텍스트들 자체는 이같은 가설을 유명 혹은 무명, 전문 혹은 아마추어 저자들이 내놓는 흩어진 증언들로서 확인해 준다. 이들 저자들에는 사르트르와 시몬 드 보부아르로부터 익명 작가들까지, 프랭크 노리스에서 안드레아 잔조토까지, 쥘 로맹에서 루디야드 키플링까지, 《탱탱 콩고에 가다》에서부터 괄테에로 베르텔리까지 등이 망라된다. 이들 모두는 영화에 대한 입문의 감동을 "자신들의 삶에 항상 따라다니게 될 감정적 트라우마의 모태처럼"[12] 환기시킨다.

이 모든 뒤섞인 텍스트들을 통해서 과연 브루네타는 영화관 홀을 많

10) "guardare in direzione della sala per esplorare e analizzare nelle diverse componenti la storia che si sviluppa attorno e in parallelo rispetto alla storia dello schermo."

11) "E possibile stabilire——comme ipotesi preliminare——che qualsiasi tipo di racconto relativo a esperienze cinematografiche, dalla fine dell'Ottocento a oggi, possa essere interpretato, nello stesso tempo come manifestazione di memoria individuale e di tutti? E fino a che punto l'esperienza cinematografica descritta nei romanzi e nelle poesie puo' essere considerata fonte legittima per la ricostruzione di un' autobiografia collettiva?"

12) "come il nucleo genetico di un trauma emotivo destinato a segnare a lungo la propria vita."

은 사람에게 흔히 어떤 결정적인 경험의 장소로, 그러니까 정서적 · 지적 삶의 '부식토' 처럼 되살리게 될 뿐 아니라, 교양소설의 장소, 곧 사회화 · 숭배 · 격식을 배우는 장소와 공감각의 공간(입 · 시각 · 청각 · 인접 · 촉각 · 열기 · 냄새 등의 공간)으로 부활시키게 된다.

브루네타는 이 작업을 수행하는 데 이런 텍스트들의 추적이 얼마나 긴 시간이 소요되었고 나아가 고된 일이었는지를 적시하지만, 이어서 우리로 하여금 이런 작업을 계속하기를 권고한다. 바로 이것이 우리가 우선 단 하나의 사례, 즉 《마의 산》를 토대로 한 작업을 통해 하고자 했던 것이다. 이는 브루네타가 도출하고 있는 모든 것을 보여주고, 이어서 이 사례로부터 다른 전망들, 그러니까 우리가 철저하게 밀고 나가기만 하면 훨씬 더 풍요로움을 드러낼 수 있는 방식이 제공하는 전망들을 탐색하기 위한 것이었다.

사실, 브루네타나 프리외르가 사용한 다양한 텍스트들(문학 · 신문/잡지 · 내면일기 등)은 그것들이 결집되어 하나의 집단적 기억을 구성하고 있다는 것을 견고하게 입증하는 데 매우 효율적이기는 하지만, 우리는 다른 관계 체계들을 확립함으로써 이 텍스트들의 활용에서 보다 많은 것을 도출해 낼 수 있다고 생각한다. 예컨대 단 한 종류의 텍스트들, 여기서는 소설 텍스트들만을 연구하고 이것들을 관계 짓는다면, 우리는 역설적으로 이 텍스트들의 사용을 일치하는 증언들의 단순한 축적으로 확대하고 완전하게 할 수 있을 것이다.

사실, 일정한 시기에 하나 혹은 여러 소설에 나타나는 영화상영 장면에 대한 연구는 (수용의 미학과 해석의 이론화라는 관점에서) 영화에 대한 경험, 그리고 이 경험의 가치와 힘의 특수성이 지닌 발자취로 간주될 수 있을 뿐 아니라, 하나(영화의 경험)가 다른 하나(문학적 · 소설적 경험)에 의해 가공되는 상이한 미학적 경험들이 대면하는 장소로 간주될 수 있다. 지극히 확산되어 있는 연구들에서 나타나는 비교의 장소가 아니라 대면의 장소 말이다. 대면이라는 말은 독자에게 상이한

예술들 사이에 일종의 계층화를 암묵적이지만 직접적인 방식으로 제
안하면서 해석의 연쇄고리에서 힘들의 관계를 확립하는 것이다. 이러
한 해석적 제안은 하나의 개별적 텍스트의 독서를 벗어나기 때문에 상
이한 예술들의 수용과 평가를 위한 지표들을 설정할 수 있을 것이다.

따라서 우리는 소설 속에서 영화의 장면(그리고 온갖 종류의 이미지
활용)을 연구할 수 있을 뿐 아니라, 보다 광범위하게는 영화에서 회
화·음악·조각·연극·사진, '새로운 이미지' 따위와 같은 재현들
의 온갖 재현들을 연구할 수 있다. 또 문학에서 문학·회화·음악·
조각·연극·사진, '새로운 이미지' 따위와 같은 재현의 재현들도 마
찬가지이다. 또 다양한 미디어들에서 여러 예술들을 연구하고, 여러
예술들에서 다양한 미디어들을 연구할 수도 있을 것이다. 그러나 이
는 이것들의 상호 영향, 차용, '일시적 나타남,' 상호 침투에 대해 판
단하기 위한 것이 전혀 아니라, 이와 같은 미학적 흡수의 시도가 지
닌 갈등적이고 역동적인 측면, 의도적이든 아니든 어떤 제안의 측면
을 해독하여 작품들을 접근하고 해석하기 위한 것이다.

여러 특수한 사례들을 통해 이런 유형의 연구를 한다는 것은 (브루네
타처럼) 일종의 예술 사회학을 구상해 내기 위한 도구가 될 수 있을 터
이지만 특히 상호-재현(inter-représentations)의 미적이면서도 도덕 가
치적인 기능을 이해하는 데 안내자가 될 수 있을 것이다. 그러니까 작
품 자체의 비판적 기능이 나타나게 하는 방식이 될 수 있다는 것이다.

이것이 바로 우리가 본장에서 우선 영화들에 관한 비평적 담론과
이것의 영향에 대한 연구에서,[13] 그리고 토마스 만의 《마의 산》에 나
타나는 이미지 연출의 연구에서 고찰하고자 하는 것이다. 또 다음 장

13) Cf. Martin Joly: "Une approche de la réception filmique" in *Selicav*, n° 45,
Bordeaux, 1983: "Réception du film et imaginaire du spectateur" in *Hors Cadre*, n°
4, *L'Image, l'imaginaire*, Paris, PUV, 1986 그리고 "Structure du discours critique"
Les Cahiers du CIRCAV, n° 1, Université de Lille 3, 1991.

에서 우리는 그것을 10여 년 동안 《르 몽드》지에 실린 기사들에 나타난, 가상적 이미지들의 환기에 대한 연구를 통해 고찰하고자 한다.

1. 비평적 담론

시사성 때문이긴 하지만, 이번엔 파트리스 르콩트가 자신이 속한 영화감독협회[14]에 다음과 같은 격분한 편지를 보냄으로써 한동안 비평의 문제는 다시 미디어에서 유행이 되었다. "나는 프랑스 영화에 대한 비평의 태도에 소름이 끼친다." 혹은 또 이런 내용도 있다. "어떤 글들은 나로 하여금 등골이 오싹하게 만든다. 마치 그것들을 쓴 저자들이 프랑스의 대중적인 상업 영화와 주요 관객을 죽이기 위한 말을 찾아낸 것 같다." 이렇게 씀으로써 르콩트는 미디어에서 비평 일반과 특히 영화 비평을 중심으로 한 작은 폭풍을 일으켰다.

비평에 대한 이러한 비판의 이점은 곧바로 르콩트의 뒤를 이어 비평의 본질과 기능에 대한 공개적인 성찰이 얼마 동안 이루어졌다는 것인데, 우리에게 이 성찰은 이미지와의 어떤 관계 유형을 아주 잘 드러내 주고 있다.

우선 우리는 '비평'이라는 이 용어가 함축하는 여러 유형의 작품 접근방식들을 식별할 수 있다. 예컨대 비평 자체에 대한 고찰을 포함하는 '학술적' 혹은 대학의 접근방법과 비평 자체로 간주되는 신문/잡지 혹은 미디어의 접근방법이 있다.

14) L'ARP(영화감독 및 제작자협회).

비평에 대하여

사실, 사람들이 비평에 대해 말할 때 우선 생각하는 것은 신문/잡지의 비평인데, 뒤에 가서 우리는 이것을 다시 다룰 것이다. 그러나 작품들에 대한 비평적 접근은 또한 작가들·영화감독과 같은 예술가들 자신들에 의해, 혹은 교수들과 연구자들에 의해 표명될 수 있다. 예컨대 비평에 대한 대학 교수의 접근은 영화감독이나 신문기자의 것과 동일하지 않다. 검토되고 연구되는 것은 비평적 방식 그 자체와 그것의 양태들 및 기능이다. 예컨대 철학과 문학이론에서 판단과 취향의 개념들에 대한 온전한 별도의 고찰이 전통적으로 착수되어 있다. 의미로서의 취향에 대한 고찰이 되었든, 예술 비평에 대한 고찰이 되었든, 예술 비평은 작품들의 위험을 감수하고서라도 정신분석이나 비평의 기준들에 대해서도 또한 탐구하고 있다.[15]

여기서 우리는 (문학·시학·예술·영화)의 비평사 전체를 상기시킬 수는 없지만, 지적할 수 있는 것은 이 비평사가 작품들이 서명되자마자 작품들을 수반하고 있고, 이로 인해 그것이 예술가들의 전기들을 동반하여 이 전기들을 가지고 한 존재, 곧 특별히 '신의 손이 닿은'[16] 존재의 이미지를 구축하는 데 기여하고 있다는 점이다.

비극의 경연이나 영화 상연 때처럼 비평이 대중적이고 직접적이든, 아니면 시학이나 에세이에서처럼 그것이 학술적이든, 그것은 고대 그리스 이래로 작품을 수용하고 평가하는 기준을 상정한다. 그것의 방법

15) Cf. 보르도 3대학에서 나오는 미학 잡지 *Figures de l'art*, n° 2, "Critique et éloge de la critique" in "Critique et enjeux du jugement de goût," Saint Pierre du Mont, SPEC, 1994-1996.

16) Cf. Ernst Kris et Otto Kurtz, *L'Image de l'artiste, Légende, mythe et magie*, Marseille, Rivages, 1987.

이나 기능과 같은 기준이 어떠하든 비평은 반작용을 야기하고, 그리하여 비평의 비평은 부당한 것 같은 평가나 해석을 교정하려 애쓴다.

우리가 볼 때 이런 비평적 담론들이 부분적으로는 관객과 작품의 관계를 결정한다고 보지만, 다른 사람들은 이 담론들 자체와 작품들의 제목이 제도적으로 결정된다고 생각하면서 이를 논증하고 있다. 예컨대 레오 H. 호에크는 '프랑스의 19세기에 예술에 대한 담론'에서 비평의 상위층에서 이루어지는 이런 제도적 결정을 연구한다.[17] 이 저서에서 저자는 "두 유형의 담론——그림의 제목들과 예술 비평——을 이것들이 수행하는 담론적 · 사회적 기능의 제도적 토대를 근거로 검토한다." 19세기에 그려진 작품들의 수많은 사례들에 입각해, 그림 제목들의 시학, 그리고 그것들의 제도적 기능과 탄생이 분석됨으로써 그것들의 사회적 역할이 밝혀진다. 마찬가지로 예술 비평의 제도적 행로는 예술 비평이 설득력이 있고 판단의 정당성을 입증하기 위해 "대량의 특별한 수사학적 전략을 지닐 수"밖에 없음을 보여주고 있다. 그리하여 제목은 작품 주제의 단순한 기술이 결코 아니라, 예술 일반에 대한 담론과 모든 제목이 그렇듯이, 해석과 평가를 프로그램화하고 있다. 마찬가지로 예술 비평은 다른 작품들의 제목들, 그러니까 예술적 장이 인정한 그런 제목들에 의존함으로써, "메타 회화적 담론에 대한 제도적 결정인자들의 효과를 감추는"데 이용되는 수사학적 도구들로서 기능하고 있다.

따라서 우리는 작품의 해석뿐 아니라 그것의 창조에 대한 비평의 **효과**나 혹은 비평의 여러 **효과들**에 대해 고찰할 수 있다. 확실한 것은 비평이 지나치게 부정적이거나 지나치게 철저하게 부정적일 때 저자들에게 영향을 미치고 그것이 그들의 이후 작업에 방향을 결정한다

17) Cf. Leo H. Hoek, *Titres, toiles et critique d'art, Déterminants institutionnels du discours sur l'art au XIX^e siècle en France,* coll. "Faux titre," Éd. Rodopi, Amsterdam-Atlanta, 2001.

는 점이다. 그러나 비평이 검열은 아니라는 점을 주목해야 한다. 예컨대 라블레의 작품은 교회의 권력이 대단했던 세기에 교회로부터 개혁주의로 의심을 받아 금지되었다. 18세기에도 문학·연극과 관련된 검열은 매우 강력했다.

그렇다면 사람들이 비평에서는 비판하는 것은 무엇이고 비평에 대해 무엇을 두려워하는가? 비평이 독자나 관객을 작품으로부터 일탈시킨다는 것인가? 이 말이 의미하는 바는 비평이 관객을 작품으로 인도하기를 사람들이 기대한다는 것이고, 그것이 잠재적 관객이나 독지의 행동에 영향을 미칠 수 있다고 생각한다는 것이다.

그러나 비평이 실제로 작품과 독자/관객 사이의 매개체가 되고, 들라크루아나 베를리오즈의 작품에 대한 보들레르의 것처럼 화려하고, 서정적이며, 옳게 평가하고, 정확하며 교양 있는 안내가 되고자 할 때조차도, 혹은 그것이 대학교수 랑송[18]의 경우에서 그랬듯이 아카데미즘과 관례로 무너질 때, 사람들이 비평의 **효과**에 대해 알고 있는 것은 무엇인가? 보들레르는 들라크루아나 베를리오즈의 성공에 기여했는가? 우리는 당시의 관객의 기대에 너무 충격을 주었던 베를리오즈의 회상록[19]을 읽어보면 반신반의하게 된다. 보들레르 자신이 이렇게 공언하지 않았던가. "관객/독자는 천재와 관련해서 보면 시간이 늦는 시계와 같다."

하지만 우리가 P. 르콩트의 편지를 잘 읽어보면 비평이 프랑스 영화의 관객들을 일탈시킨다는 사실에 항의하는 게 아니라 프랑스의 상업적 대중 영화, 다시 말해 영화관으로 관객들을 분명히 끌어 모으는 영화를 무시한다는 사실에 항의하고 있음을 우리는 확인할 수 있다. 따라서 그가 비평에서 기대하는 것은 인정이고 존중이며, 내면적이고

18) 랑송(Gustave Lanson, 1857-1934): 프랑스의 문학사가이자 비평가로서 작품의 객관적·역사적 접근을 강조했다. [역주]
19) Collection "Folio."

어려운 작품은 반드시 예술작품이고 '일반 대중 관객'을 모으는 모든 작품은 반드시 보잘것없고 흥행만을 위한 것이라는 규탄받는 이분법을 중단하라는 것이다.

그러나 실제로 비평이 '종파적' 인습성으로 흘러갈 수 있다는 것은 허위도 새로운 것도 아니다. 《트라픽》지에 실린 세르주 다네의 해설을 다시 읽어볼 필요가 있다. 이것은 '시네마 사랑'을 중심으로 한 '구어적 전통'을 잇기 위해 그가 1991년에 상상해 낸 잡지인데 이런 글이 겉표지를 장식하고 있다. "나는 내 마음에 별로 들지 않는 〈감사한 삶〉[20]에 대해 자주 생각하는데, 이미 이 영화에 대해 이야기하는 사람은 더 이상 없다. 나는 모든 **체제 순응적** 비평가들이 다소 서둘러 무릎을 꿇었던 그 요란한 **대작**(*opus magnum*)이 학부모라는 우리 시대의 그 인물이 지닌 비전을 표현하고 있다는 느낌이 든다…."

여기서 규탄되는 비평의 이와 같은 타락은 롤랑 바르트를 필두로 1960-1970년대에 나타난 '신비평' 운동에 의해 보다 '학술적' 방식으로 공격받았다고 말할 수 있을 것이다. 우리는 아마 별도의 완전한 기예(기술)로서의 비평에 대한 가장 정확한 분석들 가운데 하나를 그의 다음과 같은 글[21] 속에서 읽을 수 있을 것이다. "설령 기능상으로 그(비평가)가 다른 사람들의 언어에 대해 이야기해 외관상 (그리고 때로는 분수를 벗어나) 결론짓고 싶어 한다 할지라도, 비평가는 작가와 마찬가지로 논쟁에서 **마지막 말**을 하는 자가 결코 아니다(이기지 못한다). 뿐만 아니라 그들의 공통적 조건을 형성하는 이러한 최후의 침묵, 바로 이것이 비평가의 진정한 정체성을 드러내 주는 것이다. 그러니까 비평가는 작가인 것이다. 이것은 바로 가치의 주장이 아니라 존재

20) 〈감사한 삶 Merci la vie〉은 베르트랑 블리에가 1990년에 내놓은 영화이다. 〔역주〕

21) 그의 *Essais critiques*, Paris, Seuil, 1964에 나오는 서문.

의 주장이다. 비평가가 요구하는 것은 어떤 '비전'이나 '스타일'을 자신에게 인정해 달라는 게 아니라 다만 간접적인 말인 어떤 말에 대한 권리를 인정해 달라는 것이다.

이러한 정의는 다음과 같은 점을 주목시켜 주는 이점이 있다. 즉 비평이 음악 · 회화 혹은 영화에 대해 이루어질 때 그것 자체는 언제나 **언어적**이고, 대개는 **문어**이거나 혹은 라디오 방송[22]이나 텔레비전 방송에서처럼 **구어적**이다. 그것은 매체들, 특히 글로 씌어지는 신문/잡지와 밀접하게 연결되어 있다.

영화 비평과 관련해 엄밀하게 말하자면, 설령 그것의 분석이 상당히 일반적인 결론에 이른다 할지라도 우리가 확인하지 않을 수 없는 것은 그것이 그것의 당대 관심사에서뿐 아니라 역사에서도 지극히 다양하다는 점이다. 이게 놀라운 일일 수 있다고 말할 수 있지만, 영화 비평은 이미 적어도 세 가지 주요한 기능, 즉 정보를 제공하고, 평가하며, 흥행을 촉진하는 기능이 있다. 정보 제공과 흥행 촉진은 일간지와 주간지의 신문 비평에게는 결정적인 일이다. 평가는 비평적 의미의 표현을 보다 분명하게 해주기 때문에 분석적 활동과 연결된다. "훌륭한 비평가는 바른 식견이 있는 자이고, 후대에 간직하게 될 작품을 종합적 통찰력을 통해 평가할 줄 아는 자이다. 그는 또한 가능한 많은 관객으로 하여금 작품의 풍요로움을 함께 나누도록 노력하는 미학적 즐거움의 교육자이다."[23] 우리는 (월간) 전문 잡지에서 평가적이고 분석적인 부분을, 일간지에서 정보적이고 흥행 촉진적인 부분을 보다 쉽게 만날 수 있다.

레옹 무시낙, 그리고 그에 앞서 리치오토 카뉴도는 출판사를 위한

22) 예컨대 〈마스크와 펜 *Le masque et la plume*〉.

23) Jacques Aumont, Michel Marie, *L'Analyse des films*, Paris, Nathan Cinéma, 1988, réed., 1999.

'광고적 글'에서 벗어나 영화와 영화의 수사학을 분석하고 영화 언어의 특수성을 찾아내기 위해 투쟁했다. 이미 1913년에 카뉴도는 하나의 예술적 비평 학파를 창조하겠다는 구상을 했다.

한편 앙드레 바쟁은 이렇게 쓰고 있다.[24] "비평적 글이 그 나름의 충동·차원·리듬을 지닌 어떤 사유 운동으로부터 비롯되는 정도가 매우 평범하다 할지라도, 바로 그런 식의 사유에서 비롯된다는 점에서 그것은 문학적 창조와 가까우며, 따라서 우리가 그것을 다른 틀에 넣으면 형태와 더불어 내용을 반드시 파괴할 것이다."

바로 이런 이유로 영화 비평과 이것의 불변요소들에 대한 연구는 개별적이지만 대표적인 관객들이 영화와 맺는 관계를 매우 분명히 보여줄 수 있다. 여기서 우리가 제안하는 접근방법은 신문/잡지·전문 잡지·에세이가 일정한 시기 동안 영화에 대해 언급하고 있는 내용을 포용하여 그것의 의미와 쟁점을 이해하고자 하는 것이다.

신문/잡지의 접근[25]

영화 비평: 장소와 기능

영화는 탄생한 지 100년이 되었다. 영화 비평의 창안자는 루이 들뤽이고 그가 그때그때 쓴 글들이 1920년대에 책으로 묶여졌다[26]는 점을 관례대로 고려한다면 그보다 덜 되었다. 영화에 대한 중요한 글들은 1907년부터 이탈리아나 파리에서 특히 리치오토 카뉴도를 통해 들뤽의 글보다 먼저 나왔다. 다른 예술들과 비교해 영화의 특수성에 대한

24) Avant-propos, in *Qu'est-ce que le cinéma?*, Paris, Cerf, 1971.

25) 여기서 우리는 부분적으로 〈비평적 담론의 구조〉(Sienne, *La scena e lo schermo*, 1992)와 〈영화 비평에서 영화에 대한 담론으로, 그리고 이 담론이 말하는 것〉(*Figures de l'art*, n° 2, Mont de Marsan, Spec, 1996)을 다시 다룰 것이다.

26) 예컨대 *Cinéma et cie, Photogénie* 혹은 *Charlot* 같은 것이다.

카뉴도의 고찰은 그로 하여금 영화가 '제7의 예술' 이라는 유명한 표현을 만들어 내게 했다.

그러나 루이 들뤽을 영화 비평의 창시자로 간주하는 것은 그가 자신의 텍스트들에서 영화를 평가하고 분석하는 전통을 시작하고 있기 때문이다. 이 전통은 앙드레 바쟁을 거쳐 오늘날까지, 특히 예컨대 세르주 다네의 글로 지속되고 있다. 이 세 저자가 지닌 공통적 특징은 일간지들(《파리 미디》《르 파리지엥 리베레》《리베라시옹》)에 영화에 대한 주요한 글들을 썼고 이것들을 책으로 묶어 출간했다는 것이다.

그러나 우리가 단번에 알 수 있는 것은 이런 전통이 흔히 개념화·분석·평가라는 요소들과 영화애호를 결합함으로써 일정한 질의 글로 된 신문/잡지적 전통에만 관련된다는 점이다. 사실 이런 유형의 글들은 우리가 다소간 전문화된 출판물들과 라디오나 텔레비전과 같은 매체들에서도 만날 수 있는 영화 비평에서 작은 부분에만 해당한다. 우리가 이미 언급했듯이, 비평 활동의 주요한 기능이 정보를 주고, 평가하며 흥행을 촉진하는 것이라면, 일간지와 주간지의 신문/잡지적 비평에서 결정적인 것은 정보 제공과 흥행 촉진이다. 평가적이고 분석적인 부분은 전문화된 비평, 즉 월간지의 비평 활동에서 충실해진다. 반면에 정보 제공의 부분은 시사문제와 관련된 모든 비평 활동, 즉 글로 씌어진 신문잡지·라디오·텔레비전 따위의 활동에서 지배적이다.

또한 우리가 주목할 수 있는 것[27]은 "시사적 관심사와 직접적 관련이 없는 전문화된 출간물들에서 수행되는 비평 활동이 직업적 기자에 의해서 이루어지는 경우는 드물다는 점이다. 차라리 비평가의 단면은 대개의 경우 영화의 보급과 흥행을 담당하는 분야들 가운데 하나와 연루된 프로그램 진행자, 교육자 혹은 전문가인 문화적 투사의 단면이다. (…) 작품에 대한 보다 심층적인 분석에 한정된 역할은 대개의 경

27) Jacques Aumont et Michel Marie, in *L'Analyse des films, op. cit.* 참고.

우 겨우 연명할 정도의 부분에 축소되어 있다. (…) 나름대로 한해에 자신의 관객을 만나게 되는 유명 감독의 대작을 자세히 연구하기보다는 화면에서 곧바로 사라질 위험이 있는 혁신적 영화를 위해 많은 글을 동원하는 게 보다 긴급하다."

"(…) 비평가에게 평가하여 판단하는 일은 근본적이다."

한편 평가 판단은 다음과 같은 두 극단 사이에서 다양하게 전개된다. 한쪽에는 무엇보다 물신주의적인 영화 애호가적 접근이 있는데, 이것은 배우와 스타들의 숭배에 토대하며 거대 관객을 대상으로 하는 매거진들[28]의 접근이다. 다른 극단에는 예술 비평으로 생각된 영화 비평의 기초를 이루는 분석적 영화 애호가 있다.[29]

그러나 이러한 여러 유형의 비평들이 특수한 지배적 기조가 있다 할지라도, 그것들은 다양한 등급에 공통적인 요소들을 뒤섞고 있다.[30] "흥행을 위한 비평은 이런저런 영화의 성공을 원하고 따라서 영화를 보는 관객이 비평의 주장이나 방향에 동조하기를 바란다. 평가를 위한 비평은 작품과의 개인적 관계를 노리고, 기분의 움직임과 마음의 충동을 우선시하며, '입문자들'을 위한 은밀한 번거로운 절차를 생각하게 할 수 있다. 끝으로 전투적 혹은 참여적 비평은 어떤 영화에 대한 비전을 삶의 선택으로 변모시키고, 평가해야 할 생성과 결과가 있는 어떤 방식으로 이 비전을 제시한다."

영화 비평과 그 추정된 기능들에 대한 이와 같은 간단한 소개는 아마 우리가 다른 예술들에 대한 비평의 기능에 대해 알 수 있거나 말할 수 있는 것과 근본적으로 구분되지는 않는다 할 것이다. 이 비평에서도 역시 문제되는 것은 정보를 제공하고 평가하며 흥행을 촉진하는

28) 예전의 *Cinémagazine*에서부터 오늘날의 *Première*나 *Studio*가 이에 해당한다.

29) *Les Cahiers du cinéma*와 *Positif* 같은 전문화된 월간지들의 비평 참조.

30) Francesco Casetti, *D'un regard l'autre, le film et son spectateur*, Lyon, PUL, 1990(프랑스어 번역본) 참조.

것이다. 특히 그것은 유명 비평가이든 아니든 혹자가 어떤 영화에 대해 개진할 수 있는 담론의 특수성에 대해선 아무것도 말하지 않고 있으며, 이 특수성이 다른 예술들과 비교해 영화 자체가 지닌 특수성에 대해 드러내는 것도 전혀 언급하지 않고 있다.

그렇기 때문에 우리는 영화에 대한 ('비평가들'의) 제도적이고 교사된 여러 텍스트들의 연구에 몇몇 연구[31]를 할애했던 것이다. 이 연구들은 우리로 하여금 몇몇 불변하는 요소들과 이 요소들의 결합방식들을 포착하게 해주었다. 이 요소들과 방식들은 이런 유형의 텍스트가 지닌 제도적 측면과 기능을 드러내 줄 뿐 아니라, 영화작품과의 관계, 그러니까 작품 해석과의 관계에서 몇몇 측면들을 드러내 주는 것들이다. 이 주제에 대한 다른 사람들의 작업들도 나왔지만 별로 많지가 않다.[32]

이미지의 추억

우선 먼저 중요하게 강조해야 할 점은 영화에 대한 담론은 필연적으로 추억에 대한 담론이라는 것이다. 사실 다른 예술들(문학 · 회화 · 조각 · 건축)과는 달리, 영화작품이나 작품의 생산을 관조하면서 비평적 담론을 제작한다는 것은 불가능하다. 해설은 언제나 **귀납적으로**(à posteriori) 이루어지며, 설령 혹자가 영화를 손에 쥐고 비디오재생기나 편집기로 커트마다 검토함으로써 비평적이기보다는 분석적인 활동으로 넘어간다 할지라도, 그는 자신의 연구 목적을 훼손한다. 왜냐하면 이 경우 연구자 레이몽 벨루르가 언급했듯이, '발견 불가능한 텍스트'[33]가 만들어지기 때문이다.

31) 우리의 학위 논문인 M. Joly et S. Soula: *Contribution méthodologique à l'étude de la réception filmique*, thèse de 3ᵉ cycle(dir. C. Metz) Bordeaux, 1982로부터 위에서 인용된 보다 최근의 연구들까지 참고.

32) P. Charaudeau: "La critique cinématographique" in *Langages, discours et société*, Didier Érudition, Paris, mai 1988. 이 글에는 *La chronique cinématographique*를 주제로 한 하나의 학위 논문이 씌어지고 있음이 특기되어 있다.

필연적으로 부재하고, 이제 비가시적이며 들을 수 없고 확인할 수 없는 대상에 대한 필연적으로 시간이 어긋난 담론이 만들어진다. 이 담론은 순간적이고 지나가 버린 시각적 · 청각적 대상에 대한 필연적으로 언어적인 담론이다. 시간이 바뀌었고 언어가 바뀐 것이다.

영화학의 시대[34]에 사람들은 영화에 대한 추억은 무엇보다도 이미지, 몇몇 이미지에 대한 추억이라고 말했다. 그런데 우리가 확인한 바로는 영화 비평의 기능이 무엇이든 간에(흥행을 위한 것이든, 정보를 주는 것이든, 평가를 위한 것이든 혹은 투쟁을 위한 것이든), 영화 비평에서 한결같이 우선적으로 환기되는 첫번째 지시대상은 이미지나 소리 혹은 이것들의 결합 이전에 영화의 이야기였다. 왜냐하면 회화 · 음악 혹은 건축과 같은 다른 예술들과 비교해 영화의 또 다른 특수성은 그것이 대개의 경우 하나의 이야기를 한다는 것이기 때문이다. '예술과 실험'을 포함해서도 영화 제작의 가장 중요한 부분은 서사적-재현적이다.

영화의 이야기

따라서 우리가 우선적으로 고찰한 것은 영화의 이야기가 비평적 담론의 등대 같은 지시대상이며, 그것이 하나의 정해진 '이야기'를 있는 그대로 환기시킴으로써 이루어진다는 점이었다. 그러니까 우리가 알 수 있는 것은 영화의 환기는 언제나 우선적으로 '이야기'와 관련해 이루어진다는 점이다. 설령 이야기가 없다 할지라도 말이다. 그런 만큼 '이야기들'의 상기에 대한, 혹은 언어적 메시지들과 영화적 메시지들의 비교 상기에 대한 상당수의 연구들이 보여주고 있듯이,[35] 이야기의 이러한 상기들이 축소된 형태로 이야기들을 제시한다고 혹자

33) Raymond Bellour, *L'Analyse des films*, Paris, Albatros, 1980.
34) 소르본대학의 1950년대를 말한다.

는 예상할 수 있을지 모르겠다. 그러나 그건 그렇지 않다. 설령 우리가 하나의 이야기를 상기하기 위해선, 영화에서 빌린 요소들이나 자신의 경험에서 빌린 그럴 듯한 요소들로 채워지는 서사적인 거시구조에 이야기를 결부시킬 수 있어야 한다는 것을 안다 할지라도,[36] 그렇다고 비평 속에서 이야기의 상기가 완벽하고 종결된 이야기를 포함하게 되는 것은 아니다.

그 반대로 검토된 모든 텍스트들에서 우리가 발견하는 것은 그것들이 이야기의 틀과 주요 인물들을 간략하게 제시함과 더불어 최초의 서사적인 거시 범주를 배치한다는 것이다. 당대의 신문/잡지에서 무작위로 선택한 사례를 하나 보자.[37] "낡은 메르세데스 택시 한 대가 발칸반도의 눈 덮인 도로 위에 힘들게 나아가고 있다. 온통 하얀 하늘과 땅에 검은 실루엣을 드러낸 채, 이탈리아에서 추방된 남자들이 산을 가로질러 걷는다. 아름다우면서도 비극적인 환각적 영상. 택시 운전사는 그들을 앞지른 뒤 시동을 끄고는 내려 승객에게 이렇게 말한다. '전 말이죠, 25년 전부터 눈에게 이야기를 합니다. 눈은 나를 압니다. 내가 멈춘 것은 가서는 안 된다고 눈이 말했기 때문이죠. 눈, 눈을 존경해야 합니다.'"

"눈에게 말하는 택시 운전사라니, 존경하지 않을 수 없다. 테오 안젤로풀로스는 무언가 이런 것을 알고 있다…."

보다 최근 것으로 또 다른 예를 보자. "여배우 하나가 무대를 떠나

35) Cf. W. Kintsh et T. A. Vandij: "Comment on se rappelle et on résume les histoires" in *Langages*, Larousse, Paris 1975; M. Denis "Mémoire d'un message filmique et d'un message verbal" in *Journal de psychologie normale et pathologique*, n° 1, Paris, Seuil, 1971.

36) Hans Robert Jauss, *Pour une esthétique de la réception*, Paris, Gallimard, 1978.

37) 《텔레라마》지 1995년 9월 13일자 2383호에서 뱅상 레미가 실은 글 〈율리시스의 시선〉의 첫 대목이다.

자신의 복스좌석으로 간다. 카미유 르나르(잔 발리바르)는 깜박이는 불빛 같다. 무대에선 금발이고 무대 뒤에선 갈색머리이다. 그녀는 커다란 목소리로 이렇게 독백한다. '좋아. 좋지 않아' (…) 카미유는 파리에 되돌아옴으로써 마음이 뒤숭숭하다. 3년 만에 처음으로 돌아온 것이다. 그녀는 이탈리아로 떠나면서 헤어졌던 남자 피에르(자크 보나페)를 다시 보기 위해 찾지 않을 수 없다. 이탈리아에서 그녀는 극단의 단장이자 연출가인 우고(스테파노 카스텔리토)를 만나 결혼했다….”[38]

때때로 이야기의 환기는 마지막 서사적 시퀀스까지 연장되지만, 끊임없이 환기되는 시퀀스는 최초의 시퀀스이다. 예를 들어 보자. "데이비드 린치의 〈멀홀랜드 드라이브〉는 악몽처럼 시작된다. 리무진 한 대가 멀홀랜드 드라이브 위를 굴러가고 길가에는 배우인 것 같은 한 여자와 여러 남자들이 있다. 자동차가 갓길에 멈추자 한 남자가 권총을 꺼내들고 여자를 겨눈다. 바로 그 순간에 자동차는 반대 방향에서 오는 차와 격렬하게 부딪친다. 젊은 여자만이 무사히 걸어서 달아난다.”[39]

연구자 파트릭 샤로도[40]는 영화 비평에 대해 수행한 분석에서 동일한 현상을 지적하고 이것을 이 장르의 제약을 통해 설명한다. "이 제약은 관객의 흥미를 미리 반감시킬 위험이 있기 때문에 이야기의 어떤 부분들을 드러내서는 안 된다는 사실에 있다…. 이런 조건에서 요약 내용은 서사적 분석의 용어로 이른바 '최초의 상황'을 제시하는 데 만족한다. 시간과 공간 속에서 **위치 결정**, 주요 **행위자들**과 이들의 원형적(archétypique) **성격 규정**, 주인공의 추구한다고 추정되는 대

38) 2001년 5월 18일 금요일자 *Le Monde*지 "칸느 2001"이란 난에 Thomas Sotinel이 Jacques Rivette의 *Va savoir*(가서 알아보라)에 대해 쓴 글 "Pasacaille pour coeur et corps sur une partition de Jacques Rivette"에서 인용.

39) 2001년 5월 18일자 *Le Monde*지 "칸느 2001"이란 난에 Samuel Blumenfeld가 David Lynch의 *Mulholland Drive*에 대해 쓴 글 "Au carrefour de boulevards qui ne mènent nulle part"에서 인용.

40) *Op. cit.*

상이 그것이다."

설령 이와 같은 설명이 영화 비평이라는 이런 유형의 매체적 소통의 맥락을 통해 정당화된다 할지라도, 우리는 영화 이야기의 이러한 환기, 특히 이러한 환기의 형태가 비평가-독자 관계와는 다른 무엇을 드러내 준다고 해석할 수 있을 것이다. 다시 말해 그것이 저자-작품-독자라는 관계[41]와 나아가 독자의 몇몇 기대를 드러내 주고 특정한 해석을 유도한다고 해석할 수 있을 것이다.

사실 우리가 하나의 이야기 속에 있지만 이 이야기(histoire)는 하나의 서사 이야기(récit)[42]로 덮여 있지 않다는 점을 특기하는 것은 거시구조 자체를 하나의 지시대상으로 만든다는 것을 의미한다. 이 지시대상은 영화의 기표뿐 아니라 비평의 기표를 감추며, 텍스트, 영화 이야기 그리고 이것의 허구적 조직을 진술하는 모든 상징적 추가물들을 끊임없이 검열한다 할 것이다. 이 이야기는 여러 이야기들의 가능성으로서의 '대문자 이야기'이고 가변적이라기보다는 불변적이고 모태적인 것으로서 '대문자 이야기'이다. 일단 이러한 거시구조가 배치되면, 비평가는 관객처럼 영화에 대한 추억이나 심지어 자신의 경험에서 빌린 요소들로 이 거시구조를 채워 넣는 시도를 한다.

편재하는 현재시제

바로 이와 같은 "채워 넣기"에 대해, 보다 정확히 말하면 이러한 채워 넣기의 양태들에 대해 우리는 잠시 검토해 보고자 한다. 두 가지 요소가 그것을 지속적으로 특징짓는다. 하나는 시제들의 사용이고 다른 하나는 주장들의 논리적인 유기적 관계이다.

우리가 제시한 사례들에서 '이야기'를 환기시키기 위해 사용된 시

41) H. R. Jauss, *op. cit.*
42) 쉽게 말하면 하나의 똑같은 이야기(histoire)를 작가마다 전혀 다르게 플롯을 구성하여 전개할 수 있는데 이처럼 작품화된 이야기를 서사 이야기(récit)라 한다. [역주]

제는 언제나 직설법 현재이다. 예외는 없다. 사례들은 무수하며 각각의 텍스트에서 '이야기'를 환기하는 길이에 종속되어 있다.

우리가 즉시 확인할 수 있는 것은 현재시제의 이와 같은 일반적인 사용이 행동과 상태의 시간성이나 그것들의 양태에 대한 그 어떠한 명확성에도 부합하지 않는다는 사실이다. 여기서 사용되는 것은 현재시제가 지닌 상(aspectuelle 相)의 가치이다. 이 가치는 그것이 지닌 '미완료적' 차원 때문에 사용되며, 이런 차원은 "하나의 과정이 처음부터 끝까지 완결되는 지속 내에 위치하면서 과정을 이야기하는 데 도움을 준다."[43]

뿐만 아니라 영화의 이미지는 그것의 **시간적인**(현재) 혹은 **법적인**(직설법) 특질에 의해서라기보다는 **상의** 특성에 의해 규정된다. 이 특징은 실질적으로 '미완료적'이라는 것이고 사태의 흐름이 진행 중이라는 것을 보여주는 것이다. 이로 인해 크리스티앙 메츠[44]는 "이미지는 언제나 현재 시제이다"라고 말했던 것이다.

이로부터 비롯되는 것이 이중적인 영화 서사 이야기의 역설이다. 영화 내에서 (예컨대 대화에서) 언어가 우리에게 사건들을 지나간 과거에 일어난 것처럼 제시할 때조차도, 시각적인 필름은 우리에게 그것들을 '현재 진행되고 상태'[45]로만 몽타주할 수 있다. 따라서 우리는 다음과 같은 사실을 놀랍게 확인할 수 있다. 즉 비평을 통해 영화 이야기를 언어적으로 환기하는 행위는 말의 특수성이 아니라 시각적 필름의 특수성을 받아들이는 것이고, 그렇게 하여 그것이 완전히 은폐하는 것은 비평가가 알고 있는 서사 이야기의 종결이고 비평가 자신의 소통 상황이다. 소통 상황이란 자신에겐 지나가 버린 과거의 광

43) A. Gaudreault et F. Jost, *Le Récit cinématographique*, Paris, Nathan Cinéma, 1990.

44) Christian Metz, *La Signification au cinéma*, Paris, Klincksieck, 1976.

45) A. Gaudreault et F. Jost, *ibid.*

경에 대해 잠재적인 미래 관객들에게 이야기하는 것을 말한다.

따라서 우리는 이처럼 옮겨진 현재시제의 기능이 무엇인지 자문할 수 있다. 여기서 현재시제는 영화 이미지가 비시간적으로 전개되는 동안의 관객처럼 비평가와 더불어 독자를 암묵적이고 허구적인 방식으로 다시 배치하기 위해 존재한다고 우리는 생각한다. 이러한 현재는 수용의 동시성과 이해의 단계들을 모방하러 온다.

이와 같은 가정은 우리가 실제로 현재시제의 이런 미완료적 사용에서 상(相)의 뉘앙스들을 지각한다는 사실을 통해 확인되는데, 이 뉘앙스들에서 묘사적이고/혹은 지속적인 가치들과 행동적이거나 일회적인 가치들이 교대한다. 전자의 예를 들어 보자. "낡은 메르세데스 택시 한 대가 발칸반도의 눈 덮인 도로 위에 힘들게 나아가고 있다…"; "리무진 한 대가 멀홀랜드 드라이브 위를 굴러가고 길가에는 배우인 것 같은 한 여자와 여러 남자들이 있다…." 후자의 예를 들어 보자. "택시 운전사는 그들을 앞지른 뒤 시동을 끄고는 내려…"; "자동차가 갓길에 멈추자 한 남자가 권총을 꺼내들고 여자를 겨눈다. 바로 그 순간에 자동차는 반대 방향에서 오는 차와 격렬하게 부딪친다. 젊은 여자만이 무사히 걸어서 달아난다." 시각적인 미완료상에서처럼 이와 같은 언어적 미완료적 현재시제에서 우리가 식별할 수 있는 것은 가짜로 균일하게 흐르는 이미지들이 환기되는 가운데 나타나는 지속적인 것과 일회적인 것이다.

몽타주와 병치

그러나 이야기의 이와 같은 환기는 주장들의 논리적인 유기적 관계라는 두번째 특수성에 의해 특징지어진다. 과연, 그 어떤 영화 비평이든 이것을 간단하게 검토만 해도 알 수 있는 것은 병치가 지배적인 연결방식이고, 주장들 사이의 인과적 혹은 시간적 관계는 등위나 종

속 접속사들과 같은 언어가 제시하는 수많은 미묘한 연결 도구들을 통해서가 아니라 주장들의 순서를 통해서 의미된다는 점이다.

여기서도 또한 우리는 영화의 시퀀스들이나 단편들의 순서와 지속에 대해 작업하는 몽타주의 기본적 원리가 복제되고 있음을 알아보지 않을 수 없다. 그렇기 때문에 하나의 서사 이야기의 언어적인 환기, 특히 씌어진 글을 통한 환기를 위한 지극히 단순주의적인 이와 같은 공식화는 충격을 주지 않지만 그것은 이 장르의 법칙이다. 그러니까 그것은 암묵적이지만 효과적인 방식으로, 시각적 영화 과정을 모방하면서 비평과 독자를 모두 어두운 영화관 홀에서 영화의 장면, 무엇보다도 시각적 장면 앞에 있는 것 같은 착각을 주는 데 있다. 이 장면은 결코 직접적으로 환기되지 않지만 영화의 상태나 즐거움에 대한 절대적인 보증으로 남는 것이다.

영화의 서사 이야기에 대한 언어적 환기는 영화에 생명력을 유일하게 부여했거나 부여하게 될 것이라는 직관이 든 순간을 최소한 모방하는 것이다. 물론 이와 같은 생명력의 부여는 예상을 넘어서야 하지만 추억을 담아내는 것이 되어서는 안 된다.

이러한 환기는 그것의 단순성 자체를 통해서 영화 언어의 본질적인 원리들, 즉 몽타주와 '장치'에 대한 잠재적 의식을 드러낸다. 이 의식은 영화에 대한 해석에 근본적으로 영향을 미치면서 해석이 수용의 조건들을 따르지 않을 수 없게 만든다.

그리하여 자료체들을 대할 때마다 우리는 영화의 서사 이야기에 대한 환기의 동일한 형태와 동일한 기능을 재발견한다. 그러니까 영화와 그 이야기의 해석은 어두운 영화관 홀과 '영화적 상태'가 주는 퇴행적 환영 상태에서 영화의 수용을 결정짓는 조건들에 종속되는 것이다.[46]

46) Cf. Christian Metz, *Le Signifiant imaginaire, psychanalyse et cinéma*, Paris, UGE, 1977.

중재자로서의 영화

그러나 또한 우리는 우리가 검토한 모든 영화 비평들에서 반복되는 두번째 지시대상, 즉 세상 사람들을 재발견했다.

실제로 우리가 주목했던 것은 지시적인 환상과 있음직한 것의 매우 잘 알려진 놀이를 통해 비평적 담론이 세상 사람들과 공통적 경험에 대한 준거를 영화의 평가 도구로 사용했고 또 그 역으로도 사용했다는 점이다. 이런 게 가능했던 것은 환기가 인물('어떤 작가 X…')에서 타입('그 작가…')으로, 다음으로 타입에서 상투적 타입('그 작가들…')으로 바뀌었기 때문이다. 그렇게 하면서 비평가—관객은 **우리가** (이 비평가—관객과 마찬가지로) 영화에 대해 수행하는 조작을 나타내지만, 이것이 매우 자주 규탄된 그 역(逆)방식은 아니다. 그는 또한 **우리가** (그 비평가—관객과 마찬가지로) 영화를 세계 이해를 위한 우리 자신의 도구이자 척도로 사용하면서 영화를 우리 자신의 경험에 포함시켰던 방식을 나타낸다.

우리가 제시하는 다음 사례는 법칙을 벗어나지 않는다. "눈에게 말하는 택시 운전사라니, 존경하지 않을 수 없다"라고 비평가는 해설한다. 세상 사람들에 대한 준거는 영화가 재현하게 되어 있는 '현실'에 대해서, 영화의 수긍적 측면이나 그럴듯한(혹은 그럴듯하지 않은) 측면을 통해 온갖 종류의 의견을 개진할 수 있는 기회가 될 수 있다. 그것도 일반적인 주제들이 되었든 보다 특수한 이야기들이 되었든 말이다. 영화를 지시적(준거적)이고 일반적인 현실(첫번째 그리스 영화에선 이 현실은 발칸반도이고, 두번째에서는 현대의 파리이다) 속에 고정시키는 일반화된 배려는 영화감독의 현실에 대한 환기와 겹치는데, 이것은 정보 제공적 관점에서 보면 논리적이다.

그러나 영화감독의 이름을 넘어서 언급되는 것은 영화가 그의 목표라는 것이고, 그는 영화를 다소간 어렵거나 지엽적인 물질적 조건들

속에서 구상하고 제작되었다는 것이다. 하지만 이런 조건들은 기꺼이 환기된다. 이와 같은 경향은 상영되는 영화들의 제작물을 점점 더 많이 보급함으로써 텔레비전에서 매우 폭넓게 활용되고 있다. 그래서 확인되는 것은 비평가들이 영화감독의 이름을 환기함으로써 실제적인 발화자를 만들어 내고 있다는 것이다. 마찬가지로 그들은 영화의 이야기를 결부시켜야 할 사실적인 것을 만들어 낸다. 이것은 영화를 탈(脫)허구화시키는 모순적인 시도를 닮을 수 있다. 이 탈허구화가 보여주는 것은 영화가 하나의 인격, 하나의 경험, 하나의 예술 그리고 일정한 관객이 **만나는** 순간이 되어야 한다는 사람들의 기대이고, 성공한 혹은 실패한 이런 만남을 비평은 궁극적으로 설명하려 시도하게 된다는 것이다.

그리하여 영화 비평에서 영화 서사 이야기, 세상 사람들 그리고 감독과 촬영 상황, 나아가 자금운용 조절이라는 세 가지 한결같은 지시 대상의 검토를 통해 우리가 파트릭 샤로도처럼 확인하는 것은 한편으로 "영화 비평이 전정으로 정보 제공적이지도 진정으로 비평적이지도 않다는 점이다. 보다 정확히 말하면 그것은 그것에 고유한 형태들, 매체적 소통 장치의 성격을 지닌 형태들을 통해 정보와 비평에 대한 어떤 상상적인 면을 만족시키지 않을 수 없다." 따라서 그가 비평에 부여하는 기능은 '사회적으로 자격 박탈'이 되지 않기 위해 '대화들을 부추기는 경이로운 기계'[47]가 되는 것이다.

그러나 우리가 우리의 연구를 통해 주장할 수 있다고 생각하는 바는 신문/잡지의 영화 비평 전체가 커다란 의미작용 단위들 사이의 특수한 관계를 유지해 주는 하나의 특별한 구조에 의해 지탱된다는 것이고, 이런 단위들과 이것들의 관계에 대한 연구를 통해 우리가 이런 비평적 텍스트들의 기능에 대해서뿐 아니라 영화의 경험과 이것의 해

47) *Op. cit.*

석이 지닌 특수성에 대해서 보다 잘 알 수 있으리라는 것이다.

소문 그 이상으로 이 비평적 텍스트들은 사람들이 '영화관에서 나오면서' 할 수 있는 대화들을 모방함으로써, 우선적으로 영화의 경험에 대한 사람들의 기대를 드러내면서도 이 경험을 통합시키는 데 도움이 된다고 우리는 생각한다.

사실, 한편으로 영화는 일종의 자율적이고 비시간적인 대상으로서, 그러니까 사람들이 자신들의 상투적 생각을 조정할 수 있게 해주는 역시 비시간적인 하나의 대문자 이야기의 매체로서 나타난다. 다른 한편으로 그것은 삶과 역사 속에 뿌리내린 감독의 작품처럼 나타나고, 사람들이 언제나 어두운 영화관 홀에서 **살아 있는 만남**을 통해 이 감독으로부터 기대하는 것은 픽션과 꿈이 덧붙여진 그럴듯함·감동·신뢰보다는 상대적이나마 어떤 진실이다. 영화에 대한 담론이 지닌 시간성 자체가 이 만남의 모양새를 띤다. 영화는 보이고 들리는 무엇으로 해석될 뿐 아니라, 영화가 이야기하는 내용과는 관계없이 '실제적 시간'으로 체험되는 경험으로 해석된다.

사실 우리는 영화의 시각적·청각적 요소들이 자주 환기되기는 하지만 이상하게도 체계적으로 환기되지는 않다는 점에 주목했다. 그리하여 영화에 대한 비평적 담론은 영화의 또 다른 특성, 즉 우선적으로 **수용의 특별한 조건들을 지닌 일시적 흥행물**이라는 특징을 설명하고 있다는 점을 우리는 알 수 있다.

따라서 영화 비평은 이미지의 생명과 힘의 표출처럼 나타나며,[48] 이런 표출은 영화가 돌아가다가 사라지기 때문에 그만큼 더 근본적이다.

따라서 영화 비평은 이런 만남의 표시이고, 이 만남을 살아남게 하

48) 이런 생각은 또한 루이 마랭이 *Pouvoirs de l'image, Gloses*, Paris, Seuil, 1993에서 표명하는 것이기도 하다.

고 그것을 통합시키는 도구인바, 우리가 영화의 경험으로부터 기대하는 것과 이 경험을 가지고 만들어 내는 것을 나타내는 거의 유일한 값진 흔적으로 간주해야 한다. 우리가 다만 '거의' 유일하다고 말하는 것은 라디오나 텔레비전 같은 매체들에서뿐 아니라 작가들의 작품에도 또 다른 흔적이 있기 때문이다.[49]

우리가 이런 유형의 다른 잠재적 연구들의 모델로서 지금부터 심층적으로 검토하게 될 것은 문학이 영화와 이미지를 이처럼 통합시키는 하나의 사례이다.

2. 문학에서 영화

토마스 만의 《마의 산》에서 바이어스코프 영화관의 영화상영 장면

영화상영 장면:

"어느 날 오후 그들은 카렌 카르슈테드를 읍내 바이어스코프 영화관에 데리고 갔다. 왜냐하면 그녀는 그 모든 것을 무한히 즐겼기 때문이다. 탁한 공기가 그들 세 사람을 신체적으로 불편하게 했는데, 이는 그들이 더없이 순수한 대기에 익숙해져 있었기 때문이었다. 그들의 가슴을 답답하게 하고 머릿속에 흐릿한 안개 같은 것을 만들어 놓는 이런 공기 속에서 복잡한 삶이 그들의 고통스러운 눈앞의 화면에서 팔딱거리고 있었다. 그 삶은 발작적이고 유쾌하면서도 분주했고, 진동하면서

49) Cf. 우리의 연구 "Une séance de cinéma au *Bioscope* dans *La Montagne magique*, de Thomas Mann" in *Vertigo*, n° 10 "Le siècle du spectateur," Paris, 1933, 뒤에 가서 다시 인용된다.

멈추었다가 곧바로 다시 시작되는 전율하는 흥분을 드러내고 있었다. 이 흥분을 동반하는 것은 가벼운 음악이었는데, 이 음악은 현재의 시간을 분할하여 그것을 달아나는 과거의 형상에 적용하고 있었고, 수단의 한계에도 불구하고 장중·화려·정열·야성 그리고 달콤한 관능성의 모든 영역을 나타낼 줄 알았다. 그들이 보고 있는 것은 동방의 어느 폭군의 궁정에서 전개되는 사랑과 살인의 파란 많은 무성(無聲)의 이야기였다. 빠르게 진행되는 사건들은 호화로움과 나체, 비굴함 속에서 지배 욕망과 종교적인 격분이 가득했다. 또 예컨대 사형집행인의 팔 근육을 드러낼 때는 잔인함·관능성, 살인적인 관능성과 완만한 환기가 가득했다. 요컨대 이 사건들은 이 광경을 목도한 세계적 문명의 은밀한 소망에 대한 친근한 지식에 의해 영감을 받은 것이다. 만약 비평가 세템브리니가 이 광경을 목도했다면 그는 판단자로서 이런 반인본주의적인 작품을 단호하게 단죄했을 것이다. 명쾌하고 고전적인 아이러니를 동원해 그는 인간의 존엄성을 깎아내리는 이미지들을 부추기는 데 기술이 남용되었음을 통렬히 비난했을 것이다. 한스 카스토르프는 이런 생각을 했고 사촌의 귀에 이에 대해 나지막이 속삭였다. 한편 그들과 그리 멀리 떨어지지 않은 곳에 앉아 있는 슈퇴르 부인은 완전히 매료된 것 같았고 그의 붉고 둔해 보이는 얼굴은 즐거움으로 경련을 일으키고 있었다.

　게다가 사람들이 바라보았던 모든 얼굴들도 마찬가지였다. 한 장면의 팔딱거리는 마지막 이미지가 사라지고, 장내에 불이 켜지면서 스크린의 시야가 군중에게 텅 빈 캔버스처럼 나타났을 때, 아무런 갈채도 있을 수 없었다. 아무도 없었기 때문에 박수로 보상해 줄 수도 없었고 예술성에 대한 칭찬도 해줄 수 없었다. 이 영화를 위해 동원된 배우들은 오래 전에 사방으로 흩어졌던 것이나. 사람들이 나만 보았던 것은 그들의 연기가 남긴 그림자였고, 무수한 이미지들과 지극히 짧은 스냅들이었다. 그들은 신속하고 점멸하는 전개를 통해, 원하는 만큼 자주

배우들의 행동을 지속의 요소로 마음껏 복원할 수 있도록 이 행동을 거두어들여 분해시켜 버렸다. 군중의 침묵은 무언가 무기력하고 불쾌한 게 있었다. 사람들의 손은 무(無) 앞에서 무력하게 뻗쳐 있었다. 사람들은 눈을 비볐고, 앞을 응시했으며, 밝은 빛을 부끄러워했다. 사람들은 서둘러 어둠을 되찾고 싶었다. 그들은 지나간 것들을 다시 보고자 했고, 그것들이 새로운 시간 속에 옮겨져 음악의 장식을 통해 되살아나 전개되는 것을 보고 싶었다.

폭군은 자객의 단검에 쓰러지면서 벌려진 입으로 외쳤으나 관객들은 듣지 못했다. 이어서 사람들은 전(全)세계의 이미지들을 보았다. 프랑스 공화국 대통령이 실크모자를 쓰고 대훈장을 단 모습으로 사륜마차에서 환영사에 답했다. 한 인도 귀족의 결혼식에 참석한 인도의 총독이 보였다. 사람들은 포츠담의 연병장에 모습을 드러낸 독일 황태자에 이어, 뉴아일랜드의 한 마을의 주민들의 생활상, 보르네오 섬의 닭싸움을 목도했다. 또 콧구멍으로 피리를 부는 야만인들, 야생 코끼리의 사냥, 태국 왕궁에서 의식, 게이샤들이 나무 격자 뒤에 앉아 있는 일본의 창녀촌 거리가 보았다. 또 모피 외투를 입은 사모예드인들이 북부 아시아의 눈 덮인 황량한 벌판에서 순록들이 끄는 썰매를 타고 질주하는 모습, 러시아 순례자들이 헤브론에서 기도하는 장면, 페르시아 죄인이 발바닥에 태형(笞刑)을 받는 모습이 나타났다. 사람들은 이 모든 것을 목격하고 있었다. 공간은 없어져 버렸고, 시간은 역행했으며, '그곳'과 '예전'은 여기와 지금으로 변모되었고 음악으로 둘러싸여 있었다. 한 모로코 여인이 줄무늬 비단옷에 목걸이·반지와 번쩍이는 것들로 장식하고, 풍만한 젖가슴을 반쯤 드러낸 채, 갑자기 실물 크기로 클로즈업되었다. 그녀의 콧구멍은 넓었고, 두 눈은 동물적 생명력이 가득했으며, 윤곽은 움직임이 없었다. 그녀는 하얀 이를 드러내면서 웃었고, 손톱이 살보다 하얗게 보이는 한쪽 손으로 눈을 가리고 다른 한쪽 손으로는 관객들에게 신호를 보내고 있었다. 관객들은 당황해하면서도 이

매력적인 유령의 모습을 바라보았다. 그녀는 이쪽을 보고 있는 것 같으면서도 보지 않고 있었고, 관객들의 시선을 전혀 개의치 않았으며, 웃음과 손짓은 현재와 전혀 관계가 없고 다른 곳과 예전의 다른 시간 속에 있었기 때문에 그녀에게 응답한다는 것은 몰상식한 일이었다. 이런 측면은 우리가 이미 언급했듯이, 즐거움에다 무력감을 뒤섞어 놓았다. 그러고는 이 유령은 사라졌다. 생생한 빛이 스크린에 침투했고 '끝'이라는 낱말이 투영되더니 1회분 상영이 끝났다. 조용히 관객들은 극장을 나갔고, 이 프로그램이 되풀이되는 것을 즐기고자 하는 새로운 관객들이 밖에서 밀쳐 들어오고 있었다."

이 인용문은 (판본에 따르면[50]) 1,200페이지나 되는 소설 속에 숨은 두 페이지 반의 분량이다. 독자는 이것을 그냥 그런 것이지 하고 별다른 주의를 기울이지 않고 지나칠 수 있다. 그러나 그것은 소설의 중심에 놓임으로써 작은 폭탄과 같다. 그것은 그것의 폭발적 측면을 키우는 무수하게 많고 풍요로운 상호연관들로 된 전체적 망의 매듭과 같다.

방법론

우리는 이 대목이 담고 있는 충격적인 면을 탐구하고자 한다. 그리고 그것이 소설 전체에서 지극히 작은 부분이지만 어찌하여 작은 폭탄과 같은지 검토하고자 한다. 이를 위해 우리는 다음과 같은 집중적인 분석을 할 것이다. 즉 이 소설의 환경(1925년, 그리고 다른 소설들)에서 출발하여 우리는 다음으로 이 소설의 전체적 구성에서 영화상영 장면의 위치와 울림(전조들과 은폐)을 연구하고, 해당 장(章)에서의 그것의 위치와 주변 절(節)들에서 그것과의 관계를 검토할 것이다. 이 모

50) 우리는 모리스 베츠가 번역해 1961년 아르템 페이야르사에서 내놓은 문고판을 사용했다.

든 것에서 분명히 해둘 것은 우리가 상대적으로 엄정한 조건화(조건형성)와 **선험적** 추리를 통해 이 장면을 접근한다는 것이다.

영화상영 장면 자체, 영화 제목, 스펙터클, 발화적·서사적 삽입, 인물들(그리고 이들이 평가적 대리인으로서 수행하는 기능), 시간·분할·관객·반복상영 등에 대한 연구를 하게 되면 이 장면의 내재적 의미작용이 도출될 것이다. 그러나 우리는 이것들을 특별한 방식으로 밝혀낼 것이다. 그러니까 우리는 소설의 흐름 속에서 한편으로 연극·음악 혹은 문학과 같은 다른 예술들, 다른 한편으로 X선 사진영상·음란화(畵)·아마추어 사진과 같은 다른 이미지들, 이 양자의 표지들과 이 장면이 맺는 관계를 분석하게 될 것이다.

끝으로 이 모든 텍스트상의 **내재적·외재적** 흔적들을 모으게 됨으로써 우리는 상호-재현(inter-représentations)에 관한 연구가 지닌 흥미를 도출해 낼 것이고 이 흥미는 작품의 해석적 접근에 대한 기여가 될 수 있을 것이다.

영화관의 관객

위에서 인용된 두 페이지에 대해 브루네타는 슈퇴르 부인의 '붉고 둔해 보이며' '즐거움으로 경련을 일으킨' 모습의 관찰과 함께 시작되는 대목에만 유념한다. 브루네타가 관심을 드러내는 것은 화자가 덧붙이는 다음과 같은 지적이다. "게다가 주변에 보이는 모든 얼굴들도 마찬가지였다." 왜냐하면 그에게 이 영화상영 장면에 이어지는 그 다음 내용은 "개인적인 반응과 관객 전체의 반응이 융합되는 과정"을 관찰하는 작가가 생(生)물리학자"가 되어 '거의 생리학적인' 눈으로 그려내고 있기 때문이다.

브루네타의 이 사례는 다른 많은 것과 접근되는데 크리스티앙 메츠가 《상상적 기표》[51]에서 개진하는 주장을 문제삼는 것으로 시작되는 제6장 〈신포니아 델 폴라(관객의 심포니)〉에 들어 있다. 메츠에 따르면

"영화 관람객은 연극에서와는 달리 진정한 관객층, 잠정적인 집단을 형성하지 못한다. 그들은 개인들의 합산일 뿐이다." 이러한 표명에 대해 브루네타는 그건 '보통' 관객의 언급이 아니라 지적인 영화 애호가의 언급이라고 반박한다(그러나 그는 그에게 존경과 찬양을 바친다). 그는 이탈로 칼비노 · 에밀리오 체키, 1906년의 〈프로빈시아 디 파도바〉지의 기자들, (같은 시기의) V. 브류소프 혹은 A. 벨르이 · 일랴 에랑뷔르 같은 러시아 시인들, 피에르 상소 · 카를로 에밀리오 가다 · 세실 D. 루이스 · 알베르토 로렌치 · 펠리니 · 조르지오 바사니 · 루이 들뤽 · 클로드 시몽 · D. H. 로렌스 · 쥘 로맹 · 마르그리트 유르스나르 · 마르그리트 뒤라스 · 토마스 만 · 조셉 로트 등과 심지어 프로이트한테서까지 텍스트를 빌리고 있다. 프로이트는 1907년 로마에서 쓴 편지에서 영화에 대한 자신의 최초 경험과 관객들과의 자신의 점차적인 동화를 이야기하고 있다. 관객들은 그로 하여금 동일한 영화를 여러 번에 걸쳐 보고 또 보도록 부추겼지만, 그는 마침내 자신의 개성과 고독을 서서히 자각하고는 영화관을 떠났다는 것이다.

브루네타에 따르면, 이 모든 텍스트들은 '전기 발전소' '선사적인 동굴' 같이 되어 버린 영화관 홀 안에서 어떻게 그 모든 별개의 개인들이 분명히 탐지될 수 있는 역동적 활력을 통해 하나의 집단을 형성하여 일종의 의례행사를 거행하고, 앙드레 브르통의 표현을 빌리자면, 어떻게 '완전히 현대적인 하나의 신비'에 대한 예찬 의식을 치르는지 협력하여 입증하고 있다. 그것도 상영되는 내용과는 상관없이 말이다. 그러나 토마스 만의 텍스트를 잘 검토해 보면 우리가 알 수 있는 것은 하나가 된 그 관객들을 관찰하는 화자의 초연함을 한스 카스토르프라는 주요 인물의 초연함이 이어받고 있다는 점이다. 이 인물은 문제의

51) Cf. *Le Signifiant imaginaire*, Paris, Christian Bourgois, 1984(서문이 추가된 신판이다).

영화를 관람하지 않는 스승 인문주의자 세템브리니에게 이런 유형의 영화에 대해 지극히 가혹한 판단을 내리도록 하고 있고, 이런 판단은 그로 하여금 완전히 영화에 몰입하는 것을 방해한다. "그는 판단자로서 이런 반인문주의적인 작품을 단호하게 단죄했을 것이다."

이러한 생각 때문에 한스 카스토르프는 홀의 관객들과 완전한 일체감을 느낄 수 없고 자신의 사촌에게 귀엣말을 속삭여 자신과 같은 거리를 취하도록 부추기고 있다. 슈퇴르 부인, 다시 말해 "교양 없는 슈퇴르 부인"과 같은 지극히 저속하고 무식한 인물들만이 "무언가 무기력하고 불쾌한 것"이 있는 침묵 속에서 역겨운 즐거움에 사로잡힌 관객들의 열광에 완전히 공감한다. 그러나 그야말로 하나가 된 관객들마저도 자신들의 태만에 담긴 수치스런 행동을 막연히 의식한다. 왜냐하면 일단 영화가 끝나자 "그들은 눈을 비볐고, 앞을 응시했으며, 밝은 빛을 부끄러워했다. 그들은 서둘러 어둠을 되찾고 싶었다. 그들은 지나간 것들을 다시 보고자 했기…" 때문이다. 우리가 알 수 있는 바는 설령 이 텍스트가 다른 인용된 텍스트들과 마찬가지로, 관객들의 유대감을 드러내고 있다 할지라도, 한편으로 모두가 이 유대감을 공감하는 것은 아니라는 것이고, 다른 한편으로 《마의 산》의 화자가 (브루네타의 주장과는 반대로) 이런 유대감을 변호하는 게 결코 아니라는 점이다. 화자가 보기에 유대감은 승화적이라기보다는 타락적이고 이런 의미에서 화자는 (암묵적이기는 하지만 크리스티앙 메츠처럼) 영화관객을 연극 관객과 대비시키면서 영화 관객의 유대감이 실패한 유대감이라는 점을 보여주고 있다. 그러니까 이 유대감은 공감이 아니라 영화가 끝났을 때 드러나는 고독한 즐거움들을 이를테면 합산한 것이다. "장내에 불이 켜지면서 스크린의 시야가 군중에게 빈 캔버스처럼 나타났을 때, 아무런 갈채도 있을 수 없었다. 아무도 없었기 때문에 박수로 보상해 줄 수도 없었고 예술성에 대한 칭찬도 해줄 수 없었다."

연극에서 배우들과 관객들 사이에 존재하는 창조적 교감은 여기서

존재하지 않는다. "관객들의 손은 무(無) 앞에서 무력하게 뻗쳐 있었다." 따라서 관객들 사이의 유대감은 브루네타가 인용한 크리스티앙 메츠의 표명이 암시하고 있다고 보이는 것과는 달리, 영화 관객들 속에 부재하는 게 아니라 연극의 관객들의 경우에서 확립되는 것과는 매우 다른 것이다. 연극에서 그것의 기능은 관객들 전체를 배우들과 무대의 전체적이고 상호작용적인 파트너로 만들어 내는 것이다. 영화관에서 관객들은 때로는 '오래 전에 사방으로 흩어져 버린' 배우들의 '유령들'과 마주하고 있고, 때로는 '유령이 사라져 버린' '텅 빈 캔버스'와 마주하고 있다. 이런 측면은 관객들의 '즐거움'에다 '무력감'을, 무언가 불건전한 것을 뒤섞어 놓는다. 영화 관객들의 응집력이 실현될 때 그것은 연극 관객들의 것과 동일한 법칙에 따르는 게 아니라고 말할 수 있을 것이다. 연극에서 그것은 순환적이고 공연의 모든 참석자들을 즉각적이고 불확실한 상호활동 속에 끌어넣는다고 할 수 있다. 반면에 영화에서 그것은 영화의 반복성과 배우들의 신체적 부재로 인해 관객과의 전통적인 교류의 측면을 제거해 버리는 기계적이고 대체적인 측면을 지녔다 할 것이다. 바이어스코프 영화관에서 관객들의 융합은 엄밀하게 말해 '신포니아'의 사례가 아니다. 왜냐하면 이 음악 용어는 조화로운 일체감을 상기시킨다는 점 때문이다. 그보다 그 융합은 어쩔 수 없이 수용되었기에 '수치'감에 이르는 응집력의 사례이다. 다시 말해 이 수치감은 타인의 시선이 야기하는 불편한 감정이지만 이 타인은 영화가 야기하는 일시적 '엑스터시'를 공감했다 할 존재이다. 이와 같은 불편한 감정은 즐거움의 부인과 자기 검열과 가까운 것으로 영화의 도덕적 질을 문제 삼아 예술적 잠재성을 인정할 수 없게 만든다. 우리는 화자가 세템브리니에게 위임하는 추정된 판단에 어떻게 공감하고 있는지 안다. 한스 카스토르프에 따르면 세템브리니는 "인간의 존엄성을 깎아내리는 이미지들을 부추기는 데 기술이 남용되었음을 통렬히 비난했을 것이다." 따라서 우리가 알 수 있듯이,

브루네타가 이 텍스트에서 이용한 것은 영화 관객들의 응집력이라는 자신의 주장을 뒷받침해 주는 내용이었는데, 이런 측면은 전적으로 존중할 만하다. 그러나 텍스트 전체는 영화에 대한 특정한 접근을 하게 해주는 수많은 단초를 제시하고 있다. 그 가운데 몇몇을 식별해 내기 위해 우리는 텍스트 자체 속에 배치된 몇 개의 미적 원리를 따라가고자 한다.

소설의 주변

사실 우리가 확인했듯이, 이 텍스트는 일련의 삽입으로 구축되어 있었다. 설명하자면 화자는 주요 인물들을 관찰하고, 이 인물들은 다른 인물들과 관객 일반을 관찰하며, 이들을 영화를 주시하고 영화 자체는 가짜 시선을 되돌려 보낸다. "관객들은 당황해하면서도 이 매력적인 유령의 모습을 바라보았다. 그녀는 이쪽을 보고 있는 것 같으면서도 보지 않고 있었고, 관객들의 시선을 전혀 개의치 않았다." 장면은 집중된 시선들이지만, 그것들 가운데 최후의 시선은 비어 있는 것 같고 불편을 야기하는 것 같다. 마찬가지로 우리는 이 텍스트에 충격 효과를 주는 것이 무엇인지 그리고 어떤 유형의 충격 효과인지 포착하고자 하는 희망에서 집중적인 방식으로 텍스트에 접근하고자 한다. 소설의 주변에서 시작한 다음 우리는 영화상영이 위치하는 장의 주변을 검토하고, 이어서 영화상영 자체의 주변을 검토해 궁극적으로는 영화관에 할애된 대목에서 이러한 여러 영역들 사이의 상응이 어떻게 이루어지고 그것들에서 교차하는 여러 망이 어떻게 조직되는지 밝혀내고자 한다. 그리하여 우리는 상호-재현에 관한 연구로부터 도출해 낼 수 있는 이점을 이 사례에 근거하여 보여주고자 한다.

우리가 비록 철저한 방식은 아니라 할지라도 소설의 주변에서 시작하는 이유는 다음과 같이 확신하고 있기 때문이다. 즉 우리가 바이어스코프 영화관의 영화상영 장면에 대해 수행하게 될 해석은 이 장면이

같은 시기의 다른 소설들과 연관될 때에만 의미를 띨 수 있기 때문이고, 이 장면이 독자의 정신 속에 잠재적인 방식으로라도 이런 소설들과 **체계적으로 맞물려 있다**는 것이다.

　다양한 교류들과 논의들이 우리에게 보여준 바에 따르면, 《마의 산》에서 이 영화상영 장면은 많은 독자에게 깊은 인상을 남겼다. 비록 그것이 많은 분석을 낳지는 않았지만 말이다. 그런데 브루네타의 작업이 입증하고 있듯이, 이 작품은 영화상영 이야기가 읽힐 수 있는 유일한 소설은 아니며 결코 그렇지 않다. 우리는 이 장면이 특별히 주의를 끄는 이유를 자문할 수 있다. 우리가 알다시피, 1925년에 출간된 이 소설은 1912년과 1923년 사이에 씌어졌다. 작품에서 행동은 1907년과 1914년 사이에 전개된다. 비록 영화상영이 대략적으로 소설의 중간(500페이지쯤)에 위치하고 있지만, 그것은 한스 카스토르프가 스위스의 다보스 요양원에서 보내는 첫번째 크리스마스 직후, 다시 말해 그가 1907년에 이곳에 도착한 지 6개월이 지난 직후에 이루어지고 있다. 그리하여 우리는 1910년대의 가짜 영화상영에 동참한다.

　그러니까 이 픽션에서 영화는 이미 15여 년의 나이를 먹고 있다. 화자는 소설이 대략적으로 끝나는 시점인 1914년 이후로 이런 유형의 영화가 어떻게 되었는지 모르게 되어 있다. 그러나 저자는 비록 별 관심이 없다 해도, 소설의 출간 시점인 1925년까지 영화의 발전 상황을 알고 있다. 한편 독자는 《마의 산》이 1920년대 서양의 위대한 소설 가운데 하나라는 점을 알고 있다. 다소간 막연하게나마 그는 토마스 만이 카프카·무질·스베보·지드·프루스트·조이스 등과 동시대의 인물이라는 것도 알고 있다. 아마 그는 자기 '문화' 유산 가운데 상당 부분을 구성하는 이 서사들의 낯낯 작품들을 읽었을 것이고 그 이전이나 그 이후의 작품들에 가질 수 있는 것과는 다른 특별한 기대감을 갖고 그것들을 접근할 것이다.

이 공상적인 독자는 거의 모든 이 작가들에게서 이미 옛것이 된 (그리고 매우 잘 알려진) 미학적 실천이나 실험이 형상화되는 것을 발견했다. 예컨대 회화(만 · 프루스트), 음악(만 · 프루스트 · 스베보 · 조이스), 글쓰기(만 · 프루스트 · 카프카 · 지드) 혹은 보다 최근에는 사진(만 · 프루스트 · 카프카), 환등기나 영화(만 · 프루스트)의 미학적 실천 혹은 실험을 들 수 있다. 또 그는 1910년대와 1920년대 사이에 영화는 미국뿐 아니라 프랑스 · 이탈리아 · 오스트리아 · 독일과 같은 유럽에서도 주요한 '예술'이 되었다는 점을 알고 있다. 그러나 이 예술은 1920년대의 대부분의 이 위대한 소설들에서 부재한 것 같다. 게다가 독자는 이 소설들 속에서 그것을 만나리라 기대하고 있지 않다. 이로 인해 바이어스코프 영화관에서 그 영화상영 장면은 매우 놀라운 일이 되어 사람들에 의해 상기되고 있다. 그것은 '1920년대 서양 소설의 독자'의 '기대 전망과 어긋나고 있다.'[52] 그가 이 위대한 작가들을 어떤 개념들이나 다른 예술들에 연결시킨다 해도, 그는 그들을 예술에 대한 성찰에, (회화 · 음악 · 문학을 통한) 사회 속에서 예술의 위치와 기능에, 위협 · 재앙 혹은 재난과 같은 개념들과 연결된 실존적 위기에, '근대성'의 확립 등에 연결시킬 것이다. 그러나 영화는 이 모든 것 속에서 별다른 위치를 지니지 못한다.

그러나 토마스 만의 작품에서 그 영화상영 장면에 놀라워하는 이 독자가 자신의 놀라움에 대해 다소라도 탐구해 본다면, 곧바로 그는 자신을 놀라게 해야 할 것은 그 반대라는 점을 알아차릴 것이다. 자신들의 세기에 단단히 뿌리내린 일군의 작가들이 자신들의 예술의 많은 점에서 '전위적'이고, 비평가이며, 다른 예술들에 예민하지만, 창

52) 이 개념은 H. R. Jauss, *Pour une esthétique de la réception, op. cit.*에서 빌린 것이다.

조적인 온갖 가능성을 이미 펼쳐내고 있는 이 새로운 예술을 그들의 작업에 통합시키지 않았다는 점 말이다. 사실 당연히 이와는 반대 현상이 일어나야 할 것이다. 그러기에 다소라도 호기심이 있는 독자라면 이 작가들의 개연성 있는 지식과 실천에 대해 작은 연구를 개시할 수 있을 것이다.

영화가 1895년에 나타날 때, 무질은 열다섯 살, 조이스는 열일곱 살, 카프카는 열여덟 살, 만은 스무 살, 프루스트는 스물네 살, 지드와 스베보는 서른다섯 살 등이었다. 젊은이들과 젊은 사람들은 자신들의 주요 작품들이 발표되는 시기에, 영화의 존재와 제1차 세계대전 전후의 영화 발전을 모를 수가 없다. 사르트르의 《말》은 소설이라기보다는 자전적 이야기로 1920년대가 아니라 1964년에 씌어졌는데, 여기서 그는 1910년대 그가 어렸을 때 라틴가로 보러 갔던 영화상영을 이야기하고 있다. 브루네타가 조사한 증언들처럼, 이 이야기에서 우리는 1907년에 영화관에 간다는 게 이미 무언가 일상적이고 대중적이며 동시에 부르주아적인 것이었고, 영화관 홀이 많았고 영화들이 다양했다는 증언을 읽을 수 있다.

"우리는 나쁜 매너를 통해 다른 세기들과 확연히 구분될 수밖에 없는 전통 없는 세기 속으로 무턱대고 들어가고 있었고 새로운 예술, 천박한 예술은 우리의 야만성을 미리 예시하고 있었다. 도둑들의 소굴에서 태어났고, 행정당국에 의해 시장바닥의 오락들 가운데 분류된 이 예술은 진지한 인물들을 분노케 만든 상스러운 방식들을 드러내고 있었다. 그것은 여자들과 어린아이들의 오락이었다. 나의 어머니와 나, 우리는 그것을 매우 좋아했지만 그것에 대해 별로 생각하지 않았고 결코 이야기하지 않았다. 빵이 부족하지 않은데 사람들이 빵에 대해 이야기하던가? 우리가 이 예술의 존재에 대해 생각이 미쳤을 때는 오래전에 그것은 우리의 주요한 필요품이 되어 있었다. (…) 나로 말하면

나는 **가장 정확하게** 영화를 알고 싶었다. 평등주의적 불편함을 드러내는 거리 영화관 홀에서 나는 이 새로운 예술이 모든 사람의 것이듯 나의 것이라는 사실을 알았다. 우리는 정신적인 나이가 같았다. 나는 일곱 살이었고 읽을 줄 알았는데, 이 예술은 열두 살이면서도 말할 줄을 몰랐다. 사람들은 그것이 초기 단계에 있으며 발전할 것이라고 말했다. 나는 우리가 함께 성장하리라고 생각했다. 나는 우리가 함께 보낸 어린 시절을 잊지 않았다."

초현실주의자들, 예컨대 사르트르와 동시대인인 데스노스나 아라공, 브르통, 수포는 정확히 영화와 같은 나이이고 따라서 우리의 연구 대상인 '작가들'의 세대보다 젊은 세대이다. 그들은 자신들의 작품 속에 영화를 폭넓게 통합시켰다. 어린 시절의 사르트르나 젊은 초현실주의자들의 그 경험을 우리의 '위대한 작가들'은 하지 못했다고 우리가 진정 생각할 수 있을까? 그 당시에 이들의 나이가 이십대와 삼십대 사이였는데 말이다. 물론 그렇게 생각할 수 없다. 그렇다면 이 '새로운 예술, 이 천박한 예술'이 대부분의 그 위대한 소설들 속에 부재한 것은 사르트르가 쓰고 있듯이, 그것의 "상스러운 방식들이 진지한 인물들을 분노케 했기" 때문일까? 물론 그렇지 않다. 왜냐하면 바로 이런 종류의 스캔들이 세템브리니의 추정된 판단과 그가 젊은 한스 카스토르프에게 야기하는 거리 감각을 통해 표현되기 때문이다. 또한 사르트르가 '진지한 인물들'을 통해 의미하는 바를 규정해야 할 것이다. 더욱이 이 언급이 그가 추억하는 자신이라는 어린아이에게 내리게 한 평가라면 말이다.

그러나 우리는 우리가 인용한 작가들의 작품에 영화가 부재한 이유가 그들이 영화를 멸시했기 때문이라고 생각할 수 없다. 사실 우리는 이런 종류의 발상에 대립시킬 수 있는 몇몇 역(逆)사례를 가지고 있다.

첫번째는 무질의 사례인데, 브루네타는 그가 다음과 같이 썼다고

상기시키고 있다. "그 천 년 동안 어떠한 교회도, 그 어떠한 예배 장소도 영화가 30년 안에 한 것처럼 그토록 조밀한 그물로 세상 사람들을 덮는 데 성공한 적이 없다." 영화에 흥미를 느꼈던 로버트 무질은 〈영화의 새로운 극작법에 대한 고찰〉이라는 시론까지 써 1925년에 《데르 노이 메르쿠르》지 제8호에 싣는다.[53] 이 시론에서 그는 문학작품과 비교해 영화의 경험에 대해 성찰하는데, 예컨대 그가 감독이자 이론가의 양면성을 지녔다고 찬양하는 벨라 발라즈의 텍스트들에 입각하고 있다. 그의 성찰에서 우리가 유념하게 되는 것은 무질이 영화에 상세한 이론적 글을 할애할 만큼 영화를 충분히 고찰했다는 점과, 그가 이론적인 성찰을 창조적 행위와 필연적으로 연관된 것으로 판단했다는 점이다. "하나의 예술은 이론이 없이는 위대한 예술이 결코 되지 못했다."

두번째 사례는 카프카의 사례이다. 그는 그의 내면 일기에서 자신이 영화관에 가거나 갔다고 자주 특기하고 있다. 아마 이들 작가들의 비(非)문학적인 텍스트들에서 영화가 그들의 여러 미학적 경험들 가운데 차지하는 위치를 알아내기 위해선 이 텍스트들을 보다 면밀히 검토해야 할 것이다. 그러나 이미 확실한 것은 이런저런 예술에 대해 '사적'으로 나타난 관심과 그것이 작품에서 나타난 것 사이에는 일률적인 병행 관계는 없다는 것이다.

우리가 이미 보았듯이, 우리가 아는 한 무질은 영화에 매우 진지하게 관심이 있었지만 자신의 소설 속에 그런 관심을 표현하지 않았다. 카프카는 영화관에 가지만 역시 영화관을 작품 속에 끌어들이지 않고 있다. 한편 토마스 만은 또 다른 유형의 놀라움을 마련해 놓고 있다. 우리에게 그는 온갖 종류의 세세한 부분과 고찰이 갖추어진 영화상영

53) 이 텍스트는 Veronica Mariaux가 *Cinema e cinema*, n° 34, 35/36, 1983에 이탈리아어로 번역해 실었다.

장면을 제시한다. 이것들에 대해서는 다시 다룰 것이다. 그런데도 그가 자신의 사적인 삶에 대해 쓴 글에는 영화가 거의 전적으로 부재한다. 예컨대 1889년과 1936년 사이에 그가 쓴 편지들은 이 시기의 그 어떤 영화에 대해서도, 그 어떤 감독에 대해서도 암시를 하지 않고 있다. 그의 작품에서 언급된 유일한 감독은 토마스 만 자신의 연극에 대해 작업을 한 막스 라인하르트이다. 그러나 제1차 세계대전 전부터 나타나는 독일 영화의 예술적 비약에 라인하르트가 파구(Pagu) 영화사에서 동참한 것에 대해선 전혀 언급하지 않고 있다. 뿐만 아니라 그는 제1차 세계대전 후의 베게너 · 갈렌에 대해서도, UFA(유니버셜 영화사)에 대해서도, 폴라 네그리 · 루피 픽 · 야닝스 · 로베르트 비네 · 프리츠 랑 · 루비치 · 무르나우에 대해서도, 카메르스피엘(실내극 영화)에 대해서도, 파브스트에 대해서도, 그 어느 누구에 대해서도 아무것도 언급하지 않고 있다. 하지만 토마스 만은 문학은 물론이고 특히 음악과 같은 예술들의 당대의 진화에 대해서는 관심이 있었다. 우리는 음악에 대한 그의 사랑, 바그너에 대한 그의 찬사를 알고 있다. 바그너는 그에게 한 작품을 전체적으로 구성하는 기법을 가르쳐 주었다고 그 자신이 말한 바 있다. 뿐만 아니라 그는 매우 현대적 음악가들에 대해서도 찬사를 보냈다. 예컨대 말러는 《베니스에서의 죽음》에 나오는 아셔바흐 교수의 모델이 되었다. 또 쇤베르크한테는 《파우스투스 박사》의 주인공인 상상의 음악가, 아드리안 레베르퀸을 창조하는 데 그에게 너무도 분명하게 영감을 주었기 때문에 쇤베르크 자신이 토마스 만을 고소하고 싶은 생각까지 했다. 왜냐하면 그는 토마스 만이 천재성과 질병을 연관시킨 것이 마음에 들지 않았기 때문이었다.

그러나 《파우스투스 박사》를 풍요롭게 한 음악적 영감은 전기적 혹은 구조적 빌림이 준 영감보다 더 심원하며 상호-재현에 대한 우리의 탐구와 일치한다. 이것은 피에르 불레 자신이 1955년에 프랑스가 토마스 만에게 바친 **경의**를 계기로 다음과 같이 언급하고 있는 것이다.[54]

"분명 음악의 창조는 외부에서 그것의 메커니즘을 파악하고자 하는 자에겐 여전히 가장 이해하기 어려운 현상이다. 아마 그렇기 때문에 일반적으로 말해 음악에 대한 문학적 묘사는 무엇보다 상징과 상응으로 가득한 일종의 시적 해설에 호소함으로써 상당히 막연했다. 우리가 순전히 비평적인 문학──우리가 말하는 것은 인상주의적 비평 문학이다──을 제외한다면, 음악의 창조에 집중된 상상적 작품을 만난다는 것은 드물다. 물론 사람들은 발자크의 《미지의 걸작》[55]은 알고 있지만 그의 《강바라》[56]는 알고 있는가? 그러나 이 작품은──적어도 프랑스에서는──토마스 만의 《파우스투스 박사》보다 먼저 나온 흔치 않은 작품으로 저자 자신이 독일 작곡가 아드리안 레베르퀸의 생애와 관련된 것으로 규정하고 있다. (…) 토마스 만이 현대의 음악 세계에 대한 발견을 고양시키고, ──결코 그렇게 환상적이지 않은 귀신숭배를 통해──이 발견이 지닌 매서움을 드러내곤 있지만, 어느 누구도 자기 자신과 싸우는 작곡가만큼 토마스 만의 묘사가 지닌 날카로움과 그의 진단이 지닌 정확성을 평가할 수 없을 것이다."

우리가 뒤에 가서 보게 될 것이지만, 음악은 《마의 산》에서도 존재하고 다른 방식으로 표현되고 있다. 따라서 저자의 개인적 수첩·일기·서신을 검토하면 하나의 작품 내에서 여러 예술들 사이의 대면이 드러내는 의미작용을 보다 잘 이해하게 해주는 요소들을 얻게 될 수 있다.

위에서 인용한 다른 저자들로 되돌아가 우리가 말할 수 있는 것이라곤 그들의 작품에 영화가 완전히 부재한다는 점이다.

《잃어버린 시간을 찾아서》 가운데 콩브레에서 환등기를 통한 문제의 영사 장면은 매우 잘 알려져 있다. 게다가 그것은 크리스티앙 메츠

54) Pierre Boulez, *Hommage de la France à Thomas Mann*, Paris, Flinker, 1955.
55) 회화에 관한 성찰을 담은 발자크의 중편소설이다. (역주)
56) 음악에 관한 탐구를 담은 발자크의 중편소설이다. (역주)

와 다른 사람들이 뒷날에 분석하게 되는 '영화적 상태'와 많은 점에서 이미 유사한 일종의 수용 상태를 재현하고 있다. 그러나 그건 아직 영화가 아니다. 영화는《잃어버린 시간을 찾아서》에서, 특히《되찾은 시간》에서 언급되지만 그 형태는 영화상영이 아니라, 지각된 복잡한 현실을 복원시키는 능력에서 문학보다 분명 열등한 예술을 참조하는 것이다.

"예술적 감각 없는 모든 사람들, 다시 말해 내적 현실을 따르지 않는 모든 사람들은 예술에 대해 끝없이 추론하는 능력을 부여받을 수 있다. 게다가 다소라도 그들이 현 시점의 현실에 개입된 외교관이나 금융인이라면, 그들은 문학이 미래에는 점점 더 제거될 운명에 처할 수밖에 없는 정신 유희라고 쉽게 생각하고 있다. 어떤 사람들은 소설이 영화같이 세상사를 연달아 펼쳐내기를 원했다. 이러한 견해는 터무니없었다. 그런 영화적인 조망은 그 어떤 것보다 우리가 실제로 지각한 것으로부터 더 멀리 있다."

프루스트에 따르면, 오직 작가만이 지각의 현실을 구성하는 공감각을 자신의 예술을 통해서 되찾을 수 있는 능력이 있다. 반면에 영화는 사물들의 표면에만 머물 수 있으며, 사물들의 최소한의 측면만을 나타낼 수 있다.

"우리가 나쁜 날씨, 전쟁, 자동차 주차장, 조명이 된 레스토랑, 꽃이 핀 정원을 언급할 때, 모든 사람은 우리가 무얼 말하고자 하는지 알고 있다. 그렇기 때문에 현실은 모두에게 대충 동일한 이런 종류의 찌꺼기 같은 경험이라면, 현실이 그런 것이라면, 아마 세상사에 대한 일종의 영화면 충분할 것이고, 세상사의 단순한 자료들에서 멀어지는 '스타일'과 문학은 인위적인 전채(前菜) 같은 것이 될 것이다. 그러나 현실

이 그런 것에 불과한가?"[57]

한편 무질은 《특성 없는 남자》에서 〈자신의 시대와 함께 살아야 한다〉는 제목이 붙은 장(章)에서 현대성에 대한 일종의 정신착란을 제안하고 있다. 아르네이 박사의 집에서 '매우 즐거운' 리셉션이 진행되는 동안 "초대받은 대부분의 사람들은 30세 미만이었고 기껏해야 35세였으며, 아직도 한발은 방랑적 예술가들 쪽에 담그고 있었고 다른 한발은 언론과 명성 쪽에 담그고 있었다." 많은 이론들 가운데서도 그들은 "멋진 은어로 '가속도주의(accélérisme)'를, 다시 말해 스포츠의 생체-역학과 그네 곡예사의 정확성에 토대해 체험된 경험의 속도를 최대한 강화시켜야 함을 설파하고 있었다! 영화를 통해 촬영 효과가 좋은 재생."

여기서 영화는 미래주의자들한테 빌린 다소 우스꽝스러운 기술적인 현대성에 대한 보장이지만, 또한 여기저기 일정한 맥락 속에서 특수한 참조로 나타날 수 있다. 아마 이런 여러 사용들을 서로 관련짓고 일관된 해석, 그러니까 독서를 위해 제대로 정돈되는 연관들을 고려한 그런 해석을 제안하기 위해선 이 사용들을 계속해서 추적해야 할 것이다.

그러나 변함없는 것은 이런 시각에서 읽었든 다시 읽었든, 《마의 산》에서 바이어스코프 영화관의 영화상영 장면이 그런 종류로는 여전히 유일하며, 풍부한 문학에서 폭발적인 측면을 간직하고 있다는 점이다. 따라서 이제 우리는 두번째 탐구 작업, 즉 소설 전체에서 이 장면의 위치를 탐구하는 작업을 시작할 것이다.

57) 이에 대해선 Carlo Persiani, *Proust e il teatr: con una nota su Proust e il cinematographo*, Rome, S. Sciascia, 1971 참고.

장(章)의 주변

그러니까 이 영화상영 장면이 그것의 문학적 환경에서 식별된다면, 이제 그것이 어떻게 소설 자체에서 위상을 지니게 되는지 검토해 보자. 우리가 언급했듯이, 그것은 상대적으로 짧다. 1천 페이지 이상 되는 전체에서 두 페이지 반으로 눈에 띄지도 않는다. 그러나 그것은 소설의 거의 중앙에 위치하며[58] 제5장에서 〈탐구〉와 〈발푸르기스(마녀)의 밤〉 사이에 있는 〈사자(死者)의 춤〉이라는 절(節)에 들어 있다.

우리가 알다시피, 작품의 전체적 구성은 토마스 만의 주요한 관심사였다. 그에게 오페라, 특히 바그너의 오페라는 강력한 전범이었다. 소설 전체에서 그렇긴 하지만, 문제의 대목에서 시간의 처리는 더없이 중요하다. 여기서 시간은 우리가 다시 다루게 될 소설적 시간뿐 아니라 이 소설적 시간이 함축하는 기대, 기억과의 유희 그리고 회복의 측면이 수반되는 읽기의 시간이다.

그리하여 처음 네 개의 장(275페이지까지)은 건강한 한스 카스토르프가 폐결핵에 걸린 사촌 요아힘을 방문하기 위해 8월 초에 베르크호프의 국제 요양원에 와서 보내는 3주 동안을 이야기한다. 우리는 그를 따라다니면서 장소들, 습관, 주요 인물들을 발견할 수 있었다. 젊은 장교인 요아힘, '교양 없는 슈퇴르 부인,' 의사들, 베렌스 박사와 크로코프스키 박사, '호모 후마누스(homo humanus, 인간다운 인간)'인 세템브리니와 매혹적인 쇼샤 부인이 그들이다.

이미 피로와 사랑의 최초 징후들이 나타나고 있다. 제5장은 잠시 정지되었다가 속도가 붙은 서술의 시간에 대해 화자가 성찰하기 위해 사용하는 그 휴지들 가운데 하나로 시작된다.

"독자가 제멋대로 지나치게 놀라지 않도록 화자가 자신의 놀라움을

58) Cf. p.470-472, Paris, Fayard, *op. cit.*

표현하는 게 좋은 일이 일어나게 된다. 사실 한스 카스토르프가 위층의 사람들과 함께 지낸 최초 3주 (그는 인간적인 예상에 따라 이번 여행을 한여름의 21일로 끝낼 생각이었다) 동안에 대한 우리의 보고는 반쯤 공개된 우리의 기대치와 너무도 일치하는 시간과 공간을 잡아먹었다. 한편 그가 이곳을 방문한 그 이후의 3주 동안을 보내는 데는 이전의 3주 동안에 페이지와 종이, 고된 시간과 날들이 소요되었듯이, 거의 같은 행간과 말과 시간을 필요로 할 것이다. 우리가 보겠지만, 눈 깜짝할 사이에 이 3주는 지나가 버리고 묻히게 된다."

그런데 사실 몇 페이지로 '지나가고 묻히게' 될 것은 3주 동안만이 아니라 수십 주이고, 통째로 여러 달이다.

〈사자의 춤〉은 첫번째 크리스마스 때쯤(한스 카스토르프가 도착한 지 6개월 뒤) 위치하고, 〈발푸르기스의 밤〉은 카니발의 순간(도착한 지 8개월 후)에 위치한다. 저자는 '시간이라는 이 신비'를 서사 이야기의 관례에 따라 조절하기는 하지만, '치밀'하게 하여 매 단계마다 날짜 · 휴지 · 가속을 나타내고자 전념한다. 이것도 공개적으로 인정된 일종의 양분(兩分)을 이용하고 있으며, 이런 양분을 통해 저자는 '서사적 계약'을 드러냈다가는 부인하려는 것처럼 화자를 등장시키고 있다. 따라서 시간의 처리는 단순한 연대순을 확립하는 것과는 다른 기능을 지니고 있다. 그것은 토마스 만이 명명하는 '이야기꾼'이 서사 이야기의 공간을 조절하여 채우기 위해 사용하는 도구이며, 이때 "서사 이야기의 공간은 더 이상 시간에 달려 있는 게 아니라 선택된 어조에 달려 있다." 그리하여 《마의 산》에서 원초적 의도는 죽음과 병의 유혹을 주제로 삼는다고 보이는 《베니스에서의 죽음》에 대한 일종의 풍자적인 반대편이 되는 것이었다. 이어서 전쟁과 더불어 보다 날카롭고 보다 현실적인 문제들이 이 핵심 부분을 중심으로 결정화되고 풍자를 유머로 변모시킨다. "공간을 요구하는 유머는 토마스 만에

따르면 결국 작품의 외양과 균형을 결정짓는다."

따라서 영화상영 장면을 포함하고 있는 이 〈사자의 춤〉 부분은 시간에 대한 성찰로 시작된다.

사실 〈탐구〉는 책들, 보다 정확히 말하면, 젊은 엔지니어 한스 카스토르프가 빠져드는 독서에 할애되고, 또 이 독서가 그에게 불러일으키는 철학적 반성에 할애된 이상한 절(節)이다. 이 젊은 엔지니어는 '문학'을 읽지 않고 프랑스어로 된 어떤 '유혹하는 기술'을 읽거나 원자·발생학·병리학 서적들을 읽는데, 신체에 대한 이 책들의 해설과 성찰은 "생명이란 무엇인가?"라는 되풀이된 질문과 뒤얽힌다.

〈사자의 춤〉에 이어지고 그것을 포괄하거나, 아니면 최소한 그것을 보완하면서 상이한 빛으로 그것을 밝히고 보완된 관계의 음각(陰刻)을 맡게 하는 절의 제목은 〈발푸르기스의 밤〉이다. 이 절은 카니발을 내용으로 하고 있고 한스 카스토르프가 베르그호프에 도착한 지 7개월이 된 시점이다. 축제의 기분이 지배하고 있고 무도회가 카니발을 기회로 요양소에서 열린다. 무도회의 중심인물은 베르그호프의 '릴리스'[59]인 클라우디아 쇼사, '순백의 팔'을 드러낸 클라우디아이다. 한스 카스토르프는 그녀에게 걷잡을 수 없는 서정적 사랑을 고백하게 되고, 광적일 수밖에 없는 진정한 사랑과 죽음에 대해 열광한다.

"사랑은 광기, 무분별한 금지된 것, 그리고 악 속의 모험이 아니라면 아무것도 아니다. 그렇지 않으면 그것은 유쾌한 평범한 것이고, 들판에서 부르는 평화로운 작은 노래를 만들기에나 좋은 것이다."

우리는 영화상영 장면과 관련해 신체적일 뿐 아니라 정신적인 상승의 장소로서 고지가 지닌 그 상징성을 다시 만나게 된다. 그러나 타협과 '진부함'이 수반되는 진정한 삶이 전개되는 평야지대는 소설의

59) 정경 성서에서와는 달리, 유대교 전통에서 릴리스는 아담의 최초 아내로 남자와 동등한 존재이다. 성적 자유와 팜므 파탈의 이미지를 나타낸다. (역주)

마지막에서 죽음과 광기의 장소가 된다. 우리를 봄이 회귀하는 이교도 축제를 생각케 하는 그 발푸르기스의 밤은 또한 샤프 펜슬, 다시 말해 "끊어지기 매우 쉽기 때문에" 조심해서 다루어야 하고 주인에게 돌려주어야 하는 샤프 펜슬이 상징적으로 사용되는 밤이다. 그 밤은 프랑스어로 고백이 이루어지는 밤이다. 쇼샤 부인이 소설의 말미에서 말하듯이 '우리의 광기'를 드러내는 밤이다. 감정이 절정에 달하는 이 밤은 작품의 바로 중심에 위치하고 있다.

끝으로 소설의 제2부를 여는 장인 제6장 역시 시간에 대한 새로운 성찰로 시작된다. "시간이란 무엇인가? 수수께끼이다! 그것은 고유한 실체가 없는데 전능하다." 여기서 우리는 쇼샤 부인의 떠남을 알게 되고 계절들이 흘러감을 보게 된다…. 완만함과 속도가 교차되는 서사 이야기의 공간은 영화상영 장면에 대한 추억을 점차적으로 덮어 버리게 되지만, 연상의 미세한 관계는 계속해서 엮어내게 된다. 이 관계에 대해선 뒤에 가서 다룰 것이다. 그러나 이미 우리는 이 장면이 어떻게 작품을 특별하게 채색하고 있는지 알아챘다. 그것은 삶과 시간에 집중된 두 번의 커다란 명상적 휴지 사이에 있으며, 작품에서 거의 안식년처럼 펼쳐지는 사랑의 이교적인 절정 바로 직전에 자리 잡고 있다. 이제 그것의 즉각적인 환경은 이 채색의 미묘함을 보다 잘 이해하게 해줄 수 있을 것이다.

영화상영 장면의 주변

우리가 이미 은유적으로 언급했듯이, 이 영화상영 장면은 소설의 '음각'을 이룬다. 그것은 지형학적인 의미에서 우묵하게 파인 곳에 위치한다고 은유를 사용하지 않고 말하는 게 더 정확하다 할 것이다.

사실 영화관에 가기 위해 한스 카스토르프와 요아힘은 요양소와 아래에 있는 도르프의 마을로 **내려간다.** 바로 그곳에 영화관이 있다. 따라서 그것은 우묵한 곳에 있는 것이다. 두 사촌으로 하여금 영화관에

가도록 부추기는 것은 〈사자의 춤〉이라는 절에서 전개되는 사건들의 결과이다. 사실 〈탐구〉에서 육체와 삶에 대해 기나긴 명상을 한 후, 다소간 우연이지만 또 흥미 때문에 한스 카스토르프는 죽어가는 사람들과 점점 더 가까워진다. 그는 자주 도움이나 참관을 요구받는다. 왜냐하면 그는 너그러울 뿐 아니라 상대적으로 건강이 좋기 때문이다. 갑자기 요양소는 사람들이 연달아 죽어가는 장소가 되는데, 이것이 이 절의 제목을 정당화시키고 있다. 〈사자의 춤〉은 소설 전체에 붙을 수도 있었을 제목이나 다름없다. 왜냐하면 소설은 '죽음의 카니발, 시작도 끝도 없는 사자의 춤'[60]으로 읽힐 수 있기 때문이다.

그리하여 바로 그 많은 죽음 가운데서 너그러운 두 사촌은 다소 외톨이인 병든 아가씨를 돌보게 되는 것이다.

"우리는 아직 카렌 카르슈테드에 대해 이야기하지 않았지만 한스 카스토르프와 요아힘은 매우 특별히 그녀를 돌보고 있다. 그녀는 베렌스 박사의 사적인 원외 환자로 박사가 두 사촌에게 그녀를 잘 돌봐주라는 부탁을 했던 것이다. (…) 그녀는 도프르에 있는 값싼 하숙집에 머물고 있었다. 그녀는 나이는 열아홉이었고 가냘픈 몸이었으며, 머리는 기름을 발라 반들거렸고, 눈은 열로 홍조를 띤 볼과 매력적이지만 특징 있게 쉰 목소리에 어울리는 희미한 광채를 수줍게 숨기려 애쓰고 있었다. 그녀는 거의 쉬지 않고 기침을 해댔고 거의 모든 손가락이 병 때문에 갈라져 손가락 끝에 연고를 바르고 있었다."

처참하고 다소 잔인한 이런 초상화는 소설 속에 자주 도입되는데, 화자가 독자의 공감을 끌어들이면서 이야기의 서두에서 그려낸다.

60) Cf. G. Bianqui, *Thomas Mann, romancier de la bourgeoisie allemande*, préface à *La Mort à Venise*, Paris, Fayard, 1990.

그리하여 두 젊은이는 이 처녀를 온갖 종류의 활동에 데리고 간다. 그 작은 도시의 영국인 거리를 산보하는가 하면, 카지노에 가기도 하고, 스케이트장에 가서 시합을 보기도 한다. 이 모든 것은 여러 나라 사람들로 뒤섞인 관중 속에서, 그리고 어디에나 존재하는 음악 소리 속에서 이루어진다. 그들은 또한 봅슬레이 경주를 보러 가기도 한다.

"그들의 목적지는 베르그호프에서도 카렌 카르슈테드의 거처에서도 그리 멀지 않았다. 왜냐하면 코스는 샤츠알프에서 내려와 도르프 서쪽 비탈의 주거지역에서 끝나기 때문이다. (…) 트랙 위에 걸린 나무다리들 아래로는 때때로 빠른 봅슬레이가 지나가곤 했는데, 그 다리들도 구경꾼들이 차지하고 있었다. 저 위쪽 요양원의 시체들도 같은 길을 따라갈 것이고, 다리 아래를 전속력으로 지나갈 것이며, 저 아래로, 끊임없이 저 아래로 커브를 그릴 것이라고 한스 카스토르프는 생각했고 심지어 이를 다른 사람들한테 이야기까지 했다."

"어느 날 오후 그들은 카렌 카르슈테드를 읍내 바이어스코프 영화관에 데리고 갔다. 왜냐하면 그녀는 그 모든 것을 무한히 즐겼기 때문이다(puisqu'elle jouissait infiniment de tout cela)."

'요양소의 시체들'과 '바이어스코프 영화관'이라는 표현은 가짜 호흡인 인쇄상의 빈 칸으로 구분되어 있지만, 이 표현들의 접근은 충격이다. 왜냐하면 문장을 종결짓는 '그 모든 것'[61]은 두 부분 사이의 연관을 강제하고 닮음과/혹은 차이 사이의 망설임을 노리고 있기 때문이다. '그 모든 것'은 짓궂게 계속해서 묘사되는 그 모든 '오락들'

61) 인용된 문장에서 '그 모든 것(tout cela)'은 어순상 마지막에 위치함을 말한다. 〔역주〕

을 의미할 뿐 아니라, 당연히 한편으로 죽은 자들의 도정인 봅슬레이 트랙의 기능이 지닌 애매성에, 다른 한편으로 코스 끝의 바이어스코프 영화관, 사람들이 '삶을 보러' 가는 그 영화관에 아이러니하게 이중으로 걸쳐 있기 때문이다. 그 죽음의 코스 밑에는 영화관에 삶에 대한 환상적인 영화가 자리하고 있는데, 이 코스의 등장은 우연한 게 아니라면 인간 활동의 가소로움을 상징한다고 생각될 수 있을 것이다. 그러나 〈사자의 춤〉 그 다음은 이런 죽음의 연관들을 종결지으면서 영화관을 도정(봅슬레이 트랙의 도정)의 코스 끝에 위치시키는 게 아니라, 저 아래쪽의 또 다른 도정, 즉 묘지에 이르는 도정의 교차점에 위치시키고 있다. 사실 영화 관람이 끝나고 잠시 후 두 사촌이 젊은 처녀를 데리고 하는 마지막 산책은 이 작은 도시의 묘지에서 하는 것이다. 이러한 여러 여정들 사이에 관계가 있을 수 있다는 사실을 망각했거나 그런 해석은 억지라고 생각하는 자를 위해 화자가 있는 것이다. 화자는 우리의 독서를 안내하고 이런 방식의 합당성에 대해 우리를 설득시키고자 애쓴다.

"(…) 요컨대 이 산책의 목적지는 도덕적 관점에서 보면, 여타의 장소, 예컨대 봅슬레이들이 도착하는 지점이나 보다 영화관보다 더 적합한 곳이라고 할 수 있었다. 더욱이 묘지를 호기심을 자극하는 곳이나 그저 특징 없는 산책장으로 간주하고자 하지만 않는다면 그곳에 누워 있는 자들을 방문하는 것이 동료애를 표현하는 적절한 행동임은 말할 필요도 없었다."

요컨대 영화관을 거쳐 가는 통과가 당시의 문학과 소설 자체에서 더 이상 '특징 없는 산책장'으로 간주하지 않겠다는 의도는 화자의 의향 자체를 따르는 것이다. 이제 영화상영 장면 자체를 다룰 때이다.

바이어스코프 영화관에서 영화상영 장면

이미 우리가 바이어스코프 영화관에서 어떻게 영화상영 장면 역시 관찰 및 시선의 집중적 위치 체계를 확립하고 있는지 살펴보았다. 또한 브루네타와 함께 우리는 관객들이 어떤 식으로든 영화에 사로잡혀 있고 유대가 긴밀하기는 하지만 그들이 대표로 위임된 인물에 의해 상당히 혹평되고 있음을 보았다. 왜냐하면 그들은 소설의 처음부터 어리석음의 전형인 슈퇴르 부인을 매개로 해서는 교양 없다고 판단되고, 카렌 카르슈테드를 통해서는 순진하다고 평가되며, 세템브리니를 통해서는 건전하지 못하다고 간주되기 때문이다. 그러나 그 수가 많고 탐욕적인 이러한 '나쁜' 관객들의 지극히 저속한 본능들은 장치 자체에 의해 기만당한다. 이 장치는 우리가 보았듯이, 그것이 유혹하는 관객에게 그림자들과 가짜 시선들만을 제시한다. 왜냐하면 그것은 "영화 장면을 목도하는 국제적 문명에 대한 친근한 지식에 의해 영감을 받았기" 때문이다.

그리하여 소설의 서사적 장치는 화자가 말하는 '우리'를 정체가 확인되는 인물들(두 사촌, 일부 관객들, 젊은 처녀 등)로 된 '그들'과 대조시키고, 기계적인 익명의 '사람들'과 대조시킨다. 사실 이 익명의 '사람들'은 화자 · 인물들 · 관객이라는 세 영역을 포괄하는데, 이것은 영화에 내려지는 암묵적인 판단에 신뢰를 줄 수 있도록 포괄하는 방법이다.

"사람들은 바라보았다… 사람들이 다만 보았던 것은… 그림자들뿐이었다… 사람들이 원하는 만큼… 사람들은 눈을 비볐다… 사람들은… 부끄러워했다… 사람들은 다시 보고 싶어 서둘러 어둠을 되찾고 싶었다… 이어서 사람들은 보았다… 사람들은 목도했다… 사람들은 보았다… 사람들은 그 모든 것을 목도했다… 한편 새로운 관객들이 밀쳐 들어오고 있었다."

따라서 '사람들'이란 말은 인용의 마지막 부분이 지시하고 있듯이, '영화의 관객들'을 나타낸다. 이 수동적이고 기계화된 관객들의 참여는 거기 존재해――응시하기보다는――바라보는 일, 상영을 목도하고 (도와주는) 일로 제한되어 있다. 의지에 대한 언급은 원하는 만큼(*ad libitum*) 영화를 반복해서 보고 싶다는 측면을 드러내기 위해서만 나타나며 보고 싶은 욕망, 다시 보고 싶은 욕망과 연결되어 있다.

의지를 있는 그 자체로, 다시 말해 행동의 계획과 지배로서 의지의 권유는 없다. 그보다는 관객의 이중적 수동성에 토대한 반복적인 영화상영을 통한 '다시 한 번'에 대한 일종의 자극이 있다. 이 이중적 수동성의 하나는 시각적·지각적·외부적 유혹 앞에서 수동성이다. 다른 하나는 통제되지 않는 내적·본능적 충동들 앞에서 수동성인데, 이 충동들은 어두운 홀에 의해 보호되고 감추어져 있기 때문에 그만큼 덜 통제되고 있다. 따라서 우리는 홀의 어둠 속에서 관객들이 그 무의식적 흥분, 통제되지 않지만 집단적인 그 흥분에서 빠져나올 때 느끼는 '밝은 빛에 대한 부끄러움'의 감정을 보다 잘 이해할 수 있다…. 우리가 보다시피, 관객들에 대한 화자의 단순한 외적 '관찰'이 결코 아닌 이런 지시사항들은 도덕화된 경험 관계임에 틀림없으며, 이 관계가 강조하는 것은 영화 수용의 메타 심리적인 측면들이고, 시선과 시각적 지각에 절대적으로 예속된 관객들의 하등적 운동성과 연결된 그 문제적 '무의식의 발현'이다.[62] 따라서 관객의 이와 같은 유형의 참여는 여기서 평가절하되고 있으며, 자신을 존중하는 인간, 다시 말해 자신을 통제하는 인간에 '어울리지 않는' 것으로 단죄되고 있으며, 그것도 제시된 영화와는 별개로 이루어지고 있다.

그러므로 '사람들'이란 말에 대해 해석한 이 작은 작업은 관객들의 유대감 유형과 영화관 홀에 대한 분석에 대해 앞서 브루네타와 함께

62) Cf. Christian Metz in *Le Signifiant imaginaire*, op. cit.

시작한 작업을 보완하게 된다. 이 두 작업 가운데 어느 것도 영화의 장치를 벗어나지 않는다. 영화의 장치는 비록 그것의 전체성과 미묘함의 차원에서 고찰되지만, 다른 사람들이 보기엔 그것의 아름다움과 힘이 되게 해주는 바로 이유들로 인해 그 이름에 걸맞은 영화를 제시할 수 없다고 판단되어 나타난다.

따라서 영화가 상영되는 동안 계속되는 두 광경이 허무하여 괴롭게 나타나는 것은 놀라운 일이 아니다. 첫번째 광경은 동방에서 발생한 일종의 멜로드라마이고, 두번째는 당시의 '시사적 현실'이다. 멜로드라마의 주제는 매우 간결하지만 우스꽝스럽게 제시되고 있고, 또 시사적 현실은 국제적 인물들이나 이국적인 진귀한 풍경들을 재현하는 의미 없는 중첩처럼 열거되고 있다. 이런 것들 이외에도 화자에게 가장 충격을 주는 것은 이와 같은 재현들의 내용이 항상 쓸데없다는 점이다. 다시 한 번 문제가 되는 것은 재현의 양태 자체이다. 그러니까 이 양태는 무엇이든 어떤 가치의 재현을 이루어 낸다는 게 '본질상' 불가능하다는 것이다.

영화의 언어

영화의 재현——영화의 언어——이 지닌 세 가지 측면 즉 분할, 시간의 처리 그리고 음악의 기능이 특별히 공격대상으로 설정되어 있다. 다시 말해 여기서 '이미지를 부추기기 위한 기술의 남용'으로 제시되는 것은 영화 미학 자체의 주요한 한 부분 전체이다.

분할 혹은 불연속성과 관련해서 문제가 되는 것은 우선 지각적 측면이다.

 "복잡한 삶이 그들의 고통스러운 눈앞의 화면에서 팔딱거리고 있있다. 그 삶은 발작적이고 유쾌하면서도 분주했고, 진동하면서 멈추었다가 곧바로 다시 시작되는 전율하는 흥분을 드러내고 있었다…. 무수한

이미지들과 지극히 짧은 스냅들… 신속하고 점멸하는 전개."

한순간 화자는 관객들이 시각적 자극들을 신체적으로 지각하기 힘
든 상황을 드러내면서 그들과 분리되고 있다. 게다가 이러한 불편은
홀의 '탁한 공기'를 호흡하는 데 느끼는 불편과 연결되어 있고, 이 공
기는 요양소가 있는 고지대의 순수한 공기, '저 위쪽의 사람들'의 공
기와 대립된다. 다른 한편, 영화의 장면들 가운데 유일한 관심의 대
상이 되는 것은 '접합부분'의 읽기 불가능성(혹은 거부)을 야기하는 점
멸하면서 진동하는 파편화되고 동요된 측면인데, 이 접합부분은 이미
1914년 전부터 서사적 영화에서 몽타주 때문에 일반적으로 발생하고
있다. 마치 영화의 이미지 행렬을 구성하는 그 파편화의 공격적 측면
을 아무것도 완화시킬 수 없는 것처럼 말이다.

그러나 여기서 반짝이는 점멸로 제시되고 있는 것의 피곤한 측면
이외에도, 충격적인 것으로 제시되고 있는 것은 이미지들이 순간적으
로 달아나 버리는 속성이고, 그것들의 신속성이며, '팔딱거리는' 측면
이고, 보다 일반적으로는 이런 새로운 재현 기술을 통한 시간의 처리
이다.

이 처리는 영사하는 시간의 처리이고, "현재의 시간을 분할하여 그
것을 달아나는 과거의 형상에 적용하고 있는 음악"을 동반하는 재현
된 사건들의 시간의 처리이다. 음악을 통해 분절되는 이미지 행렬이
드러내는 견디기 어려운 리듬 이외에도, 비평은 녹화 당시의 '실재적'
과거와 영화가 제시하는 외양적 현재의 이중적 결합에 대해서도 가해
진다. 오래 전에 사라지고 '사방으로 흩어져' 인사를 건넬 수 없는 그
배우들에 대해 위에서 한 언급을 상기하자. 또 우리가 상기해야 할 것
은 어떻게 "사람들이 배우들의 행동을 지속의 요소로 마음껏 복원할
수 있도록 이 행동을 거두어들여 분해시켜 버렸는지"에 대한 언급이
고, 관객들이 "지나간 것들을 다시 보기 위해, 그것들이 새로운 시간

속에 옮겨져 음악의 장식을 통해 되살아나 전개되는 것을 보기 위해" 밀치며 몰려들고 있었다는 사실에 대한 언급이다. 특히 상기해야 할 것은 다음과 같이 묘사된 모로코 여인, '그 매력적인 유령의 모습'에 대한 단죄이다. "그녀는 이쪽을 보고 있는 것 같으면서도 보지 않고 있었고, 관객들의 시선을 전혀 개의치 않았으며, 웃음과 손짓은 현재 와 전혀 관계가 없고 다른 곳과 예전의 다른 시간 속에 있었기 때문 에 그녀에게 응답한다는 것은 몰상식한 일이었다."

여기서 우리가 목격하는 것은 새로운 저항, 곧 픽션 효과에 대한 저 항이고, 재현된 세계의 의사(擬似) 현실에 대한 믿음에 대한 저항이 다. 왜냐하면 이 믿음은 그 모든 게 어딘가 보이지 않는 다른 곳에서 벌어졌고 조작되었다는 너무도 날카로운 의식이 배어 있기 때문이다. 흥미 있게 확인할 수 있는 것은 영화의 허구적 세계에 화자가 동조하 는 것을 방해하는 것이 정확히 영화의 지표적[63] 측면이다. 이 측면은 실제로 영화가 이미 지나간 과거(촬영이 이루어진 과거)의 흔적이고, 롤랑 바르트의 표현을 빌리면 '그것은-존재-했다'[64]라는 어떤 부재 의 현존이라는 사실을 말한다.

그런데 우리가 상기해야 할 것은 이런 특징들이 사진, 나아가 영화 의 이미지가 지닌 특징들, 다시 말해 그것들의 특수성, 그것들의 매 혹하는 힘과 매력을 만들어 주는 특징들이라 해도, 롤랑 바르트가 명 확히 하듯이 사회는 감정의 과잉 상태에 빠지지 않도록 사진을 '정화 시키려고' 애쓴다는 점이다. 그런데 그가 볼 때 사진을 '정화시키는' 두 가지 방식이 있다. 그것은 다름 아닌 증식과 예술이다. 롤랑 바르 트에게 '예술'은 특히 영화를 지시하는데, 영화는 영화 이미지를 허

63) 이 지표적이라는 말은 퍼스가 여러 기호들을 도상·지표·상징으로 분류하는 방식, 이미 고전이 된 방식을 따른 것이다.
64) Cf. Roland Barthes, *La Chambre claire*, Paris, Cahiers du cinéma-Gallimard, 1980.

구화함으로써, 다시 말해 그것을 촬영 플로어의 기호가 아니라 상상적 장소의 기호로 만듦으로써 영화 이미지에서 사진적인, 다시 말해 '환각적인' 특수성을 제거한다는 것이다. 영화는 사진적인 이미지를 영화의 상상적인 것으로 이동시킴으로써 그것을 평범하게 만든다. 그런데 읍내의 그 영화상영 장면이 우리에게 묘사해 주는 것은 바로 상상적인 것의 유혹에 영화적 이미지를 통해 저항하는 행동이다. 왜냐하면 이 이미지의 사진적인, 다시 말해 지표적인 성격의 지각은 저항할 수 없기 때문이다. 영화적 이미지의 이와 같은 측면은 여기서 영화의 '예술적' 부분과 그것의 '증식적인' 측면(시사적 현실)에 대한 동조를 저지하는 데 충분하다. 여기서 이 증식적 측면 역시 이런 지표의 효과를 중화시키지 못한다. 롤랑 바르트가 그것에 대해 언급하고 있다 할지라도 말이다.

바로 이것이 영화에 대해 취해진 거리와 거부반응을 설명하며, 이것들은 화자를 다음과 같은 상당히 역설적 자세를 취하게 만든다. 즉 한편으로 그는 '사람들'이라는 표현을 통해 '영화의 관객들'과 결속되지만, 동시에 그는 그들의 신체적이고('고통스러운 눈') 도덕적인('부끄러움' '무력감') 불편을 설명하면서 그들의 열광('즐거움으로 경련을 일으킨' 슈퇴르 부인의 '붉고 둔해 보이는 얼굴')을 조롱하기 위해 그들과 분리된다.

이러한 새로운 저항이 분명히 입증하는 것은 우리가 이 연구에서 발견하리라 생각하는 점, 즉 하나의 작품에서 다른 재현 체계들의 재현은 순전히 지엽적인 게 아니라 여러 예술들을 대면시키고 나아가 대립시키는 장소의 역할을 한다는 점이다.

영화 수용의 물질적 조건들의 문제를 다시 제기하고, 영화의 이미지가 지닌 지표적 성격 때문에 픽션에 동조하기가 어렵다는 점을 확인한 뒤 비평은 시간의 처리 때문에 서사에 동조하는 데 나타나는 어려움에 대해 계속된다.

우리가 알고 있듯이, 토마스 만은 시간의 문제에 관심을 기울였고, 또 우리가 이미 지적했듯이 서사적 시간의 처리에 정성을 기울였다. 《마의 산》에 실린 〈의도〉라는 제목의 서문을 보면 토마스 만은 다음과 같이 표명하고 있다. "(그러니까) 이 이야기는 아주 먼 시대로 거슬러 올라가고, 이를테면 역사적인 값진 녹이 이미 꽉 슬어 있다. 그러니 최대한 먼 과거의 형태로 이야기하지 않으면 안 된다."

"이 점은 이야기에 불리하다기보다는 유리한 점이라 할 것이다. 왜냐하면 이야기는 지나간 것일 수밖에 없고, 이야기가 과거의 것일수록 이야기의 조건에 더 부합하며, 과거를 속삭이는 환기자인 이야기꾼에게도 그만큼 더 좋다고 할 수 있을 것이기 때문이다." 그리하여 토마스 만이 영화에 인정해 주지 않는 것은 과거 이야기를 할 수 있는 가능성이다. 왜냐하면 재현의 현재로 인해서 과거의 이야기는 이야기가 되기 위해선 반드시 과거의 것이어야 하기 때문이다(여기서 우리는 서사 이야기 이론의 요소들을 알아볼 수 있다). 삶 자체의 지각과 너무 가까운 시각적 지각과 움직이는 이미지의 강한 호소력 때문에 영화적 재현의 현재는 그 어떤 경우에도 독서의 현재와 동일시될 수 없다. 이 시각적 지각과 움직이는 이미지가 영화관을 가짜 무대로 만들며 영화감독에게서 '과거를 속삭이는 환기자'인 이야기꾼의 능력을 박탈한다.

이와 같은 부인은 그것이 우리가 읽을 수 있는 영화의 요약에 의해 반박되기 때문에 그만큼 더 인상적이다. 비록 이 요약이 빈정거리는 태도를 담고 있긴 하지만 분명 하나의 '이야기'를 요약하고 있다. "그들이 보고 있는 것은 동방의 어느 폭군의 궁정에서 전개되는 사랑과 살인의 파란 많은 무성(無聲)의 이야기였다…. 폭군은 자객의 단검에 쓰러지면서 벌려진 입으로 외쳤으나 관객들은 듣지 못했다." 우리가 보다시피, 이런 시사적 환기는 수용의 시간과 서사의 시간을 긴밀히게 뒤섞고 있다. 마치 재현의 현재를 망각하고서 재현된 세계의 시간성 속으로 허구적·계약적으로 들어간다는 게 사실상 불가능한 것처

럼 말이다. 마치 이런 유형의 영화에서 허구 효과[65]와 이것의 서사적 잠재성에는 재현 장치가 기생할 수밖에 없는 것처럼 말이다. 다시 말해 시간의 처리는 문학적 서사 및 이것의 모든 언어적 자원에서 시간의 처리에 비해 어떤 결여로 불편하게 느껴진다.

그리하여 다른 예술(이것은 여기서는 문학이고 보다 앞에서는 연극이다)과의 암묵적인 비교는 영화를 새로운 표현 수단의 원천으로 제시하는 게 아니라, 다른 예술들에 고유한 수단이 '결여된 것 같은' 예술, 어떤 의미에선 불구인 예술로 제시한다. 이와 같은 유보는 우리가 알다시피, 영화에 대한 최초 이론가들이 볼 때 영화의 위대한 새로움의 하나는 물론 운동이었다는 점과, 특히 이 운동이 시각적 재현에 엡스타인의 표현을 빌리자면 '4차원,' 다시 말해 ('시간-이미지' 라는) 시간적 차원[66]을 도입하게 해주었다는 점을 생각할 때 더욱 놀라운 일이다. 그런데 20세기 초 파리에서의 문학적 운동과 관련되고 토마스 만의 동시대인인 비평가이자 극작가이고 소설가인 리치오토 카뉴도는 1907년부터 영화를 공간의 예술들(건축·조각·회화) 사이에 집어넣자고 제안했다. 그러니까 그는 그것을 전적으로 독창적인 제7의 예술로 간주하자고 제안했다. 왜냐하면 그것은 분명 두 질서에 속하기 때문이다. 그것은 "움직이는 그림이고 리듬 있는 예술의 형태들에 따라 전개되는 조형 예술"[67]인 것이다.

바이어스코프 영화관의 영화상영 장면의 서사 이야기에서 전적으로 부인되고 있는 것은 영화가 지닌 이와 같은 모든 표현적 잠재성이다. 그리하여 우리는 다소간 암묵적이지만 격렬하고, 또 다소 혼란스러우

65) Cf. Roger Odin, *De la fiction*, Bruxelles, De Boeck, 2000.

66) Cf. Jean Epstein, *Écrits sur le cinéma*, Pierre Lherminier, Paris, Seghers 1974.

67) *L'Usine aux images*, Genève, Chiron, 1927. Pierre Lherminier, *L'Art du cinéma*, Paris, Seghers, 1960(Editions Séguier-Arte, à Marseille, 1995에서 재판됨)에서 재인용.

면서도 모순적인 비난을 목격한다. 즉 영화가 보여주는 것은 환상이지만 이 환상은 그렇게 강하지 못하다는 것이다. 그것은 삶이지만 충분히 '사실주의적'이지 못하고, 그게 외치고 있지만 들리지 않으며, 움직이고 있지만 불연속적이고, 생생하지만 아무도 없으며, 쳐다보지만 보지 못하고, 현재이지만 과거이다라는 등의 비난이다. 다음과 같은 하나의 문장은 영화적 재현에서 결여된 것들을 집중적으로 집적시키고 있다. "공간은 없어져 버렸고, 시간은 역행했으며, '그곳'과 '예전'은 여기와 지금으로 변모되었고 음악으로 둘러싸여 있었다."

 사실 이렇게 비난이 선명한 것은 기대에 대한 실망과 기만당한 감정을 표현하고 있는 것 같다. 이런 실망과 감정이 야기하는 반응이 격렬하고 나아가 부당한 데서 보듯이 말이다. 우리는 우리가 지적한 영화 언어에 대한 비평의 세번째 항목, 즉 이미지/음악 관계라는 항목을 다룸으로써 이와 같은 부당함을 다시 헤아릴 수 있다.

영화에서 음악

 사실 우리가 지적했듯이, 영화적 재현의 세번째 요소, 명백하게 비판된 그 요소는 음악의 기능이라는 것이다.

 과연 음악이 재현 '시간의 분할'을 화가 날 정도로 순간순간 뒷받침해 주지 못할 때, 혹은 그것이 재현의 '장식'이 되지 못할 때, 그것은 지나치게 과장적이다. "(그것은) 수단의 한계에도 불구하고 장중·화려·정열·야성 그리고 달콤한 관능성의 모든 영역을 나타낼 줄 알았다." 혹자는 음악에 대한 토마스 만의 사랑(우리는 이에 대해 앞서 언급한 바 있다)을 알고 있기 때문에, 그가 영화에서 음악의 퇴폐적 사용을 드러냄으로써 어떤 개인적인 쓸쓸함을 달랬다고 상상할 수 있다. 또 영화와 영화 음악에 빈김직으로 표명된 비판은 새로운 기술의 기여를 동화시킬 수 없고 이 기술의 창조적 잠재성을 예견할 수 없는 다소 반동적 행동에 속한다고 생각할 수 있다. 그러나 음악에 대해 토마

스 만은 결코 그렇지 않다는 것을 보여주고 있다.

사실 소설의 제2부 마지막 부분쯤을 보면, 제1부의 영화상영 장면 위치와 거의 평행한 위치에서 〈하모니의 물결〉이란 절이 열리고 있다. 새로운 '획득' 혹은 '혁신'을 통해 베르그호프에서 삶의 일상성은 갑자기 단절된다. "그렇다면 그것은 투사가 긴 형태의 입체경이나 만화경 상자 혹은 활동사진 상자 같은 기발한 장난감일까? (…) 그것은 악기였고 축음기였다."(활동사진 상자가 기발한 장난감에 불과한 반면에 축음기는 악기의 반열에 들어가고 있음을 유념해야 할 것이다.) 한스 카스토르프는 그것에 즉각적으로 마음이 빼앗겨 공식적인 조작자가 된다. "그는 마음속으로 생각했다. '정지, 정지, 조심해! 얼마나 대단한 사건인가! 나한테 무언가가 일어난 거야.' 어떤 정열과 도취와 사랑에 대한 더없이 분명한 예감이 그를 흥분시키고 있었다." 따라서 집단적으로 들은 첫번째 곡들이 (지극히 대중적인 영화들이 우스꽝스러운 멜로드라마이듯이) '경쾌한 소희가극'이었다 해도 상관없다. 이어서 오페라(베르디의 〈아이다〉, 비제의 〈카르멘〉, 구노의 〈파우스트〉 등)나 슈베르트의 〈보리수〉와 같은 '민중적 기반에서 끌어낸 걸작들인 그 가곡 가운데 하나'를 경이로움에 사로잡혀 계속적으로 듣는 모습이 20여 페이지(더 이상 두 페이지가 아니다)에 걸쳐 묘사된다. 각각의 작품은 그 속에서 분석되며, '악기의 모든 마법'이 묘사되고, 악보와 가사가 탐구된다.

영화에 가해진 그런 비난들이 축음기에 대해서도 가해질 수 있는데, 그 어떤 순간에도 그런 게 나타나지 않는다. 예컨대 그 어떤 순간에도 음악가들이 부재하다고 비난되지 않으며, 진짜 연주회에서와 달리 그들이 축하받을 수 없음이 애석한 점으로 지적되지 않는다. 또 좋아하는 음악을 마음껏 듣고 또 들을 수 없는 점이 애석하다고 그 어떤 순간에도 언급되지 않는다. "자신의 작은 음악상자" 앞에 앉아서 "한스 카스토르프는 자신이 좋아하는 레코드판들을 애착을 느끼며 들

는다." 여기서는 동일한 공연을 동일하게 현재로 되풀이하는 반복(오페라)과 지나간 과거에 연주된 것의 녹음이 영화에서와는 달리 결여나 투박한 기만으로 제시되지 않고, 즐거움과 명상의 무한한 원천으로 제시된다.

따라서 상이한 두 미적 경험(영화를 보러 가는 것과 레코드판을 듣는 것)을 문학적으로 '재현'하는 방식을 접근시킴으로써 우리가 알 수 있는 것은 소설 안에서 여러 예술들이나 새로운 기교들을 다룸에 있어서 차이들과 불평등이 있다는 것이며, 이와 같은 재현들이 작품들과 여러 실천적 미의식들에 대한 해석적 연쇄에서 도덕적 역할을 수행하고 있다는 관념이 보다 더 신뢰를 얻게 된다는 점이다.

우리는 영화상영 장면의 재현이 어떻게 수용의 조건들과 영화 언어의 몇몇 측면들을 특별히 부각시키고 있는지 검토해 보았다. 이제 영화가 그 자체로서 환기되는 방식을 잠시 살펴보자. '동방에 관한' 하나의 영화와 시사적인 뉴스가 연달아 이어진다.

영화와 시사 뉴스

영화의 환기는 우리가 앞에서 환기했던 비평들의 방식으로 '이야기'의 간결한 요약을 포함하고 있다. 그리고 그것은 특히 영화의 전체인 그 일련의 '빠르게 진행되는 사건들'을 모방하면서 영화에 의해 생산된 일련의 개념들을 신속하고 반복적으로 축적하는 데 있다. "호화로움… 나체… 지배 욕망… 종교적 격분… 관능성, 살인적인 관능성…"과 같은 일련의 개념들은 "예컨대 사형집행인의 근육을 드러낼 때" 몇몇 커트의 몹시 교육적인 완만함과 대비된다.

여기서 영화의 싸구려 오리엔탈리즘을 표현하고자 하는 용어들, 의노석으로 판에 박히고 요란한 용어들이 사용되고 있다. 그러나 판단의 가혹함은 세템브리니한테 돌리는 생각, 즉 "인간의 존엄성을 깎아내리는 이미지들을 부추기는 데 기술이 남용"되고 있다는 생각에 의

해 완화되고 있다.[68] 이런 측면이 함축하는 것은 우선 영화가 (예술이 아니라) '이미지를 부추기기 위한 기술'이라는 점이고, 다음으로 그럼에도 이런 기술이 보다 잘 사용될 수도 있을 것이라는 점이다. 우리가 보았듯이, 처음의 분석이 예고하지 않았던 것 같은 작은 낙관적 태도가 열리고 있는 것이다. 지금으로선 그런 하찮은 것들의 성공은 "이 광경을 목도한 세계적 문명의 은밀한 소망에 대한 친근한 지식에" 연결되어 있다. 여기서 문제되는 '세계적 문명'은 세 젊은이가 산책을 했을 때 비생산적이고 피상적이며 풍요로우면서도 잡다한 사회로, 다시 말해 20세기 초엽 스위스나 다른 곳에 있는 겨울 스포츠 휴양지를 자주 드나드는 사회로 상당히 자세하고도 풍자적으로 묘사되었다. "스코틀랜드 캡을 쓴 영국인들… 머리가 작고 머리칼이 딱 붙은 미국인들… 수염을 기른 멋진 러시아인들… 말레이시아의 혼혈 같은 네덜란드인들… 등 모험적인 사람들이 도처에 흩어져 있었는데, 이들한테 한스 카스토르프는 어떤 약점을 보여주고 있었으나 요아힘은 그들을 수상쩍고 특징이 없다고 비난했다." 따라서 이처럼 다양한 관객들을 만족시킨다는 것은 필연적으로 어떤 공통분모, 이 경우 가장 작은 공통분모를 선택하는 것을 함축한다. 그래서 영화의 초라함은 영화의 수단 자체들보다는 만족시켜야 할 관객들의 초라함에 더 연결되어 있다.

이것이 설명하는 것은 주제가 바뀌어 픽션에서 시사 뉴스로 이동이 이루어질 때 그 결과 역시 처참하다는 점이다. 시사 뉴스는 '전(全) 세계의 이미지들'을 보여주고 있는데 화자는 그것들을 신경질적으로 열거하면서 신속하게 점검하고 있다. 이 열거는 여러 상이한 행사들, 다시 말해 맥락과 분리되어 모든 의미를 상실하고 마는 그런 행사들에 참여하는 정치적 인물들과 다소간 이국적인 '의외의 발견물들'을 동

68) 플라톤 역시 《공화국》에서 그림으로 그려진 이미지가 인간 정신의 가장 무분별하고 가장 취약한 부분에 호소하고 있다고 판단하고 있음을 상기하자.

일한 차원으로 일괄 처리해 버리고 있다. 예컨대 "사륜마차에서 환영사에 답하는 프랑스 공화국 대통령… 포츠담 연병장에 있는 독일 황태자"와 "보르네오의 닭싸움… 콧구멍으로 피리를 부는 야만인들 따위." 우리는 이런 열거에서 두 가지를 지적할 수 있다. 우선 영화 이미지들의 어쩔 수 없는 병치(영화에는 등위나 종속의 도구가 없다. 우연하고 계약적인 것들을 제외하면 말이다)를 수영하는 구문적 병치방식이 하나인데, 이 방식은 영화 언어의 방법들에 대한 제법 정확한 인식을 다시 보여주고 있다.

다음으로 이러한 병치는 모든 이미지들의 상호 수평화, 즉 의미의 오염과 기식 같은 것을 야기한다는 것인데, 이는 통제되지 않은 몽타주의 역효과이다. 이 역효과는 재현을 터무니없게 만들고, 이 몽타주로부터 끌어낼 수 있을 표현적 방법들을 전혀 예측하지 못하게 한다. 이로부터 비롯되는 것은 이미지들을 무(無)반성적으로 집적함으로써 관객들을 즐겁게 하겠다는 우선적인 욕망의 부조리뿐이다. 게다가 영화 구경은 그 모든 사회 구성원들이 (스케이트·카지노 도박·봅슬레이와 동일한 자격으로) 긍정적으로 평가하는 여러 '오락들,' 그러니까 두 젊은이가 카렌이라는 처녀를 데리고 보러 갔던 오락들에 속했다는 점이 단번에 명료하게 지적된 바 있었다. 끝으로 '전세계의 이미지들'의 목록이 드러내는 비꼬는 밋밋함은 다보스가 이런저런 오락들에서 자국을 남기는 그 모든 '모험적 세계'에 대한 이전의 묘사를 이상한 병치와 다양성을 통해 패러디하고 있다.

이상이 새로운 기술이다. 이 기술은 어쩌면 잘할 수도 있을 테지만 너무 다양하고 많은 관객들의 취향에 의해 변질되고 있고, 관객들의 지극히 저열한 본능을 부추기고 있으며, 게다가 관객들은 자신들의 심심풀이를 위해 세상을 피상적으로 훑어보면서 소통낭한다.

여기서 나타나는 망설임은 몇 년 뒤에 텔레비전에 대해 실제로 듣는 비판과 이상하게 닮아 있다. 텔레비전은 하나의 예술이라기보다는

기술로서 잘할 수도 있을 테지만 수단을 남용하고 있으며 너무 많은 일단의 관객들을 즐겁게 하기 위해 타락하고 있다는 것이다. 이 관객들은 오락과 소비만을 좋아하며, 게다가 전(全)세계에 '퍼져나가는' 서양 관광객 집단을 주기적으로 구성함으로써 웃음거리가 되고 있다는 것이다. 물론 시사 뉴스의 묘사는 또한 서양의 모든 나라에서 독자가 일반 대중 '잡지들'을 대충 훑어보는 모습을 생각케 한다. 이 잡지들은 텔레비전의 흐름과 일치하는 커다란 흐름 속에 '뉴스,' '피플' 그리고 여행을 병치시키고 있다. 이제 태어나기 시작하는 영화와 이것의 '대중 매체적' 측면과 관련해 여기서 표현된 두려움과 망설임은 영화가 '제7의 예술'이 되는 것을 막지 못했다. 이를 통해 텔레비전에 대한 낙관적 메시지를 읽어야 할까?

우리가 여기서 제시하는 분석 유형이 얻게 해주는 '교훈'에 대해 결론을 내리기 전에, 또 다른 관계를 연구할 게 남아 있다. 즉 영화상영 장면과 다른 미적 경험(우리는 음악과 함께 시작했다)의 관계뿐 아니라, 특히 이 장면과 작품 속에 나타나는 다른 이미지들의 환기의 관계를 보완해야 한다.

3. 《마의 산》에서 다른 이미지들

사실 우리가 보았듯이, 소설에서 인물들은 다른 미적 혹은 매체적 경험을 한다. 한스 카스토르프는 음악을 듣는다. 독서도 역시 나타나고 있지만 세템브리니나 나프타와 같은 인물들을 위한 철학적 기능이나, 한스 카스토르프와 관련한 교육적 기능에 보다 치우쳐 있다. 사실 독서에 할애된 부분들(특히 〈사자의 춤〉, 따라서 영화상영 장면에 앞서는 〈탐구〉라는 절에서)은 본질적으로 허구적 작품들이 아니라 '과학

'적' 저서들과 관련되어 있다. 그러나 독서행위가 조롱되거나 텍스트와 그 내용의 지지에 방해물로 제시되는 경우는 전혀 없다. 그 반대로 해독의 지각적 측면은 언급조차 되지 않기 때문에, 독서행위는 조금도 노력하지 않고도, 나아가 성찰하지 않고도 '자연스럽게' 이루어지는 것 같고 따라서 반성에 대한 왕도(王道)처럼 나타난다. 어떤 책이 '마음껏' 읽히고 다시 읽힐 수 있다고 비난되는 경우는 전혀 없다. 우리가 보다시피, 영화에 관한 어떤 불만들이 독서와 관련해서도 개진될 수 있고, 또 다른 불만들은 축음기의 사용과 음악 청취에 대해서 개진될 수도 있을 텐데, 그런 게 전혀 나타나지 않고 있다.

따라서 여러 예술들이나 여러 매체들을 다룸에 있어서 이와 같은 부당함의 교훈을 끌어내야 할 것이다. 그러나 그 이전에 소설에서 다른 이미지들에 대한 처리와의 비교를 상대화해야 할 것이다.

사실 영화 이미지는 소설 속에 나타나는 유일한 이미지가 아니다. 모든 이미지들은 개별적으로 처리되고 있고 서로서로 반향하고 있다.

《마의 산》에는 영화 이미지와는 다른 유형의 이미지가 네 개 있는데, X선 사진 영상, 그림으로 그려진 초상화, 외설적인 그림 그리고 '아마추어' 사진이 그것이다.

우리가 소설에서 만나는 최초의 이미지는 사실 X선 사진 영상인데, 이것은 소설이 전개되는 동안 내내 매우 특별한 반복 주제로서 되풀이되어 나타난다. 한스 카스토르프가 사촌의 X선 사진을 최초로 자세히 바라보는 때는 매우 의학적인 X선 촬영을 하는 장면에서이다. 이 최초의 응시는 척추·늑골·쇄골과 같은 것들을 순전히 해부학적인 알아보는 순진한 관찰이고자 한다. 그러나 빛나는 후광, 곧 '육체적 형태의 가볍고 빛나는 외양체'가 이 젊은이의 관심을 끄는데, 이 후광은 이어서 일종의 고착이 된다. 여러 기관들(허파·심장 따위)의 점진적인 발견은 점점 더 동요를 일으켜 급기야 한스 카스토르프는 '그

빛나는 화면을 통해' 자기 자신을 관찰해 보고 싶다고 요청한다. "한스 카스토르프는 자신이 마땅히 보기를 기대했던 것을 보았다. 그러나 그것은 결국 사람이 보기 위해서 만들어진 게 아닌 것이었고 그 자신이 바라보라고 요청받으리라 결코 생각해 본 적이 없었던 것이었다. 그는 자기 자신의 무덤 속을 쳐다보았다. (…) 견자(見者)의 통찰력 있는 눈으로 그는 난생 처음으로 자신이 죽을 것이라는 것을 이해했다."

이러한 갑작스러운 발견은 소설 내내 매혹이 되었다가 유혹이 되는데, 그로 하여금 이 '유령 같고' '환영적인' 영상에 입각해 만들어진 '작은 슬라이드'를 지갑 속에 지니고 다니도록 만든다. 한스 카스토르프는 누구든 그것을 보고 싶어 하지만 해독할 수 없는 자에게 보여주는데, 이처럼 신분증 사진처럼 사용되는 X선 촬영 사진의 이러한 최초 일탈은 물론 도발적이고 해학적이고자 한다. 해학적이란 말은 인간 존재 자체의 드라마와 부조리 앞에서 거리를 둔다는 것을 의미한다.

여기서 해학은 의학적인 것이 신분 확인적인 것으로 바뀌면서 일어나는데, 이런 이동은 관객의 놀라움을 낳는 예기치 않은 대체이다. 그러나 X선 사진과 사진이라는 두 유형의 이미지를 접근시키는 공통점이 있다. 즉 방법은 상이하지만, 둘 다 지표적인 이미지이고, 그것들이 나타내는 것의 신체적 흔적이라는 것이다. 재현대상을 때리고 통과하는 빛은 그것을 굴절시키거나 여과시켜 이미지 자체를 생산하는 대상에 의해 주조된다. 영화 이미지의 이와 같은 지표적 성격은 영화적 픽션을 동조하는 데 장애물이었음을 상기하자. 여기서 이런 성격을 죽음의 분명한 관계에서 본다면,[69] 그것은 그 반대로 모든 픽션과 모든 꿈의 동력이 될 것이다. 그것은 사랑하는 여자인 클라우디아 쇼샤의 '내적 초상화'라는 물신숭배적 구축물의 도구가 될 것이다.

쇼샤 부인이 요양원을 떠날 때 한스 카스토르프의 요구에 따라 그

69) Cf. Roland Barthes, *op. cit.*

녀가 준 이 '내적 초상화'는 주기적으로 환기되고 관조된다. "클라우디아의 초상화는 얼굴이 없지만, 그녀 육신의 형태들과 가슴의 오목한 기관들의 유령 같은 투명성으로 뒤덮인 상반신의 미묘한 골격을 드러내고 있었다…. 얼마나 자주 그는 그것을 관조했고 자신의 입술에다 밀착시켰던가." 여자 자체를 대신하는 부분적 대상인 이 내적 초상화에는 혈색의 빛나는 후광의 매혹이 다시 나타나는데, 이 초상화는 또 다른 초상화인 '외적' 초상화, 곧 베린스 박사가 그린 이 젊은 여자의 **그림 초상화**와 대립된다.[70)

이 젊은이가 온갖 종류의 기만적 구실을 내세운 끝에 마침내 볼 수 있게 되는 이 초상화는 화가와 모델 사이의 관계, 그리고 닮음이라는 문제를 갑자기 제기한다. 그러나 자세하게 검토가 이루어진 후 '별로 닮지 않았다'는 것만이 확인된다. 이는 화가가 아마추어라는 데 기인한 어설픈 기술 때문이다. 그러나 그림에서 한 가지 세세한 부분이 젊은이를 감탄하게 만든다. 즉 그것은 상반신 살결의 재현에 있어서 충실함인데, 언제나 동일하게 고정되어 있으며(얼굴은 '너무 붉었다'), 이것이 어떤 기술적인 노련함을 통해 나체를 환기시키는 것이었다. "우아하지만 야위지 않은 상반신, 스카프의 푸르스름한 주름장식 속에 잠긴 그 상반신의 흰 부분들의 광택 없이 빛나는 모습은 매우 자연스러웠다. (…) (예술가)는 특히 화폭의 약간 오돌토돌한 표면을 활용하면서, 유화 물감을 통해 특히 매우 돌출된 쇄골 부분에서 자연적인 우둘투둘한 살결 표면을 이용하고 있었다." 따라서 이런 성공은 재현의 '사실주의'와 이 사실주의가 지닌 착시의 힘 때문이다. 착시의 힘은 "우리가 그것에 입술을 갖다 대면, 물감이나 유약 냄새가 아니라 인간 육체의 냄새를 맡을 수 있을 것 같다"고 믿게 한다. 화자는 이런 평

70) 우리가 알기로는 오직 수잔 손탁만이 《사진》(Paris, Seuil, 1979)에서 X선 사진의 이와 같은 우회적 취급을 지적하고 이것을 그림 초상화와 접근시켰다.

가를 젊은이가 내리도록 분명하게 설정하고 있다. 화자 자신은 그림을 응시하는 이 장면에서 또 다른 유형의 이미지를 도입하고 그리하여 외관상 예기치 않은 연상을 불러일으킨다.

이 이미지는 한스 카스토르프가 조작하는 커피 빻는 장식된 기계이다. "모든 도구가 그렇듯이, 그것은 아마 터키산이라기보다는 인도나 페르시아산이었을 것이다. 이것을 입증하는 것은 구리에 **새겨진 그림**의 스타일인데 광택이 없는 바탕에 빛나는 표면이 드러나 있었다. 한스 카스토르프는 이 장식을 검토했지만 곧바로 그것의 모티프를 포착하지는 못했다. 그가 모티프를 식별해 냈을 때, 그는 갑자기 얼굴을 붉혔다." 외설적인 면의 이같은 작은 침입은 베렌스 박사는 '재미있다'고 생각하지만 그림 초상화로 되돌아감으로써 신속하게 중단된다. 이와 같은 갑작스러운 돌발은 비록 순간적이기는 하지만, 회화와 음란은 아니라 할지라도 관능성과 음란을 접근시키고 있다. 이 음란은 박사가 삶과 즐거움에 연결시킨 것이다.

끝으로 소설 속에서 등장하는 마지막 이미지는 마지막 장에 나오는 **사진들**, 특히 '아마추어 사진들'이다. 그것들은 베르그호프에 묵고 있는 자들이 때때로 빠져드는 거의 '광적인' 유행처럼 나타난다. "이미 두 번(…) 이와 같은 열정은 여러 주와 여러 달 동안 전반적인 광기로 변했으며, 그리하여 쭈그린 배에 받쳐진 장치에 머리를 숙이고 불안한 안색을 한 채 사진을 찍지 않은 사람이 없었고, 테이블 위에는 인화된 사진들이 끊임없이 돌아다녔다." 이런 유행은 일시적이고 피상적이지만 그래도 특별한 형태와 관조를 낳는다. "마그네슘 사진과 천연색 사진이 뤼미에르 형제의 방식에 따라 나왔다. 사람들은 인물 사진들을 서로 돌려보곤 했는데, 사진 속의 인물들은 사진을 찍을 때 마그네슘이 번쩍하고 터지는 데 놀라 눈은 고정되고, 얼굴은 창백하고 경련을 일으켜 마치 눈을 뜬 채 세워 놓은 암살된 사람들의 시체처럼 보였다." 사진은 영화처럼 오락에 속할 뿐 아니라 심지어 여기서는 우

둔하고 무식한 구경꾼들(열광적인 사람들 가운데 첫 그룹에 속한 슈퇴르 부인은 한스 카스토르프와 나란히 사진을 찍는 데 성공했다)의 다소간 일시적이고 우유부단한 '편벽증'에 속했다. 이런 측면 이외에도 사진은 죽음과 시체와 연결되어 있다. 뿐만 아니라 그것은 이때까지 없었던 어떤 폭력('암살된 사람들')을 드러내면서 사진촬영의 공격적이고 번쩍이는 성격과 연결되어 있다.

그러나 그것은 또한 사진 이미지가 영화 이미지와 X선 이미지처럼 치명적이라는 아직도 확산된 의식과 연결되어 있다. 마치 사람들과 사물들의 어떤 측면을 이들의 고요한 시간에서 뽑아내어 갱신 가능한 장소(영화관이나 테이블!)의 반복적인 가짜 현재 속에 옮겨놓는다는 사실이 이런 유형의 재현에 대한 다른 모든 관심을 없애는 데 충분하고, 또 마치 지표, 다시 말해 치명적인 흔적의 해석 이외의 다른 모든 해석은 헛되고 무익한 오락에 불과한 것처럼 말이다. 하지만 회화나 데생은 그렇지가 않다. 이것들은 화가와 모델이 함께 있어야 한다는 의무로부터 벗어나(기억을 더듬어 그림을 그릴 수 있다고 한스 카스토르프는 희망한다), 다른 기능, 곧 단순한 복제가 아니라 표현의 생생한 기능을 지니고 있다는 것이다. 여기서 표현은 리비도와 성적 차원을 통해 창조성과 분명하게 연결되어 있는데, 사실 이 리비도와 성적 차원을 단순하게 지시하는 게 베렌스 박사가 나체를 환기시키는 살색의 재현을 통해 관능성을 표현하는 작은 도정이다. 이 도정은 나체에서 음란으로, 다시 말해 여기서는 섹스로 가고 있다. 섹스란 말은 (다소 거북해진 젊은 한스가 절망적으로 정당화하려고 하듯이) 섹스가 신성한 것이 아니라, 보다 나이가 많고 낙천가인 박사가 나타내듯이 생생하고 '익살스럽다'는 뜻이다.

따라서 지표적 이미지가 본질상 치명적 지표라는 것(존재-했던-것은 영원히 더 이상 존재하지 않는다) 이외의 다른 흥미를 주지 못한다면, X선 사진이 그것의 우선적 상징이라고 해서 별로 놀랄 일이 아니

다. X선 사진은 일단 그것의 근본적(의학적) 기능에서 벗어나면, 흔적을 구성하는 성격을 통해서만 가치가 있는 이미지의 전형이 될 수 있다. 그것은 흔적으로만 지칭되고 다른 모든 해석에 저항하기 때문이다. 그것은 얼굴 없는 초상화, 읽힐 수 없는 신분적 정체성이기 때문에, 그 어떠한 '도상적' 혹은 구상적 기식(parasitage)도 이 이미지가 빛의 단순한 발산, 유령 같은 빛나는 후광에 불과하다는 사실을 숨길 수 없다. 이 후광의 가치는 후광이 더 이상 어떠한 애매성도 없이 자신의 죽어야 할 운명을 드러내는 육체의 순간적인 발산이라는 사실에서 비롯된다. X선 사진 영상은 매혹적이고 매력적이며 항거할 수 없는 숨김 없는 죽음 자체이다.

4. 해석적 영향

이제 이 연구의 결론이 아니라, 그것이 메시지의 해석에 관한 연구와 관련해 제안하는 결론들과 전망들을 언급할 때이다. 바이어스코프 영화관에서의 영화상영 장면에 대한 분석의 결론뿐 아니라 제시된 문제들과 방법론에 대한 결론들 말이다.

우리가 출발점으로 삼았던 발상은 하나의 예술이 다른 예술에서 나타나는 재현, 이 경우 문학 속에 나타나는 영화에 관한 연구가 여러 예술들 사이의 관계를 검토하고 이 관계가 초래하는 해석적 접근을 검토하는 새로운 생산적 방법일 수 있다는 것이었다. (현대의 재현들이 보여주는 대단한 '혼합'이 낳는 '이동'과 '상호침투'[71]뿐 아니라) 상호-재

71) Cf. Raymond Bellour, *L'Entre-image. Photo, Cinéma, Vidéo*, Paris, La Différence, 1990 혹은 Philippe Dubois, "Cinéma et vidéo: interpénétrations" in *Communications*, nº 48, Paris, Seuil, 1988.

현을 있는 그대로 연구한다는 것은 다음과 같은 발상에 부합하고 있다. 즉 하나의 예술을 다른 예술을 통해 나타내는 연출은 미학적 대면의 특별한 장소를 만들어 내며, 이 장소의 기능은 미학적일 뿐 아니라 작품의 해석과 관련해 보다 폭넓게 도덕적이고 직접적이라는 것이다.

이와 같은 상호−재현은 일종의 해석적인 침전물을 구축한다 할 것이고, 이 침전물은 작품에 대한 나중의 접근에서 그 무게를 점차로 조건 짓거나 최소한 가져다준다 할 것이다. 그리하여 이러한 상호−재현들은 서로에 영향을 미칠 뿐 아니라 우리들 각자의 미적 경험에 영향을 미친다 할 것이다. 브루네타는 영화 경험에 대한 '집단적 기억'이 수집한 그 모든 텍스트들 속에 존재하고 있으며 이 기억을 탐구해야 한다고 말했다. 우리는 미적 경험을 말하는 이 이야기들이 실제로 하나의 기억을 구성할 뿐 아니라, 각각의 미학적 경험에 대한 해석 자체를 '투사하는' '사회적 문화유산'을 만드는 데 기여한다고 생각한다. 또 각각의 텍스트는 다른 텍스트들과 상호적이고 보완적인 방식으로, 그리고 그 나름으로 해석을 결정한다고 생각한다. 경험의 흔적인 이 텍스트들은 서로 얽히고 결합하며 우리의 경험과 해석을 굴절시킨다. 그것들을 연구하고 서로 연관시키면서 어떻게 바라볼 것인가는 우리한테 달려 있다. 따라서 우리가 내놓는 것은 이러한 상호−재현들이 그것들이 포함된 작품 내에서의 기능적 · 미학적 측면을 넘어서, 또 증언의 사회학적 성격을 넘어서, 해석과 소통 사이에 위치해 비판적 기능을 지니며, 이 기능은 차례로 새로운 판단과 새로운 행동을 초래한다는 가정이다.

우리가 보여주고자 하는 바는 작품 자체가 다른 작품들, 특히 여기서는 시각적 작품들을 통합하는 그 나름의 방식을 통해 이와 같은 해석적인 되새김작용에 적극적으로 참여하고 있다는 사실이다. 실제로 우리가 어떤 텍스트에 대한 모든 해석은 **저자의 의도, 작품의 의도, 독자의 의도**[72]라는 세 유형의 의도를 다양한 등급으로 결합하는 작업을

함축한다는 것을 받아들인다면, 또 우리가 서론에서 '수용 미학'의 이론가들, 특히 H. R. 야우스를 동원해 검토했듯이, 텍스트 읽기에서는 전통이 쌓아 놓은 이전 해석들의 수렴이 이루어진다는 것을 받아들인다면, U. 에코를 따라 우리는 텍스트 자체의 가드레일, 즉 '습관'의 가드레일과는 다른 가드레일의 존재를 생각할 수 있다. 이 습관의 가드레일은 작동시켜야 할 태도로서 개입하여——최소한 과도적으로——무한한 해석 과정을 정지시키는 '최후의 논리적 해석체'이고 '사회적 문화유산'이다.[73]

그리하여 첫번째 가드레일은 우리로 하여금 텍스트, 오직 텍스트에만 배타적으로 머물라고 권유한다. 두번째 가드레일은 그 반대로 텍스트의 해석을 똑같이 조건 짓는 주변을 검토해 보라고 권유한다. 다른 한편 우리는 저자 · 작품 · 독자라는 개념들이 매우 모호한 윤곽을 지닌 것일 뿐 아니라 그것들이 변하고 과도적이라는 점을 인식하고 있다. 예컨대 작품은 그것의 의미론적 · 화용론적 맥락을 통해 역동화되어 기호화되고 독자를 새로운 작품의 저자로 변모시키는데, 이것이 해석 자체이며 이 해석은 차례로 다른 작품들과 다른 해석들에 자양을 주고 방향을 준다. 작품이 살아 있는 한 이런 작용은 계속된다.

그렇기 때문에 우리의 연구에서 우리는 텍스트적 분석, 텍스트 외적 분석 그리고 화용론적인 분석을 결합시켜, 텍스트가 그것의 맥락과 함께 엮어내고 텍스트 자체 내에서 맺어주는 관계 · 상응 · 연상을 나타내고자 했다. 물론 이런 텍스트가 그와 같은 작업을 하는 방식은 명료한 게 아니라 암묵적이지만 충분히 강력하기 때문에 설득력이 있게 된다.

72) Cf. Umberto Eco, *Les Limites de l'interprétation*, 프랑스어 번역판, Paris, Grasset, 1992. 이탈리아어판, Milan, Bompiani, 1990.

73) Umberto Eco, *op. cit.*

그리하여 텍스트들의 암묵적인 메시지를 해독하고 이 메시지의 귀납적인 역동성을 보여주기 위해 우리는 분명한 하나의 사례, 즉 토마스 만의 《마의 산》에서 영화상영 장면 이야기의 사례를 다루고자 했다. 이 사례는 물론 한정적이지만, 엄밀한 텍스트적 분석을 하게 해준다. 그러나 우리는 이 장면의 이야기가 그 자체로서 의미가 있을 뿐 아니라 그것을 다소 직접적으로 둘러싸고 있는 온갖 종류의 요소들과 상호작용하여 의미를 띠고 있음을 보여줄 수 있었다. 바로 이것이 그것의 환경에 대한 집중적인 탐구를 보여주게 해주었던 것이다. 이 환경은 우선 당대의 문학, 다음으로 작품 전체, 이어서 장체로 구성된다. 하나의 온전한 결합 관계 체계가 나타났는데, 이 관계들은 서로 결합된 지형적·미학적·윤리적·구조적·모방적인 여러 이동 축을 이용하면서 영화상영 장면 자체에 대한 해석뿐 아니라 영화의 경험 일반에 대한 접근에 대한 해석을 상대화시키고 그것에 미묘한 차이를 부여하지 않을 수 없다.

영화상영 장면 자체에 대한 연구는 영화에 대한 하나의 암묵적이고도 그만큼 또 명료한 비평을 나타나게 했다.

명료한 비평은 영화를 시장바닥의 피상적이고 쓸데없으며 바라보는데 피곤한 '오락'으로 제시하지만, 이 오락은 관객들의 가장 저급하고 가장 본능적인 취향을 노리고 있기 때문에 매혹적인 것으로 나타난다. 손쉬운 멜로드라마적인 이야기를 전개하거나 잡다한 것과 수집된 것에 대한 단순한 즐거움을 위해 세상의 '이국적인' 이미지들을 집적하는 반복적인 기술적 쾌거(이미지들의 동화(動化)기술)가 목도된다는 것이다. 이러한 비평이 분명하게 읽힐 때는 그것이 더없이 분별 있는 인물들뿐 아니라 화자를 통해 이루어질 때이다. 화자 역시 등장해 때로는 자신의 비판적 인물들과 연결되거나 때로는 관객 전체와 연결된다. 그러나 우리가 알다시피 화자의 자세보다 상위에 위치하는 입장이 있는데, 이것은 발화행위의 입장으로서 자신을 숨기고 그렇게 함으로

써 매우 강하게 도덕화된 암묵적인 담론을 '자연스럽게 하러' 온다.

바로 이와 같은 발화행위의 암묵적인 뜻이 우리로 하여금 영화상영 장면 자체에 관해 말해지지 않은 것, 작품의 전체적 구성, 말해진 것과 말해지지 않은 것 사이의 관계 따위와 같은 것들에 대한 작업을 드러내게 해주었다. 이와 함께 텍스트의 환경도 드러내게 해주었는데, 이 환경은 장(章)에서 책으로 가고, 책에서 당대의 문학적 맥락으로 가며, 현재 '우리의 사회적 문화유산'을 고려할 때 당대의 문학적 맥락에서 우리가 책으로부터 바라는 기대로 이어지는 환경이다.

이렇게 하여 우리는 이 영화상영 장면이 주목을 끈다는 점을 알 수 있었다. 왜냐하면 그것은 이중의 놀라운 효과를 누리고 있기 때문이다. 한편으로 1920년대 유럽 소설들에서 그것은 상대적으로 예기치 않았던 것이다(그리고 어쩌면 유일하다). 다른 한편으로 그것은 소설 자체 내에서도 예기치 않은 것이다. 그것은 하나의 관계망의 **매듭**을 구성하게 되어 언뜻 보기에는 그럴듯하지 않은 밀도를 이 관계망에 가져다주고 있다.

우선적으로 영화관은 지형적 교차지점에 있다. 즉 그것은 '고지대'와 '평야지대' 사이에 있고, 봅슬레이의 트랙 위로 시체들이 운반되는 길과 묘지, 그러니까 두 산 사이의 계곡에 있는 묘지로 가는 길의 교차로에 있다. 그것은 '바이어스코프(Bioscope)'라고 빈정거리듯 이름이 지어졌는데, **우묵한 빈 장소**, 삶을 부정하는 것 같은 곳(사람들이 가짜 삶을 바라보는 곳), 죽음을 부정하는 것 같은 곳(사람들은 가짜 죽음을 목격한다)으로 이미 설정되어 있다.

소설의 전체적 구성에서 영화상영 장면은 휴지와 절정 사이에서 있는데, 본질적인 접근을 하는 과정에 놓여진 연결이나 기분전환으로 나타난다.

이 접근과 그 목적은 다른 미학적 기준들을 통해 지시되는데, 영화는 그것들을 반응물처럼 불러오고 있다. 그것들은 다름 아닌 연극·

음악 · 문학 · 회화 · 데생 · 사진 따위이다. 역설적으로 여기서 영화의 단죄에 이용되는 것은 영화 장치와 영화 언어의 특수성에 대한 이미 날카로운 의식이다. 새로운 예술의 잠재력을 나타내기는커녕, 이 장치와 언어는 보다 오래된 예술들의 타락이고, 이런 종류의 영화에 대한 어떤 동조를 하는 데 경직된 저항을 하게 하는 계기가 된다. 이 저항은 발화행위의 입장, 그러니까 외관상 '자연스러운' 입장에 의해 중화된다. 그것은 몽타주 · 픽션 · 시간 처리 그리고 음악의 기능에 대한 반항이다. 그러나 우리가 보았듯이, 이러한 저항은 영화 이미지의 지표적 성격에 대한 의식에 의해 부추겨진다. 지표적 성격은 영화에서 픽션과 내레이션을 위해 사라지거나, 혹은 '자료에 바탕을 둔' 이미지들의 증식 뒤로 사라지는 게 보통이다.

사진의 그 특수성은 20세기 초에 오로지 퍼스(당시에 그는 유럽에 전혀 알려지지 않았다)에 의해서만 명료하게 인식되었다가 1980년대에 특히 바르트[74]에 의해 재발견되었다는 게 사람들의 일반적인 생각이다. 그런데 바로 영화 이미지에 대한 이런 지극히 독창적이고 통찰력 있는 접근이 여기서 영화에 피해를 주고 있다. 그러나 이 피해는 별로 도발적이지 않은 다른 이미지, 즉 X선 사진 영상을 위한 것이다. 게다가 이와 관련해 X선이 영화의 발견과 동시대의 발견이라는 점과, 둘 다 1896년부터 시장바닥의 동시적인 오락물이었다는 점을 우리는 재미있게 상기할 수 있다.[75] 영화의 발견은 상징적이 되고, 그것의 물신주의적이고 허구적인 이용을 나타내는 지표 및 배타성의 특수성을 철저하게 주장하게 된다. 모든 지표적 이미지(영화 · 사진 · X선)와 죽음 사이의 관계가 분명하게 확립되자, 영화 이미지는 죽음의 부정적 면모인 데 비해 X선 이미지는 그것의 긍정적(슬라이드 dia) 면모처럼

74) In *La Chambre claire*, op. cit.
75) 당시의 언론이 이 구경거리들에 대해 환기하고 있는 점에 대해선 "Le siècle du spectateur" in *Vertigo*, nº 10, Avancées cinématographiques, 1993 참조.

간주되고 있는 것 같다. 토마스 만의 소설은 질병과 죽음의 유혹에 대한 명상이고자 했다. 죽음은 두 얼굴을 가지고 있다. 즉 그것의 부조리하고 어두우며 고통스러운 얼굴은 영화관(화면과 홀에서)에서 관조된다. 그것의 빛나는 얼굴은 창백한 X선 사진의 추상을 통해 노출된다.

보다 일반적으로 우리는 이런 유형의 작업이 《마의 산》에서 영화상영 장면의 의미작용과 기능을 보다 잘 이해하게 해줄 뿐 아니라 영화에 대한 당연히 비관적이면서도 지극히 명철하고 지적인 접근을 발견하게 해준다고 생각한다. 우선 그 장면은 초창기 성과나 시도에 대한 다소 저질적 향수를 철저하게 부인한다. 그것은 비판적 접근(이 접근은 프루스트·무질 그리고 물론 다른 몇몇 작가들의 접근을 증대시키는 것이다)이다. 이런 접근은 때때로 부당함에도 불구하고 통찰력을 드러내고 있다. 바로 이 부정적인 선험적 추리 때문에 이미 이 통찰력은 생성중인 영화에서 예술적인 잠재력을 간파하는 게 아니라, 만연되는 불온한 매체적 이미지가 장차 가져올 온갖 타락을 간파하고 있는 것이다. 이와 같이 빈정대는 심술궂은 반대 시선이 자극적인 역할을 하고 있고 영화와 매체에 대한 우리의 접근에서 명철성을 날카롭게 해준다는 것은 의심의 여지가 없다.

5. 결론

이미지·텍스트·문학 사이의 관계는 부각되고 있으며 우리가 집착하는 해석적 부식토를 놀랍도록 드러내 준다.

말이 거기 있다

말은 신문과 책 속에 있다. 신문과 책은 이미지가 얼마나 상상력을

북돋을 수 있는지 우리에게 입증해 주고 있고, 우리가 이미지와 맺는 관계에 대해 정보를 제공해 주거나 이 관계의 해석에서 안내 역할을 한다.

다른 곳에서[76] 우리는 이미지, 혹은 이미지나 예술의 역사가 그것들을 이용하고 도입하는 문학적 픽션을 참으로 대단하게 촉발시킨 경우가 자주 있었음을 보여준 바 있다. 우리는《얀센의 그라디바에서 정신착란과 꿈》[77]《일르의 비너스》[78]《도리언 그레이의 초상》[79]《폴라 혹은 진실의 찬사》[80]를 상기시켰고 안토니오 타부치의《지평선》가운데 한 페이지와 이것이 사진과 그 이용에 대해 드러내는 내면화된 모든 지식을 분석했다. 우리는 수많은 소설작품을 통해서든 아니든 앞서 환기된 작업을 계속할 수 있고 그 방법론을 전진시키며 세련시킬 수 있을 것이다…. 사진 · 회화 · 영화장면 · 합성 이미지까지 소설적 픽션에 자양을 주는 것은 매우 많다. 예컨대 R. 바르트 · 프루스트 · 셀린 · 크노 · 사르트르 · 브르통 · 아라공 · 레리스 · 데스노스 · 수포 · 발레리 · 뒤라스 등 프랑스 작가들의 작품에서뿐 아니라 '고상한' 작가들[81]의 작품과 민중문학을 들 수 있다. 보다 최근에는《한 이미지의 이야기들》[82]이라는 책이 이미지에 입각해 전개된 글쓰기 및 상상력의 즐거움처럼 다시 소개되고 있다. 하나의 저부조 작품 · 조각상 · 그림 따위를 줄거리의 출발점으로 삼는 텍스트들, '매력'만점인 강력한 텍스트들이 많다. 그리하여 문학은 이미지에 대한 경험을 표출하

76) In *Introduction à l'analyse de l'image*, Paris, Nathan Université, coll. "128," 1994.

77) Sigmund Freud.

78) Prosper Mérimée.

79) Oscar Wild.

80) Torgny Lindgren, Actes Sud, 1992.

81) 나는 로제 오댕이 민중 소설에서 이와 유사한 연구 작업을 하고 있음을 알고 있다.

82) Nicolas Bouvier, Genève, éd. Zoé, 2001.

는 장소[83]로, 그냥 말이 노리는 것과 보이는 대상에 대한 말(혹은 글)이 노리는 것 사이의 대면 장소로, 이미지를 전유(專有)하고 해석하는 장소로 확립되고 제시된다.

이미지가 결여될 때

나아가 우리는 소설 속에 이미지의 이와 같은 연출과 관련해 상당히 기묘한 역설을 관찰할 수 있다. 자주 있는 일이지만, 사진(나아가 X선 사진)이 소설적 환기 속에서 허구화되기 위해선 그것이 완전히 지워지지는 않는다 해도 지워져야 한다는 것이다. 바로 이것이 로제 오댕이 이미 오래되었지만 아직도 영향을 미치고 있는 주장[84]을 통해 보여주고 있는 것이다.

한 장의 "사진이 더 이상 사진이 아니라 소설이 되기"[85] 위해선 그것은 사진 자체가 망각될 만큼 강력하게 사로잡는 **푼쿠툼**[86]을 제시해야 한다. "눈을 감고서 세부적인 요소가 홀로서 실질적인 의식으로 떠오르도록 해야"한다. (…) "사실 혹은 극단적인 경우 한 장의 사진을 잘 보기 위해선 머리를 들거나 눈을 감는 게 낫다." 환상적인 힘이 보는 행위를 대신해야 한다. "내가 나아감에 따라 그것들(사진들)은 나의 이야기에 낯설게 되고, 나의 이야기는 진정으로 음화가 된다. 음화는 부정적으로 사진에 대해 이야기하고, 구체화되어 나오지 않은 유령적 이미지들, 혹은 잠재적 이미지들이나, 보이지 않을 정도로 내적

83) Cf. Karine Pourtaud의 석사 논문: "Photographie et cinéma dans la mittérature" (de Perec à Proust), Bordeaux III, 1991.

84) 그는 이 주장을 GERMS(상징적 매체 연구 그룹)가 1986년 베니스에서 〈사진과 픽션〉이란 이름으로 개최한 학술대회에서 개진했다.

85) 에르베 기베르가 《유령 이미지 *L'Image fantôme*》(Paris, Minuit, 1981)에서 지적하듯이 말이다.

86) 이것은 스투디움과 대비되는 것이다. Cf. Barthes, *op. cit.*

인 이미지들에 대해서만 이야기한다."[87]

　사실 로제 오댕이 언급하고 있듯이, '픽션 효과'는 사진이 지워짐을 통해서만 태어날 수 있다. '픽션이 만들어지기' 시작할 때 "사진은 신기한 대상처럼 나타난다. 그것은 본질상 픽션 효과를 차단하게 되어 있어 있지만, 그것의 요소들 가운데 하나(**푼쿠툼**)와 그것을 바라보는 자 사이에 특별한 관계가 조금이라도 확립되기만 하면 그것은 픽션 효과의 경이로운 촉매제가 된다." 우리가 보았듯이, 토마스 만에게 **푼쿠툼**은 죽음이고 이 점에서 그것은 바르트의 주장 자체를 예고하고 있다. 바르트는 결국 모든 사진의 푼쿠툼, 다시 말해 나를 **찌르는** 코드화되지 않은 그 세부적 부분은 시간이고 따라서 죽음이라고 말하기 때문이다!

　마찬가지로 작가 도미니크 노게는 《세비야에서 찍었다고 생각되는 서른여섯 장의 사진》[88]이라는 작은 이야기에서 이와 같은 역설을 극단으로 밀고 갔다. (세비야) 여행에서 돌아오자, 노게는 서론에서 개진된 다음과 같은 논지를 전개한다. "어쨌거나 가장 우스꽝스러운 것은 파리에서 사진관 사나이가 나에게 롤러가 제대로 작동되지 않아서 필름이 그대로 있다고 말했을 때의 나의 머리였다. 서른여섯 장의 사진 가운데 하나도 찍히지 않은 것이다! 다행히 나는 기억력이 좋다. 나는 대략적으로 모든 것을 재구성할 수 있다." 이어서 여행 이야기가 나오는데 짓궂은 장난이 노골적이고 서른여섯 개의 '장'으로 이루어진다. 각각의 장은 하나의 텅 비어 있지만 재현된 액자의 내용을 묘사하고 있다! 이와 같은 간략한 묘사에 입각해 여행 이야기가 구성되는데, 이 이야기는 결국은 헤어지고 마는 한 커플의 '재앙'을 담아낸다.

87) H. Guibert, *ibid.*
88) Paris, Éd. Maurice Nadeau, 1993.

이러한 사례들은 이미지가 얼마나 말에 자양을 주고 말의 사용과 해석을 조절하는지 말해 주고 있다. 앞서 분석된 비평에서처럼, 또 《마의 산》에서 보다 자세하게 다루어진 사례에서처럼, 그것들이 보여주는 점은 이와 같은 관계가 상상적인 것을 생산하기 위해서는 부재하는 이미지나 최소한 미약한 이미지, 구멍이 뚫린 이미지나 결핍된 이미지가 필요하다는 것이다! 따라서 텍스트-이미지의 상호보완성만이 그렇게 열린 통로로 흡수되면서, 또 이미지의 위력이 작용하도록 하면서 완전하게 작용할 수 있다. 이 위력은 예컨대 매체적 이미지들에 부여되는 위력, 곧 조작을 의심받고 있는 그런 위력과는 거리가 멀고, 창조적 역량으로 변화된 힘이다.

사실 말은 이미지에서 자양을 얻는 것만으로는 만족하지 않고 이미지의 생존 자체를 보장한다.

대략적으로 이것이 루이 마랭이 이미지와 그 힘에 관한 고찰을 다룬 최근 저서에 부여한 제목이다.[89] 이 예술 이론가는 이미지에 대해 혹은 이미지를 중심으로 씌어진 텍스트들에서 출발해 이미지를 정의하자고 제안한다. "이미지의 존재보다는 그것의 효력, 잠재적이고 명백한 힘을 탐구함으로써 말이다." "한마디로 말해 이미지의 존재는 그것의 힘이라 할 것이다." "오래 전부터 문학이라 명명되고 있는" 텍스트 속에서 우리는 이 힘을 읽을 수 있고 분석할 수 있다. "이미지는 텍스트를 관통하고 변화시킨다. 이미지가 관통한 텍스트는 이미지를 변화시킨다."[90]

따라서 토마스 만의 텍스트와 그가 X선 진·영화·사진을 다루는 방식에 대한 분석은 흔적·시간·죽음·닮음·관례 사이에서 이해된

89) Louis Marin, *Des pouvoirs de l'image, Gloses*, Paris, Seuil, 1993.
90) 이를 기회로 루이 마랭은 라 퐁텐·장 자크 루소·디드로·샤를 페로·코르네유·셰익스피어·파스칼·요한복음·사제 쉬제·조르조 바사리·프리드리히 니체의 텍스트를 분석한다.

그것들의 본질이 지닌 모든 미묘함과 힘을 분명히 드러내 준다. 이미지 속에는 언제나 이런 순환성이 존재하고 있지만, 이 순환성은 이미지의 매체·테크닉 혹은 맥락에 따라 이런저런 단계에 머물러 지체한다. 신문/잡지의 비평에 대한 분석은 개별적 영화의 내용보다는 예술로서의 영화의 특수성에 대한 잠재적 의식을 강조한다. 그렇다. 이미지는 텍스트를 변화시키고 텍스트는 차례로 이미지를 변화시킨다. 한편으로 우리가 이미지와 관련해 읽거나 듣는 것과, 다른 한편으로 문학·신문/잡지·매체가 이미지를 전유하여 반죽하고 제시하는 방식은 우리가 그 다음에 이미지에 접근하는 방법을 필연적으로 결정한다.

영화감독 안토니오니는 〈리포터 직업〉에서 무기 거래상인 한 인물로 하여금 이미지 리포터 기자(JRI)에게 이렇게 말하게 한다. "당신, 당신은 말과 이미지를 가지고 작업하는데, 그것들은 취약한 것입니다."

사실 그것들은 취약한 것이다. 이미지가 흔적을 남기면서 사라질 때 말은 우리가 이미지에 특별히 부여하게 될 운명을 매우 강력하게 결정한다. 말은 우리가 이미지에 대해 지닌 흔히 좌절된 희망(왜냐하면 이 희망은 부적절하기 때문이다)과 (역시 부적절한) 불신을 전한다 할지라도, 그것은 또한 나타남과 사라짐 사이의 '나선'이나 새끼꼬기 운동을 통해, 상상적인 것의 양성소가 지닌 모든 풍요로움을 나타낼 수 있다.

위와 같은 텍스트들을 통해서, 그리고 그것들을 넘어서 우리가 알아보는 것은 우리가 이미지로부터 기대하는 것을 보다 잘 이해하고, 어떻게 이런 특별한 기대가 이미지에 대한 우리의 해석을 다시 한 번 굴절시키는지 보다 잘 이해하도록 부추기는 자극이다.

제2장
관객의 기대

우리가 방금 보았듯이, 우리가 이미지와 그 사용에 대해 수행할 수 있는 (수행하지 않으면 안 되는) 해석에 대한 어떤 무게나 지침을 신문/잡지 혹은 문학 텍스트들 속에서 간파할 수 있다면, 우리가 또한 이런 텍스트들 자체로부터 은연중에 끌어낼 수 있는 것은 이미지가 나타나는 '기대의 지평'이 지닌 몇몇 특징이다. 사실 이미지에 '대한' 이런 담론들의 연구에서 인상적인 것은 그것들이 취향 판단을 드러낼 뿐 아니라, 이미지와 연결된 기대를 그것들의 형식 자체를 통해 극명하게 나타낸다는 점이다. 그렇기 때문에 우리는 이번의 제2장에서 이런 기대의 자취를 심층적으로 탐색하고 기대의 특징들과 특수성을 연구해 보고자 한다. 우리가 볼 때 이 특징들과 특수성은 해석에서 전적으로 결정적이고 해석 자체를 유도한다. 우리는 우리의 해석이 시각적 메시지에 구체적으로 접근하기도 전에 어떤 정도로 이미 부분적으로 구축되어 있는지 살펴보고자 한다.

이를 위해 우리는 실망을 담은 이야기나, 이미지에 가해진 비난의 글, 아니면 다시 이미지에 할애된 신문/잡지의 기사, 혹은 명백히 부적절하거나 '빗나간' 해석을 분석할 것이다. 아마 우리는 보다 잘 확인된 기대가 어떻게 우리의 해석을 결정하는지 보다 잘 이해할 수 있을 것이다.

우리가 앞에서 지적했듯이,[1] 우리는 '기대 지평'이라는 개념을 한스 로베르트 야우스로부터 빌릴 것이다. 그는 콘스탄츠대학교 문학 교수로서 '콘스탄츠 학파' 연구로 알려진 수용에 관한 연구의 창시자 가운데 하나로 간주되고 있다. 이 이론이 강조하는 것은 앞서 이미 특기되었듯이, 문학과 예술 일반의 역사가 너무도 오랫동안 저자들과 작품들의 역사가 되어 왔고 그렇게 함으로써 그것이 그것의 '제3신분'인 독자나 관객이 억압해 왔다는 점이다. 따라서 주요 발상들 가운데 하나는 수신자의 모습이 대체적으로 작품 자체 속에 들어 있다 할지라도, 또한 그것은 전범이나 규범으로 간직된 이전의 작품들과 수신자가 맺는 관계 속에 들어 있다는 것이다. "하나의 (문학) 작품은 그것이 나타나는 순간에조차도 정보의 사막에서 출현하는 절대적 새로움으로 제시되지 않는다. 예고들, 신호들——명백하거나 잠재적인——, 암묵적인 준거들, 이미 친숙한 특징들, 이 모든 것이 엮어내는 작용을 통해 작품의 독자는 일정한 방식으로 수용하는 경향을 나타내게 된다." "장르를 구성하는 일련의 이전 텍스트들과 특정한 텍스트의 관계는 지평이 확립되고 수정되는 지속적인 과정에 달려 있다…. 주관성과 해석의 문제, 다시 말해 다양한 독자들의 취향이나 다양한 사회적인 독자층의 문제는 우리가 텍스트의 효과를 조건 짓는 초(超)주관적인 이해 지평을 사전에 인정할 줄 알 때에만 적절하게 제기될 수 있다."[2] 그리하여 야우스는 작품의 주관적 생성에 대한 연구로 방향 지어진 해석학적 전통에서 벗어나, 해석의 임무는 해석이 고유한 대답을 가져다주는 문제를 작품 속에서 간파하는 것이라고 간주한다.

이러한 독특한 접근방법에서 영감을 받아 우리는 우리가 이미지에 대해 지니는 기대를 검토하고자 한다. 이를 위해 우리는 이미지와 관

1) Cf. 앞의 〈서론〉.
2) Cf. H. R. Jauss, *op. cit.*

련해 나타난 실망에서 출발해 우리가 이미지에 대해 어떤 문제를 제기할 수 있고 이미지가 가져다주지 못하는 대답은 어떤 것인지 짚어보고자 한다.

1. 부재하는 사진

이와 같은 의도 속에서 우리는 이미 오래된 연구 하나를 통해 다음과 같은 사실에 주목했다. 즉——'실패했기'에——부재하는 사진에 대한 담론은 한편으로 우리가 사진과 유지하는 강력한 상상적 관계를 응시보다는 기대의 차원에서 드러낸다는 것이고,[3] 다른 한편으로 부재하는 사진을 중심으로 하나의 온전한 이야기를 개진하게 해준다는 것이다. 이 이야기가 통합하는 것은 이상 사진의 주체가 아니라, 사진을 찍는 순간이 강렬하게 하고 동시에 거리를 두고 바라보게 하는 순간들, 곧 사진을 위한 순간들이다.

따라서 우리가 이 담론을 가지고 만들 수 있는 이야기는 부재하는 사진의 허구적이고 상상적인 부분을 재구성하게 해줄 것이다.

찍히지 않는 사진

우리가 앞에서 상기한 도미니크 노게의 작은 이야기[4]는 다른 작품들과 마찬가지로 실망, 곧 사진이나 이미지의 결여가 야기하는 상상력의 메커니즘을 연구하게 해준다. 예를 들면 미숙함으로 인해서뿐 아니라 검열 형태 같은 것 때문에 사람들이 '찍지' 못하는 사진들이 있다.

3) Martine Joly, "Les photos absentes" in *Pour la photographie, de la fiction*, Paris, GERMS, 1987 참고.
4) Cf. 제1장에서 언급한 《세비야에서 찍었다고 생각되는 서른여섯 장의 사진》.

예컨대 미셸 드빌의 영화 〈은밀한 여행〉(1979)에는 이러한 상황을 전범적으로 나타내는 장면이 있다. 친구인 두 여자가 도망-여행 중에 끊임없이 서로 사진을 찍어 주는 한편으로 자신들에 대한 추억, 공감, 의외의 발견을 축적해 나간다. 어떤 일정한 순간에 그녀들은 정원에 있다. 둘 가운데 한 여자가 옷을 벗기 시작하는 한편 다른 여자는 그녀를 사진 찍는다. 옷을 하나씩 벗는 것은 진실을 향해 한 단계 더 나가는 것이고, 다소 도발적인 내맡김을 의미한다는 게 느껴진다. 그녀가 완전히 나체가 되어 사진기의 초점 앞에 망설임 없이 나타날 때, 사진을 찍는 여자는 '필름이 다 떨어졌어'라고 소리를 지르고 사진을 찍을 수 없게 된다. 가장 중요한 순간에 '찍기'가 안 되는 것이다. 많은 사람이 〈은밀한 여행〉의 것과 닮은 온갖 일화를 이야기하고 있다. 어떤 사람들은 오래 전부터 사진 찍기를 준비하는데 그것도 집요하고 복잡한 방식으로 한다(허가받기, 어떤 장소들의 예외적인 개방). 또 어떤 사람들은 예외적인 순간(사건, 어떤 중요한 인물의 만남)을 체험한다는 의식을 갖고 조심스럽게 사진을 찍는다. 그러나 곧바로 이들 모두는 필름이 다 떨어졌다는 것을 확인한다….

보다 덜 예외적이지만 노게의 이야기처럼 우리 모두에게 적어도 한 번쯤은 일어난 일이란 이런 것이다. 즉 어떤 주제를 식별하고, 장면이나 인물을 택할 준비를 하며, 피사체를 배치하고, 빛을 조절하며, 다소간 천천히 열심히 각도를 선택하고 보니, 결국 셔터를 누를 수가 없는 것이다. 대개의 경우 우리가 준비했고, 욕망했으며 원했던 이런 만남을 왜 놓치고 마는가? 우선 우리가 절대적으로 책임이 없는 좋은 핑계들이 항상 있다. 순간적인 장면 앞에서 결정의 신속함이나 결단력이 없어 제때에 셔터를 누를 수 없다거나, 필름이 떨어졌거나 사진기가 고장이 나거나, 혹은 관찰해 보니 장면이 맘에 안 든다("저건 찍을 필요가 없다)는 것이다. 사실 아마추어에게는 적어도 일종의 부주

의, 방임이나 종국의 게으름(이 사진을 찍을 수 있는 실질적인 수단을 확보하고 있는지 기술적·심리적·물리적으로 확인하지 않음) 같은 게 항상 있는데, 이것은 세심한 준비와 완전히 어긋난다.

아마 우리는 본질적으로 사진과 관련된 이런 준비행위를 관찰하면 이같은 모순에 대한 설명을 찾을 수 있을 것이다. 우리가 (필립 뒤부아의 말을 빌리면 약탈자처럼[5]) '잡고자' 하는 순간·장면·만남을 식별하자마자, 우리는 변한다. 그러니까 우리는 시선을 바꾸고 그 순간을 체험하는 방식을 바꾸는 것이다. 보는 자에서 엿보는 자로 바뀐 우리는 순간을 연출하고 스크린에 배치하면서 그것을 강렬하게 한다. 그런 뒤 우리는 치명적인 절단 동작이라는 모순[6]을 드러내면서 미래의 사진을 통해 이 장소, 이 순간, 이 인물을 영원히 존재케 하여 '불멸화' 시키고자 한다.

다른 한편 또한 우리는 이 순간, 이 장소, 이 외양을 깊이 파고들어 집중을 통해 그것들의 의미를 강제한 뒤 나중에 '뭔지 알 수 없는' 이 덧없고 귀중한 것의 뜻밖의 발견에 참여하고자 한다. 물론 이 귀중한 것은 현존하는 것으로 우리는 그것을 고정시켜 뒷날에 보다 잘 맛보게 된다. 그러나 그렇게 하면서, 우리는 시선에 의해 이루어지는 그 '절단'의 운동 자체를 통해 보다 잘 보기 위해 물리적·심적으로 분리되고 거리를 취한다. 그리하여 우리는 순간을 강렬하게 하고자 하는 의식, 또 그렇기 때문에 순간에서 분리되는 의식의 역설을 체험한다.

다음으로 이와 같은 창조적·파괴적 거리두기는 또한 '사진 찍기'가 우리의 근본적인 고독을 제거하게 해줄 것이라는 환상적 욕망에 부합하고자 하는 또 다른 소통의 실마리가 된다. 그러니까 이 순간을 체험

5) Philippe Dubois, *L'Acte photographique*, Paris, Nathan Université, 1993.
6) *Ibid.*

하고, 응시하며 맛본다는 것은 우리가 그것을 함께 나누고 그것의 흔적을 보여줄 수 있을 때에만 진정한 의미를 지니게 된다는 것이다.

그리하여 사진의 준비, 아마추어의 경우 다소 완만한 그 준비는 우리를 완전히 모순에 빠지게 만든다. 우리가 필연적으로 달아나는 그 현실을 피사체로 배치하여 재현하는 것은 그것을 느끼고 동시에 느낀다는 것을 입증하기 위해서이기 때문이다. 우리는 지금-여기에 있는 다른 곳의 이미지를 **예견한다**(=우리는 미리 그것을 본다). 드파르동의 〈서신〉에 관해 알랭 베르갈라가 언급하고 있듯이,[7] 설령 우리가 언제나 이별의 대상을 사진 찍는다 해도, 또한 우리는 어떤 이별의 대상을 예상하여 사진을 찍을 수 있다. 이 이별의 대상은 매우 귀중한 순간의 대상으로 달아나고 있으며, 너무도 빨리 달아나기 때문에 우리는 사진을 찍지 않으면 그냥 달아나게 할 수밖에 없는 것이다. 또 베르갈라가 말하고 있듯이(혹은 빔 벤더스가 〈도시의 앨리스〉에 나오는 사진작가를 통해 언급하고 있듯이) 이 모든 이유들로 인해 한 장의 사진은 '언제나 잘못 찍은 것이다.' 예컨대 우리가 그것을 찍지 않으면 우리는 위와 같은 확인의 고통을 면할 수 있기 때문이다.

또한 우리는 사진 찍는 행위에 따라다니는 죄의식에서 벗어날 수 있다. 우리의 연대감을 해치고 우리를 고독한 즐김 속에 가두는 그 엿보기 행위에 대한 죄의식 말이다. 또 그 거리두기와 연결된 힘(타자와 세계에 대한 힘)에의 욕망은 죄인 것이다. 우리가 포착할 수 없는 그 예외성, 그 놀라움에 대해 우리는 자격이 없는 것이다. 우리는 그런 만남을 감당할 수가 없다. 우리는 사진행위와 연결된 존재/부재, 참여/거리두기의 이 역설을 감당할 수가 없다.

7) Alain Bergala, *Les Absences du photographe*, Paris, Libération/éd. de l'Étoile, 1981.

따라서 우리는 우리의 망설임, 우리의 부주의, 우리의 혐오까지 실패한 행위로 해석하고, 자기 검열의 뜻밖의 발견으로 해석할 수 있다. 이 자기 검열은 사진 찍는 행위가 함축하는 모순들이 부추기는 우리 자신의 불안에 대한 검열이다. 그런 '비지속적' 행위는 현재의 즐김에 대한 가능성–불가능성을 해결할 수 없다는 심리적인 억압적 요인, 무능력에 기인한다 할 것이다. 어떤 X라는 이유 때문에 사진을 찍지 않을 때, 우리는 순간의 포착 불가능성에 대한 책임을 우리 바깥에 있는 외적 요소들(테크닉·가시성·순간성)로 돌려 버린다. 그리고 그렇게 함으로써 우리는 우리 자신의 불편을 검열하고는 이 사진의 부재에다 우리를 안심시킬 수 있는 가능성을 부여한다.

그러나 사진의 부재는 우리의 불안을 감추고, 우리의 책임을 벗어나게 해주는 데 이용되는 것만이 아니다. 또한 그것은 우리가 앞에서 지적했듯이, 하나의 이야기, 그 사진의 이야기를 하게 해주고 이야기하는 데 도움을 준다. 그리하여 픽션이 혼재된 이 이야기는 어쩌면 사진 자체보다 보다 효율적인 소통 구조가 될 수 있는 것 같다. 왜냐하면 그것은 역(逆)증거 없이도 우리로 하여금 사진이 지닌 신화적 두께를 그것에 부여하게 해줄 것이기 때문이다.

사람들이 언급하는 것

픽션 이론이나 이야기 이론의 미로에 들어가지 않고 우리는 우리가 여기서 주목하게 될 이 두 가지 개념의 측면들이 무엇인지 분명히 하고자 한다.

픽션과 관련해 우리가 볼프강 이저[8]와 함께 상기해야 할 것은 픽션/헌신의 대립이 픽션을 정의하는 데 불충분하다는 점이다. 픽션은 "현

8) Wolfgang Iser, "La fiction en effet" in *Poétique*, 39, Paris, Seuil, 1979.

실의 반대가 아니라 우리에게 현실에 대해 무언가를 알려 주기 때문이다." 한편 카를하인즈 슈티어를[9]은 픽션의 몇몇 측면들을 강조하는데, 우리가 이것들을 사진과 관련시키면 매우 흥미가 있다. "현실과 관련해 픽션 속에 나타나는 모든 특이한 관계와는 별개로, 픽션 텍스트의 본질적인 특징은 이 텍스트가 확인 불가능한 주장이라는 점이다…. 정의상 픽션은 어떤 동일한 실체를 전제하는 게 아니라 그것이 구성하는 주장을 통한 어떤 차이, 자료들로 이루어진 어떤 상태를 전제한다…. 개념적인 조직체로서 그것은 현실에 대한 경험을 조직화할 수 있다는 형식적인 가능성들을 나타낸다…." 그래서 픽션과 현실의 관계는 "더 이상 존재의 관계가 아니라 소통의 관계이다."

따라서 우리는 사진의 애매한 특징을 알 수 있다. 지표적 예술로서, 현실의 흔적으로서 사진은 어떤 현실의 존재, '거기-존재-했음'을 주장하지만, 재현으로서 이 현실은 픽션으로 변형된다.

한편 이야기에 대해서 말하면, 그것 역시 하나의 구조라면 이 구조는 틀에 박힌 픽션에 의해서도 경험에 의해서도 '채워'질 수 있다는 점을 상기해야 한다. 이야기의 기능은 체험되고 몽상되거나 상상된 것을 이야기되는 것으로 변모시키는 것인데, 이 이야기는 시간적이고 행위소적(actancielle)이라는 이중의 구조에 종속된 행동들에 대한 담론을 통해 전개된다. 이야기의 분절은 말, 글 혹은 이미지와 같은 어떤 매체를 통해 이루어질 수 있다. 매우 상이한 텍스트들(광고 · 르포르타주 · 서평)은 그것들의 표현 체계를 하나의 시간적 구조에 종속시키자마자 서사화될 수 있다. 어떤 고정된 이미지들, 특히 사진은 서사 효과나 픽션 효과를 얻을 수 있다. 픽션 효과는 이미지(사진)가 집단적인 상상계로 귀결되자마자 나타나게 되는 반면에 서사 효과는 이미지가 시간적인 유보 조건을 포함하게 되면 산출된다.

9) Karlheinz Stierle, in "Réception et fiction," *ibid.*

또한 우리가 알고 있듯이, 이미지, 특히 아마추어 사진의 읽기에서 기본적인 단계는 이미지의 어떤 환상적인 저편에 집중된다. 이미지는 사진을 '괄호'에 넣는 한편 '구경꾼'은 이미지가 낳은 기호들을 수용의 틀에 박힌 표현들에다 중첩시킨다.

따라서 우리가 알 수 있듯이, 사진은 우리에게 그 나름의 픽션·서사·환상 부분을 제시할 수 있으며, 이 부분은 현실의 자국 자체이기 때문에 그만큼 강한 것이다.

그렇다면 사진이 부재할 때 어떤 일이 일어나는가?

— 사진의 픽션적 부분의 상실은 우리한테 특히 수용의 기쁨을 앗아가게 된다. 이 기쁨은 한편으로 우리의 상상적인 것과, 다른 한편으로 이 속에서 우리의 경험과는 낯설게 분절되는 것을 마음껏 연출하게 해줄 수도 있었을 그런 것이다.

— 환상의 상실은 우리한테 사진의 지시적(référentielle) 독서를 앗아감으로써 지시대상 자체의 상실을 구체화시키게 된다.

— 지시대상의 상실은 비록 불완전하게나마 체험된 사진의 경험의 상실을 야기하게 된다. 사진은 경험의 도난당한 부분이고 증거이자 대신하는 것인데, 부재하게 됨으로써 우리는 부분도 전체도 갖지 못하게 되는 것이다. 이와 같은 부재가 우리의 존재 자체를 문제 삼으며 지적해 주는 점은 우리가 보통 수행하는 사진 읽기에서 지시대상은 사진이 재현하는 것이 아니라 지시대상의 포착 자체라는 점이다. 볼 수가 없는 대상은 '그것이-존재-했다'라기보다는 '내가 존재했다'이다. 사진의 입증적 측면이 부재함으로써 우리의 경험은 '확인 불가능한 주장,' 순전한 픽션으로 변모된다.

— 서사적 부분은 사라지게 되지는 않지만 다르게 키워지게 된다. 보여주어야 할 것을 날로 변모시키고 부재하는 그 사진에 대한 이야기를 만들어 내는 작업이 이루어진다. 여기서 이 이야기는 모든 이야기에서 그렇듯이, 대상의 덧없음이나 기술적(技術的)인 어려움 때문에 방

해를 받는 어떤 탐구의 이야기가 된다. 그러나 우리는 이야기의 '빈 칸' 즉 '대상'의 빈 칸을 채우게 되는 픽션의 회귀를 목격하게 된다. "가장 아름다운 사진은 찍지 않는 사진이다"라는 테마에서 대상은 촉지 불가능한 미덕들로 장식되게 된다. 우리는 완벽이나 절대의 신화와 접근하게 된다. 이같은 운동을 통해 우리는 우리로 하여금 사진을 찍지 못하도록 방해했던 검열 자체를 부정하게 되고, 픽션과 뒤섞인 이야기는 '세계 내에 존재하지 못한 실패'(베르갈라), 사진 찍는 행위에 의해 구체화된 그 실패의 불행을 쫓아내는 데 도움을 주게 된다.

뿐만 아니라 부재하는 사진을 중심으로 전개되게 될 이야기는 사진 찍는, 혹은 찍을 뻔한 상황에 대한 이야기가 된다. 예컨대 어떤 장소, 어떤 순간, 많은 노력 따위 같은 것이다. 다시 말해 우리가 우리의 과거 경험(축제 · 여행 · 만남)을 가지고 만들어 내게 될 이야기는 "사진이 있는 순간들," 사진 찍는 행위에 의해 강렬하게 되는 순간들의 이야기가 된다는 것이다. 그리고 이 이야기는 내가 기억하지만 부재하는 어떤 영화와 이미지들을 가지고 우리가 만들어 낼 수 있는 이야기와 닮기 시작하게 된다. 사실 사진의 부재는 회고적으로 우리의 지난 경험에 영화의 일시적인 차원을 부여해 준다. 우리가 알지 못하는 것이지만, 그렇게 하여 벌을 받은 것은 우리의 무지이고, 우리의 주의 부족이며, 따라서 우리의 체험 실패이다. 그러나 우리가 만들 수 있는 이야기는 '경험과 등가치'가 되었기 때문에, 우리로 하여금 우리가 기대하는 소통의 총체적인 실망을 벗어나게 해준다. 다시 말해 그것은 부재하는 사진의 허구적이고 상상적인 부분을 우리한테 복원해 주게 된다.

사람들이 기대하는 것

그러나 우리가 벗어나지 못하는 실망이 있는데, 다름 아닌 새로운

사실이 가져다주는 실망이다. 바로 (드러내 줌과 뜻밖의 새로운 사실이라는 이중적 의미의) 이 발견의 테마가 안토니오니의 〈욕망〉을 그토록 매력적인 영화고 만들어 주고 있다. 이 영화에서 사진작가는 자신의 사진들에서 기대 이상의 인상과 뜻밖의 새로운 사실들을 발견한다. 뜻밖의 일과 추가적 포획이라는 두 의미에서 놀라움이 있다. 이 영화의 모든 예술은 바로 이런 즐거움의 부분을 의심 속에 옮겨 놓는 것이 된다.

그러나 영화는 하나 더 관조하고 발견하는 그 즐거움과 더불어 시작된다. 바로 이 하나 더가 우리 자신의 현상된 사진들을 보고 싶어 하는 그 성급함의 상당 부분을 야기하는 것 같다. 이 사진들은 우리가 관조하고 탐색하며 발견하려고 만든 별도의 '저장물들'인 것이다. 현실에 영향을 미치는 사진 찍기라는 힘에 대한 욕망을 통해 우리는 하나의 탐구, 곧 지식과 앎의 탐구를 시작한다. 관조를 통한 앎. 이 탐구는 성배(聖杯) 탐구의 한 버전이다. 하지만 동시에 우리는 그것이 이런 신화적 욕망을 기다리는 저주라는 것을 알고 있다. 앎의 욕망은 제재만을 받을 수 있을 뿐인 전형적인 오만의 죄이다. 그래서 사진의 부재 그리고 특히 비어 있는 필름의 응시는 우리의 욕망과 이것이 함축하는 제재의 신화적 부분에 상응하는 고통을 야기한다.

어떻게 볼테르의 콩트를 생각하지 않을 수 있겠는가. 이 콩트에서 시리아의 거인 미크로메가스는 인간들의 오만에도 불구하고 이들에게 철학책을 약속한다. "그는 그들에게 다시 한 번 매우 친절하게 말했다. 비록 무한히 작은 존재들이 무한히 큰 오만을 가지고 있는 것을 보니 마음속으로 다소 화가 났지만 말이다. 그는 그들이 사용할 수 있도록 아주 잔글씨로 쓴 멋진 철학책을 만들어 주겠다고 약속했다. 이 책 속에서 그들은 사물들의 끝을 보리라는 것이다. 실제로 그는 자신이 떠나기 전에 그들에게 책을 주었다. 사람들은 그것을 과학아카데미에 가져다놓았다. 그러나 늙은 사무관이 그것을 열어보았을 때, 그는 완

전히 백지인 책만을 보았다. '아! 어쩐지 의심이 들더니만' 하고 그는 말했다."

우리 역시 우리가 우리의 사진에서 (그리고 우리의 이미지에서) '사물들의 끝'을 보지 못하리라는 것을 알고 있을 수 있지만 '그래도 어쨌든'[10] 해보는 것이다. 우리가 아무것도 찍히지 않은 필름만을 볼 때, 우리의 믿음은 너무도 가혹하게 배반당하기 때문에 우리가 우리의 낭패를 가지고 만들 수 있는 이야기, 픽션이 뒤섞인 이야기만이 이 낭패에 대한 기억을 보장해 줄 수 있고 아픔을 줄여 줄 수 있을 것이다….

따라서 분석을 해본 결과 실패한 사진의 부재는 사진 이미지와 우리의 관계를 밝혀 주는 다음과 같은 상당수의 기능을 수행할 수 있는 것 같다.

— 사진 찍는 행위 자체가 드러내는 우리 자신의 불안을 검열하는 기능.

— 사진과 그 지시대상 사이의 관계, 그리고 이 관계와 연결된 픽션/현실이란 관계를 소통의 구조로 변모시키게 해주는 서사적·허구적 매체의 기능.

— 지식의 탐구에 대한 위대한 신화들에서 보듯이, 앎과 힘의 모든 욕망과 관련된 제재의 기능.

— 결국 "모든 사진은 정신적 이미지이다"[11]는 자각의 기능.

이러한 기능들은 모두가 우리와 사진의 관계를 어떤 식으로든 조절하게 해주고, 어쩌면 이 관계에서 다소 거추장스러운 '과도함'을 제거해 줌으로써 잠시나마 그것을 지혜롭게 하도록 해준다 할 것이다.

10) Cf. Octave Mannoni, "Je sais bien… mais quand même" in *Clefs pour l'imaginaire, ou l'autre scène*, Paris, Seuil, 1969.

11) Cf. Alain Bergala, *op. cit.*

작품의 해석 역사에서 지금까지[12] 우리는 작품과 텍스트의 무게를 해석에 합리적인 표지로서 우선시했다. 그러나 "텍스트의 의도 구축이 해석자의 추측에 영향을 받는다고 주장된 사실 자체는 작품의 의도와 독자의 의도가 얼마나 밀접하게 연결되어 있는지를 잘 보여준다. 텍스트의 이용에 대항해 해석을 옹호하는 것은 텍스트가 이용될 수 없다는 것을 의미하는 게 아니다."[13] 앞의 예에서 우리는 (특히?) 부재하는 사진이라 할지라도 이것이 다소 과잉적인 기대와 연결된 결여를 메우기 위해 어떻게 사용될 수 있는지 보았다.

다음 예에서 우리는 교양에 따라 해석이 몇몇 시각적 지표에 입각에 어떻게 눈에 띄는 변화를 수행하게 되는지 보게 될 것이다. 이런 변화는 얼마나 '작품의 의도'가 관객의 보이지 않는 욕망을 따를 수 있는지 헤아리게 해준다.

2. 보이지 않는 것과 전능한 맥락

여러 해 전부터 시각 기호론은 이미지들의 의미 생산 메커니즘의 해독에 매달리고 있는데, 이 해독에서 시각적 메시지의 텍스트적 분석을 맥락적 분석을 통해 보완하는 일은 이제 더 이상 새삼스러운 일이 아니다. 다른 곳에서 이 맥락적 분석은 기호-화용론적 분석이라 불린다.[14] 텍스트와 제도적 맥락 사이의 상호작용, 특히 이미지의 생산과 보급 조건은 우리가 알다시피, 이미지에 부여해야 할 의미에 대해, 해석에서 취해야 할 방향에 대해 이미 많은 것을 알려 주고 있다. 그러

12) Cf. Martine Joly, *op. cit.* et *L'Image et les signes*, Paris, Nathan Cinéma/Image, 1994.

13) Umberto Eco, *op. cit.*

14) Cf. 특히 Roger Odin의 연구.

니까 사람들은 자신의 수용을 시각적 메시지의 관례와 기능에 따라 조절하는데, 이 관례와 기능은 즉각적으로 알아볼 수 있고 해석될 수 있는 것이다. 또한 매체 기술의 선택은 상이하고 특수한 세계들, 다시 말해 준거가 되고 합법성이 있는 세계들로 우리를 귀결시키면서 메시지의 전반적 해석에 영향을 미친다.

달리 말하면 시각적 메시지의 통합체적 분석(syntagmatique)(의미작용 단위들의 탐지, 그리고 이것들의 '법칙들'과 배열은 아니라 할지라도 양태들의 탐지)은——언어적 메시지의 분석의 경우와 마찬가지로——메시지의 전체적 의미를 밝혀 주는 데는 불충분하다. 그렇기 때문에 분석자는 메시지의 조직의 계열체적 축을 고려해야 한다. 다시 말해 **존재하는** 요소들이 어떻게든 지시하고 작동시키는 **부재하는** 연상적 장들을 고려해야 한다. 부재하지만 지각 가능한 메시지가 불러일으키는 이 장들은 다소간 의식적 차원에 속하지만 시각적 메시지의 이해와 해석의 과정에서 여전히 매우 강력한 작용을 한다. 여기서 우리가 매체를 통해 보이는 것의 명백함에 대항해 암시된 것을 위해 싸우고자 고찰하려는 것은 이런 연상적이고 결정적인 무리가 기능하는 방식이다. 이와 같은 암시된 것이 없이는 물건·모티프·재료를 알아보는 최소한의 해석을 제외하면 아무런 해석도 존재하지 않는다. 달리 말하면, 그리고 다소 도발적으로 말하면, 우리가 보지 못하는 것(영화 몽타주의 독점적이지는 않지만 원리 자체)만을 이해하려 해도 다만 우리가 보는 것에 입각해서 이해하게 되는 것이다.

따라서 우리가 지금 강조하고자 하는 점은 그 어떤 것보다 더없이 자연스럽게 보이는 이미지들의 해석에 있어서 맥락의 중요성이다. 우선 사진을 살펴보고, 다음으로 신문/잡지의 사진을 검토할 것이다. 사실 독서의 '자연적 성격'은 기표(혹은 지시대상)와 기의 사이의 자동적인 의미적 결합을 수행하는 데 있으며, 이 결합은 구경꾼에 의해 어떤 식으로든 사전에 소화되고 완전히 내면화된다. 다시 말해 그 성

격은 본 것과 이해된 것 가운데 어느 한쪽으로부터 다른 한쪽으로 이끄는 문화적·이데올로기적 부분을 헤아리지 않고 그 둘을 동화하는 것이다. 그러니까 롤랑 바르트가 현대의 '신화'가 지닌 기능과 관련해 언급했듯이[15] 상징을 '자연스럽게 만드는 것'이다.

바로 이와 같은 결합의 양태들에 대해 우리는 탐구해서 시각적 이미지들과 특히 매체적 이미지들에 부여된 효과의 일부를 해명하고 나아가 헤아려 보고자 한다. 어떻게 **없음**이 **있음**을 키우는지 이해하는 것은 의미 창출과 해석의 연구의 입장에서 보면 담론 분석이 어떻게 어떤 없음의 반향으로서만 간주될 수 있는 이해하는 것이다.

따라서 '사진의 본성'에 대한 관례주의가 지닌 몇몇 메커니즘을 담지하기 위해 우리는 다음과 같은 세 가지 전형적인 사례를 검토할 것이다.

— (앞에서 언급한 단지 부재하는 사진만이 아니라) 이른바 '실패한' 사진이 우리에게 드러내 주는 것.

— '피에타'의 것과 같은 알레고리는 어떻게 기능하는가.

— 부재(비어 있음)를 현실의 부정으로 전유하는 사례.

달리 말하면 부재를 가지고 의미를 만들어 내는 다음과 세 가지 방법을 검토할 것이다.

— 좌절된 기대의 지시로서, 그러니까 기대된 법칙과 정상 상태의 카탈로그로서 부재.

— 자양이 되는 변형들의 인용이나 퇴적작용으로서 부재.

— 비현실의 증거로서 노출된 부재.

15) Roland Barthes, *Mythologies*, Paris, Seuil, 1957.

부재와 정상 상태

구경꾼의 시선을 포착하고 단번에 해석되도록 만들어진 어떤 일반 사진이나 신문/잡지의 개별 사진의 내용을 바라보고 이해하는 것보다 외관상 더 단순하고 자연스러운 일은 없다.

그러나 모든 사진은 그것의 사용이나 기능이 어떠하든, 시선을 만족시키지 못하고 '실패한' 것으로 간주될 수도 있다. 이러한 실패는 대개의 경우 개인사진 혹은 가족사진에 돌려지기도 하지만 그것은 또한 신문/잡지의 사진과 관련될 수도 있다. 어쨌든 '실패'의 감정은 기대가 만족되지 못했거나, 모델이나 규준이 되지 못했음을 필연적으로 은연중에 나타낸다.

우리가 '실패'의 주요한 흔적들을 분석한다면, 우리는 사진과 연결된 주요한 기대를 끌어낼 수 있으며, 따라서 사진의 '자연성'에 대한 관례주의의 주요한 측면들을 도출해 낼 수 있을 것이다.

첫번째 실패:

— **비가시성**: 앞의 단락에서 우리는 우리가 찍었다고 생각했는데 이런저런 이유로(흐리멍덩한 필름, 고장 난 기계장치 등) 존재하지 않는 사진의 부재가 야기한 실망이 어떻게 사진과 연결된 상상적인 것에 대해,[16] 그리고 사진이 재현하는 이미지-흔적의 특수성을 고려해 사진에 부여되는 기능들에 대해 많은 것을 알려 주고 있는지 살펴보았다. 이것들은 확인의 기능, 물신의 기능, 경험의 대체 기능, 예견되거나 감추어진 진실을 드러내는 기능 따위이다.[17]

16) Cf. Martine Joly, "Les photos absentes ou les malheurs du photographe ordinaire" in *Pour la photographie*, T. II, *De la fiction*, GERMS, 1987.

17) Cf. 이에 대해서는 Philippe Dubois, *L'Acte photographique*, Paris, Nathan Université, 1993.

— **나쁜 비가시성**: 노출과다, 노출부족, 흐릿하게 함, 시각적 차폐물, 반점 등이 실패의 기준으로 매우 자주 환기된다. 이게 의미하는 것은 무엇인가? 이것이 의미하는 것은 우리가 확인 가능한 모티프들, 배경이 있는 형태들을 알아보기를 기대하고 있을 뿐 아니라, 이 모티프들(장소들·물건들·인물들…)이 빛의 강도, 대비의 조직, 입자의 선택 등 제도화된 배합에 따라 쉽게 지각되고, 명료하게 식별되며, 알아볼 수 있어야 한다는 것이다. 따라서 이러한 가시성의 기준을 이탈하는 것은 실패로 간주되거나, 파파라치나 아마추어가 '훔친' 사진의 경우에서처럼 진정성의 보충적 증거로 간주된다. 이런 훔친 사진은 신문/잡지에서조차 흐릿할 수밖에 없다.

그런 '좋은' 가시성이 기대되는 것은 시각적 기분 좋음을 넘어서 그것이 '좋은' **가독성**(lisibilité)과 암묵적으로 연결되기 때문이다. 가시적인 것으로부터 가독적인 것으로 가는 것이다. 읽기 쉬운, 따라서 **이해할 수 있는** 이미지는 **억견**(doxa)이 주장하듯이, '잡음'도, 기식적인 것도, 애매함도, 의심도 없는 이미지이다. 현실에서 채취한 '세계의 이미지'인 신문/잡지의 투명한 좋은 사진은 세계 자체가 이해 가능하고, 예견 가능하며, 알려져 있고, 알아볼 수 있고, 놀라움이 없으며 위안이 된다는 관념을 강화시킨다.

— 실패의 또 다른 기준은 **잘못된 영상배치**와 **중심이탈**(피사체가 파인더의 테두리에 알맞게 위치되지 않고 중심에서 벗어나 있는 것)이다. 사람들이 '좋은' 사진에 대해 갖는 기대는 원근법적인 그림 구성의 법칙에서 물려받은 것인데, 주요 모티프가 표면을 수평 및 수직으로 3등분하는 균형을 존중하면서도 중앙에 위치되고 시선의 중심에 위치되어야 한다는 것이다. 중심은 설령 비어 있다 할지라도, 사진의 전체석 소식을 지배하면서 순거섬으로 제시된다. 삶 자체를 설명하게 되어 있는 이미지들의 힘을 받는 지점으로서의 중심에 대한 기대는 재현의 관례가 얼마나 이와 같은 특권적 이미지를 이데올로기로 얼룩지

게 하는지 보여주고 있다. 왜냐하면 이미지는 흔적이기 때문이다.[18] 삶과 현실은 중심이 있는가?

— 끝으로 모티프의 **분열**(morcellement)도 실패의 감정을 낳을 수 있다. 어떤 모티프이든 모든 분열과 모든 잘라내기가 그렇다는 것은 아니다. 사진의 구경꾼은 부분을 보고 전체를 보는 제유법에 익숙해 있기 때문이다. 예컨대 집의 부분, 자동차의 부분, 정원의 부분 따위로 전체를 보는 것 말이다. 가장 코드화된 잘라내기는 신체, 그 중에서도 특히 얼굴의 잘라내기이다. 수평적 자르기가 어떤 비례에 따라서는 수용되기는 하지만, **잘못된 영상배치**와 연결된 목 부분 자르기는 신체의 수직적 자르기보다 더 좋지 않은 최고의 실패라 할 것이다. 이것은 경(景)들의 계층화에 대한 문제의 존중 때문인데, 이 계층화 역시 매우 이데올로기적이다. 사진에서 '얼굴중심주의'는 시선의 법칙만큼 강력한 최고의 법칙이다. 두 눈은 옆을 쳐다보든 앞을 쳐다보든 떠 있어야 한다. 잠을 자거나 죽은 자의 경우는 두 눈이 감겨 있고 불안을 야기해도 용인된다. 눈꺼풀이 파닥거리면서 눈이 감겨 있거나 반쯤 떠 있으면 받아들여지지 않는다.

실패의 이런 몇몇 사례는 망라된 것은 아니고 지극히 일상적인 순응주의[19]와 관련되어 있다 할지라도, 실패한 사진이 '성공한' 사진의 법칙, '음화로 된' 것이라 할 그 나름의 법칙을 어느 정도로 가지고 있음을 잘 보여주고 있다. 그리하여 일부 사진작가들은 이 법칙을 포토포베라와 일종의 미니멀 아트라는 이름으로 채택했다.[20]

18) 중심잡기는 사진의 전유물이 아니다. 또한 그것은 영화에서, 특히 할리우드의 고전적 영화에서 일률적으로 발견된다. 15세기에 이 중심잡기를 확립한 후 19세기부터 시각적 재현에서 그것을 가장 일찍이 다시 문제 삼은 것은 회화이다.

19) 이 순응주의는 예술에서는 오래 전부터 전복되었지만 미디어서는 그렇지 않고 있다.

20) Cf. Nane L'Hostis, "Photo ratée" in *Télérama*, Hors série, "La photographie," oct. 1994.

따라서 사진의 해석은 사람들이 사진에 대해 걸고 있는 기대 유형에 의해 이미 결정되어 있으며 이러한 기대는 매우 강력하게 코드화되어 있고 이데올로기화되어 있다. 그러니까 지나간 현실의 자국은 현실 자체와 혼동되면서도 가시적·가독적이어야 하고, 이해 가능해야 하며, 파인더에 제대로 배치되어야 하고 중심에 놓여야 하는 것이다. 신문/잡지의 사진은 현실을 설명해야 함에도 불구하고, 현실 자체보다는 이런 기대에 합지해야 한다는 멱식을 멋어나시 않는다. 그리하여 구경꾼은 사진이 세상 자체와 일치한다고 믿는다. 그래서 사진에 대한 '실패'의 감정은 구경꾼의 '의미적 자질'의 한계를 나타내며, 신문/잡지의 사진 자체가 **진실임직한 것**의 이미지화된 버전을 어느 정도로 구성하는지 이해하게 해준다.

신문/잡지에 실린 사진의 읽기는 픽션 이야기의 '형상화'에서 몇몇 메커니즘을 빌리고 있다. "모든 것은 마치 끊임없이 더욱 복잡해지는 관례들의 점증하는 복잡성이 자연적인 것과 진실한 것을 동일하게 할 수 있다는 듯이 전개되고 있다. 또 마치 이런 관례들의 점증하는 복잡성은 예술이 필적하고 재현하겠다는 야심을 품고 있는 이 현실 자체를 도달할 수 없는 지평 속으로 물러나게 할 수 있다는 듯이 전개되고 있다."[21] 사진이 성공하면 할수록, 그것은 더욱 현실로부터 멀어진다 할 것이다. 또 사진이 '실패'하면 할수록, 그것은 우리가 보고 이해할 수 있는 것이라곤 별로 없는 이 세계에 대한 우리의 본질적인 눈먼 상태와 접근한다 할 것이다.

21) Cf. Paul Ricoeur, *Temps et récit 2. La configuration dans le récit de fiction*, Paris, "Point Seuil" 1984.

부재와 퇴적작용

우리는 신문/잡지의 사진에 대한 해석이 어느 정도로 다른 이미지들이나 다른 도상들의 암묵적인 인용 같은 알레고리를 통해 얼마나 내용이 충실해질 수 있으며 그로부터 자양을 얻을 수 있는지 알고 있다. 이 알레고리의 의미는 시사적 현실의 의미와 대위법적으로 작용하면서 이전의 온갖 재현들을 되살리고 이를 통해 그것들을 기억 속에 정착시킨다.[22] 이런 시각적 반응들이 기능하는 복잡성과 양태들 또한 연구할 만한 가치가 있다. 우리가 볼 때 1997년의 신문/잡지는 이른바 〈알제리의 피에타〉(사진 1, p.126)라는 사진의 일반화된 게재를 통해 이에 대한 거의 상징적인 전범을 제시했다.

이 사례는 우리의 고찰에 적합하다. 왜냐하면 서양의 독자에겐 그것은 일련의 이동들을 통해서 흔적(지표), 닮음(도상) 그리고 종교적 모티프의 설득적인 힘을 동시에 드러내고 있다고 보이기 때문이다. 우리는 이 이동들에 대한 분석을 시도할 것이다.

1997년 9월 24일에 "세계의 신문들 일면에"[23] 게재된 〈피에타〉라는 이름의 이 사진은 1997년 회고특집들[24]에서 올해의 '눈에 띄는' '대표적' 사진으로 다시 한 번 대대적으로 실렸는데, 그 자체가 구경거리인 일련의 이동들을 통해 그것의 가치가 증대된다.

— 지표적 이동: 모든 사진의 경우 그렇듯이, 이 사진의 환각적이고 나아가 '주술적'[25]인 힘은 그것이 현실의 흔적, 여기서는 한 여인의

22) Cf. Martine Joly, *L'Image et les signes*, Paris, Nathan Cinéma/Image, 1994, chapitre 4: sur "la rhétorique de la photo de presse."

23) Cf. Sophie Bernard, "Une photo fait l'unanimité, POURQUOI?" in *Photographie Magazine*, n° 89, novembre 1997.

24) Cf. 1997년 12월 말, *Le Monde*, *Sud-Ouest*, *Télérama*, *La Montagne*지 등.

빛나는 자국이라는 사실에서 비롯된다. 우리는 이 여자가 고통에 사로잡힌 채 그 병원 복도에 '거기-있었고,' 그녀가 이 수난의 알제리 어딘가에 아직도 있다고 생각하는 것이다. 그러나 이미 우리가 듣고 또 들은 바 있듯이, 이 여자는 **AFP** 통신 소속인 익명의 알제리 사진작가에 의해 '차선책으로' 찍힌 것이었다. 그는 자신이 찍고자 했던 살육 장면들에 다가갈 수 없었기 때문에 희생자들의 가족들이 오는 병원으로 갔던 것이다. 전해지는 말에 의하면, 그들 가운데는 자신의 여덟 아이의 죽음을 알게 된 이 어머니가 있었다. 죽음의 결과를 나타내는 흔적인 이 사진은 비(非)재현되고(검열되고) 재현될 수 없는 죽음을 말하고 있다.

— **문화적 이동**: 아랍-이슬람 세계에서 산출된 이 사진은 서양 세계에 의해 포착되고 있다. 아랍-이슬람의 상상계에서는 설령 신문/잡지의 사진이 이제 어떤 위치를 지니고 있고, 뿐만 아니라 현재 이런 사진이 수행하는 대항세력과 민중 언어라는 기능을 고려할 때 그것이 완전히 변화하고 있다 할지라도,[26] 사진, 특히 여자의 사진은 금지의 대상이 아니라 여자를 무언가 부끄러운 것으로 생각하는 이슬람의 터부의 대상으로 남아 있다. 따라서 이런 사진의 성공은 아랍-이슬람 언론에 고유한 게 아니라 서방 언론에 고유하다는 것은 확실하다. 그리하여 우리가 '세계 신문들의 1면'에 대해 말할 때, '서양 세계'라는 점을 명시해야 한다. 물론 이와 같은 문화적 이동은 이것과 내밀하게 연결된 도상적 이동을 통합한다.

— **도상적 이동**: 사실 거기서 친숙한 이미지, 곧 *Mater dolorosa*(고

25) Cf. Roland Barthes, *La Chambre claire*, Paris, Cahiers du cinéma-Gallimard, 1980.

26) Cf. Safia Boutella, *Regard algérien. Histoire d'une culture visuelle, Approches médiologique et sémiologique de la photo de presse*, thèse de l'université Michel de Montaigne-Bordeaux III, décembre 2000.

1

알제리, 〈알제리의 피에타〉, © **AFP**. 1997.

통받는 성모), **피에타**의 이미지를 알아보는 주체는 유대-기독교 세계이다. 여기서도 또한 이 사진이 생명력을 지니며 살아 있는 것은 그것이 우리 시대의 알제리 여자를 닮아서가 아니라 서양의 시각적 재현의 역사 전체를 관통해 온 하나의 종교적 도상을 닮아 있기 때문이다. 닮음은 사진이라는 매체를 통해 확인되는, 하지만 이동된 현실세계(죽음)에서 빠져나와 서양의 도상적 세계로 이동한다. 따라서 현실의 무게에 성스러움에 대한 준거의 무게가 덧붙여진다.

— '모티프'의 이동: 되살아나 사진의 리얼리즘과 결합된 종교적 모티프를 통해서 결국 이 초상이 《포템킨》의 어떤 양화(陽畵)보다 훨씬더 강하게(왜냐하면 미장센이 되지 않았기 때문이다) 제안하는 것은 모든 이미지로부터 진정으로 기대되는 진실 자체이다. 하지만 롤랑 바르트는 이미 다음과 같이 이 초상을 묘사하고 있다. "전반적인 세부사항(두 여자)에 또 다른 세부사항이 격자식으로 편입되고 있다. 도상이나 피에타에 보이는 몸짓의 인용처럼 회화적 차원에서 온 그것은 의미를 분산시키는 게 아니라 부각시킨다. (모든 사실주의 예술에 고유한)이와 같은 부각은 여기서 진실과 어떤 연관이 있다. 보들레르는 '삶의위대한 상황들 속에 있는 몸짓의 과장된 진실'에 대해 이야기했다."[27]

여기서 우리는 롤랑 바르트의 말을 환원하여 말하면, 과장을 야기하는 것은 '부재하는' 살육의 진실이라고 말할 수 있을 것이다.

부재와 비현실

끝으로 마지막 하나의 예를 통해서 우리는 우리가 지닌 기대의 무게가 어떻게 이미지 자체 속에서 이 기대 부재의 증거와 나아가 사건들의 비현실성을 추구하게 되는지 보여주고자 한다.

27) In *Cahiers du cinéma*, n° 222, juillet 1970: "Le troisième sens."

이 예는 걸프 전쟁 동안 1991년에 찍은 사진[28]인데 우리를 깜짝 놀라게 한다. 왜냐하면 이 사진은 가시적이며, 가독적이고, 정확히 영상배치가 되었으며 중앙에 위치해 있는데도 불구하고 그것의 균형과 구성으로 인해 놀라움을 주기 때문이다.

헐벗고 바위투성이인 땅의 지평선은 사진을 거의 같은 비율의 두 면——하늘과 땅——으로 나누고 있는데, 이 땅 위의 사막 같은 풍경을 배경으로 녹음기사의 전신 옆모습 실루엣이 거의 파노라마 같은 영상배치 속에서 부각되면서, 풍경에 무변광대함의 성격을 부여하고 있다. 이 무변광대함 속에서 이 인물은 갑자기 매우 작고 외로워 보인다. 몸은 오른쪽을 향하고, 시선과 마이크는 시야를 벗어난 보이지 않는 곳을 향한 채, 그는 무언가 규정 불가능한 것을 기다리면서, 현존함에도 비어 있는 것 같은 들판 속에 있다. 그는 무엇을 녹음하며 무엇을 기다리는가? 군대의 화기 소리인가? 그는 병사들이나 시민들을 인터뷰하기 위해 기다리는가? 아니면 바람을 기다리는 걸까? 땅바닥에는 지평선과 나란하게 (그림자처럼) 길게 늘어선 고랑들이 트럭들이 지나갔음을 상기시키고 있다. 이 사막에서 볼 게 아무것도 없다면 무언가 들리는 건 있는가? 적대적이고 텅 빈 자연과 기술화되고 도구화된 인류 사이의 이와 같은 형세, 이와 같은 괴리의 기이함은 무언가 보이지 않는 것의 타락이나 기대의 감정을 야기하고 그리하여 전쟁의 부조리와 연결된 어떤 상상계를 온전히 유도한다.[29] 왜냐하면 '전설'(!)은 이 사진이 '걸프 전쟁 때' 찍은 것이라고 명시하고 있기 때문이다.

동시에 이와 같은 비가시성은 사람들이 걸프전에 대해 말한 것, 즉 이미지 없는 전쟁을 되돌아보게 한다. 그런데 이미지들이 있었음은 물론이지만, 기대된 이미지들이 없었다는 것이다. 즉 '전쟁의 이미

28) 이것은 1991년에 Kenneth Jarecke/Contact Press Images가 찍은 것이다.
29) 우리는 디노 부자티의 《타타르인들의 사막》을 생각한다.

지'가 없었고, 살육이 없었으며, 파괴된 도시가 없었고, 부상자가 없었다는 것이다. 그러나 건물들 지붕 위에 신문기자들이 있었고, 하늘에는 '놀이용 불꽃 같은' 불꽃이 있었으며 '연합군'의 몇몇 베이스 캠프가 있었고, 표지(標識) 기술을 통해 가상적으로 나타나는 목표물에 발사되는 전자 이미지들이 있었다.

기대된 이미지는 없었다. 그러니까 전쟁은 없었다. 그리하여 이 사진의 힘은 그것이 믿기의 실망을 야기하는 시선의 실망과 결여의 애석함을 간직하고 있다는 데서 비롯된다.

한편으론 부재하는 살육의 현실이 있고, 다른 한편으론 현존하는 전쟁의 비현실성이 있다. 기대되는 규범성과 현실의 감정 사이에 밀접한 연관이 있는 것이다. 우리 스스로 납득하기 위해선 이미 본 것만을 제시해야 하는가? 우리는 우리가 구축하려 하지 않는 있을 법하지 않은 증거를 이 녹음 기사처럼 기다리면서, 우리의 재현의 사막 속에 길을 잃은 채 삶의 항구적인 새로움에 귀먹고 눈멀었단 말인가?

이 사례는 우리의 기대와 편견이 우리가 시각적 메시지에 대해 수행하는 해석을 얼마나 조건 짓는지 다시 한 번 드러내 주고 있다. 지극히 '새로운' 것들을 포함해 이미지들에 대한 우리의 읽기가 어떠한 보다 일반적인 맥락 속에서 수행되는지 지금부터 검토해 보자.

3. 세계/가상적/이미지[30]

방식

이를 위해 우리는 이 문제에 대한 신문/잡지의 담론들을 검토하고 이 문제의 도덕적, 나아가 이데올로기적 연관과 이에 따른 해석적 귀

결을 탐구하면서, 우리가 알다시피 개별 영화(film)의 개념을 포괄하는 개념인 영화 예술(cinéma)과 최근 기술의 상호작용을 연구했다.

사실 우리가 새로운 이미지들, 영화 예술의 죽음, 현실과 픽션을 구별하는 지표의 상실, 흔히 종말론적이거나 모순적인 예견과 판단의 상실 따위에 대한 이른바 '매체적' 담론들에 젖어 있었다는 것을 확인한 후, 우리는 이런 몇몇 담론을 보다 면밀히 분석해 보고자 했다. 그리하여 자료체와 방법의 문제가 제기되었다.

계획의 방대함 앞에서 우리는 《르 몽드》지를 연구하기로 결정했다. 왜냐하면 이 신문은 이 문제에 대한 사고의 어떤 변화를 대변할 뿐 아니라, '최신' 기술은 아니라 할지라도 첨단 기술인 인터넷과 CD-Rom이 이 신문의 최근 6년 동안 자료에 접근하게 해주었기 때문이다. 한편 분석방법에 관해서 말하자면, 우리는 그것 역시 상대적으로 '최신'이기를 원했다. 왜냐하면 그것은 공들여 개발된 의미적 분석 소프트웨어 덕분에 내용에 대한 단순한 양적 분석을 넘어서게 해주기 때문이다. 신문/잡지는 이런 양적 분석에 우리를 익숙하게 했던 것이다. 우리가 앞으로 보겠지만, 이 소프트웨어는 이것이 지닌 처리 능력(Analyse de Lexèmes Co-occurrents dans les Énoncés Simples d'un Texte: 한 텍스트의 단순한 언표들에서 동시 출현하는 어휘소들에 대한 분석)의 첫 글자들을 조합해 만든 약호인 ALCESTE라 명명되었는데, 《인간 혐오자》의 별로 기술적(技術的)이지 못한 세계를 상기시키기 때문에 그렇게 잘못 명명된 것은 아니었다.[31]

30) 이 연구의 세세한 부분과 방법론에 대해선 Martine Joly, Olivier Laügt, Martine Versel, "ALCESTE/Le Monde/Image(s)/Virtuel(les)," *Cinéma et dernières technologies*, dir. Frank Beau, Philippe Dubois, Gérard Leblanc, Partie 2: "Analyses de discours," Paris-Bruxelles, INA/De Boeck, 1998을 읽을 것.

31) ALCESTE(알세스트)는 몰리에르의 희극 《인간 혐오자》의 주인공 알세스트(Alceste)를 상기시키고 있음을 말한다. [역주]

'영화'와 '최신(혹은 새로운) 기술'과 같은 핵심적 용어들에 입각해 신문들을 일차적으로 훑어보았을 때는 의미 있는 자료체가 나타나지 않았다. 왜냐하면 자료체가 너무 제한적이기 때문이다. 이와 같은 방식은 문제에 대한 신문/잡지의 접근에 부합하지 않는 것 같았다고 말해도 과언이 아니다. 따라서 우리는 연구를 확대해야만 했고 그 결과 확인한 것은 영화와 관련된 것이 '이미지'의 개념 속에 포함되어 있는 한편, 이 영역과 관련된 새로운 기술 역시 '가상성(virtualité)'의 개념에 포함되어 있었다는 것이다.

이와 같은 일차적 변화에 이차적 변화가 이어지는데, 이 이차적 변화가 보여주는 것은 가상성과 가상적 이미지들이 이 신문에서 이미지라 해도 영화와 관련된 것은 아주 조금뿐이고 당연히 멀티미디어를 위한 것들이라는 점이다. 뿐만 아니라 가시적인 것(곧 이미지)은 정치, 직업 혹은 기억과 같은 다른 영역들보다 훨씬 뒤에 마지막에 가서야 나타난다. 그러나 우리가 관찰할 수 있었던 것은 각각의 영역이 그 나름의 가치들과 계층 체계들을 전달하고 있는데, 이것들의 유기적 연관은 매우 교훈적으로 드러날 수 있다.

영화와 기술들의 개념들만의 분석, 다시 말해 우리가 앞서 언급했듯이, 매우 제한적일 수 있는 그런 분석을 위해서 이와 같은 변동을 무시하지 않고 이 변동 자체를 우리는 ALCESTE를 통해 고찰하고자 했다. 이는 이런 변동이 가상성과 최근 기술들에 입각한 어떤 사회적 '영화'를 드러내 줄 수 있었는지 이해하기 위해서였다.

새로운 이미지와 가상성

가상적 이미지와 관련해 다양한 해설을 흔치 않게 읽을 수 있고 들을 수 있음을 우리는 확인했던 적이 있는데, 예컨대 이런 것이다. "그것(가상적 이미지)은 우리의 재현, 우리의 시각적 나아가 사회적 **아비**

투스를 바꾸는 경향이 있는 것 같다."

가상적 세계는 전적으로 확대되면서 혁명처럼 제시되고 있기 때문에 사람들이 그것에 대해 언급하고 쓴 내용에 대해 관심을 기울이는 것은 흥미 있게 되었다.

따라서 이 두 용어(새로운 이미지와 가상성)에 대한 언론의 담론을 망라해서 파노라마처럼 제시한다는 게 불가능하기 때문에 우리는 우리의 연구를 《르 몽드》와 월간지인 《르 몽드 디플로마티크》라는 두 매체로 제한했다. [32]

이 두 신문을 검토하기 위해 우리는 단수와 복수로 된 가상적 이미지(image(s)/virtuel(les))란 말의 출현을 선별했다. 그래서 이 두 신문은 신문 특유의 일정한 담론이 일정한 순간에 우리의 관심 대상인 두 용어로 구체화시키는 그 무엇에 대한 어떤 이미지를 준다고 추정될 수 있다.

여기서 우리는 고찰된 두 자료체의 해석적 읽기를 제공하기 위해 그것들의 분석 결과에 대한 해설만을 선보일 것이다.

그러나 전문가가 아닌 관찰자는 한편으로 **ALCESTE**가 도달하게 해주는 결론과, 다른 한편으로 기사들을 대강 훑어보는 단순한 읽기를 통해 지닐 수 있는 기대, 이 둘 사이의 드러나는 거리에 충격밖에 받을 수 없을 것이다. 이를 납득하는 데는 기사들의 제목 목록만 대충 읽어보아도 된다. 이 제목들 가운데 몇몇을 단순히 읽기만 해도 매우 극명하게 드러나는 것은 이미지들, 이 경우 가상적 이미지들과 가상성의 개념을 접근하는 데 있어서 신문 특유의 조건화(조건 형성)이다. 몇몇 사례를 보자.

32) 우리는 《르 몽드》의 경우 1990년 1월 31일부터 1996년 11월 2일까지, 그리고 월간지의 경우 1993년 8월 13일부터 1995년 7월까지 아우르는 일흔네 개의 기사를 획득했는데, 이것들의 목록은 뒤에 가서 제시될 것이다.

《르 몽드》의 기사들:

— "2000년의 상상계. 가상적[33] 배경, 인간과 유사한 배우, 움직이는 그림"(1990년 1월 31일, P. 코).

— "프랑스에 소개된 광학 디스크 장치. 가상적 몽타주의 혁신"(1990년 5월 7일, J. 프랑수아).

— "헤르메스 우주 왕복선을 거주 가능하게 만들다: '가상적 우주 비행사들' 존재하지 않는 인공위성 안에서 진화하다"(1991년 1월 25일, M. 콜로나 디스트라).

— "현실의 새로운 경험. 시각을 통해 우리의 감각이 가상적 환경에 빠지게 함으로써 기술은 세계에 대한 우리의 지각을 변화시킨다(1991년 1월 25일, P. 코).

(…)

— "황금: 가치의 피난처도 가상적 척도도 아니다"(1991년 9월 10일, P. 파브라).

— "사회당 서기장의 계승. M. 모로와는 M. 로카르를 장차 대통령 선거에서 사회당의 '가상적 후보'로 소개하다"(1992년 1월 9일, P. 자로).

(…)

— "보스니아-헤르체고비나. 낮에는 친구, 밤에는 가상적 적"(1992년 3월 9일, F. 하르트만).

— "페스티벌. 정보과학과 오감(五感). 몽펠리에서 이미지-소리 합성의 미래주의적 영향에 대한 5일 동안의 학술대회가 열렸다"(4월 1일, D. 포르티에).

33) 가상적으로 번역된 virtuel이란 낱말은 잠재적이라는 의미도 있다. 이 낱말은 때에 따라서는 잠재적이라는 의미로 사용되나 새로운 이미지와 기술과 관련된 저자의 논지에 따라 그것이 환기하는 가상적이라는 의미를 드러내기 위해 일괄적으로 가상적이라 번역했다. 때에 따라서 독자는 '가상적'을 '잠재적'으로 바꾸면서 읽기 바란다. 〔역주〕

(…)

— "사이버지대의 현실. 합성 이미지 세계에서 새로운 게임. 가상적인 것의 미덕들"(1993년 4월 26일, M. 콜로나 디스트라).

(…)

— "장 마리 데스카르팡트리 불사의 '가상적 회장,' 국무회의에서 임명이 인준될 예정"(1993년 10월 20일, C. 모노).

(…)

— "M. 타피는 자기 회사 BTF의 '가상적 지불 정지 상태'를 강력하게 부인하다"(1994년 10월 29일).

— "예술과 공연 CD-Rom과 CD-I. 로리 앙데르송과의 대담. 가상적인 것의 거장"(1994년 11월 10일, L. 앙데르송, T. 소티넬).

— "가상적 회원국인 아메리카 칠레에서 자유무역의 전망"(1994년 12월 6일, E. 올리바르).

— "코뮈니카시옹, 리오네즈 코뮈니카시옹사는 400개의 케이블관을 설치할 예정이다. 리오네즈 수자원회사의 이 자회사는 개인용 컴퓨터가 접속할 수 있는 상호작용 부서들로 구성된 '가상 마을'을 제시할 예정이다"(1995년 2월 22일, G. 뒤테일).

(…)

— "리오넬 조스팽은 사회당을 개혁하기 위한 자유로운 영역이 있다. 그 자신이 투쟁적 당원들의 승인을 받아야 할 당현대화준비위원회 회장직을 맡음으로써, 대통령 선거 후보였던 그는 야당의 수장이라는 자신의 가상적 위상을 강화하고 있다"(1995년 7월 11일, D. 카르통).

— "라디오방송 유럽 2의 프로그램인 가상적 뒤오(duos virtuels)는 차이를 만들어 내고 있다. 라이오 음악 방송의 배타성: 지극히 예기치 못한 음악가들의 결합"(1995년 8월 14일, J.-L. 앙드레).

— "여기가 가상 세계이다"(1995년 9월 4일, J. 뷔지에).

— "사이버 세계와 가상적 세계 속에 참고적으로 잠겨보기"(1995년

10월 7일, **M**. 알베르강티).

— "일본과 한국 2002년 월드컵 개최를 다투다. '가상적 단계'의 계획"(1995년 10월 7일).

— "카날 플뤼스(텔레비전 방송) 사이버 세계의 영도(零度)를 탐색하다. '사이버플래시'라는 일일 방송을 통해 이 채널은 최소한의 인터넷을 끌어들여 칵테일 같은 비디오 게임을 선보이고 있다. 가상 공간을 향한 작은 시작"(1995년 10월 10일, **M**. 알베르강티).

(…)

— "인터넷 사이트 엑스플로라토리옴 매주 25만 명의 '인터넷 방문자'를 끌어들이다"(1996년 2월 17일, **F**. 피사니).

— "오르세 박물관 예술의 **CD-Rom**에서 조사, 한 가상 박물관의 보고(寶庫). '루브르'보다 더 풍요롭고 더 야심찬 이 새로운 타이틀은 지난주 밀리아와 칸에서 소개되었는데, 예술 **CD-Rom**으로 하여금 새롭고 결정적인 단계를 뛰어넘게 한다"(1996년 2월 19일, **E**. 루).

(…)

— "가상적 카지노가 도박에 건 돈을 순식간에 가져가다"(1996년 3월 11일, **J**. 투르니에).

— "백화점들을 불살라 버려야 하나? 가상적 윈도쇼핑은 원격 구매에 제2의 기회를 주고 있다"(1996년 3월 28일, **M**. 알베르강티).

(…)

— "**CD-Rom** 선별, 스팅의 가상적 세계"(1996년 4월 21일, **S**. 말페트).

— "그래픽 인터페이스의 혁신안이 월드와이드웹의 얼굴을 혼합된 세계들로 바꾸다"(1996년 5월 13일, **Y**. 외드).

— "그래픽 인터페이스 혁신안이 월드와이드웹의 얼굴을 '아바타'에서 '버추얼 살롱'으로 바꾸다"(1996년 5월 13일).

— "기계 속에 그 개는 얼마인가. 패키지 프로그램과 텍스트 처리를 재미있게 꾸미기 위해선 가상적 어린 강아지보다 나은 것은 없다. 그놈

은 낑낑거리고, 배가 고프며, 놀고 싶어 한다. 요컨대 일의 훼방꾼"
(1996년 5월 20일, S. 뤼브라노).

— "앙케이트 조사: 컴퓨터가 도와주는 유혹' 앙케이트. 수줍은 자들
의 구원. 일본이 가상적 연애를 만들어 내다"(1996년 5월 27일, P. 퐁).

— "앙케이트 조사: 컴퓨터가 창조에 새로운 경계를 제시한다. 실제적
인 신체, 비물질적 소란의 가상적 세계, 비어 있음의 연극: 파리 8대학
교 연구소는 인간과 기계 사이의 새로운 대화에 대해 연구한다"(1996년
6월 3일, 말페트).

(…)

— "인터넷의 환상. 인터넷이 만들어 낸 디지털 피조물들이 온라인
상의 가상 박물관들에 전시되다"(1996년 11월 4일, J. 비에가).

"비디오 아트와 버추얼 아트는 세계의 매체 질서와 대결한다. 실용
적인 정보 페스티벌"(1996년 12월 2일).

— "가상여행: 생 드니 인공 비엔날레 4는 방문객들에게 'Place a
User's Manuel'에서 제프리 쇼의 멀티미디어 인터페이스 작품을 조종
해 보라고 초대한다"(1996년 11월 25일, D. 포르터).

또 다음을 보자.

《르 몽드 디플로마티크》의 기사들:
— "이미지와 어떻게 함께 살 것인가?"(1990년 2월)
(…)
— "새로운 인공 낙원. 너무도 매혹적인 가상 세계"(1991년 5월).
— "의혹의 시대"(1991년 5월).
— "이미 시작된 텔레비전 이후의 시대. 가상 이미지의 혁명"(1993년
8월).
(…)

— "전자 여가 활동의 자극적인 매혹에 어떻게 저항할 것인가? 마약 같은 비디오 게임"(1993년 11월).

— "디지털 이미지와 미래의 텔레비전. 경고: 가상적 속임수"(1994년 2월).

— "사고와 욕망의 조작하기. 광고와 정치"(1994년 12월).

— "소통 기술에서 새로운 쟁점, 누가 사이버–경제를 통제할 것인가?"(1995년 2월)

— "가상 정치의 승리. 여론조사의 횡포"(1995년 3월).

(…)

읽기

이제 이같은 자료체에 대한 대략적이고 게으르며, 방랑적이고 '인간적인' 읽기의 결론을 **ALCESTE**의 몇몇 결론과 비교해 보자.

이들 제목들의 고찰해 보면 대략적으로 훑어 읽기가 얼마나 하나의 해석적인 투사를 하도록 필연적으로 부추기는지 알 수 있다. 이 투사는 우리의 관심 테마와 관련된 용어들, 점점 다가오는 그 용어들에 주목하게 하거나 그것들을 기억시키는 경향을 드러내고 있다.

그리하여 《르 몽드》지의 기사들을 매우 빠르게 읽어보면, '가상적'이라는 낱말의 사용이 다음과 같이 두 가지로 크게 나타나고 있다.

— 하나는 합성 이미지 · 멀티미디어 · 네트워크 · 비디오게임와 관련되어 있다. 요컨대 그것은 '새로운 이미지'가 제안하는 '가상 현실'과 관련되어 있다. 이 새로운 이미지들에서 영화 이미지가 차지하는 비중은 미약할 뿐이다. '가상적'이라는 이 말뜻과 연결된 용어들은 고용의 증식, 대량 유입, 위험, 탈현실화와 상실 위협과 같은 용어들인데, 이것들은 이미지와 소리의 새로운 기술과 관련된다. 그러나 또한 뛰어난 기교 · 상호작용 · 신화 · 프랑켄슈타인 · 미로 · 무한 · 불

확실 · 모의 · 혼란 · 환상 · 대항권력 · 악몽 · 외양 · 기만 · 즐거움 · 방문자 · 탐사유혹 · 인터페이스 · 사이버 찬양자 및 사이버 세계 · 픽업 · 합성 같은 용어들도 나타난다.

— '가상적'이란 말의 또 다른 사용은 정치적 · 사회적 혹은 문화적 삶에서 가정적(假定的)인 것을 드러내는 것 같은 모든 것과 관련된다. 그리하여 그것은 전술 · 취약성 · 우발성과 같은 용어들과 더 많이 연결되는데, 이 용어들의 환기는 때로는 불신적이고 때로는 반어적이다.

다소간 주의 깊은 독자의 기억 속에서 이들 가치들, 일반적으로 볼 때 긍정적이라기보다는 부정적인 이 가치들이 이와 같은 두 사용과 연결되리라는 것은 의심할 여지가 없다.

《르 몽드 디플로마티크》에서 또한 우리가 알아볼 수 있는 것은 이미지의 가상 세계(un virtuel)와 가정(假定)의 가상 세계 사이의 그 분할인데, 물론 여기에는 규탄받는 '밋밋한 유토피아'의 우울한 시정이 채색된 다소간 모호하면서도 비관적인 연상들이 수반되고 있다. 예컨대 가상 경제의 횡포, 여론조사와 가상 정치의 횡포, 인공적 삶의 증식, 사이버 경제, 통제의 상실, 광고와 정치의 가상적 참여를 통한 사고와 욕망의 조작 같은 것이다. 가상 세계는 이중적으로 속임수가 된다. 왜냐하면 가상적 속임수들, 정신착란 상태에 있는 중독된 비디오게임자들이 나타날 뿐 아니라, 커다란 의심과 커다란 단죄가 텔레비전까지 확대되기 때문이다. 이제 텔레비전은 금융 · 정치 혹은 사이버구매의 세계 등을 포함한 너무도 매혹적인 가상 세계들과 나란히 '텔레가상성'을 생산하고 있는 것이다.

그러나 월간지에서 가치들의 보다 분할된 측면은 여기서 다음과 같은 사실과 연결되어 있다 할 것이다. 즉 기사들을 쓴 신문기자들의 수(數)가, 반드시 서명할 필요는 없는 안건들로 인해 보다 적다는 것이다. 이런 측면은 일간지의 다양한 서명 기사들과는 반대로 의견들의 보다 커다란 동질화를 야기하고 있다.

물론 보다 세밀하게 검토해 보면, **ALCESTE**는 이와 같은 읽기의 결론을 전혀 부인하지 않지만, 다른 까다로운 문제들, 다시 말해 보다 진지하고 예기치 않은 문제들을 제기한다. 우리는 우리의 해석이 진행되는 동안 이 문제들을 반드시 기록해 두었다. 하지만 사실 암암리에 넌지시 은밀하게… **ALCESTE**는 우리 같으면 용어들 사이의 분포적이고 수직적인 관계를 확립하면서 신속한 읽기에서 소홀히 했을 요소들을 연결시키고 있다.

　그리하여 구체화된 출현들의 수집과 그것들의 분류에 입각한 탐구, 그러니까 각각의 범주에서 의미적 최대공약수의 탐구가 진정으로 해석을 내놓는다. 그래서 우리가 알 수 있는 것은 '권력' '지식' '의무' 혹은 '의지'의 양태들 또한 '행위' '존재' 혹은 '소유'의 방식들에 영향을 미치게 된다는 것이다.

　이것이 우리가 여기서 소개하려는 몇몇 고찰을 진전시키게 해주는 이와 같은 의미적 처리가 지닌 모든 독특함이다.

　예컨대 우리가 현재의 의미적 범주들이 실린 연표와 그것들의 본질을 교차시켜 보면, '가상적'이란 용어와 '이미지'란 용어에 연결된 사용과 재현에서 어떤 진화를 이미 간파해 낼 수 있다.

　그리하여 우리가 확인할 수 있는 것은 두 자료체에서 엄밀하게 이미지와 관련된 의미적 범주는 '가상적인 것'과 관련해 가장 적게 언급되는 범주라는 사실이다. 뿐만 아니라 그것이 이야기되는 시점들이 같은 해들에 걸쳐 있지 않다는 점이다. 예컨대 《르 몽드 디플로마티크》에서는 '가상적 이미지'(1993년)가 우리가 앞으로 검토할 함축의미들이 수반되면서 언급되는 데 비해 일간지는 가장 많이 묘사되는 계급을 구성하는 '사업'에 대해 우선적으로 이야기하고 있다. 한편 '현실감을 상실한 (탈물질화된) 가시적 세계'라는 의미적 범주는 1995년의 이 일간지에 나타나지만, 그것은 《르 몽드 디플로마티크》가 '새로운 기

술'에 대해 다소 언급하게 되는 어떤 해에 부합한다.

다른 한편으로 우리가 또한 확인할 수 있는 것은 의미적 범주들이 해가 거듭함에 따라 진화한다는 점이다. 《르 몽드》를 보면, 권력의 양태에 속하는 '보존한다'는 범주에서 행위에 속하는 '도정'이란 범주로의 이동이 이루어진다. 반면에 《르 몽드 디플로마티크》를 보면, '국제 관계'에서 '커넥션'으로의 이동이 이루어지는데, 이는 그 반대로 연관이란 주제가 시간 속에 영속되고 있음을 나타낸다.

가상 세계 혹은 전도된 은유

이처럼 '가상적'이라는 용어는 당대의 국내 정치적·사회적·문화적(《르 몽드》) 문제들 혹은 국제 정치적 문제들(《르 몽드 디플로마티크》)을 환기시키기 위해 우선적으로 풍부하게 사용되고 있는데, 우리가 볼 때 이와 같은 사용은 우선적으로 은유적이었다. 왜냐하면 우리는 이 용어를 '이미지(들)'라는 용어와 연결시켜 연구를 시작했기 때문이다. 그러나 현실은 이보다 더 복잡하며 우리는 당연히 은유와 직면해 있는 것 같지만, 이 은유는 전도된 것이다.

사실 'virtuel'의 정의, 즉 "잠재 상태에 있고, **현실적 존재 속에** 단순한 가능성의 상태에 있거나" 혹은 "**현실화**의 모든 본질적인 조건을 자신 안에 지니고 있는"(강조는 우리가 하는 것임)이란 정의는 광학에서 19세기부터 비로소 이미지와 관련되기 시작한다. 그러니까 그것은 "빛줄기의 연장 위에 존재하는 점들로 된 이미지," 다시 말해 거울 이미지, 거울 속의 이미지, 곧 반영을 지시한다.

'virtuel'이란 낱말의 어원은 라틴어 *virtus*에 다름 아닌데, 이것은 어떤 사전들(《르 로베르》)의 경우 'vertu'(덕·미덕·효능·효력)를 의미하고 또 다른 사전들(바르트부르크)에서는 'force(힘)'를 의미한다.

그리하여 합성 이미지의 출현 이전에 virtuel적인 것은 이미지와는

아주 적게만 관련되고 있으며 그것도 광학이라는 매우 특수한 영역에 한정되고 있다. 따라서 이런 맥락에서 'virtuel'이란 낱말은 일차적으로 이미지를 수식하기 위한 것이 아니라, 나중에 실현될 수 있는 무언가를 자신 안에 이미 포함하고 있는 모든 것을 수식하기 위해 자주 사용되고 있다는 사실이 발견되고 있음은 지극히 당연하다.

그러나 이른바 '새로운 이미지'라고 하는 것의 출현 이후로, virtuel 이란 용어는 이 새로운 이미지에 상당히 모호한 의미로 일률적으로 연관되어 왔다. '새로운 이미지'라는 명칭은 이 이미지의 매체(화소(畵素), 컴퓨터 화면)가 지닌 비물질성, 그리고 예컨대 인쇄를 통해 이 이미지가 구체화될 잠재성을 보다 참조한 것이고, 따라서 거울의 가상 이미지를 참조하기보다는 더 은유적인 방식으로 명명되었다고 우리는 상상할 수 있다.

어쨌든 이제 'virtuel'이란 용어에 결부된 함축의미는 회귀나 전도를 통해 이 용어의 고전적 사용(이 용어는 17세기에 나타났다)을 주입하는 지배적인 의미의 **현실화될 잠재성보다는** 어떤 형태의 **탈현실화**이다.

'잠재적'이라는 의미에서 'virtuel'의 사용은 이차적이 되고 통상적으로는 합성 이미지의 비물질적 측면에 의해 합성 이미지에 결부된 함축의미들을 유도하는 사용 쪽으로 이동하고 있다. 어쨌든 이것이 **ALCESTE**가 제안한 분류를 통해 나타난다고 보이는 것이다.

이미지와 관련된 범주들에 결부된 가치들을 다시 한 번 살펴보자. 설령 우리가 보았듯이, 이것들이 가장 덜 재현되고 있는 가치들이라 할지라도 말이다.

《르 몽드》의 경우를 보면, '현실감이 없는 가시적인 것(visible déréistique)'의 이미지가 다루어지고 있다. '가시적인 것'은 "보일 수 있고 시각을 통해 현재 지각될 수 있는 것"을 말하고 현실감이 없다는 말은 "현실로부터 멀어지는"을 의미한다. 다시 말해 가상 이미지

는 비록 지각될 수 있다(가시적이다) 해도 현실과 분리되어 있을 뿐 아니라——여기서 현실적 지시대상이라는 해묵은 문제제기는 흩어져 날아가 버린다——모든 잠재적인 현실화와도 분리되어 나타나 의지는 물론이고 더 나아가 **목표**와 **욕망**의 양태에 속한다는 것이다.

이미지를 통한 지시대상의 매개가 이미지를 중심으로 한 오랜 논쟁에 따라 다시 문제 삼는 것은 이제 지시대상의 지각이 아니라 가시적인 것, 다시 말해 지각 자체이다. '행위적인 혹은 시간적인만큼이나 공간적인' 현실 **상실**이 실려진 것처럼 이해된 지각 말이다. 지각의 현재는 이 현실의 보증이 더 이상 아니다. 마치 이제부터 가상 이미지는 매우 무겁지만 익명이고 탈인격화된 자동적 도구화를 통해 역설적으로 생산된 정신적 이미지의 모든 특징들을 지닌 것처럼 말이다. 그것은 자기 자신 이외에 다른 기원이 없는 의지, 순수한 욕망의 표현인 것이다. 일종의 도처에 존재하는 전능한 정신인 것이다.

《르 몽드 디플로마티크》에서 '가상 이미지'라는 범주는 도구화와 기술을 우선시하고 있다. 그리고 그것이 현실과의 관계문제를 어떤 식으로든 되살리고 있다 해도, 화면의 개념에 종속되어 나타난다. 화면은 더 이상 재현의 표면이 아니라 은폐적이고 동시에 보호적인 가리개로 간주된다.

그리하여 우리는 다음과 같은 놀라운 확인을 하게 된다. 즉 이 두 신문에서 우리는 영화에서나 다른 데서의 새로운 이미지에 관한 미학적 접근을 진정으로 읽을 수 없다는 것이다. 하지만 새로운 이미지에 할애된 담론에 잠재되어 있는 것은 '감각' 자체의 상실 앞에서 일종의 공포와 관련되어 있다.

가상 이미지는 하나의 텅 비어 있는 형태처럼 나타나며, 이 형태에서 시간-공간은 더 이상 존재하지 않는다 할 것이고 모든 것은 변형된다 할 것이며, 형태의 도구들 자체가 대상들이 되지만, 이 대상들 자체는 변형된 대상들로 무한히 채워져 있으며, 그것들은 촉지 불가능하

고 비시간적인 기원 없는 정신적 투사(投射)들이 아니면 무엇을 나타내는지 이해가 되지 않는다 할 것이다.

그리하여 '가상 이미지'라는 범주에서 우리가 지각하는 사물화의 경향은 엄밀하게 말하면 이미지와 관련되는 게 아니라 이미지를 생산하는 도구들과 관련된다.

따라서 우리는 **ALCESTE**가 대충 빠르게 읽기를 통한 관찰, 곧 합성 이미지와 관련된 어휘의 단순한 관찰을 어떻게 보다 잘 이해하게 해주고 정당하게 해주는지 알 수 있다. 의미적 범주와 이 범주에 관련된 양태들에 관한 연구는 외관상 일회적이고 불확실한 의미적 표출들의 연결망 작업에 입각한 해석을 확립하기 위해 양적이라 해도 묘사의 단계를 뛰어넘게 해준다.

'프랑켄슈타인' '마약' '조작' 혹은 '유토피아'는 단순히 신문기자의 우연적인 영감에 따라 나타나는 용어들이 아니라, 그것들은 다른 용어들과 관련 속에서 이미지의 **구체성** 상실에 대한 깊은 두려움을 나타내며, 나아가 가시적인 것에 대한 두려움, 따라서 진실의 개념과 필연적으로 결합된 현실의 지배── '통제'──에 대한 두려움을 나타내고 있다는 것이 보다 잘 이해된다.[34]

우리가 볼 때 무언가 시사적으로 보이는 것은 이러한 두려움 그 자체의 존재라기보다는 두려움이 신문기자들의 글 속에 나타난다는 사실이다. 왜냐하면 두려움은 이해될 수 있기 때문이다. 그렇다면 그들의 텍스트는 교육도 받지 못하고 정보도 거의 얻지 못한 채 너무도 빠르게 새로운 기술과 대면한 사람들의 불안이나 그들 자신의 불안을 표현하는 '세론,' 곧 억견이 드러내는 사유의 움직임을 반영한다고 보아야 하는가? 물론 텍스트에서 어떤 교육적 태도가 읽혀지는 것은 아니다. 교육적 태도는 우리가 어떤 새로운 영역을 접근하여 일반 대중

34) Cf. 본서 〈이미지와 진실〉, p.153-168.

에게 소개할 때, 몽매주의적이고 케케묵은 두려움의 교사자가 되고자 하는 게 아니라, 기술적 진화와 독자 사이의 매개자가 되는 경향을 드러낸다 할 것이다.

신문기자는 여론의 반영자나 안내자가 되어야 하는가? 이 문제는 물론 우리가 비교의 입장에서 신문/잡지에서 발췌하여 인용하게 될 오래된 몇몇 텍스트들이 차례로 보여주는 커다란 논쟁거리이다. 이 텍스트들 역시 《르 몽드》에서 발췌하여 연구된 기사들보다 정확히 100년 전 그것들이 나온 시대를 드러낸다고 생각될 수 있다.

1896년에 영화의 발명이 가져다준 '마법'은 우리가 앞에서 상기시킨 바 있듯이, 사실 그것의 성공과 수수께끼를 뢴트겐 교수의 X선 발견과 함께 나누어야 했다. 그래서 이 두 고안물은 일반 대중에겐 매우 놀랍게도 동일한 선전물들과 동일한 장소들(시장, 영화관)[35]에 동시에 소개되었다. 게다가 신문에서 X선 촬영의 성공은 최초의 공개적 영화 상영의 성공과 진지하게 경쟁한다. 두 방법은 모든 이미지에서 기대되는 것처럼 각기 그 나름대로 '진실'에 도달하게 해준다고 설명하는 해설들이 풍부하다. 우리는 이 점을 뒤에 가서 검토할 것이다. 여기서 기대된 '진실'은 다른 종류에 속한다. 한편에는 영화적 충실성이 드러내는 '놀라운' 진실이 있고, 다른 한편에는 X선 촬영이 드러내는 비가시적인 것의 진실이 있다. "학문은 삶에 대한 절대적 환상을 우리에게 주었는데, 왜 그것은 삶 자체를 우리에게 주지 못한단 말인가?" 이런 문장을 우리는 당시의 언론에서 읽을 수 있다.[36]

한편 1896년 4월 4일자 《르 몽드 일뤼스트레》는 영화의 미래에 대해 다음과 같이 예견하고 있다. "여러 해 동안 다달이, 아니 단순히 해

35) 우리가 제1장에서 보았듯이, 토마스 만의 《마의 산》에서도 시장과 영화관은 연결되어 있다.

36) *Le Magazine pittoresque*, 12 avril 1896.

마다 찍은 사랑하는 존재의 이미지들을 인생의 만년에 종합한다면 얼마나 매력적이고 시사적이겠는가, 그리고 또 시간의 흐름을 거슬러 올라가 청춘과 사랑의 행복한 시절들을 이미지로 둘이서 체험한다면 얼마나 감미롭겠는가."

1996년 3월 26일자 《라 파롤 리브르》는 X선에 대해 이렇게 표명하고 있다. "나는 진실의 침투 불가능하고 소중한 위상을 성소 안에 감추는 장막들이 하나하나 떨어지는 것을 바라보는 행복한 증인으로서 이 모든 것들에 대해 말한다."

여기서 우리는 당시의 이와 같은 '새로운 이미지'가 야기한 낱말들이 우리의 현대 신문들과는 반대로 진정 '희망,' '낙관론' 그리고 '몽상'으로 가득함을 놀랍게 확인할 수 있다. 이런 견해들이 20세기가 시작되기 전의 한 시대에 나온 게 우연인가? 그 시대의 과학적 혹은 철학적이고 예술적인 창조적 폭발이 아직도 우리에게 자양을 주고 있다. 그렇다면 새로운 이미지를 우리의 세기 말로 규정하는 낱말들이 드러내는 위축과 불안으로부터 무엇을 끌어낼 것인가?

사실 오늘날의 이와 같은 격분, 그리고 예전의 그 몽상은 새로운 미디어들에 대한 적응을 표현하게 아니라 다음과 같은 사실을 입증한다. 즉 그렇게 나타난 이미지에 대한 기대는 삶 자체에 대한 기대는 아니라 할지라도 진실에 대한 기대와 혼동되면서 이미지와 관련해 여전히 적절하지 않지만, 독자와 관객의 정신 상태에 대해 매우 좋은 정보를 제공하고 있다는 것이다.

그리하여 이미지와 결부된 가상성의 큰 주제를 동반하는 **감각** 상실에 대한 현대인의 그 두려움은 우리의 고찰에 따르면, 이미지의 영역과는 다른 영역들을 접할 때 다시 나타난다.

가상성과 관련되고 ALCESTE가 탐지해 낸 다른 영역들에 결부된 양태들에서 이같은 공포는 재발견된다.

우리가 상기해야 할 점은 1993년 《르 몽드 디플로마티크》가 자료체 가운데 가장 적게 나타난 범주로 '가상적 이미지'에 대해 언급할 때, '나타남'과 '상실'이란 용어를 쓰고 있는 데 비해 《르 몽드》는 자료 체에서 가장 많이 나타난 분류 층위, 곧 '사업'의 층위를 제시하고 있으며, 이 층위가 지식, 그리고 이보다 적지만 소유라는 용어로 표현된 다는 점이다.

따라서 virtualité가 희망과 신뢰를 방해하는 많은 스캔들로 얼룩진 정치분야와 사회분야와 결부될 때, 그것은 그것의 우선적 의미와는 달리, 미래 사회에서 실현 가능한 잠재적인 것을 더 이상 지시하지 않게 되고, 그 반대로 이미지에 부여된 '가상성'에서 잠재성의 결여란 의미를 빌리게 됨을 우리는 확인할 수 있다. 왜냐하면 이미지는 어떤 욕망의 결과나 과실, 전(前)보다는 후(後), 비가시적인 것보다 뒤에 오는 가시적인 것으로 인식되지 가능한 변화의 유예처럼 인식되지 않기 때문이다. 따라서 이 범주는 우리가 이미 다소 벗어나 있는 사회적 현황에 대한 정보의 총합(지식)으로 이해된다. 곧 '소유'와는 약하게 결부된 '지식'으로 말이다.

마찬가지로 1995년 《르 몽드》가 '현실감이 없는 가시적인 것'이라는 가장 적게 나타난 범주를 제시할 때, 이 범주는 의지의 양태로 나타나며 《르 몽드 디플로마티크》의 '새로운 기술'이라는 분류 층위에 응답하고 있는데, 이 분류 층위는 소유의 양태에 속한다. 여기서 소유는 물질적·금융적 자원, 다시 말해 손으로 만질 수 없는 새로운 공간들과 이미지들의 잠재적인 것(le virtuel)을 생산할 수 있는 자원과 관련되어 있다. 반면에 의지는 우리가 보았듯이, 어떤 자원으로서보다는 하나의 목표로부터 비롯된 가시적인 것으로의 가상적 이미지를 지시한다. 따라서 새로운 기술과 결부된 잠재성(virtualité)은 기술의 잠재성 (potentialité) 자체와 연결된 게 아니라 기술의 (넓은 의미에서 이미지) 생산과 직접적으로 연결되어 있다.

탐지된 다른 의미적 범주들과 관련해 말하자면, 그것들은 두 신문의 대응을 검토해도 이미지의 환기와 더 이상 연결되어 있지 않다. 그래서 우리는 동일한 유형의 전도된 전염을 확인할 수 있다.

가상적인 것과 결부된 것으로 우리가 아직 살펴보지 않은 양태들은 사실 **권력**과 **행위**의 양태이다. 우리는 이것들 속에서 아마 잠재성(virtualité)이라는 고전적 의미와 연결된 함축의미들을 볼 수 있을 것인데, 이는 우리의 가정을 반박한다 할 것이다. 그러나 보다 면밀하게 검토해 볼 때 확인되는 것은 **권력**과 관련해 획득된 것을 유지하거나 우발적인 변질을 막고자 하는 염려가 보다 많이 나타나는 한편, **행위**는 아노미(자연적 혹은 법적 조직화의 부재)의 개념뿐 아니라 새로운 기술과 결부된 인위성과 가짜라는 개념들에 연결되어 있다는 점이다.

이렇게 우리는 제공된 가능성들의 진정성과 신뢰성에 대한 의심이 밴 보수적 태도에 대한 표현이 현실화의 진정한 잠재력에 대한 표현보다 더 많이 나타나는 것을 본다. 이 의심은 감각의 **상실감**에 의해 지탱되며, 이 상실감은 '자연적 혹은 합법적 조직화의 부재'인 아노미의 인상에 의해 부추겨진다.

다른 한편으로 **관계라는 주요 주제**는 세계적인(국제적인) 성격(문명들)의 새로운 유대에 관한 인식을 당연히 강조하고 있지만, 그것 역시 어떤 달성을 위한 비축물의 존재보다는 관계의 '계약적' 혹은 '상업적' 의존을 더 부각시키고 있다.

그리하여 우리가 확인하는 것은 virtuel한 것이 새로운 이미지와 직접적으로 관련되지 않을 때 그것과 연결된 양태들은 이것들에 연결된 가치들에 의해 반대방향으로 영향을 받으며, 차례로 **전도된 은유화**를 통해 억제의 흔적을 나타낸다는 점이다. 이 흔적은 어떤 확산 현상 앞에서 새로운 미래를 향한 열림보다는 유보 형식을 나타낼 수도 있는 것이다.

끝으로 우리는 가상적/이미지라는 개념과 관련된 텍스트들의 무리

속에서 신문기자들이 설정하는 이미지와 의미의 해석에 대한 우리의 보다 일반적 논지의 입장에서 유념되고 이해될 수 있는 것을 다시 검토해 볼 것이다. 끊임없이 새로워질 수 있는 해설이나 해석이 쏟아지도록 고취시키는 무언가가 분명 있다.

　바로 이러한 분산을 피하기 위해 우리는 텍스트 자료의 정보적 처리, 신속하게 대충 훑어 읽어보기, 그리고 우리가 해석적 탄력성이라 부르는 것을 결합하면서, 《르 몽드》와 《르 몽드 디플로마티크》가 개진하는 담론들의 삼원적 분석에 희망을 걸었던 것이다. 이러한 수준들이 우리가 목표하는 방향을 총체적으로는 포괄할 수 없는 하나의 담론을 고정하는 작업으로 읽혀야 한다 할지라도, 이같은 삼원적 방법은 우리로 하여금 해석 방향을 확립하도록 해주고 있다. 여기서 환기되는 정보적 접근방법의 엄밀함과 풍요로움은 특히 가상성이라는 개념의 영속적인 은유화가 나타나는 진정한 의미적 횡단을 수행하게 해준다.

　이와 같은 은유화는 우선적으로 새로운 이미지들에 잠재성의 비물질 성격을 부여했다 할 것이다. 그리하여 그대신 그리고 그 반대로 새로운 기술들의 영역뿐 아니라 사회문화적이든 정치적이든 가정(假定)이 밴 모든 영역들에 전염되었다 할 것이다.

　그러나 우리가 또한 알 수 있는 것은 이와 같은 은유의 회귀는 단순하지 않다는 것이고 그것이 텍스트의 배치에서 한 무리의 의미작용들, 다시 말해 계속적인 (음악적 의미에서) 변조에 대한 두려움의 축적을 야기하는 의미작용들을 담지하고 있다는 점이다. 이러한 두려움들은 '소유' '권력' '행위' '지식'과 같은 여러 존재 양태들과 관련되며, 이 양태들은 외관상 '느낌'의 존재 양태에 통합되어 탈현실화의 강력한 과정을 나타낸다.

　알세스트, 곧 인간 혐오자는 세상으로부터 은둔하고자 했는데, 소프트웨어 **ALCESTE**는 가상적/이미지가 이런 은둔의 기호가 아닐까 하는 두려움을 해독해 내는 데 우리한테 도움을 주었다고 할 수 있는가?

새로운 이미지/새로운 사유?[37]

우리가 볼 때, 이렇게 하여 획득된 결과는 이미지로부터 나온 '새로운 사유'는 아니라 할지라도, 적어도 이미지가 세계 및 구경꾼과 맺는 관계를 생각하는 새로운 방식을 개괄적으로 드러내고 있고, 따라서 하나의 해석적 형태를 야기한다.

이 모든 것을 검증하기 위해 우리가 제안하는 것은 언론에서 감지되는 그 '새로운 접근'의 표현이 영화와 시청각적 창조에서도 나타나는지 (또 나타난다면 어떤 형태로 나타나는지) 검토하기 위해 '새로운 이미지들'을 사용하거나 도입하면서, 앞에서 환기된 몇몇 결과를 같은 시대의 몇몇 영화 혹은 텔레비전과 비교하는 것이다.

모든 것은 마치 상상적인 것(검토된 픽션이나 광고물)은 앞에서 다루어진 기사들의 전체적 의미에 부합하면서 이 의미를 현실화시키는 것처럼 이루어지고 있다. 이 의미는 일차적 독서로는 보이지 않지만 ALCESTE와 이것의 결과 분석을 통해 정교하게 드러난다.

이러한 '상상적인 것'은 우리가 위에서 제시한 텍스트들의 전체적 해석에 (질문이나 부정이 아니라) 하나의 해답을 가져다줌으로써 어떤 식으로든 이 해석을 검증해 주고 있다. 사실 그것은 우리가 간파해 낸 불안을 현금으로 취급하고 주체를 타인과 연결시키고 나를 분열시키는 논리를 극단으로 밀고 간다. 이 논리는 인물들뿐 아니라 물건들과 장소들을 중심으로 언급되고 있다. 새로운 이미지들과 최신 기술들과 연결된다고 생각되는 정체성과 구별의 상실을 드러내는 예시가 당연

37) Cf. Martine Joly, Martine Versel, "Nouvelles images/nouvelles pensées" in *Cinéma et audiovisuel, Nouvelles images approches nouvelles*, Paris, BIFI—L'Harmattan, 2000.

한 것처럼 발견되고 있다.

예컨대 제임스 카메론의 시나리오로 캐서린 비글로(그녀는 〈폭풍 속으로〉의 감독이기도 하다)가 감독한 영화 〈스트레인지 데이즈〉는 몇몇 사람들에 의해 '테크노-록 스릴러'로 규정되었다. 우리는 2000년이 되기 몇 시간 직전에 로스앤젤레스에 있다. 살인이나 섹스의 영상물들이 '거래된다.' 사람들은 녹화된 장면들을 지극히 날카로운 감각으로 보게 해주는 비디오 필름의 딜러이다. 그리하여 인물들이 헤드폰을 통해 자신들의 뇌를 자극하는 이미지들에 반응하는 게 보인다. 마치 그들은 실제로 장면을 체험하는 것 같다. 특히 당연한 것이지만 폭력이나 섹스 장면들을 말이다.

사람들은 이 영화를 마이클 파웰의 〈저주의 카메라〉와 접근시켰다. 사실 우리가 볼 때 문제는 이와는 동떨어져 있다. 왜냐하면 후자의 경우 개인적으로 타락한 예외적인 엿보는 자가 다루어지고 있는 반면에, 전자의 경우 새로운 기술을 통한 영상물의 거래가 세기 말의 새로운 정상 상태이기 때문이다. 이 세기 말은 자연보다 더 '다양한' 영상들의 대체를 통해 보상된 일반화된 상실의 시기로 표현되고 있다.

아노미와 퇴락의 분위기는 완벽하다. 일반적으로 병적이고 타락한 이미지는 주체로서 살아갈 수 없는 존재의 가능한 유일한 탈출구가 되었다. 이것이 가능한 것은 오로지 다른 사람들의 삶 속에서 자기의 결정적 상실 덕분이다. "다른 녀석들을 총천연색으로 꿈꾸게 하는 보잘것없는 자멸적 삶들이 있지요"라고 이런 영상물 딜러는 말한다. "텔레비전과는 다른 것이죠. 그보다 100배는 낫습니다. 이건 삶이고, 타자의 개인적 삶의 조각이며, 대뇌 피질을 통해 나타나는 것처럼 순수하고 완전한 현실입니다. 아시겠어요, 당신은 그 현실 속에 있고 당신은 타자가 수행하는 것을 합니다. 당신이 보고 싶은 것, 당신이 되고자 하는 것을 결정하는 것은 당신 자신입니다."

이 사례에서 흥미 있게 주목할 점은 이와 같은 실질적인 탈현실화

가 새로운 기술 수단을 통해서, 그리고 엿보는 자의 (감겨진) 눈에서 관객의 (열려진) 눈으로 가는 카메라 눈의 확대된 시선의 은유를 통해서 이루어진다는 점이다. 따라서 영화나 비디오의 주요 주제에 대한 일종의 정교한 처리가 보인다. 이러한 처리는 위에서 연구된 기사들 속에 나타난 두려움에 어떤 식으로든 부합하는 것 같지만, 다소간 낡아빠진 방식이다. 삶의 전이와 헤드폰을 사용하는 방식은 사실 이런 종류의 영화들에서 상대적으로 진부하다.

같은 시기(1995년)의 한 영화는 가상 이미지의 세계와 아날로그 이미지의 세계를 비교하고 있는데, 두 세계를 대면시키면서 상호침투의 위험까지 감수하고 있다고 말할 수 있을 것이다. 그것은 팀 버튼의 〈화성 침공〉이다. 이 영화는 상당히 우스꽝스러우면서도 기술적으로 성공하고 있다. 우리는 기술적인 성취를 찬양하지만 다시 한 번 우리가 알 수 있는 것은 가상 세계는 (가상적이고 나쁜) 화성인들의 세계라는 점이고, 지구는 미국(미국은 아날로그식(현실)이고 좋다는 것이다. 비록 우스꽝스럽다 할지라도 말이다(대통령으로 분장한 잭 니콜슨도 어쩔 수 없다!) 위험하고 파괴적이고 교활한 가상 세계는 여기서 노망한 늙은 할머니의 낡아빠진 가치들에 의해서만 저지될 수 있다.

한편 광고는 차례로 '새로운 이미지'와 이미지의 새로운 처리 기술을 통합한다. 예컨대 차창의 스크린에 새겨진 변신 모습들이 있는 푸조 206 자동차의 광고, 휴대전화나 파리 모터쇼 르 몽디알의 광고, 작은 사진들이 박힌 애니메이션을 통한 광천수 페리에의 광고를 들 수 있다. 이 모든 것들은 우리로 하여금 정지된 존재들이나 끊임없이 변신하는 존재들을 앞다투어 제안하고 있다.

이와 같은 광고들에서 지각될 수 있는 가상 세계는 어떤 예견된 세계를 제안하는 게 아니라 현실의 진정한 대체물을 제안하며, 이 대제물이 탈현실화의 동인이고, 자기 및 정체성의 상실의 동인(動因)이라는 관념을 강화시킨다.

그리하여 가시적인 것은 비가시적인 것의 범주 다음의 단계에 위치하고 여기서 우리는 앞서 연구된 신문 기사들에서 탐지된 초월의 개념과 다시 만난다. 이 기사들이 자기 상실에 대한 두려움과 연결된 커다란 불안을 나타내고 있는 데 비해, 많은 광고에서 새로운 이미지들은 물리적 구속의 분쇄를 통한 자기 초월을 촉구하는 새로운 현실을 제안하고 있다. 우리 각자는 무거움에서 벗어날 수 있을 뿐 아니라, '모핑'(morphing: 컴퓨터 그래픽스로 화면을 차례로 변형시키는 특수 촬영 기술)을 많이 사용하여 추잉 껌처럼 자신의 형태를 빚어낼 수 있어 자신의 단일성에서 벗어날 수 있다는 것이다.

픽션에서와 마찬가지로 광고에서도 우리는 타자가 되지도 않고 타자를 생산하지도 않지만, 타자의 생산물이나 삶이 얻게 해주는 욕망 자체가 되는 것이다. 하나의 이해된 특수한 미학을 수반하는 순수한 욕망의 형상화를 보아야 한다. 왜냐하면 광고에서 슬로모션은 우리가 최신 기술의 세계 속에 있을 때 '자연스럽게' 그런 것처럼 다시 문제가 되는 시간-공간이란 '현실'이기 때문이다. 한편 〈스트레인지 데이즈〉나 시선이란 주요 테마와 연결된 '유사한' 영화들에서 통용되고 있는 것은 롱 테이크와 리얼 타임이다.

많은 예들 가운데 마지막으로 하나만 들어 보자. 그것은 성인용 애니메이션 시리즈 〈스파이시 시티〉인데, 이 작품에서 한 에피소드는 예컨대 가상적인 창녀들의 네트워크를 등장시키고 있다. '진짜' 창녀는 그녀가 마침내 '재인격화될' 때까지 가상적 창녀들보다 덜 성공한다. 사실 이 영화에서 인격들이 훔쳐져 CD에 담아진 채 거래된다. 훔쳐진 인격들이 CD를 통해 빌려질 때, 시선은 비워지기 때문에 눈은 '휑한 눈'이 된다. 바로 이런 상태에서만 진짜 창녀는 가상적 창녀들의 세계 속에 받아들여진다. 이 가상적 창녀들은 '진짜'와 동일한 모습을 지니고 있지만 여기다 유령이나 꿈처럼 마음대로 나타났다가 사라질 수 있는 능력까지 있다.

이러한 영화들처럼 광고들도 우리가 신문 분석 작업의 결론으로 공식화했던 것처럼 사물들을 다루는 것 같다. 마치 이 결론이 모든 사람이 이런 광고와 영화를 이해할 수 있도록 집단적 '상상계'를 통해 이미 동화되었고, 받아들여져 내면화된 것처럼 말이다.

따라서 우리가 확인할 수 있는 것은 최신 기술들이 제공하는 이미지의 새로운 형태와 가능성이 새로운 픽션이나 새로운 광고의 내용과 형태에 영향을 미치고 있다는 점이다. 그러나 우리는 그것들이 새로운 사유를 야기하고 있다고 말할 수는 없다. 결코 그렇지 않다. 《르 몽드》의 기사들에 대한 분석은 신문기자가 가늠하기 어려운 기술적 진보와 이것의 이용자나 관객을 이어 주는 매개자와 안내자가 되기보다는 추정된 여론의 거울이 되고 있는지 그 정도를 이미 보여주었듯이 말이다. 광고와 픽션은 같은 인상(두려움이나 불안)을 받아들이면서 그것을 예시하고 있다. 그것을 검토하거나 반박하기보다는 그것을 지지하고 있다. 이와 같은 사실이 입증하는 것은 우리가 사유와 대면하고 있는 게 아니고, 어떤 지적인 방식을 상대하고 있다기보다는 미디어적(기술적) 힘에 고유한 반복·거부·증폭과 상대하고 있다는 점이다.
그럼에도 이미지의 해석과 조건화(조건 형성)와 관련해 확실한 것은 우리가 이와 같이 반응하는 정보적 그리고/혹은 상상적 담론들 속에서 우리 자신의 표출을 볼 수 있고 이미지에 대한 우리의 기대, 특히 진실의 기대를 볼 수 있다는 점이다.

4. 이미지와 진실

우리가 다음 장에서 보다 명료하게 검토하게 될 것은 '이미지를 (그럴 법하다고) 믿기'[38]라는 테마이고, 여러 유형의 이미지에 의해 야기

되는 여러 유형의 지지이다. 그러나 우리가 이미 앞에서 확인했듯이, '진실'의 기대는 이미지에 대한 가장 반복된 기대의 하나이다. 나아가 그것은 이미지의 특징들 가운데 가장 눈에 띄고 동시에 가장 애매한 것이다. 왜냐하면 사실 진실의 감정은 비가시적인 것(본질적인 것은 눈에 보이지 않는다)에 연결되어 있듯이, 가시적인 것('믿기 위해서 보아야 한다')에 밀접하게 연결될 수 있기 때문이다.

그러나 이미지 일반에 대해 가해진 현대의 비판을 보다 면밀히 고찰하면서 우리는 이 비판의 분명한 새로움과 이미지에 대한 의심에 대해 탐구했다.[39] 고대인들, 무엇보다 플라톤으로 되돌아가 우리가 확인할 수 있었던 것은 그가 그려진 이미지를 보잘것없고 불필요한 모방으로 즉시 문제를 제기하고 있다는 사실이다.[40] 그것은 우리로 하여금 진실로부터 세 등급이나 멀어지게 한다는 것이다. 이미지가 우리로 하여금 멀어지게 만드는 진실은 플라톤의 세계 분할에 따르면 여기서 가시적인 세계에 속하는 게 아니라 관념 세계에 속한다. (가시적인) 반영 혹은 그림자(eikonè)인 수학자의 이미지만 우리를 진실로 이끌 수 있다.

따라서 특히 그려진 이미지가 우리로 하여금 멀어지게 하는 것은 형이상학적이고 초월적인 진실(진리)이다. 뒷날에 아리스토텔레스[41] 역시 그려진 이미지(시각적인 것)와 인식·교육·진실을 연관시키고 있다. 필로스트라토스[42]는 자신의 저서 머리말에서 "그림은 진실이다" 라고 표명하고 있다. 그리하여 이미지와 진실을 이처럼 접근시키는 작

38) 〈이미지를 (그럴 법하다고) 믿기?〉에서부터 제3장 및 제4장 참고. In *Towards a Theory of the Image*, Jan VanEckAkademie éd., Maastricht, Pays-Bas, 1996.

39) Martine Joly, ch. 2 "L'image suspectée" in *L'Image et les signes*, Nathan Cinéma/Image, 1994.

40) In *La République*.

41) Cf. *La Poétique*.

42) Cf. *La Galerie de tableaux*.

업은 서양의 시각적 재현사(史)를 통해 지속적으로 이루어진다.

오늘날에도 사람들이 이미지에 대해 두려워하는 것은 이미지가 '가짜'라는 것, '진짜'가 아니라는 것, 그러니까 그것이 우리를 속인다는 점이고, 가상적 이미지와 관련해서 말하면 우리가 보았듯이, 이것이 정신적 혼란을 야기한다는 점이다.

따라서 우리가 이처럼 기대된 진실의 본질을 보다 구체적으로 검토했을 때 명백하게 나타난 것은 사람들이 이미지에 대해 단 하나의 진실 유형만을 기대하는 게 아니라 적어도 세 개의 유형을 기대하고 있다는 사실이었다.[43]

— 동일한 것(분신)으로서의 진실.

— 부합으로서의 진실.

— 정연함으로서의 진실.

각각의 진실 유형은 흔적·증언·종류와 같은 이미지의 여러 측면들과 연결되어 있다. 여기서 우리는 퍼스가 닮은 기호인 도상, 관계 기호인 지표, 합의 기호인 상징 사이에 수행한 구분을 알아볼 수 있다.

이미지-흔적(지표)의 힘

우리는 성서에서 이미지의 금지, 그리고 우상파괴와 이슬람에 전염된 우상파괴 때 비잔틴의 우상파괴주의자들이 강제한 금지를 다시 고찰한 바 있다. 또 라틴인들의 **이마고**(*imago*)가 지닌 여러 의미들과 기능들을 검토한 바 있다. 그리하여 우리가 알 수 있었던 것[44]은 닮음(도상성)이 고대인들의 경우, 모방의 문제, 모방과 교육·지식·진실의 관계문제를 제기했다면, 흔적(지표)의 문제는 신성함 및 죽음과의 관

43) Cf. Pascal Engel, *La Norme du vrai: Philosophie de la logique*, Paris, Gallimard, "Essais," 1989.

44) Cf. *L'Image et les signes*, *ibid*.

계라는 역시 심각한 문제를 제기했다는 사실이다.

사실 그 역사의 시기에 제기된 문제는 이미지와 이미지에 의해 재현된 것이 같은가 하는 동질성(consubstantialité)의 문제이다. 이 동질성은 닮음의 의심스러운 기준보다 훨씬 더 절대적인, 진리의 보장이었다.

그리하여 우리는 시각적 재현의 이 모든 계보가 사진이란 유형의 이미지-흔적(지표)에 대한 우리의 기대뿐 아니라, 정보처리 기술자들에 의한 이른바 '아날로그식'(!) 모든 지표적 이미지를 결정한다고 상정했다. 이 지표적 이미지는 빛·광학·소리·열량·적외선의 녹화/녹음을 통해 얻어지고 현실에서 직접적으로 채취한 것이다. 즉 그것은 지표적 이미지 **그대로 주어지는** 것이다.

사실 이미지가 지닌 흔적이라는 이런 측면으로부터 비롯되는 특별한 결과는 우리가 읽을 줄 모르는 '지표적 이미지들'에 대해 지닌 맹목적 신뢰이다. 이들 이미지들의 예를 들면, 초음파사진·위성 이미지·X선진단사진·MRI 같은 것이다. 이 모든 이미지들은 아무것도 닮아 있지 않지만 우리는 그것들에 대한 전문가들의 해석을 '믿는다.' 그리하여 이미지에서 '닮음' 이상으로 설득시키는 것은 도상보다는 지표이고 흔적이다.

따라서 사람들이 이미지에 준다고 생각되는 '가치'(금융적이고 도덕적인)는 그것이 우선 흔적으로 지각된다는 데서 비롯된다 할 것이다. 그러니까 그것이 현실의 반영이나 녹화일 때 현실의 흔적으로 지각될 뿐 아니라, 그것이 화가나 기획자에 의해 만들어질 때 그들의 흔적으로 지각된다.

한편 우리는 모든 이미지를 모방으로 간주하기보다는 이미지가 재현하는 것의 흔적으로 간주하고, 이미지가 재현하는 것과 동질적인 무엇으로 간주하려는 전염적인 욕망을 진실의 기대에 대한 가능한 설명으로 제안했다. 이 욕망은 시각적인 것을 절대적으로 믿을 만한, 다시 말해 진실한, 세계의 '채취'나 '견본'으로 간주하고자 한다.

진실한, 진실임직한, 진실

그러나 녹화된 모든 이미지가 필연적으로 그리고 일차적으로 **진실**의 기대를 야기하는 게 아니라 **진실임직한 것**의 기대를 야기할 수 있고, 따라서 믿음의 체제를 이용할 수 있다.

제작의 현실보다는 상상의 세계로 우리를 돌려보내는 것은 픽션 영화의 경우이다. 픽션 영화는 대개의 경우 온갖 수단을 통해 이 제작의 현실을 감추고자 애쓴다. 우리가 알다시피, 사실 픽션은 이미 플라톤이 지적했듯이, 진실이 아닌 진실임직한 것과 관련이 있다. 반면에 기록 영화와 그것의 부산물들은 사실의 현실과 부합하는 것으로서의 진실과 관련이 있다.

따라서 우리가 볼 때, 기호와 비(非)기호 사이에 있는 이미지-흔적에 대한 욕망의 고려는 다시 한 번 이미지의 힘과 이미지에 대한 진실의 기대를 다원적으로 결정한다.

이와 같은 상호작용은 우리로 하여금 예컨대 다음과 같은 모순을 이해하게 도와준다. 즉 한편으로 사람들은 이미지가 지닌 기호로서의 성격(이미지는 닮고 있으며, 따라서 그것은 존재하는 게 아니다)을 인정한다. 그러나 동시에 다른 한편으로 사람들은 이미지가 현실처럼 '진실'하기를 바라고 현실과 혼동하고자 하면서 그것에 이런 기호로서의 성격을 부여하기를 거부한다.

이 모든 것으로부터 일련의 결과들이 도출된다. 왜냐하면 바로 흔적의 우회를 통해서 우리는 여러 유형의 이미지-흔적이 개진하게 해주는 다음과 같은 **상상적인 것**의 유형을 이해할 수 있기 때문이다.

― 화가의 흔적으로서의 서명된 작품이나 사진[45]에 대해 그렇듯이 **물신숭배적인** 상상적인 것.

— 텔레비전의 생방송에 대한 **마그마적인**(잡동사니적인) 상상적인 것. 그러나 이 생방송에서 지배적인 담론에 대한 인정의 포기는 주요한 환상, 즉 접촉, 친교적인 것, 융합적인 것에 대한 환상을 품도록 도와준다.

이와 같은 우회를 통해서 우리가 또한 이해할 수 있는 것은 **미디어적 이미지**(TV, 신문잡지의 사진)의 특수한 위상이고, 계속 이어지는 다양한 이미지들에도 불구하고 우리가 볼 때 믿음의 욕망에서 **신빙성**의 욕망으로 가는 (그 반대는 아니다) 일반화된 일탈이다. 우리는 조직화된 모든 시각적 담론과 픽션의 어떤 일반화된 어긋남을 목도하게 되는 것이다. 미디어적 이미지를 통해 세계가 광경화된다기보다는, 기 드보르의 '사회-광경'[46]이라는 표현의 끊임없는 반복과는 반대로 광경이 '세계화된다.' 그 반대로 우리는 '광경의 사물화'라는 관념을 제안할 수 있을 것이다. 광경은 '세계 자체'가 되면서 자유롭게 해석되도록 자신을 내맡기고자 한다. 왜냐하면 그것이 지닌 흔적과 채취로서의 힘은 그것이 지닌 '조립품'으로서의 차원, 곧 '기성(旣成) 사유'라는 차원을 감추게 해주기 때문이다.

그래서 이미지를 순수한 가시적인 것으로 축소시키기 위해 그것에 시각적 성격, 다시 말해 기호로서의 성격을 인정하지 않는다는 것(이미지는 더 이상 …을 위해서 사용되는 게 아니라 그것은 …에 속한다)은 그것에 언어로서의 성격 역시 인정하지 않는다는 사실을 초래한다.

그리하여 이미지는 단지 그것의 가시성으로 환원됨으로써, 증거로서의 기능을 수행한다. 그리고 사람들이 그것에 대해 기대하는 진실은 사실들 자체의 진실이다. 사실들의 '객관적인'[47] 환기 이상으로, 우

45) Cf. Philippe Dubois, *op. cit.*
46) Cf. Guy Debord, *Société-spectacle.*
47) Cf. 하버마스에 따르면, 객관적 진실, 주관적 진실 그리고 통상적 관례의 진실이라는 세 유형의 진실이 존재한다.

리의 작은 화면에서 사람들이 나타나기를 기대하는 것은 사실들 자체이다.

우리는 이와 같은 확인들과 제안들이 어떻게 〈로프트 스토리〉[48] 현상과 그 성공에서 매우 최근 검증되었는지 알고 있다!

그러나 그렇게 함으로써 사람들은 역시 다음과 같은 모순적인 태도에 이른다. 즉 이미지가 언어가 아니라면, 그것은 아무것도 말하지 않으며, 그것은 해석되지 않고, 그것은 분석되어서는 안 된다는 것이다. 사람들은 그것을 느끼고, 그것은 감동시키고, 충격을 준다는 것이다. 그러나 사람들이 주장하는 것은 그것이 매우 힘 있고 반민주적이다[49]는 것이고, 그것이 조작하며 영향을 미친다는 것이고, 세계에 대한 우리 자신의 이해를 대신하면서 행실·판단·행동을 부추긴다는 것이다![50]

그러나 다음과 같이 둘 중의 어느 하나이다. 사람들이 세계 자체를 지각하듯이 이미지를 지각한다. 그럴 경우 어떤 면에서 이미지가 세계 자체보다 더 우리에게 영향을 미친단 말인가? 아니면 이미지는 세계의 소여들을 여과시킨 조직이고, 해석이며, 세계에 '대한 담론'이다 (물론 우리는 온갖 이유로 이 담론을 세계 자체와 혼동하고자 한다). 이럴 경우 이미지의 기호학적 기능을 가감 없이 고려하는 게 시급하다.

우리가 볼 때, 책임지고 이해하고 이해시킬 내용은 가시적인 것이라고 해서 모두가 이미지가 아니라는 점이고, 가시적인 것(le visible)이 시각적인 것(le visuel)이 아니라는 것이며, 가시적인 것은 진실과 혼동되지 않는다는 것이고, 하지만 우리는 리얼한 것과 현실, 현실과

48) 2001년에 처음 방송된 리얼리티 쇼를 말한다. 〔역주〕

49) Cf. 칼 포퍼의 마지막 에세이, *Télévision et démocratie*, Paris, UGE, coll. "10/18," 1996.

50) Cf. *Le Monde diplomatique*, août 1995, "Médias et contrôle des esprits."

진실의 혼동을 그 무엇보다 **원하고** 있다는 점이다.

이렇게 하여 우리가 알 수 있는 것은 시각적인 것에서 기대되는 진실의 감정은 시각적인 것이 가시적인 것을 대체하면서 가시적인 것에서 증거의 특성을 빌리고 있다는 생각과 일치한다. 지각적 유사성을 통해서 시각적인 것은 가시적인 것으로부터 존재론적 부합의 준거·확인, 나아가 중언부언의 특성을 빌린다. 가시적인 것은 일종의 구조적 동형성과 연결되기 때문이다. 그러나 이미지의 지표적 성격과 연결된, 이와 같은 진실의 기대는 유일한 게 아니다.

사람들은 이미지로부터 어떤 진리를 기대할 수 있다. 그것은 더 이상 이미지의 본성에 연결되지 않을뿐더러 이미지가 세계와 맺는 관계 유형에도 연결되지 않는 진리이다. 그것은 이미지와 가시적 세계 사이의 부합에 연결된 게 아니라, 이미지와 이미지를 구성하고 동반하는 언어적 해설 사이의 부합에 연결된 진리이다.

해설

사실, 이미지에 부여된 진실 기대의 두번째 유형은 그것이 현실과 맺는다고 생각되는 관계에도, 그것의 시각적 내용에도 더 이상 종속되지 않고 이미지를 직접적·간접적으로 동반하는 언어적 해설에 종속된다.

예술사학자 에른스트 곰브리치는 회화에서 진실의 개념에 접근하면서 하나의 이미지는 진실하지도 허위이지도 않다고 표명했다.[51] 왜냐하면 그것은 어떤 선언에도 명제에도 부합하지 않기 때문이다. 그러나 회화 자체의 내용에 기인한다기보다는 회화와 그것의 설명 사이에 기대된 관계에 기인하는 진실이 예술에는 존재한다고 그는 말했다.

51) Cf. Ernst Gombrich, *L'Art et l'illusion*, Paris, Gallimard, 1971.

그가 여기서 시대에 앞서 명백하게 드러내는 것은 시각적 메시지의 스타일적·제도적 표지들을 통해 우리의 기대를 결정하고, 이 기대에 대한 만족이나 실망을 결정하는 진정한 소통 계약의 존재이다(cf. 티볼리의 전설 혹은 바이외의 장식융단). 이같은 과정은 미디어적 이미지에도 자리 잡고 있는데, 언어적 담론과 시각적 담론 사이의 정합성으로서의 진실을 이 이미지로부터 바라는 기대는 광고·뉴스·픽션·게임 등 방송에 따라 다르다. 우리는 이 소통 계약의 명령을 '채널을 돌리는' 시간인 한순간에 알아본다. 사람들이 이미지가 '거짓말을 한다'고 비난할 때, 이는 소통 '계약'의 결렬인 경우일 수 있다. 예컨대 자신의 정보 출처를 검증하지 않거나 자신의 정보를 '변조하는' 신문기자의 경우에서처럼 말이다.

이러한 의심은 이미지의 진실성에 부여되지만 직접적으로 가해지지는 않는데, 두려운 조작적인 힘을 지닌 모든 이미지에 대한 보다 일반적인 제2의 의심을 낳는다. 왜냐하면 이런 이미지는 본질적으로 거짓일 테니까 말이다. 사실, 믿을 수 없을 정도로 일반화된 이와 같은 의심은 우리가 믿는 데 다시 한 번 경계하지 않으면 안 되는 이미지들의 조작적 힘에 대한 편집광적이고 반복된 담론을 다투어 부추긴다. 충격적인 것은 차례로 미디어를 통해 강력하게 전파된 이런 담론이 한편으로 《르 몽드》의 분석이 보여주었듯이, 이미지와 특정 영화를 읽거나 해석하는 기본적인 메커니즘과, 다른 한편으로 이미지·TV·영화·사회 사이의 관계에 대해 수행된 연구들을 모르고 있다는 점이다. 이와 같은 자기 채찍질은 진실의 기대를 좌절시키기 위한 것이지만 그 이유는 좋지가 않다.

사실, 예술의 이론과 역사를 따라다니는 예술에 대한 미학적 고찰 역시 고대로 거슬러 올라가는데, 실령 우리가 이런 이 이론과 역사를 차치한다 할지라도, 우리는 예컨대 영화가 100년이 되었다는 것을 알고 있다. 이 영화 예술이 시작된 이래 그것과 함께해 역시 100년이 된

영화 이론을 어떻게 우리가 모를 수 있고——그것을 이용하지 않을 수 있겠는가! 하나의 이론이나 관점들은 어떤 사람들에게는 시대에 뒤진 것들이지만, 다른 것들은 이미지 및 영화와의 관계, 그리고 이것들의 해석 메커니즘을 이해하는 데 아직도 매우 강렬한 현실성을 지니고 대단한 효율성을 발휘하거나 다시 그렇게 되고 있다! 예를 들면 논 리니어(비선형) 편집의 출현은 '단편(fragment)'의 개념과 몽타주에 대한 에이젠슈테인의 글들에 완전히 예언적인 차원을 다시 부여하고 있다. 이미지에 대한 그 어떤 전문가도 이 업적을 고려하지 않을 수 없다. 1920년대 영화의 '4차원'에 대한 엡스타인의 업적은 이른바 '가상적인' 현대적 이미지의 몇몇 측면을 보다 잘 이해하도록 도와줄 수 있다.

한편 가장 최근의 업적으로 40년 전의 것들[52]도 어쨌거나 이미지와 영화의 읽기에서 상당수의 메커니즘, 특히 대부분 '관객의 의도'를 포함하는 읽기의 투사적(投射的) 차원을 입증해 주었다! 이 투사적 차원은 수용의 개인적 차원뿐 아니라, 예컨대 틀에 박힌 표현의 존속 자체를 좌우하는 사회적 · 집단적 차원을 포함하고 있다.

영화와 이미지의 수용은 작은 피조작자로 방향 지어진 거대 조작자의 활동으로 끊임없이 기술되고 있다. 그러나 TV 연속극과 시리즈물의 시청에 대한 몇몇 앙케이트 조사 결과는 이미지 읽기의 이와 같은 투사적 차원을 확인시켜 주고, 이를 통해 〈달라스〉 같은 시리즈물, 혹은 젊은이들을 위한 〈패밀리 스토리〉 같은 어리석고 공허한 시리즈물의 세계적 성공을 설명해 준다. 이런 시리즈물들은 공허하면 할수록 더 성공을 거둘 수 있을 것이고 젊은이들로 하여금 그런 공허함을 자신들의 관심사로 채울 수 있게 해준다는 것이다.[53] 가장 최근의 것들

52) 영화학 · 사회학 · 기호학 등.
53) Cf. Lorenzo Vilches, *La Télévision dans la vie quotidienne, États des savoirs*, Apogée, 1995.

을 포함해, 사회에 대한 텔레비전의 영향과 관련된 많은 결과들은 이미지·영화, 혹은 TV에 대해 막연하게 확산된 주장을 반박하고 있다. 그러니까 텔레비전 혹은 영화의 폭력과 사회적 혹은 개인적 폭력 사이의 어떤 인과 관계도 결코 입증될 수 없었다. 또 그것들의 상관 관계는 확립될 수 있었지만 결코 **인과** 관계는 아니다. 그 반대로 1960년대 세계에서 가장 팽배했던, 미국의 사회 폭력 분위기, 텔레비전에서 폭력물 방송의 빈도, 그리고 이 문제에 대한 공식적 연구의 주문 사이의 인과적 관계가 입증된 바 있다! 왜냐하면 폭력적 사회는 TV 폭력물을 만들어 냈다는 것이고(그 반대가 아니다), 그것들의 상호작용에 대한 검토는 TV와 미디어들을 편리한 희생양으로 만드는 경향과 기능이 있었다는 답이 나왔기 때문이다.

　이미지가 가지고 있다고 상정된 조작 능력을 고발하는 이런 담론이 사실 드러내는 것은, 당연히 '객관적'이기 때문에 진실이어야만 하는 이미지에 의해 끊임없이 실망되는, 진실의 기대이다. 이는 가장 많이 확산된 편견인데, 그러나 이 편견은 시각적 메시지 전체와 관련되어 있다기보다는 시각적 이미지의 언어적 차원에만 관련이 있으며, 이미 벨라 발라즈라는 인물이 다음과 같이 쓴 게 60년도 넘었다는 사실을 모르고 있는 것이다. "렌즈는 그 어떤 것보다 덜 객관적이다."[54] 게다가 이미지가 지닐 수 없는 성격, 곧 진실성의 성격은 현재 매스킹·숨기기·목소리 변조 같은 텔레비전에서 매우 확산된 방법들에 의해 흔히 상쇄되고 있다. 이미지가 읽혀질 수 없으면 없을수록 그것은 진실하게 느껴진다. 왜냐하면 그것은 현실에서 채취되고 나아가 (특히) 불완전하게 훔쳐진 것이기 때문이다. 이미지가 텔레비전에서 '들리는' 이런저런 증인의 흐린 얼굴 이미지보다 더 설득력 있는 것은 없다!

　우리로 말하면, 이미지의 힘을 '두려워하기'와 '신뢰하기'는 결국

54) Cf. *L'Esprit du cinéma*, Paris, Payot, 1977.

이것들의 생존방식 자체에 개입하는 우리의 참여를 부인하는 단 하나의 동일한 방식과 관련되어 있다고 생각한다. '이미지' 앞에서 위험하다고 외치는 것은 결국, 최상의 경우 어떤 주술적이고 유치한 사유, 최악의 경우 어떤 전체주의적 사유의 표현 그 이상 그 이하도 아닌 것이다.[55]

어쨌든 진실의 기대는 이미 더 이상 가시적인 것에도 시각적인 것에도 연결되지 않고, 보여지는 것과 이것을 동반하거나 비판하는 언어 사이의 관계와 관련되어 있다. 요컨대 그것은 시각적인 것과 언어적인 것 사이의 충돌이 산출하는 해석이나 의미와 연결되어 있다.

따라서 여기서 존중되지 않는 것 같은 진실은 '사실과의 부합'으로서의 진실이라 할 것이다. 이미지의 지표적 측면은 닮음을 통해 부각되는데, 이미지를 세계 자체로 나타나게 하고 우리를 진실에 대한 일치주의적(correspondantiste) 이론으로 되돌아가게 한다. 이 이론에 따르면 언어를 통해 표현된 진실은 "세계 속에 존재하는 것과 일치해야 한다." 여기서 세계는 이미지들을 말한다.

이미지는 자체가 세계에 대한 하나의 담론인바 이와 같은 일치는 불가능하다. 그렇기 때문에 사람들은 실망만을 표현할 수 있지만 이 실망은 이미지가 기만적이라는 사실에서 비롯된다기보다는 그들이 이미지에 대해 지닌 기대가 부적절하기 때문이다. 사람들이 이미지는 **총칭적 의미의** 현실이 아니라 **하나의** 현실이라는 사실, 다시 말해 실재에 대한 문화적으로 여과된 재현이고, 다른 유형의 재현인 언어적 재현과 연결된 하나의 시각적 재현이라는 사실을 받아들인다면, 진실의 기대는 상대화됨으로써 일치의 기대가 아니라 하나의 정합성−진실의 기대가 되면서 정당화될 수 있을 것이다.

55) Cf. 우리의 논문, "Crier au loup devant l'image" in *Technikart*, n° 2, Paris, déc. janv. 1995-1996.

몽타주와 소통 맥락

마지막으로 이미지, 특히 미디어적 이미지에 가해진 비평은 진실에 대한 또 다른 유형의 기대, 즉 정합성 진실을 드러낸다. 이것은 한편으로 담론의 내적 정합성에 대한 기대이고, 다른 한편으로 시각적 담론과 이것의 소통 맥락 사이의 정합성에 대한 기대이다.

사실 진실에 대한 또 다른 견해, 곧 (더 이상 형이상학적도 일치주의적도 아닌) 논리적 견해가 있다. 이것은 진실을 정합성으로 간주하는 견해이다. 예컨대 비모순율의 법칙을 존중하면서 가정에서 결론으로 가는 수학적 진리를 들 수 있다.

이런 유형의 진실은 어떤 이미지가 우리에게 제안할 수 있는 적절성에만 일치한다. 예컨대 세계에 대한 어떤 담론의 의미, 이미지에 의해 산출된 그 의미가 이미지 안에 있는 게 아니라 이미지에 의해 산출되고 비가시적이지만 해석 가능하고 이해 가능할 때, 이런 담론을 수 있다. 이와 같은 진실의 기대는 어긋나지 않을 것이다. 우리는 이런 정합성을 상대적 진실로서 받아들이고, 채택하거나 거절할 수밖에 없을 것이고, 이런 진실을 가지고 세계에 대한 우리 자신의 '비전'을 구축할 수 있는 것이다.

우리가 보았듯이, 곰브리치는 어떤 선언이 "푸르거나 초록일 수 없듯이" 어떤 고정된 이미지에 그 자체로 '참이거나 거짓일' 수 있는 능력을 부여하는 것을 거부했다. 진실의 감정을 만족시키기 위해서는 관객의 기대가 다른 유형의 표명(설명)에 직면했을 때 충족되어야 했다.[56] 그 이후로 사람들은 모든 이미지가 지닌 담론적 능력을 보여주었다.

56) 최근의 연구들은 아직도 이 문제와 관련되고 있다. Cf. Leo H. Hoek, *Titres, toiles et critique d'art. Déterminants institutionnels du discours sur l'art au XIX^e siècle en France*, Rodopi, Amsterdam, Pays-Bas.

모든 이미지는 현실의 이런저런 측면에 대한 하나의 담론, 곧 재현적 선택을 제안하고 있다는 것이다. 이미 롤랑 바르트는 '아담적인' 이미지는 존재할 수 없으며, 그런 이미지는 기껏해야 동어반복적일 수밖에 없다(=나는 나이다)는 사실을 보여주었다.[57]

그러나 분명한 것은 연속된 화면으로 된 이미지, 보다 명료하게 말하면 담론적 이미지는 정합성 진실에 일치한다. 이 명제에서 우리는 이른바 '표현적' 혹은 '생산적'[58] 몽타주의 이론에서 토대적인 요소들을 알아볼 수 있다.

이 몽타주 이론은 1920년대에 모스크바 유파의 영화인들에 의해 주로 이론화되었는데, 두 개의 숏을 연결시킬 때 두 개가 따로 분리된 그 어떤 것에도 없는 의미가 생산된다는 것을 보여줌으로써 몽타주의 담론적 힘을 주장한다. 우리는 이 이론의 창시자인 쿨레쇼프의 자주 언급되는 실험을 알고 있다. 이 이론은, 너무 빈곤하고 너무 취약하며 동시에 문화적 · 이데올로기적 전제들이 너무 많다고 간주된 '자연발생적' 시각을 불신하면서, 영화와 몽타주의 힘에서 세계에 대한 새로운 담론을 제안할 수 있는 비상한 가능성을 보고 있다. 베르토프는 이렇게 표명한다. "인간은 가시적 세계 속으로 보다 깊이 파고들기 위해 카메라에 초점을 맞추었다." 또 이런 말도 한다. "내 카메라로 무엇을 할 것인가? 내가 가시적 세계에 **대항해** 감행하는 **공격**에서 나의 역할은 무엇인가?" 그리고 마지막으로 이런 언급도 한다. "눈에 의지해 베끼지 마라!"

이러한 교훈들은 시각적인 것을 가시적인 것과 분리시킴으로써 '진실' 하지는 않다 해도 '적절한' 담론의 가능성을 주장한다. 그냥 '믿을 수 있다' 고는 할 수 없어도 방법상 '신뢰할 만한' 개입의 가능성 말

57) Cf. 본서 제2장, 4절 〈이미지와 진실〉, p.153.
58) Cf. 본서 제4장, 3절 〈거친 표현적 몽타주〉, p.281.

이다.

'몽타주-왕'의 추종자들이 제시한 몽타주 이론은 이른바 '투명'의 몽타주 신봉자들의 이론과 오랫동안 대립되어 왔다. 후자의 몽타주는 바쟁이나 다음과 같이 말하고 있는 로셀리니에 의해 대변된다. "현실이 거기 있는데 왜 그것을 조작하는가?"

그러나 선택된 몽타주가 이른바 '투명한' 사서-재현적 유형이든, 결연하게 생산적 유형이든, 그것은 언제나 '표현적'이다. 다시 말해 우리는 우리가 보는 것만을 이해하는 게 결코 아니고, 시각적인 것이 우리로 하여금 우리가 전적으로 참여하는 담론적 전략을 통해 해석하라고 명령하는 것(어떤 이야기, 정보 따위)을 이해한다는 것이다.

"눈에 의지해 베끼지 마라"라는 표현이 아무리 훌륭하다 해도, 그것은 시각적 담론의 그 어떠한 현실에도 일치하지 않는다. 왜냐하면 에이젠슈테인이 주장했듯이 이미지가 본질상 자연주의적이 아닌 것처럼 우리는 눈에 보이는 것을 베낄 수 없기 때문이다. 바로 이 때문에 그는 이미지의 구성적 사실주의를 파괴하고 혹평하는 임무를 맡았던 것이다.

모든 시각적 담론은 우리가 당연히 시각적·음향적 명령에 입각해 구축하는 해석을 유도하는 그 나름의 정합성을 지니고 있다. 그러나 이 해석은 단지 이런 명령으로만 귀착되지 않는다. 따라서 생산된 진실은 제안된 담론의 정합성의 진실일 수밖에 없다. 이 정합성이 의지적이든 무의지적이든 말이다. 몽타주는 언제나 표현적이며 때로는 통제되고, 흔히 '거칠다.' 이것의 일상적 사례가 텔레비전 뉴스를 구획 점철하는 '르포르타주들'이다. 르포르타주들은 시사성 있는 이미지들이나 기록 이미지들을 긴급하게 조립해 언어적 해설을 통해 그 의미를 끌어내고 있지만 이 의미에 도달하는 것은 아니다.[59]

59) Cf. 본서 제3장.

이와 같은 내재적 정합성은 다른 사람들이 '장르 효과(effet-genre)' [60] 라 부르는 것과 일치하는데, 위에서 기술된 욕망, 즉 가시적인 것을 시각적인 것으로 어떤 식으로든 짓누르고자 하는 욕망을 위해 부정되는 경우가 흔하다. 그러나 이 정합성은 우리가 이미지의 '거짓'을 두려워할 때 암묵적으로 인정된다.

사실, 시각적 담론의 정합성은 우리가 보았듯이, 담론의 엄밀한 내용으로 귀결되는 게 아니라 담론이 생산되는 배경인 암묵적인 소통 계약과도 밀접하게 연결되어 있다. 그래서 이 정합성이 피해를 입을 때 사람들은 거짓을 규탄한다(그 이미지는 부당하게 비난받는다). 어떤 기자가 자기 직업의 윤리를 지키지 않고, 정보의 소스를 검증하지 않으며, 우리한테 어떤 이미지에 대해 아무것이나 '말한다'면, 계약의 결렬이 있으며 기자가 기대하는 '진실'은 존중되지 않는다.

마찬가지로 우리의 기대는 허구적 혹은 광고의 담론에 대한 기대와 같지 않을 것이다. 무슨 말인가 하면, 우리는 어떤 담론적 정합성이 어떤 소통적 정합성에 일치하는지 알고 있으며, 당연한 사례이지만 둘 사이의 불일치는 기만, 신뢰 남용, 조작으로 간주된다는 것이다.

진실과 해석

이미지에 대한 현대적 비평과 이미지가 야기하는 조작의 두려움은 끊임없이 실망받는, 진실의 기대를 드러낸다. 우리가 보았듯이 기대된 진실 유형은 다음과 같이 구별되면서도 동시에 뒤섞인 여러 요소와 연결되어 있다.

— 이미지의 지표적 힘. 이것이 가시적인 것과 시각적인 것을 혼동하도록 부추기고, 형이상학적인 진실로 통하는 동질(consubstantialité)

60) Cf. *L'Esthétique du film*, Paris, Nathan Cinéma, 1983, 2ᵉ éd. 1994.

의 성격을 찾도록 부추긴다.

― 이미지의 내용과 언어적 담론들의 내용 사이의 혼동. 여기서 언어적 담론들은 (구성적으로 혹은 지연된 방식으로) 이미지를 동반하고 언어적 담론 자체에 검증의 성격을 부여한다.

― 소통 계약이 존중되지 않음에 대한 비난. 이 비난은 이미지가 지닌 담론적 정합성의 암묵적 인정을 강조한다.

여기서 우리는 기대된 진실들의 여러 기대 유형에 대한 탐구를 멈추겠다. 이미 우리는 어떻게 기대된 진실들이 실망스러울 수밖에 없는지 알 수 있다. 왜냐하면 그것들은 비록 종교적 혹은 주술적 · 철학적인 과거로부터 매우 강력하게 자양을 얻고 있지만 적절하지 않기 때문이다.

우리가 보다시피, 기대된 진실들은 모든 경우에서 하나의 메타 언어이고 이 메타 언어를 구성하는 준거들은 유동적이면서도 동시에 뒤섞여 있다. 형이상학적 진실의 경우에는 준거는 초월적이고, 일치주의적 진실의 경우에는 그것은 검증적이며, 정합성 진실의 경우에는 기호학적이다.

따라서 진실의 이와 같은 기대는 이미지 자체만큼이나 오래된 것으로 이미지의 해석을 방향 지운다. 왜냐하면 그것은 해석의 다른 유형들로 그것을 멀어지게 하는 하나의 가치론적 평가 세계 속에 거의 무의식적으로 위치하기 때문이다. 이런 다른 유형들이 존재하기 위해서는 예컨대 미학이나 의미론의 노력과 같은 '구분'의 노력이 요구된다.

언어로서의 이미지는 분리를 구현하게 된다. 그것과 관련해 "거울을 환기시키는 게 중요하다. (…) 거울이 인간에게 고지하는 것은 자기 이미지에의 도달 불가능성이고, 따라서 타자 및 타자성과의 관계 원리에 기반이 되는 분할의 질서이다. (…) 이것이 거울의 문제이다. 왜냐하면 거울이 있어야만 이미지가 있고, 혹은 우리를 우리 자신과 분리시키는 제삼자가 있어야만 상징적인 전혀 다른 등가물이 있기 때문

이다."[61]

따라서 우리가 환기한, 이미지에 대한 여러 담론에서 읽어야 할 것은 이미지와 재현 일반의 이와 같은 특수성에 저항하는 어떤 형태의 표출이고, 내재적 '허위성'이 있다고 유감스럽게 간주될 수 있는 어떤 모방 예술에서 분할과 분리가 나타나는 것을 거부하는 어떤 형태의 표출이다!

그래서 새로운 기술의 발전 자체는 이 모든 혼란에 다소간의 빛을 던져준다고 사람들은 생각할 수도 있었을 것이다. 사실, 이미 보았듯이, 한편으로 우리로 하여금 현실과 가상을 혼동하게 만든다고 사람들이 우려하는 새로운 가상 이미지와 새로운 기술의 출현, 그리고 다른 한편으로 우리로 하여금 '가짜'를 '진짜'로 간주하게 만든다고 사람들이 우려하는, 이미지의 디지털화 모두는 우리가 아직도 이미지에 대해 가지고 있는 형이상학적 혹은 일치주의적 진실의 기대를 교정하게 해줄 수 있는 기술적 발전이다. 따라서 외관상 지극히 충실한 이미지에서조차 우리가 확신할 수 있는 것은 더 이상 아무것도 없는 상황이니만큼, 우리가 볼 때 그 영향력이 다소 진부해진 믿음의 성격을 띤 비판보다는 이미지 수용에 더 적절한 하나의 회의론을 개진해 보자.

결 론

이 회의론은 결과가 수반된다. 우리는 이미지의 실천에 대해, 그리고 이미지가 우리로 하여금 무엇을 겪게 하도록 되어 있는가보다는 우리가 이미지를 가지고 무엇을 만드는가에 대해 탐구하는 작업을 항상 상상할 수 있다. 우리가 이러한 새로운 기술에서 보아야 할 것은

61) Cf. Pierre Legendre, *ibid.*

가시적인 것과 시각적인 것을 혼합해 버리는 추가적인 위험보다는 이번에야말로 건강한 새로운 의심의 가능한 요인이다. 이 요인은 가시적인 것을 시각적인 것과 분리시킴으로써 시각적인 것에 담론적인 잠재성, 그러니까 상대적 진실의 잠재성을 돌려주게 해줄 것이다. 이 상대적 진실은 각자가 그것을 받아들이든지 거부하든지 판단하는 것이다. 그러나 이미지의 수용과 해석이 책임의 제도보다는 믿기의 체제에 더 통합되는 한, 이런 바람은 여전히 실현 가능성이 없는 소원에 불과하다.

　이것이 우리가 다음 장에서 보다 명료하게 검토할 내용이다. 이 검토는 픽션과 기록 영화 사이의 구분, 따라서 픽션으로서의 영화 해석과 기록 영화로서의 영화 해석 사이의 구분이라는 불명확하게 제기된 문제를 중심으로 이루어질 것이다. 이런 해석적 선택을 주재하는 것의 어떤 측면들은 우리가 곧 보겠지만 이미 연구되었다. 그러나 아마 우리는 이미 알려진 설명들에 보다 새롭고 개인적인 다른 제안들을 덧붙일 수 있을 것이다.

제3장

믿기: 기록 영화와 피션 사이에서

이번 장에서 우리는 이미지의 해석에 대한 우리의 고찰을 확실하게 뿌리내리게 할 것이다. 이와 관련해 우리의 검토대상은 이미지들이 주변적으로 나오는 텍스트들, 신문/잡지·문학·이론·예비 텍스트들뿐 아니라, 보완적으로 몇몇 작품들이 될 것이고, 또 특히 이 작품들이 우리로 하여금 그것들을 해석하도록 부추기는 방식과 관련해 작품들 각각의 '의도'가 우리에게 그것들에 대해 가르쳐 주는 다음과 같은 내용이 될 것이다. 픽션인가 아니면 기록 영화인가? 독서의 명령에 대한 우리의 복종에서 작용하는 것은 무엇인가? 사람들이 우선적으로 유념하는 것은 무엇이며 그 이유는 무엇인가? 어떤 해석적 법칙들이 발견될 수 있는가? 몇몇 시청각 혹은 영화작품이 이에 대해 말하고 있는 게 무엇인지 검토해 보자.

앞의 두 장(章)에서 우리는 '독자의 의도' 쪽에 고의적으로 위치했다. 우리는 우리가 '주변적'이라 부르는 텍스트들 혹은 이야기들에서 나타날 수 있었던 이 의도의 다양한 표출을 연구하는 데서 출발했다. 그러나 이 텍스트들이나 이야기들은 서로 상호작용하며 우리의 해석적 의도들과도 상호작용한다. 여기서 우리가 탐구하게 될 것은 '작가의 의도'이고, '작품의 의도' 속에서 그것의 표출이며, 그리고 이 두

의도들이 결합해 해석에 영향을 미칠 수 있는 방식이다.

1. 의도/해석

물론 해석의 목적은 저자가 실질적으로 말하고자 하는 바를 찾는 것이라고 생각하면서 하나의 해석학적 관점을 채택할 수 있다는 것을 우리는 받아들일 수 있다. 그러나 우리가 알다시피, 그와 같은 연구는 작품 자체를 크게 벗어나는 것이다. 또 그것은 노트·자료카드·서신·초고 따위와 같이 작품을 수반하거나 예비하는 작업에 우리가 접근할 수 있느냐에 좌우된다. 이런 예비 작업은 획득하여 참조하기도 어려울 뿐 아니라 그것의 지적·창조적·구체적 형태는 언제나 불완전하다.

그럼에도 우리는 저자의 계획이나 이 계획의 변화를 통해 나타나는 의도들을 작품 자체의 의도와 대면시킴으로써 추론된 해석방식들에 대해 고찰할 수 있다.

해석이 따르는 수용, 보다 정확히 말하면 수용의 단계들(보기, 지각, 해석) 가운데 하나로서의 해석, 이것이 여기서 우리가 하나의 기록 영화를 주재했던 의도의 몇몇 흔적과 대조해 보고자 하는 것이었다. 이 의도는 이 영화의 예비 기안의 여러 단계에서 간파될 수 있다. 우리는 **저자의 의도**에 다가갈 수 없는 일반화된 결여가 작품의 '정확한' 해석을 실질적으로 막고 있는지 헤아려 보기 위해 저자 의도의 한 측면에의 접근이라는 상당히 값지고 드문 이 방법을 심층적으로 이용해 보고자 했다.

현재 인지과학은 수용 단계들이 정해지는 여러 위치의 결정과 신경 단위적 상호작용에 관심이 있으며, 이제 사회학적 성격의 관심 혹은 적어도 사회적·문화적 결정론에 연결된 관심을 다소간 방치하고 있

다. 근자에 몇 년 동안 이 결정론은 현상학과 그 지류들에 의해 우선 시되었던 것이다.

관객과 비평가가 하나의 작품을 판단하고 해석할 때, 사실 대개의 경우 일종의 콤플렉스나 적어도 정신적·언어적 제약 같은 게 있다. 이것이 한편으로 무제한의 해석에 대한 절대적 자유를 정당화하고, 동시에 해석은 저자의 의도와 완전히 일치할 때에만 '좋다'는 관념을 정당화한다.

우리는 비평에서조차 저자의 의도와 연결된 과도한 단순화와 정당화가 있음을 알고 있다. 이 의도가 무시된다면, 작품을 해석하고, 이해하며, 고찰하고 또 작품에 감화되는 행위가 금지된다는 것이다. 우리는 한편으로 최소한의 지적작용을 정확히 입증하려는 실증주의적 욕망과 다른 한편으로 사유의 어떤 정당성에 기대려는 태도라는 이중적 움직임 속에서 소비 사회와 기성 사유의 표지를 본다. 이 기성 사유는 기성복이나, 왜 안 되겠는가, 인스턴트 요리 재료와 함께 전달된다. 요컨대 우리는 이 움직임 속에서 우리 시대의 기호를 보는 것이다.

그러나 우리가 알고 있듯이, 작품은 살아가며 우리도 작품과 함께, 작품을 통해, 작품 덕분에, 그리고 저자의 폐기를 통해 살아간다. 저자의 폐기는 일차적으로 우리를 해방시킴과 동시에, 우리로 하여금 작품 자체의 자원, 이 자원과 우리 자신의 상호작용에 몰두하도록 부추기고, **우리가** 작품에 제기하는 문제에 대한 답을 그 속에서 찾도록 만든다.

그러나 해석의 순간에 작품의 '저자'를 참조해야 할 필요성이 드러내는 것은 어쩌면 다분히 자기 자신 밖으로 달아남이고, 판단의 노력 앞에 후퇴이며, 자신이 지닌 평가 능력의 버림이고, 작품에 완벽한 삶을 부어하는 것의 거부이며, 요컨대 지성의 단념이라 할 것이다.

그렇기 때문에 우리는 특히 기록 영화의 해석문제에 다시 접근하고자 하는 것이다. 왜냐하면 기록 영화는 해석 활동 자체에 매우 특수한

문제들을 제기하기 때문이다.[1]

기록 영화와 해석

사실, 픽션 영화를 판단하거나 언급할 때 감독의 의도가 자주 원용되지만, 기록 영화일 경우는 사정이 다르다. 왜냐하면 관객으로 하여금 자신이 허구적 작품이 아니라 기록 영화를 대하고 있다고 간주케 하는 것은 한 사람의 실재적인 발화자, 곧 영화의 현실 자체를 보증하는 현실적 존재인 '저자'[2]를 정신적으로 만들어 내는 행위 자체이기 때문이다.

우리가 또한 알고 있듯이, 이런 유형의 메커니즘들은 우리가 믿기(croire)(픽션의 경우)와 알기(savoir)(기록 영화의 경우) 사이에 위치시키는 게 아니라 **믿기와 믿기 사이에** 위치시키는 특수한 지지 유형들을 결정한다.

사실, 믿기 자체는 그 나름의 뉘앙스들이 있고, 허구적 · 종교적 혹은 영적 믿음과 넓은 의미에서 정보적 혹은 기록적 신빙성 사이에서 변화한다. 다른 사람들은 믿음이 확신과 대립된다고 간주하겠지만, 우리는 믿음을 신빙성과 대비시키고, '…이 있을 법하다고 믿기'와 그냥 '믿기'를 대비시키고 싶다. 이런 발상은 우리에게 매우 중요하며 이 장 마지막에 가서 상세히 다루어질 것이다.[3]

그런데 우리는 제작한 감독을 아는 상황에서 기록 영화 한 편을 볼 기회가 있었기에 이 영화의 여러 버전 속에 담긴 계획에 접근할 수 있었다. 최초 간략한 줄거리에서부터 계획의 보다 자세한 여러 단계들

1) 스리지 학술대회에서 발표된 글: "Le Documentaire: les frères Lumière et après," août 1997.

2) 이에 대해선 로제 오댕의 주장들 참고.

3) Cf. 본장 제4절 〈이미지를 (그럴 법하다고) 믿기?〉, p.238.

을 거쳐 국립영화센터(CNC)의 지원을 얻게 해준 내용까지 말이다. 실제로 우리는 표출된 세 개의 의도를 대조할 수 있는 기회를 갖게 되었다. 계획안에서 저자의 의도, 영화에서 작품의 의도, 우리 자신의 해석에서 관객의 의도가 그것이다. 그리하여 우리는 기록 영화의 특수성과 그 해석의 특수성이 지닌 몇몇 측면들을 보다 잘 이해할 수 있었다.

〈데르만치, 불가리아에서의 가을〉에 대하여, 말리나 데체바의 영화(52분, 1994)

우리가 선택한 사례는 불가리아의 여성 감독 말리나 데체바가 만든 영화로서 BIGZIGA사와 UTBF사가 공동 제작해 Arte TV를 통해 방송된 것이다. 이 영화에서 데르만치라는 불가리아의 마을이 다루어지는데, 프랑스에서 작업했던 영화감독은 이곳에서 자랐다.

본 연구를 실행하기 위해 채택된 방식은 다음과 같다.

— 계획안에서 표현된 핵심 개념들을 탐지한다.

— 이 개념들을 영화의 여러 시퀀스와 영화 전체에서 현실화된 개념들과 대비시킨다.

— 이에 입각해, '저항하는' 것이 무엇이고, 이 기록 영화를 '현실'을 담은 영화라는 그 특수성 속에 '자리 잡게 하여' 결국 관객의 지지를 얻어내는 게 무엇인지 찾아본다.

검증해야 할 가정은 다음과 같다. 즉 현실과 무의식은 촬영의 가능한 실현들(혹은 변형들)이 담아내는 불확실한 우여곡절을 떠받치고 있으며, 이 가능한 실현들 자체는 충만함과 종결을 통해 뚜렷이 부각되는 픽션 영화와는 반대로, 기록 영화를 가능한 재현들을 담은 뭔가 비어 있는 우묵한 용기, 양어지나 저장고로 지시한다는 것이다.

예비 계획안

이 계획안은 여섯 개의 부분을 포함하고 있다.

두 페이지로 된 일차적 텍스트. 이 텍스트 자체는 영화감독이 일간지 《리베라시옹》에 기고한 기사로부터 나온 것이다.

〈뿌리〉라 제목이 붙은 이 텍스트는 영화감독을 홀로 길러 준 할머니가 평범한 감기로 소피아의 형편없는 병원에서 세상을 떠난 죽음을 상기시키고 있다.

그리하여 즉각적으로 죄의식의 감정이 나타난다. "누가 그녀의 죽음에 대해 죄가 있는가?"

— 환자 곁에서 돌보지 않은 영화감독의 **어머니**(할머니의 딸)인가?

— **영화감독** 자신인가? 그녀가 자신이 이제부터 일하는 곳인 프랑스로 **떠났기** 때문인가? (이런 떠남은 불가리아의 전통에서 보면 부끄럽고 배신적이다).

이런 질문들은 영화감독의 여행 동반자들과는 반대로 **원한**을 야기한다. 여행하는 동안 여자들의 비만, 교통수단의 물질적 조건에 대해 건성인 것 같은 그녀들의 태만을 보자 영화감독은 분노가 치밀고 대립적으로 이 할머니의 용기와 에너지가 생각난다. 할머니는 허약하면서도 부지런했고, 분명히 지속되는 공산독재에 문제를 제기하지 않고 복종했다. 영화감독이 떠나간 시점과 할머니가 죽은 시점 사이에 **공산주의의 붕괴**가 일어났다. 이 나라의 미래, 상이하게 공산주의를 체험했던 여러 세대의 그 사람들의 미래는 어떻게 될 것인가?

우리가 확인할 수 있는 것은 이 두 페이지를 지배하는 것이 다음과 같은 것들을 비교하는 '뿌리의 소설'과 관련된 대립 체계라는 점이다.

— 좋은 할머니 대(對) 나쁜 어머니.

— 애정 대 원한.

— 좋은 마을 대 나쁜 나라.

— 슬픔 대 반항.

— 죽음 대 삶.

열여덟 페이지로 된 '사전물색작업 이후' 텍스트. 이것은 다음과 같이 계속적으로 제목이 붙은 여덟 개의 장을 제시하고 있다.

— 〈이야기〉(3p.). 이것은 공항과 데르만치 사이의 도정을 주로 환기시킨다.

— 〈데르만치 도착〉(2 p.). 보다 짧은 이 장은 보헤미아 거리를 지나자 만나게 되는 사람들(이모할머니 · 외삼촌 · 사촌 자매 등)의 초상을 개괄적으로 그리는 데 주로 할애되어 있다.

— 〈내 조부모의 집〉(1 p. 반). 이 장은 부고(訃告) 절차를 환기하는 데 할애되어 있다.

— 〈바실 방문〉(2 p.). 이 장은 다소 긴 텍스트를 구성한다. 바실은 영화감독의 외삼촌인데, 가족사 · 마을 · 나라 전체를 다소간 상징하는 핵심적 인물로 분명하게 나타난다.

— 〈이웃들〉(2. p). 이것은 마을을 대표하는 인물들의 묘사를 모아 제시하고 있다.

— 〈축제일〉(1 p. 반). 한 페이지가 마을의 생활에서 구심점이 되는 날에 대한 묘사에 할애되어 있다. 이날은 봄에 마을의 모든 사람들을 전통적으로 결합하는 어린양의 축제이다.

— 〈방문〉(1. p 반). 축제가 벌어지는 동안 이 지역 공산당의 전 대표가 방문한다.

— 〈축제〉(4. p 반). 이 장은 가장 긴 부분이고 정보와 논지의 계층구조에서, 계획의 정점이다. 그것은 한편으로 전통에서 온 관례와 배경의 묘사(어렴풋한 축제 장소, 진열된 짐수레들, 김이 무럭무럭 나는 고기만두, 음료 판매), 다른 한편으로 이 축제의 과장되고, 의미 없으며 나아가 위선적인 측면에 대한 성찰을 뒤섞어 놓고 있다.

영화에 대한 노트. 이것은 사전물색작업 이후에 씌어진 두 페이지 반 분량의 텍스트임.

이 텍스트는 영화를 이끄는 심층적 동기를 간단하게 제시하고 있다. 즉 영화감독과 그의 나라 사이의 '내적 연결점'인 할머니의 죽음이 어떻게 이제부터 거리를 지닌 시선을 야기하고, 개인적·가족적·국가적 장래와 뿌리에 대한 탐구를 촉발시키는가.

그러니까 그것은 장차의 영화가 담아내는 분명한 내용만큼이나 영화에 대한 접근도 제시하고 있다. 장차의 영화에 대한 이와 같은 의도의 표명과 이 표명의 결과로부터 다음과 같은 세 개의 주요 요소가 도출된다.

— '서방'의 '관점' 선택.

— 자기 연출.

— 상징으로서의 어린양 축제.

데르만치-마을. 이 부분은 마을을 '객관적으로' 묘사하는 사전물색작업 이후에 집필된 네 페이지 반의 분량으로 되어 있다. 마을의 역사·지리·주민 따위가 그려진다.

45년 전부터 그동안 마을의 사회적·경제적 기능에 대한 두 페이지의 고찰이 다음과 같이 추가된다.

— 부모들이 도시로 일하러 가는 동안 조부모에 맡겨진 어린아이들 (이것이 영화감독의 경우이다).

— 젊은 부부를 통제할 권리가 있는 조부모. 젊은 부부는 자신들을 도와주는 조부모가 나중에 늙었을 때 이들을 도와주도록 되어 있다.

— 생필품에 대한 물질적 걱정, 다양한 줄기, 온갖 종류의 장인들이나 수선공들이 들르는 기회, 영악하게 해결하는 모습.

— 혹독한 겨울이 지난 후 어린양 축제 때 마을의 재생.

— 축제와 그 필연적 결과, 죽은 자들의 환기, 교회가 없음에도 불

구하고 묵상과 예배의식.

— (50-60년대) 사회주의를 건설하러 도시로 떠나는 세대들의 환상, 교외의 불안하고 황폐한 임대아파트에 몰아넣어진 지난날의 젊은 이들.

— 일주일에 한번 은혜로운 시골로 돌아옴. 재충전과 재탄생의 가능성을 안고 출생지인 데르만치로 돌아옴.

국립영화센터에 할애되고 데르만치라 명명된 아홉 페이지. 이것은 앞선 계획안의 많은 요소들을 종합적으로 다시 검토하고 있다.

영화는 이제 "…발칸반도의 한 마을에 사는 가족, 동부권의 가족에 대한 연대기"로 제시된다. 그것은 마을의 물리적·지리적·역사적 소개를 포함하고 있다.

결론적으로 데르만치는 "서유럽에서 보면 '동부 사람들'이 된 자신의 가족에 접근하고, 이해하고 알고자 하는 시도를 담아내는 이야기가 될 것이다…."

한 페이지의 간략한 줄거리. 마지막이 되는 이 부분은 미래의 영화 〈데르만치〉를 '동부'의, '발칸반도의 한 가족에 대한 연대기'로 규정한다. 데르만치는 영화감독이 청춘기에 이어 이 나라를 떠날 때까지 보낸 어린 시절의 마을이다. 그 이후로 공산주의의 몰락, 할머니의 죽음, 온갖 인간적·사회적 혼란, 희망, 새로운 지도자들, 절망 따위가 이어졌다.

영화는 한 가족, 그리고 이 가족 구성원 가운데 하나인 영화감독의 '일상적 기억'을 통한 여행 이야기이다.

영화

52분 길이의 이 영화는 비교적 짧은 서른두 개의 시퀀스를 포함하

고 있는데, 우리는 계획과 실현의 차이를 헤아려 볼 수 있도록 이들 시퀀스를 여기서 일별하도록 해보겠다.

1) 꿈; 2) 비행기, 바깥소리(voix off)로 편지 읽기, 화면에 등장한 말리나 목소리; 3) 공항, 아버지와 어머니, 화면에 등장한 말리나 목소리, 버스, 바깥소리, 향수; 4) 마을 도착, 이전의 추억 회귀, 화면에 등장한 말리나 목소리; 5) 요르다나, 화면에 등장한 말리나 목소리; 6) 할아버지 니노, 화면에 등장한 말리나 목소리; 7) 묘지, 할머니의 무덤, 화면에 등장한 말리나 목소리, 들판을 다시 비춤으로 인한 휴지; 8) 할머니의 부엌, 화면에 등장한 말리나 목소리; 9) 마을, 밤; 10) 전전하는 할아버지, 빵을 사기 위한 줄서기, 은거처의 배분; 11) 땅의 재분배 예고, 오래된 토지대장 지적도의 검토; 12) 자신의 창고에 있는 바실, '새로운 강한 인간'; 13) 자신의 트럭 안에서 바실의 인터뷰, 바깥소리; 14) 땅의 재분배, 농부들, 카드들, 계획들, 조치들, 음악. 처음 이후로 이 시퀀스는 가장 길고 가장 서정적이며 음악이 수반된다; 15) 바실이 소개하는 용도 변경된 집단농장, 바깥소리; 16) 요르다나 및 어머니와 함께 할아버지 집에서 커피, 옷의 분배, 과거의 환기 및 프랑스로의 출발 회상 따위, 헤어진 어머니의 클로즈업, 화면에 등장한 말리나 목소리; 17) 작업장에 있는 바실, 계획들, 가게, 지붕 위의 보헤미안들. 바깥소리; 18) 커피, 일로나 및 그녀의 약혼자와 인터뷰(삽입: 바실의 트럭), 화면에 등장한 말리나 목소리; 19) 이웃 여자 게나, 세탁물, 눈먼 어머니, 인터뷰, 바깥소리; 20) 바깥소리, 영화에 대한 질문 제기, 회귀, 과거, 마을의 조망, 햇빛이 비치는 포도덩굴 올린 정자 아래서 면도하는 할아버지, 꿈, 색깔, 음악, 꿈의 달콤함: "과거를 떠올릴 것인가?"; 21) 랄로 니노프, 상투적인 정치 선전 구호, 공장 앞에서 틀에 박힌 연설. 집에서, '정치적인 이야기,' 슬로건, 회유; 22) 아버지(데쵸, 이름이 거명되지 않음): 침묵, 거북함, 버려진 집단농장의 이미지에 대한 아버지의 바깥소리; 23)

어머니(밀카) 낡은 사진들, 언급되지 않은 것들, 바깥소리로 질문(트럭 안에서 자신의 사촌 누이에 대해 말하는 바실의 삽입), 귀가: 정당하고 불만스러운 추억들; 24) 바실의 집 방문, '물속에 집어넣은 머리,' '만족해하고 심지어 다소 행복해함…'; 25) 일하러 출발하기 위한 축제, 전통 그리고 비관적 태도; 26) 아버지, 할아버지, 어머니 그리고 말리나, 결판 내기: 남자들의 침묵, 어머니의 비난; 27) 카메라 앞에서 침묵하는 부모와 조부모의 마지막 고정 숏, 바실 혼자의 초상, 늙은이들에 대한 고정 숏, 침묵; 28) 롱 숏, 가벼운 안개 속에 잠긴 발칸반도에 대한 수평적이고 완만한 파노라마 촬영, 음악, 마지막 자막.

우리는 계획에서 남은 것은 무엇이고 계획과 영화 사이에 존재하는 관계는 무엇인지 자문할 수 있다. 한 불가리아의 마을 이름인 '데르만치'에서 한 불가리아 마을에 대한 영화 제목인 〈데르만치〉로 이동함으로써 말이다. 점차로 가다듬어지는 계획, 변화되는 욕망을 매개로 하여 결국 남은 것은 무엇인가? 우리의 시선에, 그리고 우리를 설복하는 우리의 귀에 제공되는 것은 하나의 진실, 수용 가능하고 믿을 만한 최소한의 진실성이 아니라면, 무엇이겠는가?

의도에서 작품으로

언뜻 보기에는 어떤 제작자가 계획안을 읽었을 때 상상하고 지지할 수 있었거나 아니면 반대로 거부할 수 있었을 영화와 부합하는 것은 거의 없다.

그러나 영화의 외관상 모습에 대한 놀라움이 일단 지나가면, 우리는 애초의 정신이 계획안의 계속적으로 수정된 버전들이 생각하게 하는 것보다 더 많이 손숭되고 있다고 말할 수 있다. 실제로 우리는 의도에 대한 최초의 노트에 나타나는 반항·분노·죄의식·애정을 거의 그대로 다시 만나게 된다.

이 모든 것 가운데서 우리는 무엇이 저항하면서 이 영화에 '기록 영화,' 다시 말해 믿을 만한 영화로서의 분명한 성격을 부여하는지 자문할 수 있다. 그런데 이 성격이 '동구권의 나라들' 에 대한 정보를 우리에게 제공함으로써, 또 이들 나라의 지난 역사와 현대사에 대한 우리의 무지나 불확실성을 줄여 줌으로써, 우리의 지식을 증가시키도록 해주는 것이다.

계획과 관련해서는 우리는 영화의 욕망에 대한 근본적 충동이 다양한 대화상대자들, 제작자들, 투자자들, 제도들에 따라 점진적으로 감추어지고 재편되며 재조정되었던 흔적인 수많은 종잇장에 대해 이야기할 수 있을 것이다.

그러나 계획에서 영화로 **이동**함으로써, 저자의 의도에서 해석의 매체인 작품으로 이동함으로써 어떤 요소들은 남아 있고, 다른 요소들은 사라지며, 또 다른 요소들이 나타난다. 바로 이런 측면으로 인해 우리가 볼 때 기록 영화의 진지함이 지닌 힘의 기반은 나타남과 사라짐의 그 변증법 속에 있고, 보이는 것과 보이지 않는 것, 언급된 것과 언급되지 않는 것, 들리는 것과 들리지 않는 것의 그 유희 속에 있으며, **지각된 것이 드러나지 않고 가역 가능한 그 비어 있음** 속에 있는 것이다. 장소들·사실들 그리고 인물들에서 이와 같이 감추어진 것─드러난 것의 몇몇 사례를 검토해 보자.

— **장소들**. 계획이 지녔던 묘사적 잠재성, 위치 결정, 재료, 스타일이 수반된 의도에서 남아 있는 것은 공항에서 마을로 갈 때의 몇몇 장소의 물리적 측면, 즉 마을의 위치, 거리들, 옛 집단농장, 몇몇 집들이고, 카페와 네온사인, 축제의 홀, 석양 속에 고립된 어떤 집 따위이다. 시골 역시 나타난다. 땅이 배분되고, 양떼들이 돌아오며, 사람들이 목욕하는 강이 있고, 발칸반도 산맥의 단면이 드러나는 시골 따위 말이다.

빠져 있는 것은 공항과 (사라진) 버스 터미널에서 표현된 짜증과 적대감이고, 일관성 없는 전체주의적 산업화에 의해 오염되고 황폐화된 시골의 환기를 통한 비관적 태도이다.

추가되어 있는 것은 보이는 것과 들리는 것, 다른 집이 아니라 이 집, 다른 목소리가 아니라 이 목소리이고, 이것들이 대신하거나 보완하는 것이다. 또한 그것은 영화감독이 '원하지 않은 것'처럼 사후에 거부하는 의미를 생산하는 몽타주에 기인한 놀라운 일들이다. 예컨대 스물네번째 시퀀스가 그것이다. 우리는 이 시퀀스에 대해 뒤에 가서 다시 이야기할 것이지만, 그것은 '바실의 집 방문'에 할애되어 있다. 이 방문 동안 거실에서 보이는 강에서 목욕하는 장면 삽입은 일로나가 머리를 물속에 담그고 물결 가는 대로 가는 모습을 보여준다. 그것은 그녀 아버지의 다음과 같은 마지막 언급에 끔찍하게 냉소적인 성격을 부여한다. "난 만족하고" "심지어 좀 행복하기까지 해."

— **인물들의 초상**. 몇몇 예고된 인물들의 초상이 존재한다. 요르다나, 할아버지 니노, 매우 간단하게 그리고 이어서 여러 번에 걸쳐 바실, 일로나, 게나, 아들 페타르, 랄로 니노프, 아버지 어머니.

사라진 인물들의 초상은 니콜라, 아버지 페타르, 두 사람의 사망자이다.

추가적인 초상으로 일로나의 약혼자가 있다.

그러나 외삼촌이 도처에 나타나는 현상은 계획에서보다 덜 고발적이다. 또 추가로 존재하는 것은 그의 냉소주의에도 불구하고, 그가 감추고 있는 것에도 불구하고 아니면 감추고 있는 것 때문에 다시 한 번 성공적으로 호의적인 존재가 되는 인간의 존재이다.

아버지의 초상은 계획안에는 오랫동안 없었던 것인데, 그 역시 직접적으로 발설되지 않은 말을 통해 불가능한 말을 뒤집는다. 어머니는 별로 배려되지 않으나 결국은 심판관으로 자처하는데, 최초 대담

에서 감추어진 무능력을 독설을 통해 드러내고, 그렇게 하여 딸의 말할 수 없는 원한을 거울처럼 비춰 준다. 이 마지막 시퀀스 역시 '원하지 않은 것'으로 표명된다. 하지만 그것은 결국은 깊은 긴장을 드러내는 다소 소란스러운 촬영의 대미로서 저절로 그렇게 되지 않을 수 없었다 할 것이다.

— **사건들**. 가장 커다란 놀라운 일이 있는 곳은 바로 여기다. 마을의 집단적 생활의 상징이자, 마을의 행복하고 의례적인 모임들의 상징으로서 예고되었으며 세부적으로 다루어지고 요구된 어린양의 축제는 영화에는 나타나지 않는다.

두 번의 집단적 순간이 그것을 대체하고 있다고 말할 수 있을 것이다. 땅을 재분배하는 순간과 군복무를 위해 떠나는 출발의 전통적 축제가 그것이다.

하나가 부당한 과거의 우스꽝스럽고 즐거우며 동시에 서정적인 일종의 보상인 만큼이나 다른 하나는 전통에도 불구하고 반복적이고 슬픈 순간으로 제시된다.

다시 한 번 기록 영화의 확고함은 보여줄 수 있는 것과 보여주지 않은 것, 말할 수 있는 것과 말할 수 없는 것의 은연한 울림을 통해 이루어지는 것 같다. 이 울림이 없다면 보이는 것은 의미와 진정성을 상실할 것이다.

형태는 열려 있거나 닫혀 있어야 한다

이렇게 하여 이 사례의 검토가 분명히 보여주는 점은 기록 영화를 기록 영화로 해석하는 작업, 또 우리로 하여금 우리의 읽기를 기록 자료 다루듯이 하라고 촉구하는 기록 영화의 명령에 대한 인정은 여러 번에 걸쳐 입증되었듯이, 제도적인 표지들과 이와 결합된 스타일적인

표지들로부터 부분적으로 비롯된다.

그러나 우리가 여기서 알 수 있는 것은 해석을 어떤 입증된 발언의 인정 쪽으로 철저하게 밀어붙이는 것은 실제적인 발화자(여기서는 영화감독)의 실질적인 등장이 아니라는 점이다. 그보다 그것은 시청각적 담론을 밑에서 떠받치고 있으면서도 드러나지 않은 것들이다. 계절·죽음이라는 피할 수 없는 현실의 드러나지 않음, 재현 부재의 모체인 말할 수 없는 부의식적인 것의 드러나지 않음 말이다.[4]

사실 기록 영화가 허구화에 '저항하고' 현실성 속에 '뿌리내리는' 것은 **보여줄 수 없고 표현할 수 없다고 지시된** 현실과 무의식의 무게를 통해서이고 그것들의 부재가 지닌 힘을 통해서이다. 여기서 그것들은 영화로 찍을 수 없었던 어떤 사람들의 죽음이고, 촬영이 이루어질 수 없었던 계절들이다. 이 계절들은 영화가 뿌리내리는 현실을 그것들의 부재 자체를 통해 지시한다. (내가 영화에서 지각하는 계절이) 가을일 때, 이건 봄(봄은 구상되었지만 양의 축제와 더불어 부재한다)이 아니다. 사람들이 초상을 당하고 있을 때, 그들은 더 이상 노래를 할 수 없는 것이다. 다소간 의식적인 죄의식에 대해서 말하자면, 그것은 판단으로 가장되고, 환멸은 부드러움으로 가장된다.

따라서 우리가 확인하는 것은 픽션이 제안하는 것과는 반대된 광경을 상대하고 있다는 것이다. 픽션은 가득함, 규격 가공, 자연스러운 선택을 통해 픽션으로 인정받는다. 픽션에서는 영화 자체를 위해 보여지지 않거나 시사되지 않는 것은 아무것도 일어나지 않는다. 픽션은 그것의 여백들까지, 가장 불확실한 측면들까지 꽉 차 있다.

픽션은 열렸다가 닫혀진다. 아무것도 그것을 벗어나서 존재하지 않

4) 이미 이런 현상은 〈응급실 Urgences〉(*La Licorne*, n° 17, Université de Poitiers, 1990 참고) 혹은 〈삼면기사 Faits divers〉("Ellipses, blancs, silences," CICADA, PUP, 1992 참고)와 같은 드파르동의 영화들에서 부재와 생략의 연구를 통해 나타났다. Cf. 본서 213 및 220.

는다. 그 반면에 기록 영화는 그것이 지닌 결여들과 드러나지 않는 것들을 통해서, 어떤 실재의 유보로 지시된 현실을 통해서 픽션으로 인정된다. 이 실재는 유일하고 따라서 보증되고 적절한 것이지만 잠재적으로 다양하며, 포착 불가능하고 다 퍼낼 수가 없다.

이것이 예컨대 제작 도중의 편집용 필름이 증거하는 것이다. 우리는 이 편집용 필름을 영화 속에 나타나는 현실보다 더 방대하지만 계획안에서 환기된 현실의 변형들, 가능한 현실화들로 간주할 수 있다.

따라서 기록 영화는 충만하고 닫힌 형태로서 부각되는 픽션과는 대조적으로 성기고 열려 있는 형태로서 나타난다. 이것이 바로 계획안, 영화, 우리의 기대에 대한 비교 검토가 입증하고자 하는 점이다. 우리는 계획안에 입각해 상상했던 영화를 보지는 못했다. 그러나 우리가 이 영화의 진정성과 신뢰성을 의심하지 않는 것은 그것이 제시된 의도를 깊이 존중하고 있기 때문이기도 하지만 또한 그것이 부재로 생성되는 놀라움과 소스라침을 통해 이 의도를 벗어나고 있기 때문이기도 하다.

기록 영화의 힘은 그것이 지닌 결여들로부터 생성된다는 이와 같은 주장이 일반화될 수 있을까? 특히 증거는 아니라 하더라도 준거로 받아들여진 제도적 '역사적' 기록 영화들에서도 동일한 유형의 작동을 만날 수 있을까? 이것이 우리가 새로운 사례, 즉 영국의 시드니 번스타인이 만든 〈상처받은 기억〉이라는 영화에 대해 제기했던 문제이다.

2. 기록 영화, 역사의 증거?

사실 기록 영화가 사실성에 뿌리내리는 작용이 우리가 방금 제시했듯이, 기록 영화가 드러내지 않은 것들, 결여들과 울림들을 통해 이루

어진다면, 역사적 사건들의 재현, 이 재현에서 시각적 혹은 시청각적 '기록물'의 기능과 이용은 어떻게 되는가? 이른바 '기록' 영화는 똑같은 방식으로 작용하며, 그렇게 하여 환기된 역사적 사실들의 '증거' 역할을 할 수 있는가?[5]

어떤 역사적 사건들을 영화로, 또 비디오로 녹화한 것의 기능은 신문/잡지의 사진과 마찬가지로, 사실 이 사건들의 사실성을 증언하고 그리하여 역사적 사실들이나 현실에 대한 증거의 역할을 하는 것이다. 설령 이런 자료들의 증거로서의 위상이 법률적으로 유지될 수 없다 할지라도, 관례상으로 보면 녹화된 내용은 우리가 앞에서 보았듯이 진실로 느껴진다. 왜냐하면 그것은 현실에서 채취했기 때문이다. 우리는 인질의 삶이나 죽음에 대한 '증거' 구실을 하는 비디오나 사진의 극적인 사례를 알고 있다. 왜냐하면 녹화는 이미지의 '지표적 힘,' 다시 말해 이미지가 재현하는 것의 흔적이자 동시에 표본을 완벽하게 보여주기 때문이다.

어떤 영화인이——아마 미장센의 결과겠지만 '매우 필름 친화적인'——녹화의 의심스러운 측면을 의식하고, 자신이 촬영하는 것이 '진정 거기에 있었는지'를 차례로 입증하고자 한다면 어떻게 될까?

우리는 시드니 번스타인의 영화 〈상처받은 기억/검찰 측 증인〉에서 히치콕이 제시하는 이미지의 처리 차원에서 이런 문제제기의 사례를 관찰할 수 있다. 왜냐하면 번스타인은 자신의 군대를 통해 벨센의 집단수용소를 발견할 때 다음과 같이 언급한 그 영국 장교이기 때문이다. "나는 이 모든 것이 실제로 일어났다는 것을 증언할 수 있을 모든 것을 촬영할 것을 요구했다."

이와 같은 문제제기는 다음과 같은 일련의 대립틀 속에 늘어간다.

5) Cf. 우리의 작업, in *Les Institutions de l'image*, EHESS, 2001.

뉴욕에서 일어난 최근의 테러행위가 여전히 비극적으로 증명했듯이,[6] 진짜 공포 대(對) 공포 영화; 기록 영화 대 허구물; 열린 것 대 닫힌 것; 〈상처받은 기억〉 대 〈쉰들러 리스트〉; 공식적 기록물 대 아마추어 영화; '진짜 역사' 대 역사적 영화. 이 모든 대립들은 영화의 신뢰성 문제를 제기한다.

그러나 특히 우리는 이 문제에 대한 과학적 탐구가 어떻게 필연적으로 연구·교육·양심의 의무에 대한 윤리적 탐구 쪽으로 이동하는지 보게 될 것이다.

소개

〈상처받은 기억〉은 영국 정부가 주문한 영화이다. 근본적 목적은 독일 국민에게 그들이 '나치 체제 도래의 책임'이 있다는 것을 상기시켜 주고, 이런 체제가 다다른 잔혹함을 그들에게 보여주는 것이었다. 우선 문제와 관련된 영화의 시퀀스들에 대한 묘사적 부분을 보자.

	휙휙 거리는 바람소리가 바깥소리(voix off)로 된 시퀀스를 수반한다.
Ibid. 시체들이 점점 더 많아진다.	"당신이 보러 가는 영화는 촬영된 지 40년도 넘었다. 그것은 어느 누구도 부인할 수 없을 확실한 증언이다."
Ibid. 영상배치는 점점 더 밀도 있게 되고, 시체들은 조각된 저부조, 돌을 닮	또 다른 바깥소리. "1945년 4월, 영국 군대는 벨센의 수용소로 침투해 들어가고 있었다. 군대가 그곳

6) 실제로 많은 텔레비전 시청자가 세계무역센터의 테러 공격을 재앙적인 영화 시퀀스처럼 '생중계로' 보았다….

아간다.

에서 발견했던 것은 이렇다." 침묵.

화면에 등장한 군인의 목소리를 대신하는 바깥소리:

군인 한 사람에 대한 고정 숏, 미디엄 숏, 카메라 정면

"오늘은 4월 24일이다. 나는 포병 X이고 나는 수쉬르(?)에 산다. 현재 벨센의 수용소에서 나는 나치 친위대 죄수들을 감시하는 임무를 맡고 있다. 목전에서 일어나는 일은 필설로 형언할 수 없다.

당신이 이런 일들을 본다면, 왜 당신이 싸우는지 알게 될 것이다. 이 모든 것을 사진으로 설명한다는 것은 불가능하다.

남자들과 여자의 시체 촬영

그들이 저지른 일을 인간이 저지를 수 있다고 아무도 상상할 수 없을 것이다.

다시 군인

우리는 이제 수용소들에서 어떤 일이 벌어졌는지 알고 왜 내가 싸우는지 나 자신이 알고 있다."

시체 더미

침묵

바깥소리:

영국 병사 무리, 그들 가운데 하나에 줌 효과

"시드니 번스타인, 연합군 심리전부대 촬영과장은 이 공포를 발견한 첫번째 사람 가운데 하나였다."

프랑스어로 번역된 등장인물 목소리:

번스타인에 대한 근접된 고정 숏, 요즈음 같으면 4분의 3 기메라 정면 나체의 시체들을 운반해 구덩이에 던져지는 것을

"그저 끔찍할 뿐이었다. 이 사람들은 인간보다는 짐승을 닮아 있었다. 도처에 시체들과 냄새, 아취가 나 수용소에 접근할 때 수 킬로미터에서도 느껴졌다."

바깥소리 해설:

보여주는 계속된 숏들 　 "시드니 번스타인은 자신이 보았던 것을 독일인들이 응시하지 않을 수 없게 만들겠다고 결심했다. 그들에게 현실의 이미지들을 비추는 것만으론 충분하지 않은 것 같았다. 그는 나치 집단수용소들의 존재에 대한 명백한 증거들을 수집하고 결정적으로 필름에 담아서 이런 잔혹성이 부정될 수 없게 하고 싶었다.

전쟁은 계속되고 있었다. 번스타인은 러시아인들과 미국인들에게 이들이 촬영한 증거들을 영국인들이 벨센에서 찍은 증거들과 합치자고 설득하는 데 성공했다. 이 모든 자료들의 내용은 일단 런던에 도착 하자 매우 중요하게 보였기 때문에 시드니 번스타인은 그를 도와줄 일단의 기자들과 고문들로 둘러싸이지 않을 수 없었다."

번역으로 된 등장인물의 목소리:

"나는 이런 일이 실제로 일어났다는 것을 언젠가 입증해 줄 수 있는 모든 것이 촬영되어야 한다고 요구했다. 그것은 또한 인류 전체와, 특히 우리가 이 기록 영화들을 보여주고자 했던 독일인들에게 교훈이 될 것이다. 사실 독일인들 대부분은 집단수용소에 대해 아무것도 몰랐다고 주장했다. 이 필름들은 우리가 그들에게 보여주고자 했던 증거가 되어야 했다."

바깥소리 해설:

번스타인의 접근된 숏

땅에서 끌어낸 시체들에 대한 숏들

"그러나 번스타인의 필름은 결코 보여지지 않았다. 처음에 정부는 그를 격려한 다음 멈추게 할 생각이었던 것이다. 이 이미지들은 40년 전부터 기록물들 가운데 잠자고 있다.

이것이 이 필름의 이야기이고 그래서 그것은 결코 보여진 적이 없었다. 그러나 이것은 또한 수용소의 이야기이다. 우리는 우리가 도착하기 전에 벌어졌던 일을 살아남은 자들의 입을 통해 들을 것이다."

'영화'의 처음:
나치의 깃발
독수리
부감 촬영된 히틀러의 행진
나치스식 경례를 하는 열광한 군중을 통과함

바깥소리 해설:
"촬영은 유럽이 아직도 전쟁 중에 있었을 때 시작되었다. 제작진은 독일 국민이 나치 체제의 도래에 책임이 있다는 것을 보여주고자 하는 데 집착했다.
히틀러의 인기는 절정에 있었다."

영화는 집단수용소의 첫번째 측면을 보여주면서 계속된다. 우선 대체적으로 건강한 사람들의 숏들, 다음에 아직 부분적으로 옷을 입은 기진한 포로들의 숏들, 이어서 더러움·수척함·질병, 무수한 주검의 발견이 나타난다. 지난날 강제수용된 자인 아니타 라스케르, 카메라맨 빌 로리 같은 자의 증언들이 계속 이어진다. 이미지들은 그곳에 데려다 놓은 민간인 명사들이 보는 앞에서 나치 친위대원들이 시체를 운반하는 모습과, 살아남은 자들에 대한 배려를 보여준다. 몸 씻기, 의복·음식의 제공, 어린아이들의 돌봄, 막사의 소독 따위. 그리고 같은 시기에 발견된 다하우·부켄발드·마타우젠·라이프치히·가르달레

젠의 다른 집단수용소들에 대한 하나의 시퀀스가 설명적인 해설과 함께 이어진다.

그러고 나서 번스타인이 수집한 자료와 그의 의도에 대한 해설이 다시 나타난다. "번스타인이 해결하지 않으면 안 되었던 문제는 서로 어울리지 않는 요소들에 입각해 일관된 영화를 만드는 것이었다. 그는 신문기자인 휠즈와 크로스만에게 시나리오와 해설을 써달라고 요청했다. 그런 다음 할리우드의 유명한 영화감독 하나가 그들과 합류했다."

번스타인은 이와 같은 협력을 이렇게 설명한다. "알프레드 히치콕은 저명한 영화인이었는데, 나는 그가 필름을 편집하는 데 우리에게 도움을 줄 수 있으리라 생각했고, 그는 실제로 그렇게 해주었다."

해설은 다시 시작된다. "스튜어트 맥 앨리스테어와 피터 태너는 다섯 달 동안 필름을 편집했다. 피터 태너는 독일인들이 영화가 **위조**되었다고 주장하지 않을까 히치콕이 염려했다고 회상한다."

피터 태너는 이렇게 말한다. "히치콕의 주요한 기여는 영화를 가능한 한 **진실하게** 만들었다는 것이다. 특히 중요했던 것은 관객들, 그리고 그 가운데 독일인들 자신이 이렇게 끔찍한 일이 실제로 벌어졌다는 것을 믿을 수 있어야 한다는 점이었다. 나는 그가 클라리지의 자기 수트 룸에서 왔다 갔다 하면서 다음과 같이 말하는 것을 보았다. '우리는 어떻게 이것을 **설득력 있게** 만들 수 있을까?'"

그때 영화에서 좌우로 파노라마 같은 전체 숏이 나타나는데, 시체들로 가득한 구덩이에서 출발해 구덩이 주변에 위치한 저명한 민간인들 및 성직자들에 이르기까지 중단 없이 쫙 펼쳐진다. 그러는 동안 태너가 다음과 같이 말하는 게 들린다. "우리는 카메라의 움직임을 이용해 가능한 한 롱 숏들을 편집하려고 노력했다. 그래서 속일 수 있는 가능성은 전혀 없었다. 시체들을 고정된 일단의 명사들과 성직자들을 파노라마 촬영을 하면서 우리는 어느 누구도 영화가 위조되었다고 주장할

수 없으리라는 것을 알았다."

"희생자들의 것인 물건들의 이미지를 편집에 끼워넣으면 어떻겠냐는 제안이 들어왔다. 그건 정말 감동적이었다."

이어서 문제의 물건들을 재현하는 숏들에 대한 해설된 시퀀스가 나타난다. 수많은 안경·머리털·치아·가방·신발 따위.

그런 다음 시골과 호숫가 이미지들이 펼쳐지면서 이런 해설이 들린다. "히치콕은 수용소의 끔찍함과 대조되는 독일 시골의 평화로운 이미지들도 보여줄 것을 또한 권고했다."

한편 번스타인은 이렇게 표명한다. "발상은 각 수용소의 근처 모습을 나타내고 밖에서는 사람들이 정상적인 삶을 영위하고 있음을 보여주는 것이었다. 근처에서 무슨 일이 벌어지는지 전혀 모른 채, 젊은이들은 풋사랑을 나누고, 농부들은 수확하며, 호수에서는 뱃노래를 하고 있는 모습을 말이다(…). 우리는 수용소 주변에 사는 독일인들이 무언가를 알고 있는지 알고 싶었다. 히치콕은 수용소를 중심으로 2,30킬로미터에 둥그런 원들을 지도 위에 그렸다. 문제는 이 지대들에 누가 살고 있고 어느 정도 그들이 알고 있는지 아는 것이었다. 이것이 영화 속에 삽입되어 이들 주민들에게 보이면서 이렇게 말해야 했다. '그런데, 당신들이 사는 곳이 바로 여기란 말이오.'"

이어서 수용소를 방문하는 무리들의 이미지가 보인다. 몇몇 여자들의 미소 짓는 즐거운 얼굴이 눈에 띈다. 해설이 나온다. "주민들을 수용소로 데려온다. 그들 역시 보아야 하는 것이다. 왜 자신들이 패배했는지 그리고 우리가 무엇에 대항해 싸웠는지를 알아야 한다. 그들은 공포의 방을 방문하는 호기심어린 자들처럼 기분 좋게 이곳에 도착했다. 그러나 여기서 정말로 그들은 진짜로 끔찍한 것들을 보았다."

몇몇 숏들은 코에 손수건을 내고 기침하거나 제내로 걷지 못하는 어자들을 보여준다. 파노라마 촬영 기법은 시선에서 보이는 것으로 절단 없이 내려가면서 다시 사용된다. 머리는 줄어들고, 전등갓의 양피

지처럼 누렇게 변한 포로들의 문신 따위가 보인다. 해설은 이렇게 덧붙인다. "몇몇 방문자들은 보이는 광경에 관심이 없었다. 왜냐하면 그들은 그곳에서 벌어진 일을 알고 있었고 매우 오랫동안 수용소가 제공한 노동력을 값싸게 이용했기 때문이다."

영화의 제2부는 연합군이 도착했을 때는 많은 것들이 파괴되었기 때문에 많지 않게 된 이미지들보다는 살아남은 자들의 언어적 증언들에 의해 환기된 대량학살 강제수용소들에 할애되어 있다.

영화의 결론에서 한 신문기자가 사람들이 화면에서 유일하게 보이는 번스타인에게 질문한다. "수용소들이 존재하지 않았다고 주장하는 사람들이 있습니까? 당신은 이 영화가 수용소들의 존재에 대한 **증거**를 가져다준다고 생각합니까?"

S. 번스타인이 대답한다. "**그렇게 생각합니다.** 그렇지 않다면 우리는 비참하게 실패한 것이죠. 매우 슬픈 일입니다. 그러나 당신이 그 모든 사람들을 홀에 모아 놓고 영화를 상영한다면, 효과적일 수 있습니다."

영화는 아니타 라스케르가 화면에다 다음과 같이 말하는 것으로 끝을 맺는다. "참으로 끔찍한 일이다. 그렇기 때문에 이것을 보여주고 다시 보여주는 게 매우 중요하다. 강조할 필요도 없을 테지만, 때때로 사람들의 기억을 새롭게 해주어야 한다. 여러분은 그걸 겪은 사람의 상당수가 아직도 살아 있다는 것을 알고 있다…."

이어서 나치의 집단수용소들에서 죽은 수많은 사람들의 추정치를 보여주는 명단과 어둠이 나온다.

마지막 자막이 휙휙거리는 바람 소리가 나는 검은 배경 위에 나타난다.

과학적 검토

이런 영화가 지닌 설득력에 대한 검토는 불가피하다. 왜냐하면 이

영화는 동시대의 혹은 지연된 언어적 이야기들과 기록들로 된 **기억**이자 동시에 **증인**이고자 하는 전범적 영화로서, 다른 기록 영화들을 본떠서 제시되기 때문이다. 여기서 보여줌과 입증은 기록 영화와 르포르타주의 신뢰성 문제와/혹은 기록물의 진정성 문제를 폭넓게 뛰어넘어 **반박 불가능성**의 문제를 제기하고 있다.

이 문제는 단번에 다음과 같은 야심의 차원에서 제기된다, 즉 "그런 끔찍한 일들이 사실이 아닌 것으로 **부정될** 수 있다는 것을 막고" "그것이 실제로 일어났다는 것을 **입증한다**"는 것이다.

이 영화는 주문 제작된 영화이기 때문에 계획은 아무 카메라맨에게 맡겨진 것이 아니라, '군대의 심리전 부대의 촬영과장' 시드니에게 맡겨졌는데, 그 역시 '이 끔찍한 일을 발견한 최초의 사람 가운데 하나'였다. 다시 말해 그는 이미지의 설득적 힘을 믿는 자로서, 그의 직업 자체가 관객을 설득시킬 수 있을 만큼 '효율적'이라고 판단되는 영화를 만드는 것이었다. 그는 자신이 믿을 수 있고 보여줄 수 있고 말로 표현할 수 있는 것을 넘어선 일을 맡고 있다는 점을 즉각적으로 자각하는 인물이다. 따라서 상황을 '강제해야' 하고, 독일인들로 하여금 평범한 '뉴스'와는 다르게 처리된 끔찍한 일을 응시하도록 '강제해야' 하는 것이다.

바로 이와 같은 '강제성,' 이러한 '불법침입'에 대해, 우리한테 제시되는 이 영화의 **작업**을 검토할 수 있다.

사실, 보다 자세히 살펴보면 상황은 복잡하다. 왜냐하면 1996년 텔레비전 방송 카날 플러스에서 방영된 이 기록 영화는 1985년에 만든 것으로, (1945년에 촬영되고 1948년에 편집된) 원래 필름의 이미지들과, 필름 자체에 대한 당대의 개입과 설명을 혼합하고 있기 때문이다.

— "여러분이 보게 될 영화는 촬영된 지 40년도 넘었다…."

— "오늘은 4월 24일이고 나는 포병 아무개이다…."

— "이것이 이 영화의 이야기이고 그래서 그것은 결코 보여진 적이

없었다…."

따라서 1945년에 촬영되고 1945년과 1948년 사이에 편집된 이미지들 이외에도, 번스타인, 1985년의 해설자, 영화의 편집자 그리고 살아남은 자들이 제공하는 이미지들과 설명들이 있다. 이것들 가운데 히치콕이 개입하여 이 영화를 만드는 데 수행한 선택들에 대한 설명이 있다.

설득 전략

저자들(영국 정부 · 번스타인 · 히치콕 그리고 여타 사람들)의 근본적 의도는 완벽하게 설득시키는 것이었기 때문에 그들은 상당수의 방법을 구상하게 된다. 우리는 녹화하고, 축적하며, 말을 시키고, 편집하고, 대조시킨다는 이 방법들을 열거해 검토해 보겠다.

녹화하기

이 영화의 저자에게 중요했던 것은:

— '결정적으로 필름에 녹화한다' 는 명령에 따라 모든 출처의 녹화물들(소련인 · 영국인 · 미국인의 것들)을 축적하여

— '명백한 증거들' 을 모으는 것이었다.

1945년의 병사 증인은 카메라 앞에서 "이 모든 것을 사진으로 설명하는 것은 불가능하다"라고 말하고 있는데, 그 반대로 번스타인은 촬영들 모두가 '증거' 인 것처럼 그것들에 기대를 걸고 있는 게 보인다. 따라서 녹화는 명백한 현실에서 채취하는 데서 오는 힘을 통해 고려되고 있다. 그러니까 요체는 이 현실의 흔적을 '결정적으로' 새겨 놓는 것이다.

녹화는 흔적의 힘에 기대고 있는데, 우리는 이 힘이 이미지에 대한 어떤 지지 유형을 결정한다는 것을 보여준 바 있다.[7]

이미지가 어떤 것이든 사람들이 그것에 대해 진실의 기대(언어에 대해서는 이 기대를 갖고 있지 않다)를 갖고 있는 것[8]은 우리가 보았듯이, 고대 세계 이래로 이미지의 본성이 진실의 개념에 연결되어 있을 뿐 아니라, 그것이 재현하는 것에 물리적으로 결합될 수 있는 능력에 연결되어 있기 때문이다. 예컨대 그림자, 거울에 비친 반영된 모습, 도상, 사진 따위의 이미지를 들 수 있다. 그래서 우리는 모든 이미지를 그것이 재현하는 것의 흔적으로, 그것이 재현하는 것과 **동질적인**(consubstantiel) 무엇으로, 모방 그 이상의 것으로 간주하고 싶은 전염적 욕망을 진실의 기대에 대한 가능한 설명으로 제시했던 것이다. 세계의 '채취' 혹은 '표본'으로서의 가시적인 것은 신뢰할 수밖에 때문이다. 다시 말해 진실일 수밖에 없기 때문이다.

이것이 '결정적으로 녹화한다'는 것, 다시 말해 '직접성'의 모든 힘과 함께 제시되는 이미지를 생산한다는 것이 지닌 기능이다.

축적하기

그러나 번스타인이 볼 때, 흔적이 지닌 증거의 성격 그 자체로는 완벽하게 설득하는 데 불충분하다. 또한 그 흔적을 조직화해야 하는 것이다.

따라서 우선적으로 수행되는 **수사학적** 선택은 축적방식의 선택이다.

이 선택의 효과는 이중적이다. 그것은 증언들을 다양화하게 해줄 뿐 아니라, 증언들의 다양성 자체가 현실을 다 말하는 것은 아니라는 점을 이해시켜 준다. 사실, 영화는 그것이 녹화한 모든 것을 보여주면서도, 포착될 수 없었던 모든 것을 지시한다. 그래서 당시의 끔찍한 일을 다양하게 전달하는 게 어렵다는 것과, 특히 죽음이나 순전한 파괴

7) Cf. 본서 제2장 〈이미지-흔적의 힘〉, p.155 및 제3장 〈이미지를 (그럴 법하다고) 믿기?〉, p.238.
8) Cf. 본서 제2장 〈이미지와 진실〉, p.153.

로 인해 다시 볼 수 없는 끔찍한 일은 더욱 그렇다는 게 이해된다.

그러니까 축적은 여기서 결여의 모습처럼 작용하며 결여 자체는 몽타주를 통해 확장되게 된다.

여기서 이런 축적방식을 통해 확인되는 것은 기록 영화의 다음과 같은 특수성이다.[9] "기록 영화의 토대는 보여진 것과 보여지지 않은 것, 말할 수 있는 것과 말할 수 없는 것의 은연한 **울림**을 통해 이루어지며, 이 반향이 없으면 가시적인 것은 그것의 의미와 진정성을 상실한다." 이는 기록 영화가 그것이 보여주지 못하는 것을 통해 설득시킨다는 의미가 아니다. 그것이 설득시키는 이유는 그것이 보여주는 것이 또한 그것이 전부 다 보여줄 수 없는 것, 예컨대 자연과 계절, 삶과 죽음, 무의식을 지시하기 때문이다.

말하기/말하게 하기

말의 문제에 대해서 번스타인은 사실 제삼자들에게 도움을 청하고 있다. 즉 살아남은 자들의 증언에 의지하고 있으며, 이들이 **등장하는 가운데** 그들의 말이 녹음된다.

그러나 여기서 주목되는 점은 시나리오와 해설을 쓰기 위해 역시 외적 도움에 의존한다는 것이다. 즉 정보의 전문가들인 기자들에게 말이다.

말의 방식과 관련해서는 그것을 분석하지 않고 다음과 같은 점을 지적하면서 언급하는 데 그치겠다. 즉 관련 당사자들의 구어적이고 직접적인 증언의 신뢰성은 매우 크기 때문에 스필버그 자신도 〈쉰들러 리스트〉라는 영화의 불가결한 보완요소로서 쇼아의 모든 살아남은 자들의 증언을 수집하는 그 방대한 작업을 착수했다. 이 영화는 '진짜 이야기'이지만 이것만으로는 관객을 설득시키는 데 불충분했기 때

9) Cf. 본서 제3장 〈기록 영화와 의도/해석〉, p.173-174.

문이다.

편집하기

네번째 불가피한 방식은 당연히 몽타주이다.

몽타주에 대해서도 번스타인은 제삼자에게 도움을 청하지만 아무나가 아니다. 그는 '저명한 영화감독'인 히치콕이다. 놀라움을 줄 수 있는 것은 그가 픽션, 특히 이른바 '공포' 영화 감독이라는 점이다.

그러나 실제적 공포는 너무도 히치콕에게 충격을 주기 때문에 영화의 '진정성'과 '설득' 가능성의 문제, 다시 말해 수사학의 진정한 문제가 제기된다. 여기서 우리는 폴 리쾨르를 인용하는 크리스티앙 들라주가 제시한 주장을 다시 만난다.[10] "여기서 문제가 되는 것은 새로운 전거가 아니라, 영화적 글쓰기에 대한 고찰이, 이 글쓰기가 역사 이야기와 인접한다는 차원에서, 우리로 하여금 역사가의 작업 조건들 자체를 되돌아보게 하는 방식이다. 사람들은 역사 이야기의 설명방식이 지닌 특색을 드러내면서 기록물의 증거 역할을 분명하게 결정한다. 그리고 사람들은 글쓰기에 대해 성찰하면서 수사학이 역사에서 증거 도구에 미치는 영향을 헤아린다."

이와 같은 주장은 우리가 픽션의 특수성과 관련해 앞에서 인용한 볼프강 이저[11]의 보다 오래된 주장과 일치한다. 그에 따르면 "존재론적 논거는 기능주의적 논거로 대체되어야 한다. 픽션과 현실 사이의 관계는 더 이상 존재의 관계가 아니라 소통의 관계이다." 다시 말해 여기서 그것은 적절한 형식화의 관계이다. 따라서 발화행위 양태들은

10) p.15: "Cinéma, Histoire: la réappropriation des écrits," Paul Ricoeur "Philosophies de l'histoire: recherche, explication, écriture," G. Floistad(dir.), Philosophical Problems Today, Kluwer-Academic Publishers, vol. 1, 1994, p.140, Vertigo, n° 16, "Le cinema face à l'Histoire," Jean-Michel Place, janvier-mars, 1997.

11) "La fiction en effet," Poétique, 39, Paris, Seuil, 1974.

독서의 지시들처럼 간주되는 반면에 여기서 보조적인 수사학적 해법들은 다음과 같이 제시되어 있다.

— 파노라마 촬영과 잘리지 않은 숏들을 우선시한다.

— 대조와 대립을 산출한다.

따라서 롱 테이크는 '특수효과'가 아님을 보증하는 것으로, '속임수'의 반대로 간주된다.

히치콕이 허구 영화(예컨대 같은 시기 1948년에 내놓은 〈로프〉에서)에서 뛰어나게 이용한 롱 테이크는 여기서 어떤 면에서 특수효과가 아닌 것으로 간주될 수 있는가?

물론 그것은 실제적인 시간이고 파편화되지 않은 공간이지만 그렇다고 이게 카메라 앞의 필름 친화적인 모든 것(le pro-filmique)의 미장센 가능성을 피할 수 있는가? 히치콕은 이것을 모르고 있는가? 물론 아니다.

이와 같은 제시가 우리에게 드러내는 것은 히치콕이 롱 테이크라 해도 이것의 미장센이 무엇인지 모른다는 게 아니라, 미장센을 **환기시키지 않고도**, 다시 말해 미장센을 **생각하지 않고도** 그가 이 필름 친화적인 모든 것을 미장센한다는 게 불가능하다고 생각하고 지시하며 나타낸다는 것이다. 왜냐하면 그렇게 한다는 게 본질적으로 상상할 수 없고, **생각할 수 없기** 때문이다.

거기 있는 그 현실이 필연적으로 주어지는 것은 그것이 완벽하게 외설적이기 때문이라고 그는 말한다. 미장센의 환기 자체가 부재하다는 것은 이 현실이 어느 정도인지 말하고 있지만, 이 현실은 어떠한 조작도 벗어나 있는 현실이다. 우리가 볼 때, 미장센의 환기·상상 자체의 부재는 소망되고 예고된 삭제의 부재 훨씬 이상으로 영화에서 꾸밈없고 적나라한 현실을 고정시킨다는 표지이다.

물론 이와 같은 사례의 검토가 보여주는 이런 것이다. 즉 기록 영화를 그 자체로 해석하는 작업, 그리고 우리의 읽기를 기록 자료 다루듯

수행하라고 부추기는 읽기 지시를 우리가 인정하는 행위는 이미 여러 번에 걸쳐 지적되었듯이, 제도적인 표지들("이것은 한 필름의 이야기이다…")과 이와 결합된 스타일적인 표지들(이미지의 떨림, 파노라마 촬영)로부터 부분적으로 비롯된다. 우리가 상기해야 할 점은 기록 자료 다루는 식의 읽기가 허구화하는 읽기와는 반대로 영화의 실제적인 고유한 발화자, 고유한 기원-나(Je-origine)를 구축하는 데 있다는 것이다. 로제 오댕이 픽션과 기록 영화를 식별하기 위해 제안했듯이,[12] 더 이상 개별 영화나 제도로부터 기본적으로 출발할 게 아니라 관객으로부터 출발하는 게 유용할 수 있다. 이와 같은 주장들은 언제나 효과적일 수 있다. 왜냐하면 그것들은 매체와 제도에다 스타일(텍스트, 맥락 그리고 시청각적 소통의 문맥)이 어떻게 관객에게 지배적인 읽기 지시들을 내리는지 보여주기 때문이다. 이와 같은 읽기 지시들은 허구화하는 읽기이든지, 기록 자료 다루는 식의 읽기이든, 그 어느 것도 차단되지 않고 언제나 하나에서 다른 하나로 이동할 수 있는 것이다. 각각의 읽기 방식이 지닌 본질적인 특징이 이렇기 때문이다. 즉 우리가 허구화하는 구축물 속에 있을 때는 우리는 '기원-나'를 (잠시) 거부하고 가짜 세계를 믿는 반면에, 기록 자료 다루는 식의 읽기에서는 관객이 재현된 세계를 실재한다고 믿기 위해 미리 상정된 '현실-발화자'를 구축한다는 것이다.

　그러나 이 사례에서 우리가 알 수 있는 것은 입증된 말의 인정 쪽으로 해석을 철저하게 밀어붙이는 게 현실적 발화자(여기서는 번스타인과 그의 촬영기사들)의 실질적인 구축인 것만은 아니라는 점이다. 사실 해당 시점의 맥락 속에 다시 위치해야 한다. 이 맥락에 대해 마르크 페로[13]는 전쟁 촬영기사들의 익명성이나 저자가 없는 뉴스와 이미

12) "Film documentaire, lecture documentarisante," *Cinémas et réalités*, Saint Étienne, CERTIEC, 1972.

13) *Cinéma et Histoire*, Paris, Denoël, 1977.

지의 익명성과 관련해 이렇게 쓰고 있다. "신념도 법칙도 없는 고아인 이미지는 필연적으로 거칠었다. 그것은 의견을 지닐 수 없었다. 그것은 정치적으로 중립적이었다."

여기서도 역시 (1985년에 덧붙여진) 번스타인의 증언에도 불구하고, 1948년 영화의 이미지는 여전히 익명이며 현실적인 발화자를 구축하는 데 기여하지 못하고 있다. 그것은 매개자 없는 세계 자체로 자처하고, 따라서 관객 자체를 증인으로 지시하면서 (통상적으로 암묵적이 아니라 명백하게) 관객의 시선과 카메라의 시선을 혼동시키고 있다. 따라서 관객은 이미지의 기원 자체로 지시되며, 이것이 끔찍함과 보는 것의 거부, 검열과 침묵을 야기한다. 뒤에 가서 우리는 이에 대해 다시 언급할 것이다.

시청각적 담론을 가치 있게 만들어 주는 것은 그것을 떠받치고 있지만 부재한 채 드러나지 않은 모든 것들이다. 전체를 보여줄 수 없는 현실, 상상할 수 없는 것, 죽음과 파괴, 말할 수 없는 것과 요컨대 무의식 따위와 같이 드러나지 않는 것들 말이다. 무의식 역시 재현 부재의 모태이다. 여기서 기록 영화가 그 어느 때보다 허구화에 '저항하고' 현실 자체에 '뿌리내리는 것'은 보여줄 수 없고 표현할 수 없다고 지시된 현실과 무의식의 무게를 통해서이고 그것들의 부재가 지닌 힘을 통해서이다. 여기서 그것들은 보여줄 수 없었던 모든 사람들의 죽음이고 필름에 담을 수 없었던 그 모든 세월이다. 우리가 영화에서 지각하는 1945년의 봄은 "그 이전의 여러 해들과 계절들의 부재 및 현실에 대한 서명이다. 한편 다소간 의식적인 죄의식은 판단으로, 알고 싶지 않음, 부끄러움으로 가장된다⋯."[14]

〈데르만치〉에서처럼 여기서 우리는 가득함·규격 가공, 분명한 선택으로 특징지어지는 픽션이 통상적으로 제시하는 것과는 반대되는

14) Cf. 본서 제3장 제1절 〈의도/해석〉.

광경과 마주한다. 픽션에서는 "그것을 벗어나면 아무것도 존재하지 않는다." 기록 영화의 현실은 여기서도 "그것의 결여와 드러나지 않음을 통해서, 어떤 실재의 유보로 지시된 어떤 현실을 통해서 부각된다." 이 실재는 유일하고 따라서 보증되고 적절한 것이지만 잠재적으로 다양하며, 포착 불가능하고 다 퍼낼 수가 없다. 우리에게 제시된 영화에 입각해서는 우리는 상상될 수 없었던(이미지로 제시될 수 없었던) 영화를 볼 수 있는 것은 아니다. 그러나 우리가 '그것의 진정성도 그것의 신뢰성도' 의심하지 않을 수 있는 것은 그것이 그것의 명백한 의도를 존중하면서 동시에 넘어서기 때문이다.

크르지스토프 포미앙에 이어 크리스티앙 들라주가 《베르티고》 제6호에서 강조하고 있듯이, 역사적인 서사는 "독자를 텍스트 자체 바깥으로 이끌게 되어 있는 요소들, 기호들 혹은 표현들"을 포함하고 있다. 이것들은 "역사성의 표지들이라는 이름으로 지시하는 게"[15] 마땅하다.

대조하기

물론 수사학적 수법으로서 대조 혹은 단순한 대비는 히치콕한테는 단순한 재치에 불과할 수도 있었을지 모른다. 이를 피하기 위해 그가 목표로 삼는 것은 '통상적' 삶과 수용소의 삶을 **진정으로** 대조하는 것이다. 따라서 그가 추구하게 되는 것은 현실을 재현하는 또 다른 수단인 지도에 입각한 체계적인 **검증**이다. 수용소 주변에(2,30킬로미터) 동그라미들이 그려지고 앙케이트 조사가 이루어진다. 그곳에 누가 사는가? 그곳에 실제로 사는 사람들을 찾아서 현실을 보여주는 것이다. 그들에게 보여주고 있는 모습이 우리에게 보여진다.

15) "Histoire et fiction," *Le Débat*, 54, mars-avril 1989.

대조 대(對) 검증

우리는 기록 영화와 허구 사이의 이론적 구분이 거의 해결 불가능하다는 점을 충분히 상기시켰다. 스타일적인 표지들만으론 불충분하다. 왜냐하면 모든 게 모방되기 때문이다. 제도적인 표지들 역시 유동적이다. 설령 일반적으로 개별 영화의 제작 및 배급 조건이 그것의 수용방식을 강력하게 초래한다 할지라도 말이다.

우리는 1985년에 번스타인이 어떻게 현실적인 발화자로 혹은 이 발화자의 대표자로 정위되는지 보았다. 왜냐하면 이미지를 고려하는 방식은 제2차 세계대전 말기 때부터 변했기 때문이다. 이때부터 익명인 이미지는 우리를 재현된 장면의 진정한 증인으로 구축했던 것이다. 여기서 알아볼 수 있는 것은 다음과 같은 애초의 영화 계획과 긴밀히 연결된 메커니즘에 대한 믿음이다. 즉 보여주고, 그렇게 하면서 관객과 특히 독일 관객들을 그 끔찍한 일의 실제적인 발화자 증인들로, 그러니까 '기원-나'로 변모시키고, 하나의 검증 가능한 세계의 **보증**으로 삼는다는 것이다.

사실 여기서 우리는 카를하인즈 슈티어를[16]의 이미 환기된 명제에 유념할 수 있다. 그에 따르면 "허구 텍스트의 본질적인 특징은 검증 불가능한 주장이다"는 것이다.

그런데 우리가 알다시피, 허구 영화의 이미지가 보고하는 유일한 검증 가능한 (그리고 감추어진) 현실은 촬영장치와 요원 일체인데, 이러한 이해는 우리가 보았듯이 히치콕이 무시하고 있다. 그 반대로 기록 영화나 르포르타주의 이미지가 녹화한 있는 그대로 주장된 현실은 기본적으로 검증 가능하다. 그러나 존재의 검증과 의미의 검증이 혼동되고 있다. 결국, 어떤 현실의 녹화가 허구의 제안으로 조직되든, 기록 영화로 조직되든, 언제나 이 현실은 특수한 해석방식들을 초래

16) Karlheinz Stierle, "Réception et fiction," *Poétique*, 39, *ibid*.

하는 담론으로 조직된다.

검증 대 소통

"우리가 어떤 지식 체제 내에서 진실의 위상 문제에 이와 같은 영화적 흔적('기록물')을 종속시키고자 한다면, 이는 이 흔적이 담고 있는 환상 혹은 조작의 부분을 드러내기보다는 그것의 서사적 양태를 평가하는 작업이 된다. (…) 우리가 그러한 특이한 기억에 대면하는 조건들에 대한 검토는 현실과 그 '시청각적 재현'을 분리하고, 학술적인 기억과 일반 공중의 기억을 분리하는 일이 시간이 지남에 따라 점점 더 어렵기 때문에 그만큼 더 복잡하다. 그러나 우리가 이미지에 대한 기억이 유포되었을 때부터 유지되고, 이미지의 기능이 보고된 사건을 대체하는 게 아니라 사건의 현실화를 동반하는 것일 경우 이 이미지의 분석을 선택한다면, 관점은 달라질 수 있다"라고 크리스티앙 들라주와 뱅상 기게노는 〈몽투와르, 재현으로 된 기억〉[17]에서 쓰고 있다.

피에르 노라는 이에 대한 반향으로 이렇게 말하고 있다. "사건이 있기 위해서는 그것이 알려져야 한다."[18]

따라서 대조는 검증에 토대하기는 하지만, 소통의 수사법으로뿐 아니라 달성의 수사법으로 기능한다. 우리가 1956년 알랭 레네의 〈밤과 안개〉라는 영화의 서막에 나왔던 장 케이롤의 텍스트[19]에서 동일한 방법을 만나는 것은 아마 우연이 아닐 것이다. "고요한 풍경조차도, 까마귀들이 날고 들판의 수확과 불타는 잡초가 보이는 초원조차도, 자동차 · 농부 · 커플이 지나가는 도로조차도, 장이 서고 교구가 있는, 바캉스를 위한 마을조차도 아주 단순하게 집단수용소에 이르게 할 수 있

17) In *Vertigo*, nº 16, Jean-Michel Place, 1997.

18) In "Le retour de l'événement," *Faire de l'histoire, I, Nouveaux problèmes*, Paris, Gallimard 74, p.212. *Vertigo* nº 16에서 재인용.

19) 이 텍스트는 페이야르사에서 1997년에 재출간되었다.

다."번스타인은 히치콕의 발상을 받아들이면서 이렇게 표명한다. "그 발상은 각 수용소의 근처 모습을 나타내고 사람들이 바깥에서는 정상적인 삶을 영위하고 있음을 보여주는 것이었다. 근처에서 무슨 일이 벌어지는지 전혀 모른 채, 젊은이들은 풋사랑을 나누고, 농부들은 수확하며, 호수에서는 뱃노래를 하고 있는 모습을 말이다."

이러한 관점에서, 수용소를 방문하도록 데려오게 되는 사람들의 표정과, 수용소 내부의 '참으로 끔찍한 일' 앞에서 그들의 태도, 이 둘 사이의 대비는 이미지로 볼 때 눈길을 끌며 위와 같은 대조를 나타내고 있다. 그러니까 보이는 사물보다는 시선을 우선시하고, 몽타주의 과정을 통해, 다시 말해 축적에서처럼 의미의 장소가 위치하는 파편화의 과정을 통해 미소를 끔찍함에 대비시키고 있는 것이다. 자르기는 롱 테이크 이상으로 접합면을 함축하고 불러오며, 그것이 불러오는 것은 우리가 여기서 수행할 수 있는 데 한계가 있는 봉합이다. 왜냐하면 여기서 우리는 생각할 수 없는 것을 향해 인도되고, 이 생각할 수 없는 것은 우리를 격노하게 만들며 진정 아찔한 상태(ex-tasis)로 몰아넣기 때문이다.

끝으로 케이롤로 돌아가 보면, 대조를 통해서 우리는 이런 영화들과 이것들이 끌어들이는 문제들, 곧 검열·침묵·부정과 같은 문제들의 역사로 되돌아간다.

의식, 연구 그리고 교육

검열은 레네의 영화와 번스타인의 영화에 대해 똑같이 이루어졌다. 번스타인의 영화는 1948년에 마무리되었지만 예상과는 달리 독일 국민에게 상영되지 않게 된다. 이에 대해 제시된 논거는 이런 영화가 독일에서 시작된 재건 노력에 악영향을 미칠 수 있다는 것이었다. 레네의 영화는 그 역시 집단수용소 해방 10주년 기념에 즈음하여 제2차

세계대전 역사위원회가 주문한 것이지만, 수용자들이 모여 있었던 피티비에 수용소에서 프랑스 헌병의 모자를 활용하는 것은 검열을 대가로 해서 승인받았다. 한편 이 영화는 칸영화제에서 선별되었지만 독일 대사관측이 기 몰레 정부에 조치를 취한 후 철회되고 말았다. 그러자 장 케이롤은 《르 몽드》지에 이렇게 썼다. "프랑스는 진실의 프랑스가 되기를 거부하고 있다. 왜냐하면 프랑스는 모든 시대를 통틀어 가장 처참한 살육을 은밀한 기억 속에서만 받아들이고 있기 때문이다…. 프랑스는 마음에 들지 않는 역사의 페이지들을 역사에서 난폭하게 찢어내 버리고 있으며, 증인들의 입을 막고 끔찍했던 공포와 한통속이 되고 있다…."[20] 이와 같은 검열은 영국 정부의 검열이 있은 지 10년 뒤에 있었던 것이다.

따라서 주문과 부인이라는 이와 같은 모순적 태도는 정치적 논지를 넘어서, 수치스러운 것의 부각에 반대되는 억제 과정의 정착으로 나타날 수 있다. 이런 억압은 검열의 도움을 받아 침묵을 야기할 수 있다.

1996년 9월 6일자 《르 몽드》는 전후 독일 지식인들, 독일 대학교수들의 침묵에 대한 '토론'을 다루었다. 모리스 올렌더의 질문을 받자, 학문적으로 매우 중요한 (그 이유는 특히 이 책에서 환기되고 활용되고 있는 '기대 지평'의 이론 때문이다. 하지만 여기서 이 이론은 단호하게 우롱당함으로써 환기된 침묵 자체를 설명한다) 콘스탄츠 학파의 수장이자, 그 자신이 무장 나치친위대의 옛 장교였던 한스 로베르트 야우스는 이렇게 표명한다. "나치의 야만성이 지닌 철저한 낯섦은 한 세대의 지식인들을 마비시켰다." 그런데 앞서 인용된 바 있는 카를하인즈 슈티어를(그는 1936년생이다)은 하이델베르크대학의 (야우스를 포함한) 자기 스승들이 드러내는 침묵을 비난한다. 이 침묵은 예컨대 1948년에 한나 아렌트가 쓴 글에도 불구하고, '객관적인' '현대 학문의 쇄우

20) Cf. Jean-Luc Douin, in *Le Monde*, 10 janvier 1997.

명이 되었다.' 슈티어를은 아렌트의 성찰이 '침묵의 반향' 말고는 반향이 없었다고 말한다.

그는 이렇게 외친다. "침묵이 공적인 말이 될 수 없었던 곳에선 정상 상태가 불가능하다. 다시 말해 그는 더 이상 개인적이 아니라 집단적이고 사회적인 하나의 심적 질병 과정이 지닌 위험을 고발하고 있는 것이다. 야만성의 집단적 억제와 이것이 함축하는 침묵을 쳐부수기 위해서 슈티어를이 주장하는 것은 바로 말이고, **공적인** 말이다.

수정주의자들이 부정을 설파하면서 발버둥 치며 싸우는 대상은 바로 이러한 치유의 시도이다. 그들이 그렇게 하듯이, 사람들은 아무 말이나 의심하듯이 증인들의 말을 의심할 수 있다. 그러나 여기서 이런 부정은 '아무런' 말과 관련되어 있는 게 아니다. 그처럼 역사 전체에서 대대적으로 부정된 경우는 없다. 그런데 이러한 부정에 맞서게 해주는 일치적인 증거들이 있다. 사실 어떤 것들, 예컨대 문신·건물, 남아 있는 화덕, 요컨대 수용소의 흔적들은 반박하기가 보다 어렵다. 모든 사람이 다 이 흔적들을 보러 여행할 수는 없지만, 그것들의 현실은 뉘른베르크의 재판의 결론과 마찬가지로 사실상 이의가 제기될 수 없다.

우리는 영화인들에게 제기된 문제들, 생략과 그 수사학 자체가 어떻게 기록 영화의 '비어 있는 형태'를 빌림으로써 끔찍한 공포의 보증처럼 기능하는지 살펴보았다. 그러나 여기서 우리는 그 어떠한 이야기도 고통의 환기에서 대신할 수 없는 이미지 자체의 힘을 덧붙여야 한다. 아마 보다 끔찍한 이야기들이 있을 테지만, 저 나체의 고문당한 육체들의 모습을 가장 완벽한 비열함으로 어떻게 받아들이지 않을 수 있겠는가? 우리들 가운데 어느 누구도 그 죽음이 무엇인지, 그 축적된 이미지들이 모든 부정을 넘어서 말하고 있는 것이 무엇인지 모른다. 그렇기 때문에 수정주의자들은 자신들의 부정 자체가 증거가 된다는 것을 깨닫지조차 못하고 있다. 그게 사람들이 그토록 엄청나게, 그토록 악착같이 부정하려고 맞서는 유일한 역사적 사실인 이유는 그

들이——'철저한' 야만성을 거부하면서도——그 속에서 그것을 알아보기 때문이다. 사실은 부정을 밀어붙이는 '강행' 자체가 밝힘(증명)을 밀어붙이는 '강행'을 보증한다.

따라서 끔찍한 공포에서 태어난 우리는 침묵과 눈감음을 쳐부수지 않으면 안 된다.

기록 영화는 역사의 증거인가?

이제 우리가 알 수 있듯이, 문제가 잘못 제기되어 있다. 왜냐하면 문제 자체가 답을 포함하고 있기 때문이다.

사실 증거는 그게 물질적이든, 지적이든 혹은 과학적이든, 언제나 진실과 관련이 있다. 이 진실이 우리가 앞서 보았듯이 상대적이라 할지라도 말이다. 그래서 우리가 할 수 있는 일이라곤 속임수를 쓴 메시지를 우리의 증명에서 제거하는 것이고, 기록 영화가 필요한 보증(검증)을 통해 성실하게 만들어지고 활용될 때 역사적 혹은 신문의 담론과 동일한 자격으로 진실을 제시할 수 있다고 생각하는 것이다.

기록 영화는 증거 이상으로 그것이 지닌 한계와 특수성으로 인해 '진실'될 수 있고 '설득적'일 수 있다.

물론 기록 영화의 한계는 수사학과 극화(dramatisation) 쪽에 있다. 그러나 그것의 특수성은 여기서 상기된 개별 기록 영화의 기능방식이다. 이 개별 기록 영화를 선택한 사례는 극단적인 경우를 나타낸다. 왜냐하면 본 것으로부터 구축해야 하는 현실이 야만성 자체이기 때문이다. 바로 이것 자체가 침묵·부끄러움·부정을 설명한다.

그렇기 때문에 물려받은 자이자 관객으로서의 우리한테 책임이 지워지는 것이다. 시청각적인 것을 포함해 모든 담론은 말의 형태이다. 다시 말해 이미지와 그 조직화는 중립적이지도 않으며, 그 자체가 다형적(多形的)인 현실의 정확한 (그리고 불가능한) 반영도 아니다. 그러

나 담론은 진실할 수 있고 사실들의 어떤 현실에 부합하는 진실을 산출할 수 있다.

그런 만큼 이 영화에서 극화가 없는 게 아니다. 특히 그것은 처음과 마지막의 자막이 나오는 가운데 바람 소리를 통해서 나타난다. 그러나 우리는 어떻게 이미지들이 꽉 찬 것들과 비어 있는 것들 사이의 상호 부름처럼 기능하는지 잘 안다. 드러나지 않고 비어 있는 것은 꽉 찬 것에 상응하기 때문이다. 여기서처럼 반향(울림)이 절대적인 야만성일 수밖에 없을 때, 그런 기록물들과 영화들의 필수적인 성격은 더 이상 의심될 수 없다. 그것들의 진정성도, 그것들의 필연성도 더 이상 의심될 수 없다. 그와 유사한 미래의 끔찍한 일뿐 아니라, 설령 우리가 아직 태어나진 않았지만 우리를 낳은 그런 끔찍한 과거와 한통속이 되지 않는다면 말이다.

각각의 숏이나 롱 테이크가 지닌 개별적 의미를 포섭하면서 해석의 차원에서 우리를 사로잡는 것은 **혼란**이고, 어떤 결론의 반대이며, 우리가 원하든 원치 않든 상속자가 된 어떤 지옥의 문에서 요구되는 경계의 필요성이다.

3. 기록 영화에서 픽션으로: 이동

저자의 의도와 작품의 의도를 대면시키면 우리는 분리해 다루어진 각 의도에 따른 해석을 뛰어넘으면서, 어떻게 두 의도의 일치적이고 불일치적인 상호간섭이 한 작품에 대한 해석의 정확성을 부추기는지 알 수 있다. 관객의 상상력과 성찰을 자극하는 것은 저자와 작품이 각기 지닌 의도들의 교차 자체이다. 기록 영화의 신뢰성에 대한 검토는 모든 게 언제나 수사학의 문제라 할지라도 관객의 책임 역시 해석에 개입된다는 것을 보여줌으로써 이와 같은 입장을 강화시켜 준다. 일

정한 기대 기반에 사전 존재하는 의도들을 만난다고 해서 관객의 기대는 단순히 그로부터 비롯되는 게 아니고, 그를 심층적으로 개입시킨다. 그는 자신에 낯선 주장들은 아무것도 받아들이지 않는다. 그 대신 그는 비(非)중립적인 해석적 선택들을 수용하면서, 또 자신이 작품에서 발견하는 대답 속에서 자신의 질문들을 알아보면서 개입해야 하는 것이다.

구체적인 두 개의 사례를 검토하면, 우리는 한편으로 기록 영화 제작자 레이몽 드파르동이 수행하는 픽션으로의 이동을 통해서, 다른 한편으로 여류감독 란다 샤할 사바가 이번엔 특수하기보다 일반적이고 보편적인 진실을 위해 기록적인 '자료들'을 픽션적 요소들로 바꾼 변모를 통해서 이와 같은 해석적 메커니즘들을 관찰할 수 있을 것이다.

드파르동 혹은 부재를 통한 일관성

어떤 개별 영화의 명료함, 그리고 관객이 어떤 방식으로든 그것에 동조할 수 있는 가능성은 의심할 여지없이 영화의 일관성에 달려 있다. 다시 말해 영화의 구성 요소들과 관객이 지닌 기대가 양립하느냐에 달려 있다. 따라서 그것은 한편으로 표현적이든 내용적이든 형식적 요소들과, 다른 한편으로 소통 맥락에 속하는 제도적 요소들 사이의 양립 가능성이다. 우리가 알다시피, 일관성을 낳는 이와 같은 양립성은 폭넓게 관례적이며 세계를 지각하는 법칙들보다는 재현하는 법칙들에 더 따르고 있다. 설령 이미지와 보다 특수하게는 개별 영화의 포착 자체가 그것들을 쉽사리 혼동하게 만들고 있다 해도 말이다. 더없이 '투명한' 영화의 몽타주가 어떻게 우리한테 사건들에 대한 '자연적인 영상'을 본다는 환상을 심어 주면서 우리로 하여금 여러 상이한 규모의 영상 배치들의 배합을 일관적이라고 간주도록 습관들였

는지 검토해 보면 충분하다. 아니면 또 픽션 영화들이나 나아가 선전
용 영화들에서 스타일적인 표지들을 폭넓게 빌리고 있는 르포르타주
들을 우리가 어떻게 '기록물 다루는' 식으로 읽는지 살펴보면 된다.
다시 말해 우리가 어떤 기록 자료에 대해 수행하는 읽기와 해석을 검
토하고, 우리가 채택하는 동조 유형이 우리가 이런저런 유형의 이해
를 위해 '만회하는' 상당수의 일관적이지 못한 것들에 저항한다는 점
을 살피면 된다. 읽기의 명령들이 교차하고, 중첩되거나 혹은 결합된
다 해도(허구화하는 읽기든, 기록물 다루는 식의 읽기든),[21] 그 가운데 어
느 하나가 우리의 이해를 지배하고 조정하게 된다. 그리하여 사람들
은 경우에 따라서 우리의 지식을 늘렸다는 인상을 만들거나(그렇게 믿
는다),[22] 믿음의 순간적인 즐거움을 만들어 낸다(자신이 믿는다는 것을
안다). 따라서 사람들은 밝힘의 대상을 입증된 세계로 간주하거나 가
능한 세계로 간주하게 된다.[23] 채택된 독서 유형은 내적 스타일의 표
지가 수반되는 영화의 제작·감독·배급의 제도적 맥락과 해석자의
협력이 맺는 유기적 관계에 달려 있다는 게 밝혀졌다.[24]

　이와 같은 조건에서 레이몽 드파르동의 경우를 검토하는 것은 흥미
있다고 생각된다. 동일한 제도적 틀 내에서 그는 두 영화를 제작하고
감독했으며 배급했지만, 이 영화들은 다른 방식으로 읽힌다. 하나는
〈응급실〉인데 기록 영화로 간주되고 있으며, 다른 하나는 〈아프리카
의 여인〉인데 픽션으로 간주된다. 그러나 둘 다 커다란 이 두 영화 계

　21) Roger Odin, "Film documentarisante, lecture documentarisante" in *Cinémas et
réalités, op. cit.*

　22) Cf. 본서 제3장 〈이미지를 (그럴 법하다고) 믿기?〉, p.238.

　23) Cf. Michel Colin, "Le statut logique du film documentaire" in *Cinémas et
réalités, op. cit.*

　24) 특히 로제 오댕이 연구한 문제들이다. In "Du spectateur fictionnalisant au
nouveau spectateur. Approche sémio-pragmatique," *Iris*, n° 8, *Cinéma et narration*
vol 2, Paris, Corlet, 1989. *De la fiction*, Bruxelles, De Boeck, 2000에 부분적으로
재수록됨.

열이 우리를 익숙하게 만들었던 상당수의 일관성 법칙을 위반하고 있다. 하지만 관객의 동조가 정지되지 않는 정도 내에서 드파르동이 허구와 창조를 보여주고 있고, 이 두 영화가 어떤 유형의 일관성을 제시하고 있는지 살펴보는 것은 유익하리라 우리는 생각할 수 있다.

〈응급실〉은 우선 놀라게 한다. 왜냐하면 그것은 픽션 영화처럼 제작되고 배급되었으면서도(제작: 이쥬 저작권 필름 및 국립영화센터 UGC 배급) 기록 영화처럼 알려지고 있기 때문이다. 감독의 이름은 나와 있는데, 픽션 영화의 경우는 항상 이름이 나오지만, 이른바 '기록' 영화는 항상 그렇지는 않다. 그러나 드파르동은 와이즈먼 같은 인물처럼 기록 영화감독으로 알려져 있다. 이어서 첫 이미지들이 리드한다. 몽타주만이 외관상 현장에서 촬영한 것 같은 상당수의 장면을 움직이는 데 사용된다. 카메라는 고정되어 있다(한두 파노라마 촬영은 예외이며, 이것들은 산책하는 한 인물을 따라가거나, 환자 하나가 말을 거는 녹음기사를 드러낸다). 녹음은 직접적이다. 음악도 없고 해설도 없다. 같은 장면에서는 틀의 변화도 없다.

오텔디외 병원을 파리에 위치시키는 데 필요한 서막 부분이 나오고, 병원 자체 안에 있는 응급실이 나온 후, 영화는 비디오판에서는 삭제된 시퀀스로 시작된다. 아마 이런 형태의 검열은 결여된 장면이 관객에게 매우 실망스러웠다는 사실에서 비롯된 것이리라. 이 장면에서 보인다기보다 식별되었던 것은 복도의 어둠 속에 있는 한 남자인데, 그는 어떤 사무실에서 받아들여지지만 자신에게 제기된 질문들에 답변도 하지 않고 서류들도 작성하지 않으며 격분해 떠나 버린다….

이어서 영화의 몸통을 구성하게 되는 것, 즉 정신과 응급실에 실려 온 사람들과 정신과 의사 사이의 일련의 면담들이 시작된다. 몇 년 후에 드파르동은 〈현행범〉(1997)에서 이같은 방법을 다시 사용하게 된다. 여기서 첫번째 대화는 우쿠쿠 씨와의 면담이며 그는 영화 전체의 '방식'을 대변하고 있다. 고정된 전신 촬영 하나가 카메라 앞에 의자

2

에 앉아 손에 머리를 받친 채 잠든 모습인 흑인 한 사람을 스크린에
투사한다(포토그램 2). 바깥소리로 나는 여자의 목소리가 그에게 말을
걸자 그는 약간 소스라친다. 그 목소리는 그에게 말한다. "우쿠쿠 씨?
주무시죠, 그렇지 않아요?" 우쿠쿠 씨는 머리를 들고는 목소리가 나
는 방향으로 비스듬히 시선을 돌린 뒤 대답한다. "아닙니다… 아니에
요… 자지 않아요….' 그리고 나서 우쿠쿠 씨와 질문하는 목소리 사이
에 긴 면담이 이어지는데, 관객은 그 목소리가 나중에 시야에 들어오
는 정신과 의사의 목소리라는 걸 알게 된다. 이 면담은 다음에 오는
면담들처럼 일련의 집중적인 발화적 · 서사적 상황들을 정리한다. 즉
영화의 기원 '중심원'[25]에서부터, 우쿠쿠 씨가 자신을 병원에 끌려오
게 만든 최근 과거사에 대해 하게 되어 있는 이야기를 낳게 한 '산파'
이면서 이미지가 부재하는 여자 정신과 의사까지. 이같은 완결된 이
야기는 공백이 있으면서도 폭로적이다.[26] 우리가 여러 발화자들이 지

25) Cf. Christian Metz, *L'Énonciation impersonnelle ou le site du film*, Paris,
Méridiens Klincksieck, 1991 그리고 Francesco Casetti, *D'un regard l'autre, le film
et son spectateur*, Lyon, PUL, 1990.

26) Cf. François Jost, "Propositions pour une narratologie comparée" in Manheim,
Mana, Juillet 1987. *Texte et médialité*.

닌 지식을 계층화하게 될 때 알 수 있는 것은 기원 발화자(Enonciateur origine)와 그 상대자가 이 지식에 대해 의사보다 덜 알고 의사는 환자보다 덜 안다는 사실이다. 그러나 면담들의 지속 시간과 이것들이 낳는 이야기들의 지속 시간은 그것들의 내용에 좌우되는 게 아니라 허구 영화의 표준적 지속 시간에 달려 있는데, 이것이 역설적으로 영화 이야기 전체에 르포르타주들의 불완전한 특성을 부여하는 데 일조하고,[27] 기원 발화자를 '구현시키는 데' 기여하면서 그를 '보통 사람'의 것과 비견되는 위치에 처하게 한다. 보통 사람이 자신에게 제시될 수 있는 일상적 광경들을 관찰하는 지속 시간은 광경의 본성 자체에 외적인 구속들에 달려 있다.

그리하여 서사적 관점과 허구 영화에 고유한 지각적·해석적 관점 사이의 분리는 이루어지지 않는다. 뿐만 아니라 그것은 영화에서 여러 번에 걸쳐 환자들이 카메라나 촬영기사에게 직접적으로 호소하고, 그러면서 이제 단순히 가능한 게 아니라 확인되는 필름 친화적인 세계 속에 이 촬영기사를 공존하는 것으로 정위하기 때문에 그만큼 덜 이루어지게 된다. 그러나 이와 같은 공존의 확인은 촬영기사가 결코 보이지는 않지만 자신의 '질문자'에 대답하게 될 때 더욱 강력해진다. 촬영기사가 보이지 않지만 그의 목소리가 들린다는 사실은 촬영의 현실과 그 제약 요소들의 보증이 되고, 우리가 하나의 고유한 실제적인 발화자와 관계하고 있다는 증거가 된다.

따라서 드파르동이 조치한 이 공존은 우리로 하여금 이 영화를 기록 영화처럼 해석하도록 유도하는데, 부재·보지 못함·알지 못함을 통해 구축된 일관성이라는 점을 우리는 먼저 확인할 수 있다. 우리가 보았듯이 모순적인 제도적 표지들을 통해서보다도, 개별적인 스타일적 표지들을 통해서보다도 시선과 지식의 좌절을 통해서 드파르동은

27) *Ibid.*

자신의 영화에 현실성의 특성을 부여하고 있다. 그리고 바로 이것이 비디오판의 검열이 보이지 않게 강조하는 점이다. 왜냐하면 빠진 장면은 확인된 혹은 가능한 어떤 세계를 지시하게 되어 있는 영화의 밝힘 기능을 단번에 너무도 강하게 부정하고 있었기 때문이다. 그런데 이런 비(非)밝힘, 밝힘의 결여와 불확실성, 그것의 구멍과 여백, 요컨대 부재의 미학에 다시 한 번 드파르동의 영화는 현실 세계의 증언으로 제시되면서도 일관성과 명료성을 확립하고 있다.

그렇다면 〈아프리카의 여인〉은 어떤가? 이 영화 역시 허구 영화로 예고되었고 〈응급실〉과 동일한 조건 속에서 제작되었고, 감독되었으며 배급되었다. 사실, 제도적인 표지들이 〈응급실〉의 경우와 똑같다 해도, 우리가 알아차릴 수 있는 것은 상당수의 스타일적 표지들 역시 두 영화에 공통적이라는 점이다. 즉 카메라는 고정되고(카메라의 유일한 움직임들은 기차나 자동차를 통한 이동들과 연결되어 있다), 녹음은 외관상으로 볼 때 직접적이며, 나중에 삽입된(extradiégétique) 음악이 없다는 것이다. 우선 본질적인 차이는 화자-해설자의 배치 속에 있다. 즉 이 영화는 밤에 한 도시의 광장 전체에 대한 매우 긴 고정된 숏으로 시작된다. 약 1분 가량 도시의 소음(자동차 모터나 경(輕)오토바이 혹은 목소리)과 이슬람교 승려가 멀리서 기도 시간을 알리는 노랫소리가 들린다. 이 노랫소리는 도시가 아마 더운 나라에 있는 이슬람 도시임을 알게 해준다. 이어서 여전히 동일한 이미지를 배경으로 하여 **화면 바깥소리로**[28] 들리는 남자의 목소리가 들린다. "때는 12월이고, 나는 어떤 다른 나라로 다시 떠나기 위해 기다린다. 나는 홍해의 지부티 바닷가에 있다." 이 목소리는 2초 동안 검은색으로의 페이드아웃 속에 침묵한다. 그리고 나서 두번째 숏이 매우 밝은 복도들의 전망을 드

28) Cf. Jean Châteauvert, *Des mots à l'image, la voix over au cinéma*, Paris, Méridiens Klincksieck, 1996.

러내면서 나타난다. 시야는 비어 있고 화자의 목소리는 다시 나온다. "오늘 아침 나는 호텔 홀에서 한 여자를 만났는데, 그녀는 우편물이 왔는지 알아보러 왔으며, 나처럼 오래 전부터 여행 중이다…. 우리는 둘다 다소 위축되어 있었다. 나는 그녀가 그녀와 합류하러 오게 되어 있는 누군가의 편지를 기다린다는 것을 알았다. 나는 그녀가 어떤 어려움이 있다는 것을 이해했다. 나는 그녀에게 내 방을 함께 쓸 것을 제안했다. 그것은 큰 방이다. 그녀는 받아들였다. 이제 나는 그녀를 기다린다…." 동일한 비어 있는 시야 위로 침묵이 흐른다. 이어서 역시 고정된 세번째 숏이 나타나는데, 창문 앞에서 움직이는 젊은 여자를 전신 촬영으로 보여준다. 따라서 단번에 우리는 다소 모순적인 상황과 마주한다. 왜냐하면 영화의 상상적 세계에 속하는 '서술적(diégétique)' 화자가 자신의 이야기를 하고 있지만, 르포르타주의 불완전한 방식으로 현재로 이야기하고 있기 때문이다. "이제 나는 그녀를 기다린다."

따라서 이 '이제'라는 말 다음에 이어지는 모든 것은 화자와 관객에 공통적인 발견처럼 간주되어야 한다. 게다가 이와 같은 발견의 측면은 젊은 여자가 자주 카메라에 보내는 시선들에 의해서 부각되게 될 뿐 아니라, 이 시선들이 역시 카메라로 향하는 속내 이야기들이나 질문들이 수반된다는 사실에 의해서도 강조되게 된다. 마치 〈응급실〉에서처럼 젊은 여자는 함께 존재하며 관찰자인 화자-촬영기사에게 직접적으로 말을 걸고 있는 것 같다. 다시 말해 그녀의 말이 카메라를 상대로 하고 있다는 사실은 그 말을 수반하는 시선들이 관객에게 하나의 시선처럼 지각되는 것을 방해하며, 우리로 하여금 전경(前景)과 반대되는 위치에서 촬영된 것을 통해 화자나 최소한 그의 대답이 나오는 것을 기대하게 만든다. 그런데 그 어떠한 순간에도 화자는 시야에 나타나지도, 직접적으로 젊은 여자에게 말하지도 않는다. 그러나 젊은 여자는 계속해서 카메라에 대고 말한다. 마치 그가 거기에 있고 '지금 여기서' 실질적으로 자신들의 모험을 함께하고 있는 것처럼 말이다. 화면 내

에서 젊은 여자의 목소리에 화자의 바깥소리가 설명방식으로 주기적으로 대비된다. 젊은 여자의 시선에 응답하는 것은 존재하면서도 동시부재하는 화자의 시선과 혼동되는 카메라의 시선이다. 화자는 시선을 통해서 존재하고 목소리를 통해 부재한다. 따라서 여기서도 내적인 만큼이나 제도적인 읽기 방식들과 지시들이 혼합되어 있으며, 이것들은 관객의 입장에서 보면 어떤 비일관성으로 귀결되어 그의 사기를 꺾어버릴 수도 있다. 그런데 영화의 허구적 차원, 그리고 이 차원에 연결된 믿음의 효과는 그대로 있다. 왜냐하면 관객의 동화를 허용하는 비현실적인 가능한 이야기이기 때문이다. 이 픽션 효과의 방해물[29]은 아마 여기서도 부재라 할 것이다. 화자의 이미지 부재가 아니라 화면 내에서 말하는 목소리의 부재 말이다. 이 놀라운 부재는 화자가 이야기에 존재하는 주역처럼 묘사될 경우보다 그를 보다 잘 탈(脫)현실화시킨다. 그렇게 함으로써 카메라에 보내지는 시선과 말은 촬영기사를 충분히 구현시켜 행동의 틀에 현실성의 특성을 부여한다. 그러니까 아프리카, 베네치아라는 확실한 세계에서 가능한 이야기라는 것이다.

관객은 보기를 기대하지만 보지 못하고, 알기를 기대하지만 알지 못한다. 관객은 듣기를 기대하지만 듣지 못한다. 바로 현존과 부재, 보다 정확히 말하면 기대와 실망 사이의 이와 같은 위험한 경계를 토대로 드파르동은 자기 영화들의 일관성과 설득력을 구축하고 있는 것 같다. 신빙성과 믿음, 지식과 상상 사이에서 드파르동의 자유가 노출시키는 것은 관객의 (맹목적?) 신뢰가 자리 잡게 되는 그 비어 있음이다.

〈삼면기사〉에서 생략, 현실 그리고 사실주의

사진작가이자 영화감독인 드파르동은 우리가 앞에서 보았듯이, 자

29) Cf. Roger Odin, *De la fiction*, Bruxelles, De Boeck Université, 2000.

신의 작품들을 읽고 해석하는 체제를 몇몇 유형의 부재에 대한 관리와 부재의 노출(exhibition)을 중심으로 조직하고 있는 것 같다. 부재를 노출한다는 것은 아마 지나치게 모순적인 형식화라 할 것이다. 왜냐하면 거기 존재하지 않는 무언가를 어떻게 과시적으로(과시는 노출의 정의이다) 보여준다는 것인가?라는 질문이 제기되기 때문이다. 뉘앙스 있게 말하면, 드파르동은 무언가 혹은 누군가가 거기 있을 수(보이거나 그의 말이 들릴 수)도 있지만 있지 않는다는 것을 보여주고 있다. 이러한 부재는 보여준다기보다는 신호로 알리면서 관객으로 하여금 〈응급실〉의 경우엔 '기록 자료 다루는 식의' 독서 체제, 〈아프리카의 여인〉에서는 '허구화하는' 독서 체제를 정하도록 해준다. 우리가 보았듯이, 두 경우에서 신호는 인물들이 카메라에 대고 시선을 보내고 말을 하는 동일한 방식으로 이루어지고 있으며, 이런 시선과 언어적 전달은 한쪽의 경우 목소리를 통해 존재하지만 시야에는 부재하는 촬영기사의 공존을 드러내고, 다른 한쪽의 경우 보이지 않으면서 말이 없는 화자의 부재를 드러낸다. 이와 같은 간단한 상기가 보여주는 것은 이같은 분명한 두 사례에서 드파르동이 수사학적인 생략의 한 측면을 이용하고 있다는 점이다. 그것은 부재로서의 생략이고, 한 독서 체제의 정착점으로서의 생략이다.

그러나 우리가 볼 때, 드파르동은 우리가 생략의 미학이라 부를 수 있는 것을 그의 또 다른 영화인 〈삼면기사〉에서 더욱 철저한 방식으로 확립시켰다. 이번엔 또 다른 형태의 수사학적 생략, 곧 결여의 생략이 나타난다. 사실 '부재'와 '결여'는 생략에 수월하게 부여되는 동의어들이다. 그런데 부재는 결여가 아니다. 부재를 우리는 아마 암시(sous-entendu, 이 말이 지닌 모든 의미에서) 영화에서 보았을 것이나. 부새는 고전적 수사학에서 그렇듯이, 메시시의 가독성이나 이해를 해치는 게 아니라 그것들을 조장하고 역동적으로 만든다.[30] 한편 결여는 박탈 · 결함 · 흠, 메워야 할 부족, 요컨대 욕망을 작동시키는

호소를 함축하는 특수한 부재이다.

처음에 파리의 경찰에 대한 영화로 예정되었던 〈삼면기사〉는 드파르동이 혼자서 (다시 말해 기술적인 팀 없이) 촬영한 영화이다. 그는 이 영화를 위해 파리의 제5구 경찰서에서 두 달을 보내면서 "한 커플의 작은 갈등들, 대수롭지 않은 체포들, 작은 하찮은 것들에서 출발하는 아주 사소한 삼면기사 같은 것들을 목격했다."[31]

R. 드파르동은 이 영화에 대해 이렇게 표명했다. "나는 가능한 많은 약박자가 있는 영화를 만들고자 했고, 현실은 내 관심 밖이기 때문에 당연히 현실은 아닌 무언가에 가능한 최대한으로 접근해 보고자 했다. 사람들이 보여주는 데 익숙하지 않거나 허구에서 아주 어설프게 접근하고 변질시키거나 '괴리'가 있는 것들 말이다. (…) '직접 영화' 같은 형태를 말한다. 다시 말해 나는 사태가 저절로 전개되도록 놓아두고자 했다."[32]

특히 이 영화의 마지막 시퀀스를 검토해 보자. 우리는 무엇을 지적할 수 있는가? 당연히 우선 경찰관 한 사람이 촬영기사 방향으로 내뱉는 말이다. "올라와요, 올라와요, 올라와요…." 이 말에는 카메라로 향한 시선이 수반된다(포토그램 3). 영화에서 여러 번에 걸쳐 나타나는 이런 유형의 갑작스러운 부름은 (〈응급실〉에서처럼) 촬영기사가 시야에서 부재하기는 하지만 그가 함께 있음을 지시하면서 영화를 현실 속에 뿌리내리게 한다.

다음으로 물론 몽타주는 상황에 대한 논리와 시간적 순서를 확립하고 있다. 즉 장소에 도착, 청년의 체포, 처녀의 불행한 사고, 도정, 병

30) Cf. Pierre Fontanier, *Les Figures du discours*, Paris, Flammarion, "Champs," 1977.

31) Raymond Depardon, "Paroles de documentariste" in *Cinémas et Réalités*, CIEREC, Université de Saint Étienne, 1984.

32) *Ibid.*

3

원에 도착의 순서나 아니면 길거리, 도정, 도착의 순서라 하겠다. 우리는 우리가 전반적으로 이해하는 미니 이야기를 상대한다. 그렇다고 이게 '사실주의적' 시퀀스인가?

우리가 '사실주의적'이란 용어를 이데올로기적 재현방식으로 이해한다면 이 질문에 즉시 아니라고 대답할 수 있다. 특히 우리가 분명히 알 수 있는 것은 이 시퀀스가 사실임직한 것을 보여주는 상당수의 동기들과는 아무런 관련이 없다는 점이다. 그것은 경찰에 대한 세론에 일치하지 않고, 이야기를 만들어 낸다 할 인물들의 심리적인 일관성이 구축되지 않으며, 사건들은 (설명 과정을 통해서도, 함축된 과정을 통해서도) 해명 쪽으로 진전되지 않고, 관객이 받아들이는 데 필요한 논리를 준비하는 단서도 없기 때문이다. 주요 사실주의적 재현방식들의 부재는 다시 한 번 믿음의 영역이 아니라 신빙성의 영역에 기대를 걸음으로써,[33] 또 현실의 인상을 지식의 인상을 위해 사용함으로써 영화의 기록 영화적 특성을 강화시키고 있다고까지 우리는 말할 수 있다.[34] 이야기의 조직화가 사실주의적이 아니라면, 이미지와 소리는

33) 프레데릭 로시프의 〈미드리드에시 죽디〉의 같은 '기록' 영회 내에서 믿음과 신빙성 사이의 이동에 대해선 Martine Joly, "Consignes de lecture internes et institutionnelles d'un film" in *Communiquer par l'audiovisuel*, Bulletin du CIRCAV, n° 9, Université de Lille 3, 1987 참고.

'사실주의적'인가? 여기서도 또한 우리는 사진과 영화의 이미지가 지닌 '사실주의'나 '자연주의'를 중심으로 대단한 논쟁이 이루어지고 있음을 알고 있다. 예컨대 상기하자면, 소련 유파 전체에게 그렇듯이 이우리 로트만에게도[35] 시각 예술들 가운데 영화와 사진의 커다란 위험은 사실주의의 위험이다. 사실, 무엇보다도 이미지의 유사한 특성, 움직임과 소리의 실제적인 지각, 그리고 이로부터 비롯되는 사실성의 인상, 요컨대 투명성의 이데올로기에 연결되고 (현장에서 포착되거나 재구축된) 서사 세계의 외관상 자연성에 연결된, '무표지적(無標識的, non marquées)' 이미지들의 자연성, 이 모든 요소들은 영화를 예술로부터 멀어지게 할 수 있을 뿐이다. 다시 말해 로트만이 볼 때(로트만 뿐 아니다) 그것들은 영화가 단순한 유사성에 의해 제공된 것보다 더 많은 정보를 제공하는 것을 방해할 수 있을 뿐이다.

특히 몽타주와 관련해 모든 영화 이론을 처음부터 풍요롭게 했던 이러한 논쟁이 진화되어 왔고, 풍부해졌으며 섬세해졌음은 물론이다. 그러나 현실과 그것의 도상적 재현 사이의 있을 수 있는 혼동을 비판하는 고다르의 유명한 표현, "그건 정확한 이미지가 아니라 단지 이미지이다"에서조차도 이미지가 그것이 재현하는 것을 닮는다는 사실을 철저하게 문제삼고 있는 것 같지 않다. 왜냐하면 이미지는 그것의 지시대상과 매우 쉽게 혼동될 수 있기 때문이다. 이미지가 진정으로 예술적 혹은 교육적이 되기 위해선 세계의 투명한 지각을 모방하는 성가시고 구성적인 '자연성'으로부터 몇 번이고 되풀이해 벗어나야 한다는 점이 함축적으로 이해된다. 함축적이라는 말은 영화 이론에서 이제 그렇게 많이 통용되지 않고 있지만, 미디어들과 특히 텔레비전 정보에 대한 모든 담론과 입장 표명에서는 아직도 매우 유효하다.

34) Cf. 본서 제3장 〈이미지를 (그럴 법하다고) 믿기?〉.

35) Cf. Youri Lotman, *Esthétique et sémiotique du cinéma*, Paris, ES Ouvertures, 1977.

드파르동의 영화 〈삼면기사〉는 이런 유형의 함축에 대한 철저한 역(逆)사례처럼 우리의 관심을 불러일으킨다. 이런 역사례는 또한 앤디 워홀, 알랭 레네 혹은 예컨대 샹탈 애커만 같은 감독들의 경우에도 발견할 수 있다. 우리는 조금 뒤에 어떻게 그게 가능한지 보게 될 것이다.

〈삼면기사〉로 되돌아가자. 우리는 무엇을 볼 수 있는가? 무엇보다도 '사태가 저절로 전개되도록 놓아두고,' 기술적인 팀 없이 단지 거기 존재해, 자기 앞에서 벌어지고 있는 것을 특별한 미장센 없이 그의 말대로 '직접' 녹화하려고 노력하는 영화감독이 있는 것이다. 그러나 물론 이게 미학적 선택이고, 이 선택은 관객이 수용할 수 있고 배급에 맞는 기준에 합당한 '규격화된' 지속 시간을 영화에 부여할 몽타주를 통해 보완된다는 것이 부정될 수는 없다. 그러나 우리는 다른 어떤 영화에서보다 사실들의 '가공하지 않은' 지각에 접근하고자 하는 이미지와 소리를 대하고 있다고 말할 수 있다. 이 미학은 우리에게 친근하고 일상적인 지각을 가능한 최대한 닮고자 한다. 그것은 유사성을 거부하는 게 아니라 요구한다. 어떤 면에서는 예컨대 앤디 워홀이 〈엠파이어스테이트 빌딩〉에서, 샹탈 애커만이 〈잔 디엘만〉에서 지속 시간에 대해 수행할 수 있었던 것도 동일한 작업이다. 알랭 레네가 〈사랑해, 사랑해〉에서 추억의 메커니즘에 대해, 혹은 〈섭리〉에서 꿈의 메커니즘에 대해 작업할 때도 동일한 유형의 작업인 것 같다. 이런저런 점에서 이들 영화는 의도적으로 유사성을 추구한다. 공간 · 형태 · 소리의 지각, 시간의 지각, 기억 혹은 꿈의 메커니즘들에서 말이다. 이 영화들이 닮음에 공을 들이는 것은 바로 그것들의 감독들이 이미지가 '자연적으로' 닮는 게 아니라는 점을 자각하고 있기 때문이다. 그렇다면 적어도 한 가지 점에서 유사한 이 영화들은 우리가 당연히 기대할 수 있듯이, 다른 영화들보다 더 해독하기 쉽고, 더 이해하기 쉬우며, 더 명료하고, 더 수용할 수 있으며, 더 '사실주의적'인가? 물론 아니다. 그 반대로 그것들 모두는 다른 영화들보다 더 해독하기 어렵고,

더 이해하기 어려우며, 더 모호하고, 더 수용하기가 어렵고, 덜 '사실주의적'이다.

왜 그런지 〈삼면기사〉의 그 작은 시퀀스에 입각해 이해해 보도록 하자. 이런 종류의 영화는 다른 영화들과 달리, 우리로 하여금 재현된 것들의 존재를 믿게 하는 그 '현실 효과'를 야기하는 게 아니라,[36] 우리가 선택한 이유들로 되돌아가 말하면, 결여로서의 생략에 토대한 '초과실재(hyperréel)'의 효과를 야기한다고 우리는 주장한다.

왜 '초과실재'의 효과냐 하면 닮음과 유사성에 대한 작업은 현실-사실성-재현 사이의 관계에 대한 일종의 현기증, 근본적 불안을 부추기면서 지시대상과 그 재현의 구분을 (완화시키는 게 아니라) 증가시키기 때문이다. 사실, 우리가 여기서 믿는 것은 촬영기사-발화자가 실제적이고,[37] 그가 그 자신이 우리에게 보여주고 있는 것을 실제적으로 목격했으며, 뿐만 아니라 우리가 그의 위치에 있었다면 우리 역시 그와 동일한 것들을 똑같이 보고 들었을 것이라는 점이다.

그러나 정확히 그것들은 무엇인가? 아무것도 아니거나 거의 아무것도 아니다. 사실 우리는 지각적으로 꽉 찬 이미지들과 소리들, 폐색되고, 가득하며, 검고, 막히고, 어둡고 나아가 불투명하며, 거의 보이지 않은 이미지들을 상대하고 있다. 그것들은 등짝들, 실루엣들, 어둠에 부딪치고 이런 상황에서 우리는 알아볼 수 있는 어떤 현실을 재구성하는 데 어려움이 있다. 동시에 이러한 무딘 이미지들은 외치는 소리, 시작되는 대화, 다툼, 일종의 동요 및 불안 같은 것들이 깃들여져 활기를 띠고 있는데, 이것들은 역시 보이지 않는 시야 바깥으로부터 나온다. 이런 종류의 결합된 이미지와 소리는 봉합·접합·일관성에 대한 매우 강력한 욕망을 야기하지만, 우리는 이 일을 수행하지 못한다.

36) Cf. Jean-Pierre Oudart, "L'Effet de réel" in *Cahiers du cinéma*, n° 228, 1971.
37) Cf. Roger Rodin, "Film documentaire, lecture documentarisante," *op. cit.*

〈응급실〉과 〈아프리카의 여인〉에서 생략-부재는 영화에 그것들의 일관성을 주었다. 그런데 여기서 생략-결여는 비일관성, 일종의 혼란을 야기하고 영화 미학은 이런 혼란의 조직화를 우리한테 주지 않고 있다. 관객은 보지 못하거나 제대로 보지 못한다. 그는 듣지 못하거나 제대로 듣지 못한다. 그는 이해하지 못하거나 제대로 이해하지 못한다. 보는 행위의 생략, 듣는 행위의 생략, 아는 행위의 생략이 있다. 이것은 '우리가 이해할 수 없는 것들에 대한' 영화이다라고 드파르동은 표명한 바 있다. 사실 그것은 우리가 이해하지 못하는 영화이며 바로 거기에 유사성의 추가분이 있다. 그것은 우리가 삶 자체에서 세상사를 이해하지 못하듯이 우리가 이해하지 못하는 영화인 것이다. 그것은 우리가 (허구적이든 기록에 근거하든) 사실주의적 재현에서 알아보는 것이 바로 재현인 반면에, 우리가 친근하고 나아가 통상적인 '가공하지 않은' 재현에 접근하고자 할 때 우리는 거의 아무것도 알아보지 못한다는 것을 입증해 주는 영화이다. 우리가 메워내지 못하는 이러한 결여들을 통해서, 생략과 더 나아가 불안의 미학을 통해서, 드파르동은 우리가 우리를 둘러싸고 있는 세계에서 아무것도 보지 못하고, 아무것도 듣지 못한다는 것을 보여줌으로써 충격을 준다. 그가 우리에게 제시하는 것은 기하학적 의미에서 구획되고 구심적이며, 제한되고 한정적인 이미지이며, 이 이미지가 우리에게 말하는 것은 우리 자신이 제한되고 한정되어 있다는 것이다.

　이러한 표현이 우리로 하여금 도달하게 하는 결론은 물론 상당히 인위적인 방식을 통해서이긴 하지만 우리가 제기할 수 있는 다음과 같은 질문에 대한 답변의 단초가 될 것이다. 수사학적 생략(ellipse)(이 낱말은 그리스어 *elleipsis*=부재, 결여, *en*=에서, 현장에서, 그리고 *leipo*=나는 떠난다, 곧 나는 현장에서 떠나 부재/결여한다는 의미를 담고 있다)과 기하학적 타원(ellipse)은 어원적으로 어떤 공통점이 있는가? 우리가 〈삼면기사〉에서 드파르동의 작업을 통해 볼 수 있는 유사성을 위해 과감

히 규정해 보자. 기하학에서 타원은 정확히 하나의 평면과 하나의 절단된 원추로 한정된 교차이다. 사실 우리가 하나의 면으로 어떤 원추를 자를 때, 두 유형의 분할만이 있다. 하나는 무한한 점들을 지닌 것인데 쌍곡선의 바깥 분할이고, 다른 하나는 무한한 점들이 결여되어 있는 제한된 것으로 안쪽의 타원 분할이다.

따라서 우리는 드파르동이 기록 영화와 허구 사이에 제안하는 이동 유형을 통해서 어떻게 그의 작업 사례가 그의 영화들에 대한 해석적 추론에 자국을 남기는지 알 수 있다.

이제 기록 영화에서 허구로의 이동하는 또 다른 유형의 살펴보고 그것이 함축하는 해석의 주장들을 다시 검토해 보자.

베이루트, 레바논?

이 연구는 도시에서 혹은 우리가 쉽게 도시 지역이라 부르는 곳에서 새로운 지각 및 거주방식들로부터 출발한다. 그런데 우리는 사람들이 일차적으로 사는 게 아닌 도시들이 있다는 것을 안다. 그러니까 사람들이 싸우는 도시들이 있는 것이다. 이 도시들은 전쟁터가 되고 있다. 20년 동안 전쟁터가 되어 온 베이루트나 레바논 전체처럼 전쟁 상태에 있는 도시들이 있다.

수많은 기록적 혹은 허구적 증언은 레바논 역사에서 이 고통스러운 시기를 환기시키고자 했다. 그것들 가운데 여류 영화감독 란다 샤할 사바의 독창적 작업은 사건들에 대한 기록적인 접근과 허구적인 접근이라는 두 유형을 결합시켰다.

사실 그 20년 동안, 그녀는 멈추지 않고 '베이루트를 풀타임으로 촬영했다.' 그녀는 이렇게 표명하고 있다. "나에게 영화를 가르쳐 준 것은 전쟁이다. 촬영하고, 촬영하고 또 촬영하는 행위를… 나는 학교에서 카메라를 사용하는 법을 배웠었지만, 베이루트의 거리에 들어섰

을 때는 모든 걸 다 잊어버렸다(…). 이제 나는 상처나 후회도 별로 없이, 모든 게 무너지기 전에 촬영해야 한다는 불안도 없이, 베이루트를 돌아다닐 수 있다."[38]

전쟁이 지속된 그 20년 동안 녹화된 이런 촬영에 입각해 여류감독은 베이루트의 전쟁에 대한 한 편의 '기록 영화'를 만들었는데, 제목은 〈우리의 무분별한 전쟁〉이다(1995년, 52분짜리 기록 영화, Arte 공동 제작 및 방영). 뒷날에 란다 샤할 사바는 같은 주제로 97분짜리 픽션 〈개화된 여성들〉[39]을 만들었는데, 이 영화는 1999년 베니스 영화제에 출품된다. 이를 위해 그녀는 앞의 기록 영화에서 일부 촬영된 것을 재이용했다. 그렇다면 원래가 기록물이었던 이 단편들, 이 '기록물들'은 픽션에서 무엇이 되는가? 우리는 그것들을 어떻게 해석하도록 요구받고 있는가? 그것들은 단순한 재구성이나 단순한 배경이 수행할 수 없었을 어떤 역할을 픽션에서 수행하고 있는가? 그것들은 어떤 수월한 해법인가, 아니면 우리가 거기서 어떤 특별한 해석적 힘의 자극을 찾아야 하는가?

픽션 영화에 '기록물'에 속하는 이미지를 끼워 넣는 일은 새로운 게 아니다. 하나만 예를 든다면, 〈패신저〉(1974)를 상기할 수 있다. 이 영화는 죽음 혹은 '다른 곳'에서의 삶을 주제 가운데 하나로 나타내고 있는데, 삶 속에서는 가짜이지만 픽션 속에 진짜인 죽음, 특히 잭 니콜슨이 연기한 영국인 신문기자 데이비드 로크의 죽음을 재현한다. 그러나 픽션에서 주요 인물의 기록물을 뒤적여 찾아낼 때, 우리가 만나는 것은 그가 조사하러 왔던 아프리카에 대한 필름의 단편들이다. 이 단편들 가운데는 아마 어떤 혁명 지도자, 아니면 혁명 지도자로 간주된 어떤 사람이 (실제 삶에서) 진짜로 처형되는 것을 녹화한 게 있다.

38) 대담, "Goutte d'or distribution," Paris, 1998.

39) Euripide productions, Leil productions, Arte France cinéma, le studio Canal+, Havas Images, Cinémanufacture, Vega Films 공동 제작.

그러나 디에제즈(diégèse, 영화가 만들어 낸 상상적 세계)의 가짜 현실을 설명하게 되어 있는 이와 같은 일탈된 '기록물' 이미지들은 그것들의 수법과 내용을 통해 쉽게 식별될 수 있고, 세계 자체의 현실로 귀결시킨다. 단번에 그것들은 이런 맥락에서 상당히 충격적이다. 왜냐하면 그것들의 사용이 놀라우면서도 동시에 애매하기 때문이다. 놀라운 이유는 세계 자체의 끔찍한 일들에 대한 그와 같이 '가공하지 않은' 상기, 그러니까 사람을 처형하는 상당히 드문 광경이 야만성의 증언으로서 그리고 재현 불가능한 것의 재현으로서 동요를 시킬 수밖에 없기 때문이다.[40] 애매한 이유는 픽션에서 '진짜' 이미지들을 이처럼 사용하는 게 부적절하고, 건전하지 않으며, 나아가 환심을 사기 위한 것이고 관객의 정치적 의식을 일깨우기보다는 픽션을 신뢰케 하기 위한 것처럼 보이기 때문이다.

　기록 영화와 픽션의 구분과 관련한 우리의 주장들을 상기하자. 거기서 우리가 옹호했던 생각은 기록 영화가 현실의 한 측면만을 제시하고 다른 가능한 측면들은 유보되어 있다고 보기 때문에 개방된 형태로 읽히도록 주어진다는 것이다. 기록 영화는 다 들추어 낼 수 없는 현실의 변이형으로 이해되는 것이다(다른 거리들은 우리의 지각에 부재하지만, 어딘가에 그곳에 있다. 다른 계절들에 촬영될 수도 있었고 다른 인물들이 보여질 수도 있었다). 또한 우리는 기록 영화에서 어떻게 축적이 현실에 의해 제공되는 무수히 부재하는 가능한 것들을 더욱 더 많이 말하고 있는지도 살펴보았다. 이 모든 것의 반대편에 있는 픽션은 닫히고 표지가 설치된 하나의 세계를 제공해 보도록 한다. 예컨대 다른 계절이 아니라 이 계절, 다른 사람들이 아니라 이 사람들이 선택되는 것이다.

40) Cf. Marc Vernet, *Les Figures de l'absence*, Paris, *Cahiers du cinéma*, 1988 그리고 *Vertigo*, n° 11/12, Paris, Jean-Michel Place, 1994, "La disparition," "champ," "Figures de l'invisible."

란다 샤할 사바의 기록 영화로 되돌아가 보자. 그것 역시 황폐화된 거리들, 폐허들을 보여주고 온갖 부재하는 폐허들을 환기시키는 축적된 녹화를 통해 전쟁 중에 있는 도시의 개방된 형태를 제시하고 있다. 그래서 이처럼 개방된 단편들이 허구적 이야기의 닫힌 형태로 이동했을 때 어떻게 되는지 검토하는 일은 흥미가 있다. 우선 우리가 안토니오니의 영화 사례와의 주요한 차이로서 주목할 수 있는 것은 안토니오니가 증인으로 자처하는 데 비해, 란다 샤할 사바는 기록 영화에서 주역으로 자처함으로써 안토니오니에게는 반드시 인정되는 게 아닌 보다 당연히 자유롭고 보다 개인적인 소유 및 사용 권리를 스스로에게 부여하고 있다는 점이다. 이 여류감독은 자기 자신을 예로 들기 보다는 자신의 시청각적 '노트들'을 다른 맥락에서 재이용하고 있다. 이는 영화감독 파솔리니가 아이스킬로스의 《오레스테이아》를 영화로 각색하기 위해 아프리카에서 촬영하면서 이 예비적 필름을 〈아프리카의 오레스테이아를 위한 노트〉(1975)라고 불러 제시한 바 있는 것과 마찬가지이다.

차용

하나의 영화에서 다른 영화로 이전된 네 개의 기법이 특별히 우리의 관심을 끌었다. 그것들은 몇몇 이동촬영들, 하나의 고정된 숏, 하나의 인물 사진 그리고 하나의 수직적인 파노라마 촬영이다.

— 첫번째 기법: '기록 영화'인 〈우리의 무분별한 전쟁〉의 거의 서막 같은 이동촬영들은 파괴된 도시의 거리를 보여준다. 그것들의 기능은 우선 정보적이고 묘사적이지만, 또한 그것은 (내 것으로 만드는) 선유석이고 그렇게 하면서 '보는 것이 부너지기 전에' 포착한다는 점에서 보존적이다. 카메라는 시선처럼 상처받은 도시에서 그것이 할 수 있는 모든 것을 '포괄하며,' 그리고 그렇게 하면서 그것은 모든 것

을 다 '포착할' 수는 없다고 우리에게 말한다(포토그램 4).

'픽션' 영화인 〈개화된 여성들〉에서는 이같은 이동촬영들이 기능을 바꾸고 하나의 **도정** 이야기가 된다. 줄거리의 분절점 하나를 성립시키는 이 도정은 기독교도 처녀 베르나데트로 하여금 젊은 이슬람교도인 무스타파를 만나 사랑하도록 만든다. 만남은 우연적이지만 그것의 도정은 주인공들 사이의 '긴장된' 공간을 그려낸다. **긴장**은 카메라의 움직임에 의해, 그리고 출발점과 도착점 사이의 어떤 여정의 관념, 다시 말해 기록 영화에는 절대적으로 부재하는 그런 관념에 의해 창출된다. 이 여정은 어떤 **유토피아**, 그게 존재할 수 있었다면 그런 전쟁에 대한 관념 자체를 없애 버렸을 그런 유토피아의 은유적 여정이다. 그것은 전쟁 공간 자체를 부정하는 **유토피아적** 도정인 것이다. 우리가 거기서 볼 수 있는 것은 피에르 상소가 도시들에서 도정들에 대해 수행한 연구를 통해 환기시키는 그 '한계−산책들' 가운데 하나이다.[41]

— 두번째 기법은 훨씬 더 황량하다. 그것은 기록 영화에선 도시와 전쟁의 한가운데 위치한 광대한 노 맨스 랜드(*no man's land*)를 보여주는 고정된 숏이다. 이 땅은 전쟁 중인 영토를 베이루트의 동쪽과 서쪽 두 지대로 갈라놓았다. 〈우리의 무분별한 전쟁〉에서 노 맨스 랜드는 우선 전쟁의 종말을 축하하는 밀집된 레바논 군중들이 가득한 모습으로 비쳐졌다. 이 군중들은 비어 있는 광장이 보이도록 페이드아웃을 통해 사라진다. 이러한 몽타주는 물론 놀라우며, 관객인 우리의 '기대'와 정반대의 입장을 취하고 있으며, 이 전쟁의 종말이 어떤 사람들에게 남겨 줄 수 있었던 쓰라림과 패배의 감정을 충분히 말해 주고 있다. 이 노 맨스 랜드는 도심 한가운데 비어 있는 공간으로서, 모래톱이나 연안처럼 경계를 이루는 백색의 장소(이곳은 죽을 각오를 하고 건

41) Pierre Sansot, "Du côté des trajets" in *Poétique de la ville*, Paris, Méridiens Klincksieck, 1994.

너야 하는 가느다란 한계인 베를린 장벽 같은 게 아니다)인데, 이곳의 양쪽 가장자리는 외관상 조용하고 침묵에 싸여 있지만 절대적으로 대립되고 분노와 증오로 가득한 최소한 두 세계의 정면이다(포토그램 5).

⟨개화된 여성들⟩에서도 동일한 공간인 이 공간은 죽음의 공간이 되지만, 싸움이나 전투의 대량적인 죽음의 공간도 집단적인 죽음의 공간도 더 이상 아니고, 유격대(포토그램 8)가 저지른 맥없는 살인이 되는 단 하나의 죽음의 공간이다. 이 장면은 스탠리 큐브릭의 ⟨풀 메탈 자켓⟩에서 마지막 '환각적인' 장면[42]을 상기시킨다. 이 장면 역시 도시의 한 노 맨스 랜드에서 전개되고, 여기서 매복한 한 베트콩 사격수(젊은 여자)가 사격을 가하면서 미국 엘리트 병사들을 공포에 사로잡히게 한

4

5

6

42) 알랭 몽스는 이 장면을 그렇게 환기시키고 있다. "Le silence de la photographie, la brûlure de l'image" in *Voix et média* MEI, nº 9, 1999, dir. Michel Chion.

다. 여기서처럼 "공간은 따라서 모든 의미가 비어 있게 된 무(無)로 변모한다. 다시 말해 비정상적이고 완전히 당혹스러운 죽음의 제국으로." 〈개화된 여성들〉에서 그것은 노 맨스 랜드의 백색 모래사장 위로, 사랑하는 이슬람교도 남자 무스타파를 만나기 위해 달려가는 젊은 기독교도 여주인공 베르나데트가 한 저격수에 의해 죽임을 당하는 공간이 된다. 노 맨스 랜드는 여기서 모래사장처럼 열려 있으면서도 제한된 땅 위에서 의식(儀式)과 희생에 의해 한 젊은 여자가(그리고 그녀의 모든 삶의 잠재성이) 맥없이 살해당하는 공간이 된다. 그리하여 이 비어 있는 방대한 공간은 영화의 그 다음 내용을 뒤덮게 될 파장이 있는 **감동**으로 메워진다(포토그램 6).

— 세번째 기법은 기록 영화에서 한 **인물** 사진인데, 이것이 픽션에선 인물이 된다. 그것은 오빠의 인물사진이며, 이 오빠 역시 싸웠고, 그가 '쓰레기 같은 전쟁(trash war)'이라 규정하는 이 전쟁의 부조리·동기·방식(시가전)에 대해 자문한다(포토그램 7).

투쟁하는 이 '작은 오빠'의 인물사진에서 영화는 투박하고 위협적인 풍채를 빌려 미치광이 같은 저격수로 변모시키는데, 이 저격수는 휴전 중인데도 자기 멋대로 사격을 가한다. 그는 일상적인 공포에서 벗어나기 위해 더욱 살인적인 광기를 선택하는 '제정신이 아닌' 인물이다. 그래서 그가 불쑥 나타나는 도시는 **그의** 영토, 사냥터가 된다. 이 유격

7

8

대와 함께 모든 법칙은 사라진다. 거리들에 확립된 아주 작은 법칙들까지도 말이다. 우리 거리를 두고 전능한 것 같은 맹금의 위치에 있다. 기록 영화에서 카메라로 향한 시선은 픽션에서는 방향을 바꾸어 도시 전체의 공간에 내리꽂히며 건물들의 정면을 뒤지고 있다. 바깥과 동시에 안에서 엿보는 자인 이 유격대는 **전능한 신**, 조물주의 시선을 빌리고 있다. "그리하여 도시는 언어가 사유로, 살인으로, 꿈으로, 행동의 자극으로 반향하는 그 방대한 울림의 공간이 된다"[43](포토그램 8).

끝으로 우리가 〈우리의 무분별한 전쟁〉에서 분석하게 될 네번째 기법은 일련의 수직적인 파노라마 촬영을 통해 매우 남부적인 거리 장면을 보여준다. 이 장면에서 발코니에 몸을 숙인 한 어머니는 길에서 누군가(그녀의 아이들 가운데 성인이 된 하나가 '엄마'라고 외친다) 자신을 부르는 소리를 듣지만 그를 볼 수는 없다. 그리하여 카메라는 어머니와 함께 그녀를 부르는 자를 식별해 내려고 하는 정면을 위아래로, 아래위로 훑쓸듯이 비춘다(포토그램 9).

바로 목소리와 말이 길에서 올라와 퍼지는 가운데, 창녀가 사는 층에서 하인이 사는 층으로, 하인이 사는 층에서 무단 거주자가 사는 층으로, 한 층 한 층 건물 전체에 들리는 도발적이고, 성차별적이며 동시

9 10

43) In "L'appropriation révolutionnaire," Pierre Sansot, *ibid*.

에 공모적인 저속한 말로 영화는 짧은 도입 장면과 함께 시작된다. 여기서 드러나는 것은 '자신의 모국어를 말하는 신체의 물질성'으로서의 '목소리의 결정(結晶)'이다. "기술(技術)이 짓눌리지 않은 가운데 (…) 부풀어 오르는 숨결, 프네우마, 영혼 같은 것"[44] 말이다. 어머니를 부르는 소리에서 온갖 조건의 여자들의 목소리와 말로 넘어가는 그 이동은 영화가 지닌 권리 주장적 제목에 나타나는 전투적인 여성성의 유래를 지시하고 있다: 〈개화된 여성들, 여전사들의 영화〉(포토그램 10).

기록 영화에서 픽션으로, 〈우리의 무분별한 전쟁〉에서 〈개화된 여성들〉로 모티프들을 이전시키는 이와 같은 몇몇 방법은 기록물의 문제나 픽션의 신빙성 증가문제를 폭넓게 넘어서고 있다. 우선 그것들은 어떤 주장을 뒷받침하러 온다고 할 단순한 시청각적 인용들로서 개입하는 게 아니다. 우리는 어떻게 이 모티프들은 개방된 것으로부터 닫힌 것으로 변화하면서 결국은 역설적으로 보편성이 더욱 강해지고 있는지 매우 잘 알 수 있다. 이러한 이동들은 "상상적인 것이 얼마나 현실을 정화시키고 이해 가능하게 만드는지 명백히 해주는 장점이 있다."[45]

도시, 전쟁터

사실, 묘사적인 이동촬영에 입각해 구축된 도정을 통한 유토피아의 연출; 다른 많은 죽음들의 상징인 단 하나의 죽음을 통해 노 맨스 랜드의 텅 빈 모래 장면에 혼을 불어넣으면서 강력하고 처참한 감정의 창조; 부조리한 전쟁 속에서 성장한 전투 병사를 광기 어린 조물주 같은 존재로 변모시킴; 가족적이고 친근한 말의 공간, 곧 길과 건물 정면의 공간을 유대가 있으면서도 불협화음을 내는 여전사 무리의 공간

44) Cf. Roland Barthes, "Le grain de la voix" in *L'Obvie et l'obtus, Essais critiques III*, Paris, Seuil, 1982.

45) Pierre Sansot, *ibid.*

으로 전환시킴; 과연 이 모든 이동방법들은 전쟁 중에 있는 베이루트라는 실제적인 도시의 지극히 재현 불가능한 **개방된** 세계로부터 언덕의 집, 무단 거주 건물 그리고 젊은 처녀의 도정들 사이에서 취한 영화적 픽션의 보다 **한정된** 세계로 우리를 이끌고 있다.

그렇게 함으로써 개방된 것으로부터 닫힌 것으로의 이와 같은 이동은 작품들 각각의 진실을 수정한다, 그러니까 기록 영화는 그것의 일치주의적 진실을 제시할 때,[46] 동시에 그것은 레바논에서 베이루트와 전쟁에 대해서만 우리에게 이야기한다는 한계를 나타낸다. 이와 같은 개방된 수법들이 폐쇄되어 픽션의 울타리에 적용될 때, 그것들은 역설적으로 한 작품의 보다 보편적인 진실을 구축하는 데 기여한다. 이 작품은 단지 베이루트의 전쟁만도 아니고 레바논의 전쟁만도 아닌 '전쟁' 일반을 상상적으로 다루는 작품이다. (도시의 이름인) 베이루트라는 이름 자체가 상징적 인물로서 전쟁의 동의어가 되고 이 동의어는 이미지들을 '탈(脫)국소화시켜' 전쟁의 패러다임들로 변모시킨다. 엄밀하게 말해서 이 패러다임들은 보다 방대하고 보다 보편적인 현실의 사례들이다.

란다 샤할 사바는 전쟁 동안 촬영된 이미지들에 입각해 만들어진 〈우리의 무분별한 전쟁〉이라는 기록 영화의 단편들과 자신과 가까운 사람들의 인터뷰들을 1999년에 찍은 픽션 영화인 〈개화된 여성들〉 속에 편입시킴으로써, 아무 곳도 아닌 곳 혹은 어디에나 도처에 대한 하나의 상상적 세계를 위해 베이루트의 전쟁에 대한 자신의 논지를 보편화하는 데 성공하고 있고 전쟁 중에 있는 도시를 별도의 완전한 인물로 만들고 있다. 우리가 볼 때, 그녀가 구현시킨 이와 같은 에너지와 이미지들을 가지고 란다 샤할 사바는 베이루트를 단단히 장악했을 뿐 아니라 도시 전쟁의 테마를 보편화시켰다. 그녀가 자기 것으로 만든

46) Cf. 본서 제2장 〈이미지와 진실〉, p.153-168.

이런 에너지를 가지고 그녀는 끔찍하게 체험되었을 뿐 아니라 환희가 될 정도까지 일상적인 삶의 방식으로 체험된 전쟁을 복원시키고 있다.

4. 이미지를 (그럴 법하다고) 믿기?

저자와 작품의 의도들을 비교한 관점(〈데르만치〉), 관객의 의도가 함축하는 책임의 관점(〈상처받은 기억〉), 혹은 형태와 연결된 해석적 추론들(〈응급실〉〈아프리카의 여인〉〈삼면기사〉〈우리의 무분별한 전쟁〉〈개화된 여성들〉)에 입각한 이 모든 영화들의 환기는 작품들을 해석할 때 관객의 연관과 해석방식들의 어떤 면들을 지시한다.

이 연구가 또한 보여주는 것은 읽기 방식이 기록물 다루는 식이든, 허구화하는 식이든, 그것은 너무도 자주 주장되었듯이, 믿기와 알기 사이가 아니라 **믿기와 믿기 사이**를 향해한다.

우리가 지금부터 고찰하고자 하는 것은 믿기 방식의 여러 유형이다.

이를 위해 우리는 영화 및 텔레비전 이미지의 수용이 지닌 몇몇 특수성을 다시 검토해야 한다.

배출/추억/분석

영화는 일습의 특수한 영사 장치를 필요로 하는 순간적인 광경이라는 점을 상기하자. 이 장치에 대한 수많은 증언들은 우리가 비평과 몇몇 소설의 연구를 통해 위에서 보았듯이, 이미지들의 내용보다도 먼저 그것들의 특수성을 지시하고 있다.

우리가 알다시피, 텔레비전은 픽션 영화·'뉴스'·버라이어티 쇼·광고·기록물·토론프로·**리얼리티 쇼**·B급 영화·연속극·문화 프로그램 등을 무질서하게 제시하는 배출 매체이고 '이미지의 수도꼭

지' 같은 것이다.

이와 같은 여러 광경들이 어떤 것이든, 그것들은 연이어 지나가면서 서로 겹치고 사람들이 그것들에 간직하는 추억과 그것들에 대한 내놓는 담론을 통해서만 살아남는다.[47] 이미지의 생명은 이미지에 대해 사람들이 내놓은 담론의 세례를 받는다는 이 관념은 우리에게 매우 중요한데,[48] 다른 사람들, 특히 우리가 이미 지적했듯이 루이 마랭이 최근에 내놓은 저서 《이미지의 힘, 주해》[49]에서 역시 개진된 바 있다.

그러나 또한 이미지에 대한 추억은 시각적 메시지가 반복되면 그만큼 더 강하게 호소한다. 왜냐하면 반복과 의례화만이 시퀀스로 펼쳐지는 살아 있는 이미지의 불가능한 응시를 보상해 주기 때문이다. 이 이미지가 영화의 이미지이든 보다 특수하게는 텔레비전의 이미지이든 말이다. 이러한 확인이 개별 영화 분석의 문제를 제기한다면, 또한 그것은 영화의 의미작용 과정을 이해하는 데 있어서 해석 과정의 문제와 이 과정의 있을 수 있는 효과의 문제를 제기한다.

사람들이 최초 기호학이라 불렀던 것의 대상인 개별 영화 분석은 결국 그 나름의 한계에도 불구하고, 작품의 의도를 엄밀하게 간파하는 데 매우 효과적이었음이 드러났다. 사실 몽타주의 테이블에서든, 모니터에 의해서든 숏별로 그것이 수행될 때, 우리가 알다시피 그것은 개별 영화의 현실을 설명하는 게 아니다. 왜냐하면 그렇게 함으로써 그것은 그 영화를 파괴하고, 레이몽 벨루르[50]의 유명한 표현을 빌리면 '발견할 수 없는 텍스트'[51]로서의 그것의 질을 강조하기 때문이다. 그

47) Cf. 본서 제1장.
48) Cf. 본서 제1상 브루네타, p.23.
49) Paris, Seuil, 1993.
50) Raymond Bellour, "Le texte introuvable" in *L'Analyse de film*, Paris, Albatros, 1980.

리하여 레이몽 벨루르는 '인용할 수 없는 텍스트'이기 때문에 '발견할 수 없는 텍스트'에 대해 이야기하면서, "그 어떤 다른 것도 경험하지 못하는 숙명을 따라야 하는" 영화 분석의 특수성을 환기시킨다. "원칙상의 일종의 절망을 안고 그것이 할 수 있는 것이라곤 그것이 이해하고자 하는 대상과 광적인 경쟁을 시도하는 것뿐이다. (…) 부재하는 대상에 대해 골몰하기 때문에, 그것은 다나이데스의 통처럼 충족되지 않는 것이다."

그러나 이와 같은 분석적 정체가 아무리 '역효과를 가져다준다' 해도, 그것은 오래 전부터 작품으로의 불가결한 회귀로서, 그리고 해석적 표류에 대한 방어막으로서 그것의 유용성[52]을 입증해 왔다.

따라서 설령 하나의 분석이 본질상 끝이 없고[53] 불확정적이라는 것을 우리가 알고 있다 할지라도, 우리는 각각의 선택된 사례를 대상으로 우리가 볼 때 해석적 방식들의 매우 설득력 있는 몇몇 측면을 다시 다룰 것이다. 특히 시각적 담론의 여러 유형이 해석을 이런저런 '믿기' 속에 뿌리내리게 하면서 해석에 영향을 미치는 방식을 다시 다루겠다.

시각적 담론

우선 시퀀스의 개념은 우리의 사례들과 관련이 있다. 사실 우리가 어떤 개별 영화의 의미 있는 한 대목을 분리해 분석하고자 할 때 명백한 점은 그 대목이 숏 단위로 기능하는 게 아니라 숏들 전체에 의해 기능한다는 것이다. 우리가 상기해야 할 것은 매우 미묘한 의미작용상의 결

51) 이 텍스트는 문학적 텍스트, 그림, '복제 가능한' 사진(cf. W. 벤야민) 혹은 음악 악본 등과 대립된다.

52) Cf. Jacques Aumont, Michel Marie, *L'Analyse des films*, Paris, Nathan Cinéma, 1988, 재판, 1999.

53) 테마에서 모티프로, 모티프에서 화소(畵素)나 색소로 넘어가는 등 끝이 없다.

속이 중요하게 작용한다는 것이다. 왜냐하면 이 결속이 영화와[54]/혹은 텔레비전의 큰 서사 단위들과 관련되기 때문이다.

우리가 전적으로 임의적인 방식으로 검토하게 될 첫번째 시퀀스는 하나의 픽션 영화에서 뽑은 시퀀스라는 점을 독자는 즉각적으로 이해할 것이다. 그만큼 우리는 영화에서 서사적 · 재현적 재현의 코드들을 내면화했던 것이다. 이 시퀀스는 페드로 알모도바르의 〈신경쇠약 직전의 여자들〉에서 뽑은 것인데 이동과 정지라는 교차의 테마에 대한 교대적 몽타주를 제시하고 있다.

두번째 시퀀스는 기록 영화의 시퀀스로 이해된 것으로, 앞서 이미 연구된 영화, 말리나 데체바의 〈데르만치, 불가리아에서의 가을〉에서 발췌한 것이다. 그것은 '바실의 집 방문'라는 외관상 묘사적인 테마에 대한 '표현적' 몽타주의 사례를 제시하고 있다.

페드로 알모도바르의 〈신경쇠약 직전의 여자들〉(1985)

여기서 문제의 시퀀스는 길거리에 있는 한 여자의 도정을 따라가는 측면적 이동촬영으로 시작되어 택시 한 대가 시동을 거는 모습을 보이는 고정된 숏으로 마감된다. 카메라의 움직임과 정지 사이에서 신중한 영화 기법은 신체적일 뿐 아니라 정신적 혹은 심리적인 도정의 시각적 은유를 정확하게 제시한다. 그러니까 이것은 돌아다님과 멈춤 사이에 있는 한 인물의 변화를 나타내는 것이다.

이를 관찰하기 위해서 재현의 수사학적 측면을 잠시 검토해 보자. 비록 조형적 · 구상적 · 언어학적 혹은 서사적 고찰들 역시 이와 같은 고찰 시각을 뒷받침해 줄 수 있긴 하지만 말이다.

54) Cf. Christian Metz, *Essais sur la signification au cinéma*, Tomes I et II, Paris, Klincksieck, 1970.

시퀀스의 첫 부분이 우리에게 제시하는 것은 진정한 시각적 **교착(交錯) 어법**이다. 그러니까 한 젊은 여자와 보다 나이가 든 또 하나의 여자의 **교차**가 나타나는데, 이 두 여자는 동일한 남자를 쫓는 강박관념에 사로잡혀 있다. 그녀들은 충계참 위에서 (수평적으로) 서로 엇갈린다. 그러고 나서 숏들이 위에서 아래로, 아래에서 위로 비스듬히 교차하면서 계단의 난간 뒤에서, 두 여자가 상대방의 시각에서 보이는 가운데 갇혀 있는 것처럼 보여준다. 아파트 문 가까이 있는 젊은 여자에게만 포커스가 맞추어진 후, 두 여자는 다시 이전과는 반대 방향으로 엇갈리고(각자가 상대방의 위치로 간다) 이번에는 둘이 함께 계단의 창살 뒤에 있는 모습이 보이도록 하는 시각에서 촬영된다. 다음으로 문 옆에서 다시 한 번 한 여자가 다른 여자를 (나이 든 여자가 젊은 여자를) **대체**하는 대칭적 장면이 이어지고, 이것은 두 여자가 서로를 추격하는 양상을 야기하게 된다.

택시들(나이 든 여자의 옷차림의 우스꽝스러운 모습을 가중시키는 프랑코주의 아래서 통용되는 낡은 택시, 그리고 젊은 여자를 위한 '현대적' 택시)의 **빈정거리는** 지시, 그리고 '영화' 상의 추격이라는 택시 운전사의 암시가 있고 난 후, 알모도바르는 새로운 기법에 의해 추격의 테마를 조롱한다. 우리는 이 기법을 **모순어법**이라 부를 수 있을 것이다. 왜냐하면 시퀀스의 이 부분은 **움직이는 정지** 혹은 **부동의 추격**이라는 **모순**처럼 갑자기 제시되기 때문이다. 움직임은 차창·백미러 혹은 앞유리창의 프레임 속에서만 나타나는 한편, 젊은 여자의 눈에 의해 발견된 택시의 내부—대피처와 운전사의 인물됨에 보다 특별한 주의가 기울여진다. 운전사는 키치 스타일이고 빈정대는 공모적인 뱃사공 같으며, '포스트모던' 하다고 규정될 수 있을 **초연함**과 **공모**(이는 다시 한 번 모순어법이다)가 뒤섞인 인물이다(포토그램 11 및 12).

끝으로 시퀀스의 마지막 고정된 숏의 시야에서 두 택시(두 여자의 준거 세계를 은유적으로 나타낸다)는 다시 한 번 엇갈린다. '현대적인' 택

11 12

시는 왼쪽으로 가고 '구시대의' 택시는 오른쪽으로 간다….

이 시퀀스에서 특히 흥미로운 점은 그것이 다음과 같은 사실을 진정으로 보여주고 있다는 것이다. 즉 영화는 진정으로 언어이며, 따라서 영화는 그것의 특수성, 즉 시퀀스 · 시각적인 것 · 음향적인 것 그리고 이것들의 상호작용과 같은 특수성에서뿐 아니라 동시에 수사학의 메커니즘들처럼 모든 언어에 고유한 메커니즘들에서 표현 수단들을 진정으로 끌어낼 수 있다는 것이다.

이렇게 하여 우리의 해석은 구축 작업을 함으로써, 우리가 지각하는 것 너머에, 단순한 가시적인 것이나 청각적인 것 너머에 뿌리내리고 있음을 우리는 이해하게 되는 것이다. 그러한 구축은 영화의 담론 전략에 공감적 · 능동적으로 참여함으로써 한쪽에서는 경쟁 · 강박관념 · 유머의 개념들을 만들고, 다른 한쪽에서는 인물들과 상황들의 진정의 개념을 만들어 내는 것이다.

말리나 데체바의 〈데르만치, 불가리아에서의 가을〉(1994)

우리가 상기할 것[55]은 이 여류감독이 자신을 길러 순 할머니의 사망

55) Cf. 본서 제3장, p.177.

과 공산주의의 몰추 이후에 프랑스에서 자신의 고향 데르만치로 돌아온다는 점이다. 고향에서 그녀는 자신의 젊은 시절에 새겨졌던 인물들을 만나고 질문을 한다. 우리는 이 시퀀스를 '바실의 집 방문'이라 제목을 붙일 수 있을 것이다.

엄밀하게 말해 이 집의 방문은 두 개의 숏을 통해 이루어지는데, 하나는 바실이 건축 중에 있는 집의 여러 방들을 소개하는 것을 보여주는 롱 테이크이다. 여기에는 화면에 나타나지 않는 여류감독과의 질문-응답들이 수반된다. 다른 하나는 자신의 집 앞에 있는 바실을 보여주는 마지막 와이드 롱 숏이다. 이 두 숏은 바실이 집에서 보인다고 말하는 강에서 노는 장면을 보여준다. 이 장면은 살롱에서 보이는 '파노라마적 전경'이다. 이처럼 삽입된 짧은 시퀀스는 바실의 딸 가운데 하나인 일로나가 웃음을 백사운드로 터뜨리면서 한 남자와 수영하는 것을 보여주고 있다. 이 남자는 그녀의 약혼녀이기 때문에 방문자가 이미 만난 바 있는 사람이다. 그들은 서로의 얼굴에 물장구를 치다가 한순간 일로나는 코를 막으면서 머리를 물속에 집어넣고는 물결 따라 흘러간다. 이제 보이는 것이라고는 공기로 부풀려진 그녀의 티셔츠의 등이 표면에 떠가는 모습뿐이다. 여기서 시퀀스는 중단되어 집에 있는 바실로 되돌아온다. 화면 바깥에 있는 여류감독은 바실에게 '만족'한지 묻자 그는 '만족하고 행복하기까지 하다…'고 대답한다.

여기서 **가시적인 것**은 일치주의적인 진실의 가치, 그러니까 그곳에 있는 장소들과 인물들의 물리적 측면의 증거라는 가치를 획득한다.

그러나 이 시퀀스의 힘, 그러니까 그것의 냉혹함, 나아가 그것의 냉소주의는 **몽타주**와 이것이 우리에게 말하는 것에서 비롯된다. 그것이 말하는 것은 바실은 물질적이고 가부장적인 지배의 계획을 통해서 그의 가족을 질식시키고 있다는 사실이다. 그녀의 딸을 기다리고 있는 미래, 진정 그것은 '머리를 물속에 처박고' 일종의 동의된 병적인 표류 상태 속에 유지되는 것이다. 이것이 바실을 '만족하고' 심지어 '다

13 14

소 행복하게'까지 만드는 것이다…(포토그램 13 및 14).

여기서 우리는 특히 몽타주가 베르토프가 규정한 '영화-진실' (*Kino-Pravda*)[56]을 따라서, 세계에 대한 눈의 시각적 재현에 얼마나 이의를 제기하고 그 자신의 '나는 본다'를 제시하고 있는지 알 수 있다. 여기서 우리는 "눈에 의지해 베끼지 마라!"[57]는 저 문제의 언급이 구현되고 있음을 다시 한 번 보게 된다.

우리가 볼 때 이와 같은 분석 요소들은 이러한 분석이 시각적 메시지를 이해하는 데 있어서뿐 아니라, 그것들을 생각하고 즐기는 데 있어서 얼마나 유용하게 나타날 수 있는지 보여주고 있다. 시선을 날카롭게 하면서 세심한 반복적 관찰을 가지고 훈련하는 것은 자발적인 수용의 즐거움을 증대시켜 줄 뿐 아니라, 새로운 메시지를 만들어 내는 데 필요한 해석의 지적 능력, 준거 그리고 전문적 역량을 향상시켜 준다.

분석적 방식은 보다 잘 보고 보다 잘 이해하도록 도와주면서 수용의 즐거움과 해석의 질을 증대시켜 준다. 이는 한스 로베르트 야우스가 문학이 야기하는 해석 형태로서의 미학적 즐거움에 대해 다음과

56) Cf. 본서 제4장 〈거친 표현적 몽타주〉, p.281.

57) Cf. Jacques Aumont in "Vertov et la vue," *Cinémas et réalités*, CIEREC, Université de Saint Étienne, 1984.

같이 기술하고 있는 방식과 같다.

"*poiétique, aisthétique* 그리고 *cathartique* 활동[58]이 즐김의 태도를 포기하지 않는 한에서만 오랫동안 문학적 소통은 그것의 모든 기능적 관계에서 미학적 경험의 성격을 간직한다. 순수한 감각적 즐김과 단순한 고찰 사이의 이와 같은 균형은 아마 괴테의 다음과 같은 금언에서만큼 그토록 인상적으로 기술된 적이 없었던 것 같다. 괴테는——여기서 그는 예술의 현대적 이론에 매우 가까이 있다——이 금언을 통해 감성(*aisthesis*)의 제작적(*poiétique*) 전복을 이미 예견했다. '세 종류의 독자가 있다.[59] 첫번째는 판단하지 않고 즐기며, 세번째는 즐기지 않고 판단하며, 중간에 있는 두번째는 즐기면서 판단하고 판단하면서 즐긴다. 이 마지막 독자는 엄밀하게 말해 예술작품을 재창조한다.'"[60]

믿기 혹은 믿기?

이 제목은 다소 도발적이지만 사실 그렇지 않다. 그것이 단순히 상기시키는 것은 사람들이 '믿기'를 '알기'에 손쉽게 대비시키고 있지만 실제로 우리는 언제나 믿기의 체제 속에 있다는 점이다. 설령 이 믿기가 믿음이나 신빙성에 속하는 상이한 방식들을 드러내고 있다 할지라도 말이다. 이제부터 이것이 우리가 앞서 인용된 사례들에 입각해 이해하고자 하는 것이다.

58) 각기 **제작하고 느끼며 승화시키는** 활동을 말한다.

59) 그리고 관객이 있다.

60) 1819년 6월 1일 J. F. Rochlitz에게 보낸 편지, *Weimarer Ausgabe*, IV, vol. XXXI, p.178. Hans Robert Jauss, "La jouissance esthétique, Les expériences fondamentales de la poïésis, de l'aesthesis et de la catharsis" in *Poétique*, n° 39, sept. 1979, Paris Seuil: "Théorie de la réception en Allemagne"에서 재인용.

픽션/기록 영화

사실 왜 우리는 첫번째 사례(알모도바르)를 픽션 영화의 발췌물로, 두번째 사례(데체바)를 기록 영화의 발췌물로 거의 주저함이 없이 해석하는가와 같은 해석들, 채택된 수용 유형 그리고 기대의 충족 사이의 관계는 어떤 것인가.[61]

이 모든 것을 풀어내기 위해선 더 이상 다수히 개별 영화나 제도로부터 출발하지 않고 관객과 관객의 읽기 방식에서 출발해야 한다는 연구자 로제 오댕[62]의 주장을 우리는 상기시킨 바 있다. 우리가 볼 때 이 주장은 언제나 효과적이다. 왜냐하면 그것은 스타일+매체+제도, 다시 말해 텍스트, 문맥 그리고 시각적 소통이 함께 상호작용하여 지배적인 읽기 지시들을 관객에게 전달하기 때문이다. 이 읽기가 허구화하는 것이든 기록물을 다루는 형식이든 그 각각은 폐쇄되지 않고 끊임없이 하나에서 다른 하나로 상호적으로 미끄러져 가기 때문이다.

또한 우리가 상기시킨 것이지만, 각각의 읽기 방식이 지닌 본질적인 특징은 우리가 허구화하는 구축 속에 있을 때는 (잠시) 가짜-세계를 믿기 위해 '기원-나'를 구축하는 것을 거부하는 반면, 기록물 다루는 식의 읽기에서는 관객은 검증 가능한 세계의 보증인이 미리 상정된 현실-발화자를 구축한다는 것이다.

우리가 제시한 바 있는 두 사례를 다시 검토해 보자.

우리로 하여금 〈신경쇠약 직전의 여자들〉의 그 시퀀스를 단번에 픽션으로 읽도록 부추기는 것은 영화적 관점에서 볼 때 상대적으로 고전적인 기법이다. 원활한 몽타주, 카메라로 향하지 않은 시선, 엄격한 원근법, 드라마틱하게 고조되어 가는 흐름에 맞추어 숏들의 점진적 크

61) 이 개념 역시 H. R. Jauss, *Pour une esthétique de la réception*, 프랑스어 번역판, Paris, Gallimard, 1978에서 빌린 것이다.

62) In "Film documentaire, lecture documentaire," *Cinémas et réalités*, ibid.

기 조절, 의미 있는 촬영 각도 등 말이다. 그리고 특히 관객의 지식과 무지를 이용하여 그의 적극적 참여를 유도하는 요소들로 가시적 요소들이 분명하게 선택되고 있다. 우리는 이 시퀀스의 수사학이 어떻게 빛을 발하는지 보여준 바 있지만, 영화 기법은 여전히 '고전적'이며, 따라서 그 자체가 영화적 픽션의 영역에 속하는 것으로 지시된다.

마찬가지로 〈데르만치〉의 시퀀스 자체는 기록 영화에 속하는 것으로 제시된다. 왜냐하면 그것은 일습의 스타일적 기법-유형을 제시하기 때문이다. 머뭇거리는 카메라 움직임, 직접 음향의 특수성, 생생한 말의 언어적 구조들, 카메라맨(여기서는 여류감독)에 향하는 말이 그런 것들이다. 이런 스타일적 기법들은 매우 특징적이기 때문에 르포르타주 필름이나 기록 영화의 환상을 재현하고자 하는 픽션 영화들에 의해 체계적으로 받아들여지고 있다.

따라서 이 경우 우리의 읽기 방식을 유도하는 것은 내적인 스타일적인 표지들이다. 왜냐하면 우리는 상대적으로 온순하면서도 적극적이기 때문이다. 그러나 분명히 이러한 지시들만으로는 우리가 우리 자신이 보는 것을 확신하고 우리가 엄격하게 우리의 읽기 방식을 정하도록 하는 데는 불충분하다. 그리하여 우리가 〈신경쇠약 직전의 여자들〉을 허구적으로 읽는 방식과 기록물 다루 듯 읽는 방식을 중첩시켜 읽는 것을 아무것도 막지 못한다. 그러니까 우리는 이 작품을 스페인에서 프랑코 이후에 이 작품을 '모비다 마드릴레나'[63]를 대변하는 미학과 지적 · 예술적 부흥의 증언으로 겹쳐 읽을 수 있는 것이다.

그 반대로 〈데르만치〉에서 염소들과 강이 나오는 장면은 음악과 소리 처치 덕분에 어떤 상상적인 불가리아의 환기라는 허구화하는 차원을 획득할 수 있다.

63) '모비다' 혹은 '모비다 마드릴레나'는 스페인에서 프랑코 사후 1980년대 민주화가 진행되는 과도기 동안 이 나라 전체에 몰아쳤던 창조적 문화 운동에 붙여진 이름이다. [역주]

그러나 텍스트적 지시들과 제도적 지시들의 수렴은 아마 우리의 읽기 메커니즘들의 제어를 강화시켰다 할 것이다. 영화와 텔레비전과 관련해, 방영 혹은 프로그램의 시간, 예고의 유형, 제작과 방송 혹은 배급의 조건에 대한 정보, 이런 것들은 아마 우리로 하여금 한편으로 〈신경쇠약 직전의 여자들〉이 창조한, 현실의 환상에 동의하는 공모 속에서 적어도 그것이 방영되는 동안만은 알모도바르와 스페인을 망각하면서 이 영화 이야기의 가짜-현실 세계를 믿도록 부추겼다 할 것이다. 다른 한편으로 우리는 말리나 데체바가 자신의 마을과 나라에 대해 제시하는 증언의 성실성을 믿었을 뿐 아니라, 그의 논지를 믿어 불가리아에 대한 새로운 지식으로 그것을 우리 것으로 삼았다 할 것이다.

사실, 픽션과 기록 영화가 어떤 읽기 방식의 성격을 지니고 있는 것은 그것들이 당연히 어떤 기법의 성격뿐 아니라, 우리가 볼프강 이저를 끌어들여 앞에서 상기했듯이 소통 기법의 성격을 지니고 있기 때문이다. "존재론적 논거는 기능주의적 논거로 대체되어야 한다. 픽션과 현실 사이의 관계는 더 이상 존재의 관계가 아니라 소통의 관계이기 때문이다."[64]

결국, 어떤 현실의 녹화나 모사가 픽션의 주장으로 조직되든 기록 영화로 조직되든, 우리가 보았듯이, 그것들은 담론으로 조직되고 이 담론은 특수한 해석 방식들을 유도한다.

뿐만 아니라 우리가 참여하고 있는 (그리고 우리가 손가락으로 버튼을 누르는 시간인 '채널 바꾸기'의 속도로 텔레비전의 흐름 속에서 알아보는) 암묵적인 소통 계약에 따라 우리는 우리의 읽기 유형을 조절하고 있다.

어떤 이미지들은 가공하지 않은 상태로 제시되고 또 어떤 것들은

64) In "La fiction en effet," *Poétique*, n° 39, *op. cit.*

무언가를 알려 주거나 더 많은 정보를 제공하기 위한 것으로 제시되고 있다고 우리는 말할 수 있을 것이다.

믿기인가 알기인가? 이것은 사람들이 이미지의 여러 유형들에 제시하는 고전적인 대립이다. 그런데 사실 이와 같은 전형적인 두 예에서 우리는 믿기 쪽에 있다. 왜냐하면 꿈을 꾸기 위해선 믿어야 하고, 배우기 위해서도 믿어야 하기 때문이다.

우리가 제시한 두 사례는 다음과 같은 유형의 명제를 확인시켜 줄 수 있다. 즉 우리는 〈신경쇠약 직전의 여자들〉의 상상적 세계를 믿고 싶은 마음이 있는 한편, 현대의 불가리아와 관련해 〈데르만치〉에 입각해 무언가를 배운다고 생각하고 믿는다. 우리의 분석이 보여주는 것은 사실 우리가 언제나 '믿기' 속에 있으나 믿는 방식이 여러 가지이고, 따라서 한쪽에는 믿음이 있고 다른 한쪽에는 신빙성이 있다는 점이다.

믿음/신빙성

본다는 행위는 가시적인 것과 타자의 시각적 재현과 관련되어 있다. 믿는다는 행위는 최소한 두 가지 방식으로 이루어질 수 있다. 하나는 진실 유사(따라서 진실임직함)의 인상에 속하는 믿음의 방식이고, 다른 하나는 진실의 감정(따라서 사실의 개념)에 속하는 신빙성의 방식이다. 우리가 볼 때 본다와 믿는다의 관계를 확립하는 것은 진실과 진실 유사의 이러한 인상들이다.[65]

사람들은 픽션의 검증 불가능한 상정된 것을 광경에 고유한 믿음[66]을 보이면서 있을 법하다고 믿는다. 그러나 사람들은 기록 영화·'뉴스'·르포르타주·교육 영화의 검증 가능한 상정된 것을 수련에 고유한 신뢰를 보이면서 그 자체를 믿는다. 따라서 사람들은 믿음뿐 아니

65) Cf. 본서 제2장 〈이미지와 진실〉, p.153-168.
66) 옥타브 마노니는 이것을 다분히 환각과 접근시킨다. In "Je sais bien··· mais quand même," *Clefs pour l'imaginaire ou l'autre scène*, Paris, Seuil, 1969.

라 신빙성의 욕망을 함축하는 믿는 행위 속에 항상 있다.

우리가 연구한 두 사례(픽션과 기록 영화)에서 시각적 메시지의 스타일적·제도적 표지들은 우리의 기대와 상호작용하면서 특수한 읽기 지시들을 생산했으며, 이 지시들에 따라 우리는 우리 자신의 읽기 체제와 해석을 결정했다.

그렇게 하여 추론된 두 개의 커다란 동조 유형은 다음과 같이 유기적으로 연결한다.

— 픽션/진실임직함/(동의된) 사실성의 환상과 믿음.

— 기록 영화/진실/지식의 (감수된?) 환상과 신빙성.

왜냐하면 실제로 픽션은 (진실이 아닌) 진실임직함과 관련이 있는 반면에 기록 영화(그리고 그것의 파생물들)는 진실과 관련이 있다는 점 때문이다.

그러나 신문/잡지 혹은 텔레비전에서 현대적 미디어 이미지에 직면할 때 우리가 확인하는 것은 개인적 경험과 미적 경험 사이에 필요한 연관으로서의 허구적인 믿음 계약이 이를테면 버려졌다는 점이다. 더 이상 사람들은 광경의 상상적인 면을 시간 속에서 계약적으로 제한된 방식으로 있을 법하다고 믿지 않고, 이미지의 신빙성에 대한 기대를 일반화시키는 경향을 드러내고 있다. 사람들은 세계의 어떤 재현**일 것이라고 믿지** 않고 이미지-세계를 **믿고** 싶어 한다. 믿음에서 신빙성 쪽으로 표류하면서 사람들이 표류하는 방향은

— …있을 법하다는 믿기에서 믿기로.

— 자동사에서 타동사로.

— 간접적인 것에서 직접적인(영어로 *live*!) 것으로.

현대의 유동적 움직임이 보이는 성향은 미디어들의 매개적 전파를 부정하는 것이고, 미디어를 통한 이미지를 '올-인포(tout-info: 모든

것은 정보)'에 ·속하는 것으로 간주하는 것인데, 이 '올-인포'의 특성
은 픽션에까지 확대되고 있는 것 같다. 영화에 대한 영화인 뒷이야기
(making of) 영화에 대한 열광, ·다큐드라마 그리고 여타 **리얼리티 쇼**
들은 이러한 과정을 표출하고 있다.

그래서 미디어를 통한 이미지의 알려지고 기대된 기능은 이제 더 이
상 모방하는 것(도상적 기능)도 아니고, 세계로 자처하는 것(기호학적
기능)도 아니며, 언제나 도처에서 세계 자체**이다**(*Être*)는 것이다. 믿을
수 있는(없는) 세계가 더 이상 아니라, '생방송'에 의한 어디에나 동
시적인 이미지 덕분에 신빙성 있는 세계 말이다. '생방송'이란 말은
텔레비전의 중심어로서 기자나 전문가에게 위임되는 검증의 검약
(économie), 프로이트가 명명한 것을 빌리면 '절약(épargne),'[67] 모순의
검약, 심사숙고의 검약을 확실하게 우리에게 보장해 준다. 아마 로프
트 스토리(*Loft Story*)[68]와 같은 방송의 성공은 생방송의 합치적인 면
에 고취된 합치적인 면에 대한 환상을 통해 부분적으로 설명될 수 있
을 것이다.

이와 같은 점진적 변화에서, 암묵적이고 전염적인 계약의 욕망은
모든 재현이 그렇듯이 현실로 자처하는 광경의 합의되고 일시적인 탈
현실화(사람들은 이를 알고 누린다)의 욕망이 더 이상 아니고, 그 반대
로 가시적인 것, 시각적인 것 그리고 진실을 결정적으로 혼합하면서
이미지의 내용을 항구적·일반적으로 사물화하고자 하는 욕망이다.
바로 가상적 이미지가 이와 같은 과정을 거역하기 때문에 그것은 신
문/잡지에서 우리가 앞서 보았듯이, '현실감 없는 가시적인 것'의 세
계, 다시 말해 이미지가 재현하게 되어 있을 뿐 아니라 나타나게 되어
있다 할 세계의 구체성을 다시 문제 삼는 세계로 묘사되는 것이다.

67) In *L'Interprétation des rêves*, Paris, PUF, 1967.
68) 프랑스에서 최초로 방영된 리얼리티 쇼를 말한다. [역주]

여기서 아마 우리는 합치적인 것과 혼합적인 것으로의 회귀가 주는 퇴행적 즐거움, 생방송의 '신화'에 의해 다시 활기를 띤 그 즐거움뿐 아니라, 우리 자신의 이미지들의 계보에서 근본적 단계로의 회귀가 주는 즐거움을 볼 수 있을 것이다.[69] 그래서 신빙성의 욕망이 미디어를 통한 이미지가 결국 더 이상 세계의 흔적이 아니라 **우리 자신의 흔적**이라는 점을 **검증하는** 우리의 방식이라면? 이 즐거움은 (나의) 몸짓과 그 흔적 사이의 관계를 알아보는 즐거움이며, 이 즐거움을 추구하는 데 있어서 **틀에 박힌 생각**(내가 참여하고 있는 여론)의 기능은 대단히 중요하다.[70] 뒤에 가서 우리는 이 점을 보게 될 것이다.[71]

그럼 이미지가 제시하는 양자택일에 대해 고찰해 보자. 그 둘 가운데 하나를 보면, 우리는 세계 자체를 지각하듯이 이미지를 지각한다. 그 경우 그것은 어떤 면에서 세계 자체보다 더 우리에게 영향을 줄 수 있는가? 다른 하나를 보면, 그것은 세계의 자료들을 여과하여 조직화한 것이고, 세계에 '대한' 하나의 해석이고 '담론'(우리는 아마 이 담론을 온갖 이유들로 세계 자체와 혼동하고 싶어 할 것이다)이다. 그래서 이 담론의 기호학적 기능과 해석적 방식들을 자각하는 게 긴급한 일이다.

우리가 볼 때, 이해하고 이해시킬 책임이 있는 것은 모든 시각적인 것이 다 이미지는 아니며, 가시적인 것이 시각적인 것은 아니며, 가시적인 것은 진실과 혼동되지 않지만, 우리는 이런 혼동을 강렬하게 원한다는 것이다.

이미지의 개념은 시각 예술들, 매체적·과학적·정보적 사진, 문제의 정보 고속도로 등이 진입하는 방대한 창고이다. 우리가 여러 유형

69) Cf. B. Darras et A. Kindler, *Généalogie des images*, conf. Bx.

70) Cf. Ruth Amossy et Elisheva Rosen, *Les Discours du cliché*, Paris, Sedes, 1982, 그리고 또 본서 제4장.

71) Cf. 본서 제4장.

의 이미지들에 대해 가지는 기대 유형을 식별하고, 그것들의 제도적 맥락(합당성)에 연결되고 그것들의 재료 및 특수한 언어들과 연결된 해석적 귀결을 밝혀내는 일은 우리의 몫이다.

아마 이상과 같은 검토는 이미지가 지닌 흔적으로서의 강한 호소력과 힘을 통해 믿음에서 신빙성 있는 것으로(그 반대가 아니다) 옮기는 전염을 유지하는 미디어들의 변화에 대한 상이한 해석을 제시함으로써 '사회-광경'[72]이라는 상투적 생각에 저항하게 해준다 할 것이다.

이미지와 특히 미디어적 이미지에 대해 비판적 태도[73] 이상으로 회의적 태도를 함양할 때, 우리는 아마 판단의 자유와 자율성을 더 확보할 수 있을 것이다. 비판적 태도 이상이라고 말한 것은 우리가 볼 때, '이미지를 제자리에 다시 돌려주어'[74]야 하고, 이미지가 우리에게 현실적으로 제시하는 것 이상으로 우리가 그것으로부터 기대하는 것을 요컨대 더 이상 두려워하지 않아야 하기 때문이다.

5. 결론

따라서 이미지를 그 이상 그 이하도 아닌 것으로, 성스러운 것도 아니고 악마적인 것도 아닌 있는 그대로 간주하고, 녹화된 것이든 아니든 기호의 전체로, 공들여 개발되고, 구축되었으며, 기호화되었고, 걸맞지 않으며, 상대적이고, 맥락된 대체물로 간주하자. 그리하여 작품이 어떤 것이든 그것의 삶에 적극적으로 참여할 수 있도록 우리의 기대, 우리의 즐거움 혹은 저항에 대해 탐구해 보자. 이미지는 하

72) 기 드보르한테 빌려 무한히 되풀이되는 표현이다.

73) 이 태도는 이미지의 '힘'에 대한 전체주의적 믿음의 부정적 응수에 불과하다.

74) 이 표현은 루돌프 아른하임의 《시각적 사유》(프랑스어 번역판, Paris, Flammarion, 1976)에 나오는 '낱말들을 제자리에 돌려놓자'라는 표현을 변형시킨 것이다.

나의 현실 자체이며, 그것을 고려하면서도, 믿을 수 있는, 신빙성 있는, 검증 가능한 그리고 검증 불가능한 그 모든 것을 혼동하지 않는 우리의 몫이다.

또한 우리의 기대, 그리고 우리의 해석에 대한 이 기대의 영향을 자각하면, 기대를 관장하는 유일한 유형의 정신적 체제인 믿기 체제에 기대를 맞출 수 있다. 그러나 우리가 또한 망각해서는 안 되는 점은 이미지를 그대로(혹은 그러리라) 믿거나 믿지 않는 행위는 어떤 처녀지와 접목되는 게 아니라 이전의 이미지들에 대한 추억들의 부식토에 접목된다는 사실이다. 이 추억들 역시 순간의 해석에 영향을 미친다. 따라서 이제 우리가 검토해야 할 것은 우리의 해석 활동에서 기억의 무게와 기능이다. 이것이 이 저서의 마지막 장이 앞에서 수행된 접근들을 보완하고 미디어적, 특히 텔레비전의 이미지에 대한 해석문제를 접근하면서 탐색하고자 하는 내용이다.

제4장
이미지의 해석: 기억, 틀에 박힌 표현, 유혹 사이에서

 지금까지 우리는 시각적 메시지의 해석이 얼마나 우리의 기대와 욕망에 의해 조건 지어지는지 보았다. 또한 우리는 이러한 몇몇 텍스트들과 작품들이 보여줄 수 있었듯이, 이 조건화(조건 형성)들 가운데 몇몇에 대해 고찰해 보았다. 이와 같은 흔적들 이외에도 분명한 것은 기억이 독서, 뷰어로 보기 그리고/혹은 응시를 통해 여기저기서 채취한 그런 선동적인 것들의 저장 장소로서 개입한다. 그러나 이미지의 추억에는 이제부터 고려하고 재검토해야 할 조작 능력이 부여되고 있다. 마찬가지로 우리가 작품들과 그 해설들에서 만나는 틀에 박힌 표현들을 함양하는 것도 기억이다. 그렇기 때문에 또한 우리는 틀에 박힌 표현이 이미지에 대한 우리의 기대를 매우 견고하게 만드는 데 그 나름대로 얼마나 기여하고 있는지 살펴볼 것이다.

 기억, 특히 이미지의 기억문제를 검토하기 위해서 우리는 이미지 자체에 부여되는 조건화의 능력을 작용 이미지(*imagines agentes*)의 지난날 전통과 접근시켜 이것들이 작용하는 각각의 힘을 비교해 볼 것이다. 한편 틀에 박힌 표현은 사실 우리들 각자에 의해 필연적으로 기억된 형태인데, 우리는 그것이 감수되는 것인지 공감되는 것인지 살펴보고, 시사적인 기록물들을 긴급하게 몽타주하는 조건들이 어느 정도

로 이 기록물들을 활성화시키고 살아 있게 하는 데 기여하는지 검토할 것이다. 끝으로 커다란 시각적 · 시청각적 미디어들에 고유한 수사학에 대한 분석을 한 후, 우리는 이미지의 교육과 이미지 해석에의 관심 고취문제를 다시 다룰 것이다.

1. '작용 이미지,' 미디어적 이미지?

다소간 이상한 이 질문은 이미지가 우리의 행동에 미친다고 생각되는 영향의 문제, 우리의 귀에 못이 박히도록 들리는 그 문제에 대한 몇몇 제안을 제시하고자 하는 데 있다.

이미지가 말로 된 언어보다 더 영향을 미친다고 사람들은 앞다투어 주장한다. 왜냐하면 이미지가, 특히 텔레비전의 이미지나 신문/잡지의 사진과 같은 이른바 '미디어적' 이미지는 텍스트보다 더 잘 상기되기 때문이란다. 주목해야 할 점은 이런 주장이 이미지의 기억을 우리의 정신 속에 시각적 재현들의 추정된 의식적 혹은 무의식적 침전으로 간주하는 수동적 접근이라는 사실이다. 이 침전은 감수된 것인데 그 이유는 이미지는 이를 위한 우선적인 매체이기 때문이라는 것이다. 그런데 역설적으로 이와 같은 수동적 기억작용은 우리의 행동에 대한 이미지의 능동적 영향력에 완전한 자유를 준다 할 것이다.

우리가 **이미지와 기억**이라는 테마를 잠시 살펴본다면, 사실 우리는 이미지를 기억의 매체로 생각할 수 있거나 기억의 이미지들을 검토할 수도 있다. 다시 말하면 우리는 이미지를 기억의 형태화로 혹은 기억의 내용으로 간주할 수 있다.[1]

1) Cf. *Champs visuels*, n° 4 "Mémoire d'images," Paris, L'Harmattan, février 1997 ou encore *Iris*, n° 19, "Cinéma, souvenir, film/memory in cinema and films," Paris, Corlet, 1996.

기억의 기술(技術)

사실,[2] 이미지와 기억을 접근시키는 작업은 이미지와 행동을 접근시키는 작업처럼 고대로 거슬러 올라가며 많은 연구가 이러한 해묵은 문제를 이미 다루어 왔다.[3]

예컨대 고대인들의 경우 **기억의 기술**에서 이미지를 기억이 효과적인 도구로 사용하는 일은 고전적인 수사학의 다섯 영역 가운데 하나인 기억술(*memoria*)에서 적극적인 실천에 해당한다. 실제로 기억술은 어떤 담론을 상기시키기 위해 이미지 내용의 놀라움 · 격렬함 · 자극을 이용하면서 이미지를 사용하는 방법들을 제시했다.

사실 모든 것은 그리스의 시인 시모니데스가 **기억의 기술**을 확립하는 테크닉의 창안자라고 전하는 전설에서 시작된다. 이 시인은 매우 부유한 스코파스가 주최한 연회 때 그를 찬양하는 노래를 부르도록 요청받았다 한다. 갑자기 시모니데스는 아이디어가 모자라자(영감의 망각일까 혹은 결여일까?) 스코파스에 대한 옹호를 쌍둥이 신 카스토르와 폴리데우케스의 찬양으로 끝맺는다.

시인에게 일에 대한 대가를 지불해야 할 순간이 되자, 스코파스는

2) 내가 〈TV와 시각적 기억〉에서 이미 상기시켰듯이 말이다. In *La Télévision, question de formes*, INA/L'Harmattan, 2001. —

3) Cf. 특히 다음과 같은 것들이 있다. — Louis Marin, "Le trou de mémoire de Simonide" in *Traverses*, n° 40, "Théâtre de la mémoire," revue du centre de création industrielle du centre Georges-Pompidou, Paris, avril 1987. — Jacques Roubaud, "La Mémoire oubliée," entretiens in *La Recherche*, n° 267, "spécial mémoire," Paris, 1994. — Henri Hudrisier, "Lieux-Mémoire" in *Traverses*, n° 36, 1986. — Alain *Montesse*, "TLÖN III. le retour, Techniques d'images support de mémoire" in *Histoire des idées 1895*, 1995, 그리고 "XANADU et quelques autres(Palais de Mémoire cinématographiques)" in *Arts de la mémoire et nouvelles technologies*, Université de Valenciennes, 1997. — Frances Yates, *L'Art de la mémoire*, Paris, Gallimard, 1975.

합의된 금액의 반만 지불할 것이며 나머지에 대해선 시모니데스가 카스토르와 폴리데우케스한테 요청하러 가야 할 것이라고 말한다. 그러는 사이 시모니데스는 두 젊은이가 밖에서 자신을 보고자 한다는 전갈을 받는다. 시인은 나가서 자신을 만나겠다는 자들을 찾는다. 그 사이 연회장의 천장이 무너져 내부에 남아 있는 모든 손님들을 압사시킨다. 바로 그때 시인은 누가 죽었는지 알아보기 위해, 회식자들 각각의 자리에 대한 기억에 의존해 각각의 신분, 각각의 얼굴을 테이블을 중심으로 한 그들의 배치에 결부시키는 발상을 한다.

그리하여 시모니데스는 기억 상실이 재앙을 야기했을 경우, 이 기억 상실 이후에 기억의 문제에 부딪친다. 이렇게 하여 시모니데스의 이야기는 그가 연회와 그 회식자들이라는 하나의 현실에 입각해 상기해야 할 요소들의 조직화를 제안한다는 점에서 **기억의 기술**을 다루기 시작한다. "그들은 누구였는가?"라는 질문은 "그들은 어디에 있었는가?"가 된다. 그는 환기된 이미지들(*imagines*: 회식자들의 얼굴들)이 연결되는 로시(*loci*: 여기서는 장소들)의 원리를 가동시킨다.

고대인들이 **기억술**에서 다시 다루게 되는 것은 이 원리이다. 이것은 어떤 담론을 상기하기 위해 예컨대 어떤 구조물(집·신체·황도12궁 따위)을 정신적으로 돌아다니도록 권고하는 것이다. 이때 이 구조물의 각각의 단계는 담론의 한 단계에 해당해야 한다. 다른 한편으로는 전개할 논지들에 일치하는 충격적 혹은 격렬한 내용을 지닌 (상상된) 이미지들을 그 장소들에서 여전히 정신적으로 배치하는 것이다. 작용 이미지(*imagines agentes*), 다시 말해 '활동적인 이미지,' 보다 정확히 말하면 '효용적인' 이미지라 불렸던 것은 바로 이런 상상적 이미지들이다. 그런 작용을 하기 위해선 이 이미지들은 충격적이고자 했다. 다시 말해 되풀이와 표준화의 반대이고자 했다.

사람들은 우리 사회가 '이미지의 사회'가 되었다고 말하고 있다. 이

와 같은 사회에서 우리는 어떤 식으로든 우리를 '조작하고' 우리에게 '영향을 미치는' 이미지들을 주입받고 있다는 것이다. 그렇기 때문에 우리는 이런 이미지들, 특히 신문/잡지나 텔레비전의 이미지들을 고대인들의 작용 이미지들의 기능작용과 비교함으로써 이와 같은 견해가 정당화되는지 검증해 보고자 한다. 이 작용 이미지들의 기능은 바로 연설자의 기억에 영향을 미치는 것이었다. 이미지들은 우리에게 어떤 효과를 초래하고 있고 우리의 의지와는 상관없이 우리에게 영향을 미치지 않나 우리는 두려워하고 있다. 이와 같은 현대적 측성이 다시 주목될 수 있는 것과는 대조적으로 고대인들은 이미지들이 어떤 능력을 지니고 있다면 그것이 그들에게 유용하도록 그것들을 사용했다.

작용 이미지들의 특성들을 살펴보자.

— **작용 이미지들**은 장소들과 연결됨으로써 부재하면서도 동시에 현존한다. 부재한 구체적 이유는 그것들이 정신적 이미지들이고 시각적으로 지각될 수 없기 때문이다. 그러나 그것들은 담론을 개진하는 시간 내내 지표처럼, 설명 자료의 등대처럼 정신에 현존한다.

— **작용 이미지들**은 종합적이면서도 동시에 프로그래밍적인 이미지들이다. 종합적인 이유는 그것들이 활동적이 되기 위해서 인상적인, 나아가 충격적인 요소들을 포함하면서 논지를 요약하게 되어 있기 때문이다. 프로그래밍적인 이유는 그것들의 요소들 각각이 연설의 전개 내용을 싹으로 포함하지 않을 수 없기 때문이다.

그러면 **작용 이미지**를 (기억하도록 만들어진) 미디어적 이미지와 비교해 보고, 관객의 기억에 동일한 방식으로 작용하는 '능동적' 혹은 '효과적인' 이미지들을 발견한다는 게 생각할 수 있는 것인지 검토해 보자.

연구자 알랭 몽테스와 같은 몇몇 사람들에게[4] "영화(그리고 텔레비전)는 그 전체가 이미지의 단순한 집적이라기보다는 하나의 기억 체

계이다."《기억의 기술과 새로운 테크닉》이라는 저작에서 사실 몽테스가 주장하는 바는 "특히 광고 영화들이 온갖 종류의 '능동적 이미지들'을 다량으로 우리에게 제시한다는 것이다. 대부분의 경우 그것들은 이상적인 소비 세계의 인위적 기억을 만들어 내는 경향이 있다."

이와 같은 발상에 우리는 정신분석학자 알랭 브룅[5]의 관점을 대립시킬 수 있다. 그가 볼 때, "집단적 기억은 모든 기억 장치처럼, 주관적 기억과 대립되는 것 같고 집단적 담론을 위해 주관성을 뿌리 뽑으려 한다는 점에서 망각을 만드는 장치라는 것이다."

사실 우리는 어떤 혼동과 혼합을 목도하고 있다. 즉 어떤 사람들에게 이미지는 흔적이기 때문에, 아니 보다 정확히 말하면 이미지는 어떤 흔적의 지각을 제시하기 때문에 흔적의 재생으로서의 기억을 담지하는 특출한 매체라는 것이다. 반면에 또 다른 사람들에게는 미디어적 이미지는 시각적 시간성 속에서 '망각을 만드는 장치'에 불과하다는 것이다.

이런 모순들을 다소 개선하기 위해 우리는 다음과 같은 것들에 대해 탐구하면서 두 단계에 따라 전진하고자 한다.

— 미디어적 이미지의——추정된——기억과 그 내용.
— 기억과 이것의 우리의 행동에 대한——추정된 작용.

기억과 내용

사람들이 미디어적 이미지에 대해 상기하는 내용을 어떻게 알 수 있는가? 우리가 너무 나아가지 않고 우리가 생각할 수 있는 것은 사람들이 우선적으로 상기하는 것은 반복되는 것, 달리 말하면 텔레비

4) Cf. 본서 앞의 내용.
5) Cf. conférence "Mémoire et psychanalyse" Séminaire IMAGINES, Bordeaux 1999.

전에서 이미지의 여러 형태들·방법들·빈도이고 반복의 여러 '영역들' 이라는 점이다.

예컨대 **프로그램 편성** 자체는 하나의 반복·리듬 형태가 되고, 이속에서 시간은 이미지들이 배치되는 하나의 장소처럼, 구조물처럼 기능한다. 마찬가지로 '채널 돌리기' 를 하는 시간 동안, 그러니까 손가락으로 버튼을 누르는 시간 동안 우리가 알아보고 우리가 어디에 있는지 말하는 모든 것은 기억된 미디어적 이미지들의 집단을 차례로 구성한다.

옷 입기처럼, 어떤 방송프로그램이 시작될 때 보이는 **준비 작업**, (제목·제작자·감독·배역 따위를 알리는) **첫 자막**과 **구성**, 사회자·스튜디오 플로어·르포르타주 그리고 그 이미지—장소들(이 또한 하나의 구조물 형태이다), 삽입된 이미지들 사이의 **교대** 같은 것들을 들 수 있는데, 우리는 이것들을 텔레비전 뉴스와 이른바 '새로운' 다른 많은 방송프로그램(〈토론〉〈거꾸로 된 삶〉〈화상 집중〉)에서 만난다.

다른 한편 읽기 가운데서 활발하게 작용하는 기억의 형태도 존재한다. 우리가 알다시피, 모든 독서에서 텍스트의 이해는 기억작용과 기대 사이에서 이루어지기 때문이다. 이러한 유형의 기억작용에서 장르효과나 (H. R. 야우스가 이론화한, 작품에 대한 유명한 '기대 지평' 을 위한 것 같은) 일반적 법칙의 기억을 지적할 수 있으며, 이 기억에서 우리는 위치들(*loci*) 속에 있는 이미지들(*imagines*)이 아니라 위치들(프로그램들) 속에 있는 위치들(장르들)을 만난다.

사실 사람들이 알아보는 것이라곤 이미 알고 있고 망각하지 않은 것뿐이다. 그렇기 때문에 읽기에서 기억은 장르에 관련될 뿐 아니라, 다른 장르들과 따라서 상호텍스성, 예컨대 읽기 지시들에 입각해 재구축되는 **틀에 박힌 표현**과 관련된다. 이러한 지시들은 여러 종류들이 있을 수 있다.[6] 우리는 다음과 같은 것들을 만난다.

— 생방송이나 '눈을 바라보는 눈(Les yeux dans les yeux)'[7]과 같은

미디어적 장치에 속하는 지시들.

— 언어적인 상투적 표현들에 속하는 지시들. 이 상투적 표현들은
자체는 오래되고 새로운 어휘적 영역들에 속한다. 예컨대 코소보 전
쟁의 환기에서[8] '이미지 전쟁'은 '말의 전쟁'이 되고 있고, 이미지의
기억은 말의 기억이 되고 있다고 사람들은 말한다. 밀로세비치의 태
도에 대한 회고에서 잡지 《텔레라마》[9]는 밀로세비치의 (분석되지 않
은) 음화-초상화 아래 새겨진 부제목 '당신은 더 이상 두들겨 맞지 않
을 것이다'를 해설한다. 사실 중요한 것은 인용을 그 저자와 시각적으
로 연결하는 것이지 이미지에 대해 반드시 이야기할 필요는 없다.

— (이미지의) 부재를 다른 이미지의 기억을 통해 매우라고 요구하
는 지시들. 예컨대 제2차 세계대전 때 강제수용의 이미지는 부재하지
만 (기억되어 있기 때문에) 정신 속에 존재한다. 그래서 역사가 피에르
미켈은 같은 잡지에서 코소보 전쟁과 관련해 이렇게 표명한다. "피도
끔찍함도 보여주지 않은 이 전쟁은 역사를 가속화시켰다. 전에는 전투
가 보여졌고 이어서 집단 탈주가 보여졌다. 오늘날에는 사람들은 잠
재의식상의 많은 이미지들로 우리의 뇌 속에 존재하는 이전의 에피소
드들을 (그대로!) 쥐어짜면서 집단 탈주에 만족하고 있다."[10]

이미지들이 우의적 설명의 과정 속에서 서로 작용하고 서로를 부른
다는 점은 우리가 다른 곳에서 연구해 보여주었으며[11] 동양의 사진이
서양에서 성공한 사례의 연구까지 해보았다.[12] 알레고리(allégorie의 어

6) Cf. Martine Joly, "Stéréotype et télévision" in *Actes du V colloque international
de l'Association de Sémiotique visuelle*, Sienne, 1998.

7) 뒤에 설명되지만, 진행자가 카메라의 눈을 바라보는 것으로, 그는 이 카메라의
눈을 통해 시청자의 눈과 마주하게 된다. [역주]

8) In *Télérama*, n° 2570, 14 avril 1999.

9) *Ibid.*

10) *Ibid.*

11) Martine Joly, *L'Image et les signes*, 제4장, Paris, Nathan Cinéma/Image, 1994.

12) 본서 제2장 2절 〈보이지 않는 것과 전능한 맥락〉.

원은 allos=다른 것과 agoreo=나는 말한다를 합친 것이다)는 우리에게 이렇게 말한다. "내가 어떤 것에 대해 말할 때, 나는 다른 것에 대해 말한다." 그러나 그 수단은 일련의 '행위'이고 '상징들과' 이미 알고 있는 상기된 재현들의 '결합'이다. 움베르토 에코는 이 점을 이렇게 쓰고 있다.

"상징적 방식에서는 무언가가 텍스트에 나타나서 매우 짧은 시간 동안만 지속하는 데 비해 알레고리는 체계적이고 (⋯) 텍스트의 방대한 부분에서 구현된다. 뿐만 아니라 그 재기발랄함을 통해, 그것은 이미 다른 곳에서 본 이미지들을 작용시킨다. 알레고리에서 (⋯) 작용하는 것은 이미 알고 있는 코드들에 대한 직접적으로 재(再)호소이다. 그것을 해석하는 결정은 일반적으로 그러한 도상문자들(iconogrammes)이 상호텍스트성의 보고(寶庫) 덕분에 우리가 이미 친근해진 논리를 통해 서로 분명하게 연결되어 나타난다는 사실에서 비롯된다. 알레고리는 우리가 이미 알고 있는 시나리오들, 상호텍스트적 프레임들로 귀결된다. 반면에 상징적 방식은 아직 코드화되지 않은 무언가를 작용시킨다."[13]

우리가 보여준 바 있듯이, 알레고리는 신문/잡지의 사진들에서 풍부하며 상호텍스트성을 강력하게 활용한다. 뉴욕에서 발생한 최근의 테러공격들과 불타는 세계무역센터의 이미지들은 알레고리의 모든 힘이 실린 채 미국의 영화감독 롤랜드 에머리히의 〈인디펜던스 데이〉(1996) 같은 영화의 이미지들을 불러일으킨다. 따라서 어떤 텔레비전 이미지들은 특히 글로 씌어진 신문/잡지에 의해 다시 다루어지고, 고정되며 증식될 때, '능동적 이미지'의 그 기능을 수행한다. 예컨대 1989년 베이징의 천안문 광장에서 전차들과 맞서는 중국 청년의 문제적 이미지,

13) In *Sémiotique et philosophie du langage*, Paris, PUF, 1992.

2000년 9월 새로운 인티파다 초기에 죽은 팔레스타인 어린아이의 이미지들, 혹은 2001년 뉴욕 세계무역센터의 이미지들이 그런 경우였다. 사실 이런 이미지들은 그것들이 응시되고, 검토되며, 해설되고 해석될 수 있는 다른 매체들이 그것들을 채취하여 반복하고 출간할 때 그것들의 선조인 작용 이미지들(*imagines agentes*)이 지닌 힘에 가까워질 수 있다.

따라서 다른 텔레비전 이미지들은 반복되고/혹은 이동되어 기억되지 않는 한, 내용보다는 **형태들**의 기억을 위해 우리의 정신에서 사라진다는 것을 우리는 알 수 있다.

그러므로 우리가 볼 때, 미디어적 표준화는 이미지들 자체의 기억 작용과 대립되지만 그 반면에 시간 · 리듬의 기억과 온갖 굴절된 형태들의 기억을 조장한다 할 것이다.

기억과 행동

그렇다면 이와 같은 기억이 존재할 때 그것이 우리로 하여금 수행하게 하는 바를 어떻게 알 수 있는가? 통상적 견해에 따르면, 미디어적 이미지들과 특히 텔레비전의 이미지들은 우리의 행동에 영향을 미친다 한다. 따라서 우리를 행동하도록 부추기는 것은 그 이미지들에 대해 우리가 지닌 기억일 수밖에 없다 할 것이다. 왜냐하면 행동이 있다면 그것은 반드시 연기되어 있기 때문이다. 텔레비전 시청자의 '수동적' 태도는 충분히 비판된 바 있다!

따라서 텔레비전의 이미지가 우리의 행동에 미치는 영향은 다음과 같다 할 것이다.

— 우리로 하여금 물건을 사게 만든다(광고 이미지의 기억이 야기한 행동).

— 우리로 하여금 투표를 하게 만든다(정치적인 프로그램방송, 선거

운동).

— 우리의 사유를 '유일한' 사유로 빚어낸다(텔레비전 뉴스, 잡지들).

— 끝으로 특히 젊은이들에게 폭력 · 절도 · 살인 혹은 사치를 부추긴다(픽션들, 시리즈물들).

사실 사회적 삶과 텔레비전의 관계에 대한 수많은 연구 성과가 보여주는 것과 같은 그런 힘을 증거할 수 있는 것은 아무것도 없다.[14]

반면에 우리가 다만 확인할 수 있는 것은 미디어적 이미지들이 그것들의 조상인 작용 이미지들(*imagines agentes*)과 마찬가지로, 기억될 때 공적인 혹은 사적인 담론들, 글로 씌어진 담론들(신문/잡지, 나아가 소설들) 혹은 구어적 담론들(라디오, 대화, TV)의 연동장치가 된다는 점이다. 이때 우리의 미디어적 · 미학적 경험의 흔적과 조건화로서 개입하는 것은 우리가 제1장에서 검토했던 이런 담론들의 힘이다.

그러나 전체적으로 볼 때, 이런 담론들은 (작용이 이미지들의 경우처럼) 그 근본적 기능이 설득시키고 행동을 야기한다고 보이는 그런 담론이 아니다.

실제로 우리가 신문/잡지나 라디오의 것과 같은 공적인 담론들을 고찰해 보면 알 수 있는 것은 우리가 그것들 역시 그것들로부터 기대할 수 있는 진정한 비판적 담론들이 아니라는 점이다. 설령 그것들 속에서 사람들이 다소간 가치 판단을 가지고 텔레비전 방송프로그램들을 논평한다 할지라도, 그보다 오히려 우리가 그것들 속에서 만나는 것은 새로운 형태의 **에크프라시스**(*ekphrasis*)를 만나는데, 이것은 고대에서 예컨대 시나 산문을 통해 조각이나 회화를 환기시키면서 하나의 예술을 다른 하나의 예술 속에 옮겨놓는 기법을 말한다. 예컨대 베르

14) Cf. Lorenzo Vilches, *La télévision dans la vie quotidienne; États des savoirs*, *op. cit.*

길리우스가 아킬레우스의 방패를 환기시키고, 필로스트라토스가 수집 미술품들을 환기시키는 문제의 대목에서 이 기법을 볼 수 있다.

이른바 소통의 시대인 우리 시대에는 현실적으로 더 이상 그런 기법은 없고, 정보들이 동일한 것(l'identique)과 일치하지 않은 채 덧씌워지는 일종의 선회 속에서 정보가 하나의 매체에서 다른 하나의 매체로 이동하고 전이되는 것이다. 중요한 것은 내용 자체보다는 이동의 놀이, 즉 이상하게도 사유에 속하지 않는 게 놀라운 어떤 연속체 속에서 릴레이를 활성화하는 놀이이다.

미디어적 이미지들의 기억이 야기하는 사적인 행동과 담론과 담론은 어떤가? 선호되는 순간에 선호되는 방송프로그램들을 다시 보는 행동처럼 나타나는 소비자 운동적 행동이 간파된다. 이때 야기된 즐거움은 반복하고 알아보는 즐거움이고, '다시 한 번'의 즐거움이다.

한편 사적인 담론들은 본질적으로 이와 같은 소비를 상기시키는 데 있으며 따라서 상당수의 특성들과 기능들이 있을 수 있다.

— 정확히 반복적인 소비의 즐거움을 상기시키는 **쾌락주의적** 담론들.

— 이런저런 방송프로그램의 '팬들'의 집단에 속하는 인지의 **집단적** 담론들.

— 그리고 따라서 이런저런 사회 집단의 구성원으로서 자신을 확인하게 해주는, **자기 정체성**의 담론들. 자기 정체성의 담론은 또한 즐거움의 거부에 입각해 성립될 수 있다. 예컨대 시청자를 유혹하는 '대중적인' 방송프로그램들을 공개적으로는 나쁘게 평판을 내리면서도 사적으로는 시청하는 '지식인' 계급과 같은 몇몇 사회 계급에서 이런 거부가 발견될 수 있다.

미디어적 이미지의 기억과 연결된 관행들의 면밀한 점검은 아마 이 관행들의 '부정적' 영향에 대한 탐구방식과는 다른 방식으로, 우리 환경의 미디어적 현실에 대한 여러 통합방식에 대한 연구에 따라 추구될

수 있을 것이다.

따라서 일시적으로 우리는 출발점의 문제, 즉 미디어적 이미지들은 작용 이미지들(*imagines agentes*)인가?라는 문제에 대한 답을 제시하고자 시도할 수 있다. 우리는 동시에 '그렇지 않다'와 '그렇다'로 대답하겠다.

텔레비전의 이미지들과 관련해서 보면 '그렇지 않다.' 왜냐하면 우리는 그 이미지들의 내용보다는 형태에 대한 기억, 모티프들보다는 리듬과 지속시간의 기억을 더 많이 간직한다 할 것이기 때문이다.

그러나 우리는 신문/잡지의 어떤 사진들과 같은 고정된 미디어적 이미지들과 관련해서는 '그렇다'고 대답할 수 있다. 이 이미지들은 텔레비전의 이미지들이나 영화의 이미지들에서 채취되었든 아니든 단 한 가지 가능한 방식으로, 다시 말해 변론보다는 **에크프라시스**에 더 가까운 담론을 만들어 내는 도구들이 되면서 작용적(*agentes*)이 된다. 우리는 이 담론을 일종의 '세속적' **에크프라시스**라 말할 수 있을 것인데, 이것이 예술적 차원이 비워져 있지만 이는 사회적은 아니라 할지라도 공유화하는 차원을 위한 것이다.

따라서 우리는 미디어적 이미지에 하나의 사회적 기능을 인정할 수 있다. 이 기능은 사람들이 흔히 염려하듯이 해롭고 탈현실화시키는 기능일 뿐 아니라 인정과 사회적 통합의 기능이다. 결국 이런 기능을 수행할 수 없을 것이라고 사람들이 염려하는 미디어적 이미지의 해석을 결정하는 것은 아마 바로 그같은 기대일 것이다.

우리가 볼 때 우리가 지닌 기대를 조건화하는 또 다른 원천은 틀에 박힌 표현이지만, 사람들은 이것에 대해 매우 의혹의 시선을 보낸다.

2. 틀에 박힌 표현과 TV

텔레비전에서 나타나는 반복·인용·상투어구(cliché)나 틀에 박힌 표현(stéréotype)에 대한 일반적 단죄는 미디어적 이미지, 특히 텔레비전의 이미지에 '비어 있는 기호'의 위상을 부여하는 경향이 있다. 이 기호는 그 자체 이외에는 진정한 지시대상이 없다는 것이다. 우리가 볼 때 이 표현은 그것이 음성영상기술과 관련될 때, 그리고 단죄를 위해 사람들이 실제로 매우 막연한 함축적 의미에 토대할 때는 명확성을 결여하고 있다.

그렇기 때문에 몇몇 문학 연구자들에 이어서 우리는 상투어구와 틀에 박힌 표현의 개념을 다만 굳어지고 감내된 수식들로 생각하지 않고, 우선 특수한 소통방식으로, 본성상 수락 가능성의 모델을 재활성화시키지 않을 수 없는 개인적이 아니라 사회적인 담론으로 생각하고자 한다. 우리가 볼 때 이와 같은 접근은 TV에서 틀에 박힌 표현의 특수성에 대한 면밀한 검토를 통해 오디오비주얼로 확대될 수 있는 장점이 있다.

텔레비전에서 검토를 하는 이유는 롤랑 바르트가 편의상 그리고 방법의 입증적 측면 때문에 시각적 기호에 대한 자신의 연구를 광고에서 시작했듯이,[15] 마찬가지로 우리는 시각적인 틀에 박힌 표현들이 존재한다면, 우리는 그것들을 우선 텔레비전에서 발견하게 되기 때문이다. 왜냐하면 텔레비전은 대중매체이고 광고에서처럼 롤랑 바르트의 잘 알려진 표현을 빌리면, "(거기서) 이미지는 노골적이거나 최소한 과장되어 있기" 때문이다.

그렇다면 시각적인 틀에 박힌 표현, 시청각적인 틀에 박힌 표현, 혹

15) Cf. 본서 제4장 〈바르트와 이미지 읽기〉, p.317-334.

은 다만 언어적인 틀에 박힌 표현이 존재하는가? 그것들이 기능하는 방법들은 무엇이고, 그것들이 작동하는 곳은 어디인가? 그것들이 미디어적 이미지의 속성으로 고발되고 있긴 하지만, 사람들은 시각적, 특히 미디어적인 틀에 박힌 표현의 표지들이 무엇인지 진정으로 모르고 있다. 차례로 이 수식에 대한 연구는, 감내되기보다는 적극적인 어떤 집단적 발화행위가 격자화(mise en abyme)되어 있는 표지들을 식별하게 해줄 것이다. 틀에 박힌 표현을 사회적 징후로 이해하게 되면 우리는 미리 존재하면서 연합작용을 하는 사회적 의미를 드러내는 사전(事前) 담론들에 대해 가르침을 얻을 수 있을 것이다. 따라서 텔레비전의 틀에 박힌 표현이 지닌 기호학적 양태들을 연구하게 되면 역설적으로 우리가 볼 때 미디어적 이미지의 탓으로 다소 성급하게 돌려지는 실어증과 건망증을 재고찰하는 데 도움을 받을 수 있을 것이다.

틀에 박힌 표현에 대하여

우선 분명한 것은 '틀에 박힌 표현'과 '상투어구'라는 용어들이 지닌 여전히 경멸적인 함축의미이다. 이 함축의미는 매우 오래되었고 《고정관념 사전》을 쓴 특히 플로베르 같은 많은 작가에서 발견된다.

이런 측면은 "우리가 독창성에 대한 어떤 철학적 · 미학적 이데올로기에 좌우되고 있다"는 사실에서 비롯된다. "개인 대(對) 사회, 자율적 대 평범한, 유일한 생산 대 대량 생산, 상투어구는 이 모든 이분법들을 나타내며 그것들을 넘어서 나타날 수 없다."[16] 바르트도 틀에 박힌 표현과 관련해 '피로'와 '신선함'을 대비시키고 있다. "틀에 박힌 표현은 나를 피곤케 하기 시작하는 것이다." 이로부터 《글쓰기의 영도》부터 내세워지는 해독제: **언어의 신선함**(…)이 비롯된다.

16) Ruth Amossy et Elisheva Rosen, *Les Discours du cliché*, Paris, Sedes, 1982.

《사라진》에서 "라 잠비녤라는 자신을 사랑하는 조각가에게 '충실한 남자 친구'가 되고자 한다고 표명하면서 저 남성성을 통해 자신이 원래 남자임을 드러낸다. 하지만 그의 연인은 아무것도 듣지 못한다. 그는 **틀에 박힌 표현에 의해** 속는다. 왜냐하면 보편적인 담론은 '충실한 친구'라는 이 표현을 닳고 닳도록 사용해 왔기 때문이다. 틀에 박힌 표현의 **억압 효과**를 알기 위해서는 반은 문법적이고 반은 성적인 다음과 같은 교훈적인 우화에서 출발해야 할 것이다. 발레리는 자신의 껍데기 보호막을 놓으려 하지 않기 때문에 사고로 죽는 그런 사람들에 대해 이야기했다. **틀에 박힌 표현(생각)을** 버리지 않기 때문에 자신들의 성에 대해 억압되고 일탈되었으며 눈먼 사람들이 얼마나 많은가. 틀에 박힌 표현은 육체가 결여되는 담론의 그 위치, 육체가 없다고 확신하는 그 장소이다."[17]

틀에 박힌 표현과 그와 비슷한 것들은 고전을 '창조적으로 모방한 게' 전혀 아니고 진부하고, 싫증나게 하며, 의미가 비어 있고 육체가 비어 있다는 것이다. 틀에 박힌 표현의 단죄에 추가되는 것은 상투어구 혹은 고정관념의 단죄인데, 이것들이 완전히 동의어는 아니다. 예컨대 《상투어구의 담론》[18]이라는 저서는 틀에 박힌 표현(stéréotype)을 고전 수사학의 창안(inventio: 논거의 발견)과 결부시키는 반면에 상투어구(cliché)는 표현(elocutio)에 속한다는 것이다. 상투어구는 '충실한 친구'라는 표현처럼 굳어진 수사법인데, 사유의 상동증으로 귀결될 뿐 아니라 담론적 단일성과 문체적 사실로 귀결된다는 것이다. 따라서 우리는 문체 효과로 인정된 진부함의 효과라는 역설과 마주하고 있다.

루트 아모시는 사회과학의 전통 차원에서 20세기 초의 '억견(doxa)'에 따라 틀에 박힌 표현의 정의를 이렇게 상기시키고 있다. 즉 그것

17) Roland Barthes, *Roland Barthes par Roland Barthes*, Paris, Seuil, 1975.
18) *Les Discours du cliché, op. cit.*

은 "개인들, 제도들 혹은 집단들이 지닌 단순화된 이미지에 의해 구성된 (…) 집단적 재현"[19] 혹은 "우리가 사유하고, 느끼며 행동하는 방식을 결정하는 미리 구상된 고정된 이미지"[20]라는 것이다. 상투어구는 '제1차 세계대전의 병사에 대한 집단적 재현'처럼 상투적인 이미지를 만들어 낸다 할 것이다. 독자가 다음과 같은 문장에 흩어져 있는 고정된 도식의 요소들을 끌어 모으기만 하면 로맹 롤랑의 텍스트는 이런 재현을 전달해 준다. "'여러분은 여러분의 의무를 다하고 있으며' '영웅적 행동의 보고(寶庫)'이고, '도량이 큰 헌신'으로 '여러분을 희생시키고자 갈망하며,' 이런 헌신은 '용사의 이미지를 구축하게 됩니다."

"상투어구는 독자가 자주 유포되는 교양의 형태로 내면화시킨 상호텍스트, 비평가가 마음만 먹으면 수많은 흔적들을 발견할 수 있는 그런 상호텍스트를 작동시키자마자, 케케묵은 수식으로 주어진다." 인용처럼, 상투어구는 "언제나 차용물처럼 느껴진다. 그것들은 둘 다 이전의 어떤 담론을 되풀이를 구성한다." 그러나 상투어구는 (인용 혹은 문학적 암시나 반복과는 달리) 분명하고 확인 가능한 대목을 다시 베끼는 게 아니다. "상투어구에서 차용은 이전의 담론적 형성물의 참조, 다시 말해 개인적 차원이 아니라 사회적 · 이데올로기적 차원에서 규정된 소통방식의 참조를 말한다."[21]

따라서 틀에 박힌 표현과 상투어구가 드러나게 통용된다는 것은 그것들이 편입되는 사회문화적 맥락의 가치들을 나름대로 말하고 있기 때문이다.

그것들이 '논란이 많은 시사문제' 같은 흔적을 지니고 있든, "세계

19) Ruth Amossy et Anne Herschberg Pierrot, *Stéréotypes et cliché*, Paris, Nathan, coll. "128," 1997.

20) In Walter Lippmann(journaliste), *Pictures in our heads*, 1922.

21) Cf. Amossy et Rosen, *ibid*.

에 대한 어떤 전체적 비전의 일반성 속에 흡수되든," 그것들은 '그것들을 유통시키는 가치 체계'에 여전히 속한다. "이런 사정은 잘 알려져 있다. 그러나 그것은 중요하게 상기되어야 한다. 왜냐하면 상투어구의 이와 같은 사회성이 그것의 활용을 조건 짓고 있다는 점 때문이다. (…) 그러니까 상투어구가 그것이 드러내는 사회에 대해 이야기하고 있다는 점[22]과 그것이 그것의 문화적 환경에 결부시키고 그것의 이데올로기적 상호텍스트에 통합시키는 모든 담론에 이를테면 불가결하다는 점 때문이다. 다시 말해 극단적인 경우 우리는 상투어구 없이 지낼 수 없을 것이라는 점이다."[23] 상투어구는 클로드 뒤셰에 따르면 어떤 사회적 담론을 나타낸다. 그는 그것들을 "텍스트의 *on*이라는 인칭[24]과 이 인칭이 내는 소문으로, (소설) 이전에 존재하고 이 인칭에 의해 명백해진 분명한 것에 대해 이미-말해진 것으로" 규정하고 있다.

음성 영상 매체의 틀에 박힌 표현?

따라서 틀에 박힌 표현과 상투어구는 문학에서 풍부하게 연구되었지만, 음성 영상 매체(TV)에서는 전혀 연구되지 않은 것은 아니라 해도 보다 적게 연구되어 있다. 비록 이 매체가 '틀에 박힌' 담론만을 제시하고 있고 '상투어구'를 우리에 잔뜩 퍼붓고 있으며, 이 상투어구의 넘침과 천편일률성은 미디어적 담론에서 의미의 상실을 초래할

22) Cf. 다음과 같은 수많은 연구가 최근 몇 년에 상투어구에 할애되었다. 스리지 학술대회, *Le Stéréotype*, oct. 1993; *Le Cliché*, 엑상 프로방스 학술대회, textes réunis par Gilles Mathis, 영국문체학회, 1996; *Le Cliché en traduction*, TRACT의 학술대회, 영국-프랑스 프랑스-영국 번역 및 상호소통 연구센터, dir. Paul Bensimon, Institut du monde anglophone, octobre, 1998. 여기다가 이 영역에서 상대적으로 선구적인 루트 아모시의 업적을 잊어서는 안 된다.

23) In Amossy et Rosen, *ibid*.

24) On은 모든 인칭에 해당되는 것으로 일반적 주어로 사용된다. [역주]

것이라고 여기저기서 비난받고 있지만 말이다. 의미의 이와 같은 상실은 반복적이고 인플레이션적인 자기 지시를 할 수밖에 없는 '전이된(métastasée)'증식적 이미지와 연결되어 있다.[25]

사람들이 텔레비전의 이미지가 세계의 미메시스이기를 기대한다면 아마 의미의 상실, 지시대상의 상실을 느끼게 될 것이다. 사람들이 텔레비전의 이미지에서 있는 그대로의 모습을 기대한다면 전혀 그렇지 않을 것이다. 다시 말해 내면화된 사회적 담론이 울리는 상자, 우리의 집단적 사유방식들을 관찰하는 사회문화적 망루, 혹은 틀에 박힌 표현을 지닌 장치 같은 것을 기대한다면 말이다.

이를 위해 우리가 음향 영상 매체와/혹은 미디어의 틀에 박힌 표현과 상투어구에 대해 이야기할 수 있는지 검증하는 게 중요하다 할 것이다.

몇몇 텔레비전 뉴스를 고찰하면, 상당수의 반복적인 방법들이 분명히 드러나고 이 방법들 속에서, 우리가 앞서 제시한 사회언어학적 규정에 부합하는 시각적 상투수단들(clichés)에 입각한 틀에 박힌 표현들의 표출이 재발견될 수 있다. 또한 이러한 표출은 사회적 재현의 메커니즘들 가운데 어떤 것들을 드러내 준다.

(창안 inventio에 속하는) '사유나 논증의 반복적이고 낡은 방식들'이란 표지가 붙은 틀에 박힌 표현들 가운데 우리가 다시 발견하는 것은 '시작-얽힘-해결'을 포함하는 극히 작지만 하나의 구조 속에 자주 편입되는 '뉴스들'의 서사화이다.

여기서 우리가 뉴스의 서사화를 하나의 틀에 박힌 표현으로 간주하는 것은 삶(과 삶을 구성하는 '사건들')이 모두가 시작과 중간과 끝이 있는 '이야기들'에 해당한다는 관념이 하나의 틀에 박힌 표현이고, 제라르 르블랑이 TV의 '뉴스'의 개념을 분석할 때[26] 그가 늘추어 내는

25) Cf. Jean Baudrillard.

것들과 동일한 성격의 이데올로기적이고 공감된 암묵적 의미이기 때문이다. 사실 이 연구자는 보여주는 것은 '뉴스'가 삶의 그러니까 고요하다고 상정된 흐름을 우발적이고 괄목할 만하며 재앙적으로 끊어버리는 단절로서의 '사건'과 동의어라는 점이다.

(예컨대 프랑스나 외국에서 대통령 선거 때) 고려하지 않을 수 없는 사회적 모델로서 가족의 재현을 들 수 있다. 그러나 여기서 중요한 것은 '가족'이나 '커플' 같은 주제들이고 이것들에다 '노동' '여가' 혹은 불행하게도 '전쟁' 같이 면밀히 연구할 필요가 있는 다른 많은 주제들이 덧붙여질 수 있다. 다른 많은 것들과 마찬가지로 이러한 주제들의 처리는 집단적으로 공감된 '정신적' 재현의 방식이라는 의미에서 많은 틀에 박힌 표현들을 나타낸다. 우리는 언어적-시각적 수사법(elocutio)이라는 의미에서 상투어구(수단)들인 시각적 음향적 표시들에 입각해 이런 재현방식들을 알아보고 재구성한다. 우리는 몇몇 사례들을 검토할 것인데, 그 전에 우리는 TV 뉴스에서 그것들을 '포괄하면서' 되풀이되는 두 개의 틀에 박힌 표현을 인용하고 싶다. 하나는 접촉의 환상이라는 의미에서의 생방송의 '신화'이고 다른 하나는 교육적 모델의 신화이다.

생방송과 교육적 측면

주지하다시피, '생방송'은 텔레비전의 특성이다(라디오도 이 특성을 공유하고 있지만 보다 덜 상징적이다). 생방송은 현지 '특파원들'과 다양한 동시적인 통신을 제시하는 텔레비전 뉴스에서 부딪치는 것인데, 하나의 장치를 통해(게다가 이 장치는 위장될 수 있다) 미디어적 융합, 본래적인 마그마, 전능한 편재성이라는 커다란 퇴행적 환상을 부추기

26) In *Le treize/vingt heures, le monde en suspens*, Hitzeroth, 1993.

러 온다. 이런 기대들은 모두가 우리가 보았듯이, 흔적과 영속적인 접속, 중단 없는 접촉에 대한 상상적 측면과 연결되어 있다.[27] 이처럼 뉴스가 매체를 통해 전파되는 현실, 미디어적 담론의 상대성, 파편화된 세계의 광경에 대한 필요한 거리 두기를 부정하는 것은 현실·진실·지식의 환상을 넘어서 겉모습이 존재 자체로 뒤집어지는 전복의 환상을 위한 것이다.

사실 우리는 YY축[28]에 대한 엘리제오 베롱의 유명한 분석을 알고 있다. 그것의 몇몇 특징들, 특히 엘리제오 베롱에 따르면 여기서 현실의 체제를 지배하는 것이 어떻게 시선(눈을 바라보는 눈)인지 상기해 보자.

진행자가 카메라의 빈 눈을 바라볼 때, "텔레비전 시청자인 나는 그가 나를 바라보고 있음을 느낀다. 그는 저기 있고, 나는 그를 보며, 그는 나에게 말한다." 카메라를 향한 시선은 뉴스가 단위별로 있다는 보증이자 동시에 장르를 확인해 주는 작동체로 설정됨으로써 뉴스의 담론을 정상화하는 작동체가 된다. 그것은 '탈현실화' 혹은 '비현실화'와 대립되는 '현실화'의 인자이며, "모든 담론의 자연적 상태인 그 픽션적인 위상"을 (텔레비전 뉴스에서) 최대한 중화시키거나 다른 맥락들(선거 운동, 버라이어티 쇼)에서 완화시키는 경향이 있는 인자이다.[29] 따라서 베롱에 따르면, 이 모든 것은 신체가 어떤 식으로든 등장되면, 퍼스의 기호학에서 규정된 다음과 같은 근본적인 세 범주의 의미작용의 특수한 배치를 제시하는 '신체의 일'이 된다. "말, 다시 말해 언어

27) Cf. 본서 제2장 〈이미지와 진실〉, p.153-168.

28) In "Il est là, je le vois, il me parle," Communication, n° 38, Paris, Seuil, 1983.

29) Cf. Roland Barthes, La Chambre claire, Cahiers du cinéma/Gallimard, 1980. 그는 이렇게 말하고 있다. "언어는 본질상 허구적이다. 언어를 비허구적으로 만들기 위해선 엄청난 대책 장치가 필요하다." 또 C. Metz는 이렇게 언급한다. "모든 이미지는 허구의 이미지이다."

(상징), 이미지, 다시 말해 유비의 범주(도상), 그리고 접촉, 다시 말해 신뢰(지표)…"기표와 지시대상 사이의 진정한 동일화 때문에, 이미지에 참조적·외연적 기능이 부여되는 것은 거부된다. 이미지는 우리가 앞서 지적했듯이 사실 자체가 되는 것이다.

말은 부차적으로 평가되는 메타 담론적인 위치를 점유한다. 그것은 필요에 따라 해설을 하게 되며, 전체의 버팀목, 그러니까 발화자와 수취인 사이를 잇는 관계의 토대 자체는 시선의 축을 통해 그들 사이에 성립되는 그 접촉, 곧 신뢰이다.

뉴스 담론의 역사를 보면, 매체를 통한 전파는 우선적으로 글자(신문/잡지의 경우)를 통해 이루어졌으며, 그 다음에 이미지와 목소리의 매개를 통한 전파가 이어졌다('뉴스'). 다른 한편 "뉴스에서 **의미작용적 신체(*corps signifiant*)**의 매개에 대해서 진정으로 언급될 수 있는 것은 다만 텔레비전의 경우뿐이다." 그러나 이 매개는 "신체가 결여된" 틀에 박힌 표현을 전혀 말소시키지 못하는 신체의 흉내이다. 그 반대로 매개를 의미하는 이 신체는 이 신체에 틀에 박힌 표현으로서의 힘을 보장하는, 신체의 어떤 부재에 토대하고 있다. 게다가 틀에 박힌 표현으로서의 이 힘은 각각의 특수한 문화를 최소한으로라도 존중해 주지 않은 무시에 대해 세계의 모든 나라에서 무한히 반격하고 있다.

한편 교육적 모델의 틀에 박힌 표현 역시 텔레비전 뉴스에 매우 현존하고 있다. 그것은 도판·화살표·횡선·퍼센트로 이루어진 무기를 가지고 반복된다. 이 무기들은 전문가들은 알지만 시청자들은 모른다는 암묵적인 뜻을 품게 만든다. 텔레비전 시청자를 어린애처럼 만드는 작업은, 그 무엇이 되었든 '가르치기'에는 너무 빠르고 지극히 간결한, 모델의 내용 일반보다는 모델 자체를 통해 이루어진다.

우리가 보았듯이, 어떤 틀에 박힌 표현을 만들기 위해 소설의 독자는 텍스트 속에 흩어진 고정된 의소(意素: sème)의 요소들을 끌어 모은다. 그는 다소 복잡한 상당수의 작업을 수행하면서 테마와 결부된 술

어들의 불변수들을 끌어 모은다. 마찬가지로 시청자는 시청각적 담론 속에 배치된 담론적 전략에 담긴 상당수의 읽기 및 권유의 지시에 응답한다.[30]

따라서 시청자는 제도적 읽기 지시(프로그램 편성)와 텍스트적(문체적) 읽기 지시의 복잡성에 반응하기 위해 나타내는 열의에 따라 자신의 지각 체계를 조절하게 된다. 그 가운데 다음과 같은 지시들이 구분될 수 있다.

— **장치**와 관련된 지시들. 예컨대 생방송, 그리고 '눈을 바라보는 눈'과 같은 장치로 이 장치는 우리가 앞서 보았던 틀에 박힌 영향을 동반하면서 생방송과 연결되어 있다.

— '텍스트'의 형태학과 관련된 지시들. 정보의 서사적이고/혹은 교육적이고/혹은 대화적 형태를 들 수 있는데, 이것 역시 앞서 지적된 암묵적 의미들을 수반한다.

— 언어적 상투어구들 자체와 관련된 지시들. 이것들은 한결같다고는 말할 수 없지만 지극히 많다. 그만큼 텔레비전 뉴스가 주지하다시피 말로 된 뉴스이기 때문이다. '영원한 아메리칸 드림,' '세계 최강 대국 미국,' '정치판의 보니와 클라이드,' '중산층의 영웅' 따위의 관용구 같은 것은 더 이상 꼽을 필요도 없이 클린턴에 할애된 텔레비전 뉴스에서 채취된 몇몇 사례들만 인용해도 된다.

현재 우리가 알다시피, 유고슬라비아의 전쟁, 뉴욕의 테러공격, 근동에서의 충돌 따위를 상기시키기 위한 '어휘'가 성립되고 있다. 그러나 시각적 혹은 시청각적 틀에 박힌 표현의 개념과 관련해 보다 중요한 것은 이미지와 이런 언어적 상투어구들 사이의 관계와 관련된 지시들이다. 그런데

30) 픽션 영화의 수용과 TV의 수용에 대해선 cf. Roger Odin et de Francesco Casetti, *D'un regard l'autre, le film et son spectateur*, 프랑스어 번역판, Lyon, PUL, 1990.

— 혹은 이 관계는 실현 가능하다. 그래서 대부분의 경우 암묵적인 틀에 박힌 표현들을 극단적으로 재생하는 '거친 표현적 몽타주'가 우리에게 제시된다. 우리는 뒤에 가서 이런 몽타주를 자세히 검토할 것이다.[31]

— 혹은 이 관계는 실현 불가능하다. 그래서 두 개의 평행한 담론이 목도된다. 하나는 '뉴스들'을 제공하는 주요한 언어적 담론이고 다른 하나는 시각적인 것으로 주제와 가깝든 멀든 그렇게 세밀하게 관련되지 않은 이미지들을 흔히 대략적으로 몽타주하는 데 있다.

그리하여 시청자는 팰러앨토[32]의 연구자들에 따르면 일종의 '더블 바인드(double bind),' 즉 이중 명령 혹은 이중 구속에 예속되어 있다. 왜냐하면 그는 동시적이지만 흔히 별개이거나 모순적인 두 개의 담론을 동시에 지각하기 때문이다. 이중 구속 이론[33]은 수신자가 어떤 메시지를 받으면서 여기에 이 메시지를 배척하는 메타 메시지가 수반될 때 어떻게 그것에 적절한 방식으로 반응할 수 없게 되는지 설명해 주고 있음을 상기하자. 우리의 사례 경우, 텔레비전의 명료한 담론을 동반하는 암묵적인 메타 담론은 미디어적 담론이 정연하지 못하고 기자들이 믿을 수 없다는 뜻임을 우리는 알 수 있다. 그리하여 담론은 자동 파괴되고 시청각적 뉴스 앞에서 어쩔 수 없는 흥미 상실을 야기한다.

따라서 상투어구나 틀에 박힌 표현의 단죄와 복권이 대개의 경우 이른바 문학적으로 창조한 작품들과 관련된다 할지라도, 시청각적인 비

31) Cf. 본서 제4장.

32) 심리학 · 사회심리학 · 정보과학 · 커뮤니케이션학으로 명성이 있는 미국 캘리포니아 팰러앨토의 학파를 지칭한다. [역주]

33) 이 이론은 1956년 Bateson · Jackson · Haley · Weakland 같은 연구자들에 의해 개발되었다. In "Toward a Theory of Schizophrenia," *Behavioral Science*, I: 251-264, 1956. Cf. 또한 P. Watzlawick, J. Helmick Beavin, Don D. Jackson, *Une logique de la communication*, Paris, "Points Seuil," 1979.

(非)픽션의 연구와도 관련될 수 있음을 우리는 알 수 있다. 그것들은 우리 사회에서 '적극적인' 집단적 재현들을 보다 잘 이해하는 데 이점이 있다.

틀에 박힌 표현이 실어증을 야기하거나 기억 상실증을 야기하는 것은 더더욱 아니다. 왜냐하면 그것은 집단적 기억을 작동시키고 구축하기 때문이다. 또 미디어의 정보적 이미지는 아마 우리의 해석적 메커니즘들에서 역시 결정적인 어떤 사회적으로 억압된 것의 표출이라 할 것이다. 그것은 시각적 메시지들의 읽기와 해석을 투사하는 본질의 되풀이된 표출인 것이다. 그리하여 시각적 혹은 시청각적 상투어구(수단)들을 통한 틀에 박힌 표현이 재활성화될 때, 이 상투어구들이 어떻게 자기 정체적인 것 및 소속감의 구축과 강화(solidification: 이것이 stéréos=solide의 어원적 의미이다)에 기여하는지 보다 잘 이해되는 것이다. 반면에 해석이 어떤 이중 언어에 의해 차단될 때 시청자들의 에너지 투입 중단이 목도된다.

이제 재현들과 이것들의 해석을 견고히 하는 이와 같은 '강화'가 어떻게 하나의 특수한 몽타주, 즉 화급하게 처리해야 할 일상적 텔레비전 뉴스에서 흔히 이루어지는 몽타주를 통해 재활성화될 수 있는지 살펴보자.

3. 거친 표현적 몽타주(영화에서 TV까지)

영화와 텔레비전에서 몽타주의 문제는 중심적인 문제이다. 왜냐하면 몽타주는 의미 생산에서 결정적인 원칙이기 때문이다. 영화 이론의 핵심 항목인 몽디주 이론은 새로운 기술과 가상적 몽타주의 출현과 함께 일부 텔레비전 방송프로그램에서 다소 변형되어 있음이 드러난다. '미디어'의 몽타주는 서사적-재현적 몽타주의 지극히 전통적

법칙을 반박하는 게 전혀 아니라, 최초 몽타주 이론가들에 의한 이른 바 '표현적' 혹은 지적 몽타주의 '거친' 실천 쪽으로 방향을 바꾸고 있는 것 같다. 영화 몽타주의 특수성에 이어, 매체들에 이 영화 몽타주가 어떻게 응용되는지 간단하게 정리하면 이와 같은 방향 전환을 이해하는 데 도움이 될 것이다.

몽타주에 대하여: 간단한 상기

몽타주는 이미지와 소리를 통해 시퀀스로 구축되는 시청각적 기록물들을 만드는 자라면 누구나 잘 알고 있는 것인데, 우선적으로 다음과 같은 일련의 필요한 작업들이 끝날 때 수행되는 기술적인 활동이다. 즉 시나리오, 시나리오의 데쿠파주(découpage: 숏, 장면 혹은 시퀀스의 자르기), 촬영, 편집용 필름 보기 및 듣기(dérushage), 몽타주 따위 말이다.[34] 비록 영화 몽타주와 비디오 혹은 가상 몽타주가 동일한 기술들(잘라서 다른 곳에 붙이기, 재녹화, 소프트웨어의 디지털화 및 이용)을 사용하지 않는다 할지라도, 그것들 모두는 다음과 같은 동일한 기본적 원칙들을 따르고 있다.

— 유용한 요소들과 불필요한 요소들(자투리)의 **선별** 원칙.
— 선별된 요소들의 **조립** 원칙.
— 각 단편의 **지속시간 결정**.
— **접속방식**(지각 가능/지각 불가능)의 선택.

수련과 특수한 도구들을 요구하는 몽타주의 이와 같은 기술에서 그 대상이 시각적이고/혹은 음향적인 단편들이며 그 작용방식들은 배열과 지속시간이다.

34) Cf. 몽타주에 대한 기술적이고 이론적인 수많은 텍스트들. 특히 몽타주에 대한 종합을 제시하는 *Esthétique du film, op. cit.* 그리고 Vincent Amiel, *Esthétique du montage*, Nathan Cinéma, 2001.

사실 이미지 테이프의 몽타주는 소리 테이프의 몽타주를 통해 보완 되는데, 후자는 전자와 동시적으로 혹은 그 후에 이루어질 수 있다(촬영 후 녹음). 그러나 비디오 필름의 경우처럼, 이미지 몽타주는 소리 몽타주 이후에 이루어질 수도 있다.

따라서 기술적인 관점에서 보면, 숏은 몽타주의 기본 단위로 오랫동안 간주되어 왔음이 명백하다. 그러나 몽타주는 숏보다 더 크거나 작은 단위들과도 관련된다.

숏보다 더 상위의 단위들: 사실 하나의 개별 영화나 비디오의 전반적인 의미는 숏 단위로 구축되는 게 아니라 이른바 '시퀀스'라는 일련의 숏들 단위로 구축된다. 개별 영화나 비디오에서 데쿠파주는 사실 '커다란 서사적 단위들'에 따라 혹은 에이젠슈테인 자신이 그의 강의에서 가르쳤듯이,[35] '숏 복합체(complexe)'에 따라 필연적으로 사유된다.

또 특히 롱테이크(편집 없는 촬영)의 특별한 경우에는, 혹은 흑/백, 어둠/빛, 형태들이나 영상 재배치 따위에 대해 작업이 이루어질 때 동일한 숏 내에서는 몽타주가 숏보다 더 작은 부분들과도 관련된다.[36] 숏보다 작고 숏 내에 있는 요소들의 배치로서 몽타주의 이와 같은 측면은 가상적 몽타주의 몇몇 소프트웨어에 의해 중요하게 재활성화되고 있으며, 이들 소프트웨어는 주지하다시피 숏의 아무 요소나 채취하여 수정할 수 있거나 다른 숏 속에 옮겨놓을 수 있다.

몽타주의 기술은 그 자체를 위해 존재하는 게 아니라 소통의 계획에 도움이 되기 위해 존재한다. 그것이 숏들(그리고 소리들)의 복합체들을 연결하고 조직하는 데 이용되는 것은 가능한 최대한 효과적으로 무언가를 '말하기' 위해서이다. 즉 하나의 이야기를 하거나, 어떤 제품의

35) Cf. Jacques Aumont, *Montage Eisenstein*, Paris, Albatros, 1980.
36) *Ibid.*

질을 선전하거나, 어떤 사건이나 기업에 대해 정보를 제공하거나, 어떤 문제에 대해 관심을 갖게 하거나, 무언가를 형성하기 위한 등등의 목적이 있는 것이다. 이러한 관점에서 볼 때, 몽타주가 제시하는 표현 가능성들은 우선적으로 영화에서 연구되어 이론화되어 왔다. 그래서 영화는 불가피하게 다른 영역들로 옮겨지면서 미디어적 혹은 제도적 메시지의 효율성을 분석하는 데 여전히 불가결한 준거로 남아 있다.

영화에서 몽타주 이론은 우선 1910년대부터 두 개의 커다란 이데올로기적 경향을 대립시켜 왔던 두 개의 주요한 몽타주 기능을 구분하게 해주었다. 우리가 앞으로 보겠지만, 사실 이 두 커다란 경향은 서로를 배척하는 게 아니며 동일한 영화에서 결합되어 있는 경우가 자주 발견된다. 그러나 일차적으로는 그것들이 구분됨으로써, 몽타주의 이런저런 선택의 궁극 목적이 보다 잘 이해되었다.

모든 영화가 반드시 '편집되지' 않을 수 없지만, 몽타주는 엄밀하게 말해서 관객의 위치로부터 카메라를 '해방시킴'과 더불어 나타났다고 간주되고 있다. 사실, 대략 1903년까지 초기 영화들은 무대라는 입방체에서 '네번째 측면'인 관객의 위치라는 유일한 위치에서 녹화되었으며, 편집자의 작업은 전개되는 이야기의 시간적 순서에 따라 숏들을 합하는 것이었다. 포터나 특히 그리피스 같은 영화감독들이 카메라의 위치를 바꾸었고, 숏의 크기를 변화시켰으며(상반신 근접촬영, 근접촬영, 전신촬영 등), 카메라를 움직이게 했을 때(이동촬영, 파노라마촬영), 숏들을 조립해야 하는 순서는 보다 문제적이 되었다. 그것은 사건들의 단순화 연대기와는 다른 무엇, 한 장면의 극화(劇化), 하나의 특별한 시점의 전달 따위 같은 것을 의미하지 않을 수 없게 되었다.

바로 이와 같은 순간부터 두 개의 커다란 우선적 주장이 나타나게 된다. 한쪽에는 몽타주는 무엇보다도 세계를 다소간 표현하는 재현과 서사를 따라야 한다고 주장하는 자들이 있다. 다른 한쪽에는 몽타주

는 의미와 정서를 생산하는 전혀 새로운 기술이며, 이 기술은 세계나 가짜 세계를 재현하기보다는 세계에 대한 하나의 담론을 개진하게 해준다고 주장하는 자들이 있다. 이와 같은 두 태도는 '객관화된 현실 (réalité)을 믿는 자들'과 '이미지를 믿는 자'들, 아니면 고다르의 잘 알려진 표현을 빌리면 '하나의 정확한 이미지(une image juste)'와 '다만 하나의 이미지(juste une image)'를 대립시켰던 유명한 문구에 의해 낙인이 찍혔다.

첫번째 태도, 즉 '객관화된 현실을 믿는 자들'의 태도는 앙드레 바쟁[37]과 같은 비평-이론가들 혹은 로베르토 로셀리니 같은 영화감독들에 의해 이론화되었다. 바쟁에게 현실(le réel)[38]은 그 자체로 의미가 있는 게 아니라 우리의 자유의지를 촉구하면서 '내재적 애매성'을 드러내며 우리에게 제시된다. 예술로서 영화는 그 어떤 다른 예술보다 이 애매성에 적합하기 때문에 그것을 재생하지 않으면 안 된다. 그러기 위해서 영화는 그것이 움직임·소리·영화 이미지 등을 통해 산출할 수 있는 '사실의 인상'을 가능한 한 존중해야 한다. 〈금지된 몽타주〉[39] 라는 유명한 논문에서, 바쟁은 그 어떠한 영화도 벗어날 수 없는 몽타주가 어째서 영화의 필연적인 불연속성(영화는 전형적인 불연속성의 예술이다. 포토그램에서 숏으로, 숏에서 시퀀스로, 시퀀스에서 영화로 가는 불연속성)을 은폐할 수 있도록 지극히 매끄럽고 더없이 눈에 띄지 않게 장면 연결을 활용하면서 가능한 최대한 신중하고 '투명'해야 하는지 설명하고 있다. 이와 같은 입장은 바쟁이 볼 때 관객의 자유를 가능한 존중하는 것으로, 예컨대 오손 웰즈의 작품들에 나타나는 피사계의 심도 이용과 롱 숏들에 대한 그의 선호를 설명해 주기도 한다. 그

37) Cf. *Qu'est-ce que le cinéma?* Paris, Cerf, 1970.
38) 객관화된 현실(la réalité)은 의식을 통해 구현된 현실이고 현실(le réel)은 그 이전에 모두에게 존재하는 현실을 말한다. 〔역주〕
39) In *op. cit.*

에게 이러한 방법들은 모두가 '사실주의의 이점들' 로서 이탈리아의 '네오리얼리즘' 과 로셀리니 같은 감독에 대한 그의 선호를 설명한다. 로셀리니는 이렇게 말할 수 있었다. "현실이 거기 있는데, 왜 그것을 조작한단 말인가?" 영화는 '세계를 향해 열려진 창문' 이고, 상상적인 무한한 피사 범위 바깥을 통해 자신의 시야를 보완하는 '원심적' 이미지이다. 사실 이러한 태도는 우리에게 가장 친근한 고전적이고 아직도 지배적인 모든 영화의 태도이다. 이 영화를 가장 대변하는 수법은 '장면 연결' 이다. 다시 말해 숏의 변화가 변화로서 지워져 나타나지 않는 수법이다.

두번째 태도, 즉 '이미지를 믿는 자들' 의 태도는 특히 에이젠슈테인과 1920년대 러시아 유파(쿨레쇼프 · 알렉산드로프 · 푸도프킨 · 베르토프 등)에 의해 대변된다. 이 유파는 몽타주를 풍요롭게 이론화했으며, 일파를 이루는 영화감독들에 오늘날까지 영감을 불러일으켰다. 바쟁과는 반대로 에이젠슈테인에게 복원해야 할 추정된 '현실적인' 것은 없다. 현실은 사람들이 그것에 부여하는 의미만을 지니기 때문에, 영화는 '몽타주-왕' 을 통해 현실에 대해 담론을 개진하게 해주는 도구이고, 이 '몽타주-왕' 의 표현적 힘은 쿨레쇼프의 실험을 통해 과학적으로 입증되었다는 것이다.[40] 쿨레쇼프는 두 개의 숏이 병치될 때 혹은 하나의 숏이 두 개의 다른 숏 사이에 삽입될 때, 이 숏들이 따로따로 취급될 때에는 그 어떠한 숏에도 포함되지 않는 어떤 관념이 태어나거나 어떤 것이 표현된다는 증거를 발견했고 입증했는데, 이는 이미 전설이 되었다. 이때 의미적 결과는 환각과 추상 사이에 포함된 (어떤 총합이 아니라) 산물 같은 것이다.

이와 같은 발견에 매혹된 에이젠슈테인은 개별 영화를 정신을 설득

40) Cf. "L'effet Koulechov/the Kuleshov Effect," *IRIS*, Volume 4, n° 1, Paris, Corlet, 1986.

시키고 정복하기 위해 세심하게 개발될 수 있는 명확한 담론으로 간주하면서 몽타주의 표현적인 자원을 끊임없이 탐색하고 이론화했다. 에이젠슈테인에게 이러한 언어의 단위는 하나의 '단편(fragment)'인데, 이것은 반드시 숏과 동등한 것은 아니고 영화 연쇄의 한 요소이며, 이미지로서의 이 요소는 온갖 종류의 다른 요소들(밝기 재료·결·색깔, 틀의 크기, 대비 등)로 분해될 수 있고, 이 다른 요소들의 유기적 결합은 분명한 의미를 창출하기 위해 세심하게 개발되어야 한다. 그리하여 이미지는 현실을 '향해 열려진 창문'이 아니라 현실에서 '오려낸 것'이 되고, '원심적'이 아니라 '구심적'인 하나의 단편이 되며, 이 단편의 환경은 상상적인 '피사 범위 바깥'이 아니라 구체적인 '프레임-바깥'이다. 그리하여 한 개별 영화의 의미는 단편들 사이의, 그리고 단편들의 복합체들 사이의 생산적인 '갈등'으로부터 태어난다. 이미지들이 주는 충격의 도움을 받아 영화 자체를 통해 관념들을 표현하는 것, 이것이 영화와 '표현적'이고 벨라 발라즈의 용어를 빌리면 '생산적'[41]인 몽타주의 기능이다. 몽타주는 에이젠슈테인이 대단히 무시했던 '자연주의적' 혹은 '사실주의적' 서사 도구 그 이상으로 '창조적'이라는 것이다. 그에게 이미지는 '일의적'이어야 하고, 모든 애매성을 '분쇄'해야 한다. 그리하여 그는 이른바 지적 몽타주와 유혹의 몽타주를 창안해 실험하며, 우리는 이것들에 대한 사례들을 그의 모든 작품에서 만날 수 있고 〈파업〉(1924)에서 개념적이고 유혹적인 수법의 초기 실험들에서도 볼 수 있다.

물론 이미지 테이프의 몽타주에 대한 주의는 이미지-소리 관계에 대해서도 강도 있게 기울여져야 한다. 여기서도 에이젠슈테인은 예컨대 시청각적 대위법에 초점을 맞추고 이론화하면서 선구자가 된다. 이 대위법에 따라 한 개별 영화의 몽타주는 수평적이 되었을 뿐 아니라(시

41) Cf. *L'Esprit du cinéma*, Paris, Payot, 1977.

각적 · 청각적 연쇄) '수직적'이 되었다. 왜냐하면 음악 악보처럼 그것
은 온갖 종류의 시각적 · 청각적 요소들과 동시적인 의미적 관계로 만
들어 놓기 때문이다.

몽타주의 선택에 있어서 이와 같은 두 개의 커다란 방향은 이론가
들에 의해 대립되었지만 반드시 서로 배타적인 것은 아니고, 표현과
서사를 교대시키는 동일한 영화에서 자주 결합되어 나타나기도 한다.
이에 대한 하나의 사례를 들면 〈시민 케인〉(1941)이다. 바쟁은 이 영
화의 몽타주가 드러내는 투명성을 매우 찬양했지만 그것의 특히 서막
전체는 '서사-재현적'이라기보다는 더 '표현적'이었다는 점이 밝혀
졌다. 그러나 이 두 방향이 두 개의 윤리적 선택에 부합한다는 것을 우
리는 이해한다. 즉 그것들의 하나는 우리의 세계라는 매우 모방적인 하
나의 '가능한 세계'의 광경을 목격한다는 환상을 주고자 하는 욕망에
부합한다. 다른 하나는 이미지는 모방적 측면에도 불구하고 세계 자체
가 아니라 하나의 객관화된 현실(réalité)의 해석적 재현임을 드러내면
서 관념들을 탄생시켜 공감하게 하고자 하는 욕망에 부합한다. 이 객
관화된 현실 자체는 이미 현실(le réel)에 대한 해석을 나타내면서 우리
로 하여금 세계와 우리의 경험에 대해 성찰하도록 도움을 줄 수 있다.

몽타주와 미디어

TV와 새로운 미디어들에서 몽타주에 대한 이런 이론으로부터 남은
것은 무엇인가?

미디어 영역의 커다란 점령자인 광고는 대개의 경우 매우 간단한
서사적 몽타주를 택하지만 그것 역시 표현적 혹은 '생산적' 몽타주를
많이 이용하고 있다. 사실 어떤 논증적 이야기를 하려는 목적보다는
어떤 제품과 연결된 개념(여성성 · 야성 · 자유 따위)을 창출하려는 목
적을 지닌 몽타주들을 흔치 않게 볼 수 있다. 에이젠슈테인의 경우처

럼 이런 몽타주들은 설득적일 수밖에 없고 관객들의 행동에 영향을 미치고자 한다. 그에게 영화의 메시지에 감동된 인간은 혁명적이고 투쟁적인 새로운 인간이 되지 않을 수 없었다. 다른 사람들에게 관객은 적극적인 소비자, 구매자가 되어야 한다. 두 경우 서사적이기보다는 더 표현적인 기법이 관객을 설득시키고자 애쓸 뿐 아니라 기호학적 의미에서 '신호'처럼 작용하고자 한다.[42] 다시 말해 자동적인 행동 반응을 인위적으로 야기하고자 한다.

이 사례에서 우리가 알 수 있듯이, 표현적 몽타주는 사람들이 언뜻 생각하는 것보다 훨씬 우리에게 친숙하다. 비록 이 경우 시청각적 담론이 관객의 행동적 선택에 영향을 미치고 굴절시킬 수 있다는 생각을 배후로 하는 의도적이고 사유된 표현적 몽타주이긴 하지만 말이다.

이제 오랫동안 광고의 담론과 더불어 텔레비전 담론의 상징처럼 간주되어 왔던 또 다른 유형의 담론, 즉 텔레비전 뉴스를 보다 면밀히 검토해 보자. 텔레비전 뉴스에서 어떤 유형의 몽타주가 실현되는지 살펴보자. 영화 몽타주(우리가 언급했듯이, 이것은 여전히 대단한 시조이자 대단한 모델로 남아 있다)의 원칙들은 완전히 철수되었는가 아니면 그 반대로 수용되었는가? '텔레비전 뉴스'는 우리가 방금 상기한 몽타주를 통해 의미를 생산한다는 커다란 원칙들을 벗어나는가 벗어나지 않은가?

물론 텔레비전 뉴스의 기획은 고전적 영화 기획과 매우 다르다. 영화에서와는 달리 그것은 픽션의 세계들, '가능한' 세계들을 우리에게 제시하는 게 아니라 '입증된' 세계를 제시하고자 한다. 뉴스 진행에서 사람들은 더 이상 이야기도 하지 않고, 판단도 하지 않으며 '정보

42) Cf. Th. Sebeok, "Six espèces de signes: propositions et critiques" in *Degrés*, n° 1, Bruxelles, 1974.

를 제공한다.' 그러나 사람들은 영화에서처럼 이미지들과 소리들을 동원하여 정보를 제공한다. 따라서 우리는 관객들과 암묵적으로 확립한 소통 기획 및 계약의 특수성을 고려할 때 몽타주의 원칙들이 변하고 있는지 자문할 수 있다.

앞서 자주 밝혀졌고 상기되었듯이,[43] 우선 목격되는 것은 뉴스를 믿게 하기 위한 장치를 등장시킨다는 것이다. 예컨대 스튜디오의 플로어와 그 무대 장식, '눈을 마주 보고'[44] 마주 대하는 진행자, 생방송, 전문가들-릴레이(교대), '주제들' 같은 것이다. TV가 이른바 유출의 매체라 할지라도, 다시 말해 그것이 이미지를 중단 없이 연속적으로 쏟아내고 있다 할지라도, 우리는 이 연속체가 커다란 집합체들에 이어 하위 집합체들로 분할됨을 쉽게 알아차릴 수 있다. 방송프로그램과 그것의 여러 순간들, (프로그램 제작 참여자들을 알리는) 첫머리 자막, 광고 '지면' 등을 들 수 있다. 그래서 뉴스는 하나의 일관된 전체로 지각되지만 숏들로 된 여러 복합체들로의 분할을 벗어나지 못한다. 그것은 영화처럼 몽타주의 단위로 숏만을 지니지 못한다. 유기적으로 결합된 여러 구분단위들이 주기적으로 지각된다. 우선 첫 머리 자막의 프레임 구분단위가 나오고, 다음으로 비록 파편화되어 있지만 뉴스의 일관성을 보장해 주는 구분단위, 즉 플로어의 구분단위가 나온다. 이 구분단위에 진행자가 내놓는 다른 구분단위들, 즉 뉴스에서 다루어지는 여러 '주제들'에 부합하는 단위들이 삽입된다. 여기서 여러 하위 구분단위들, 즉 르포르타주 · 인터뷰 · 초대손님 따위 등은 전체적 '주제'를 구성하여 하나의 전체를 만들어 낼 수 있다.

문제는 영화의 몽타주와는 다른 혹은 공통적 몽타주가 있느냐, 그리고 그런 게 있다면 그것은 어떤 목표를 추구하는지 아는 것이다. 왜

43) 예컨대 in *Le JT: mise en scène de l'actualité à la télévision*(dir. B. Miège), Paris, Documentation française-INA, 1986.

44) Cf. Francesco Casetti, *D'un regard l'autre, le film et son spectateur*, op. cit.

냐하면 사용된 재료들이 같기 때문이다. 주요 목표는 물론, 픽션이 재현적이든 표현적이든 픽션과 구분되어 이미지들이 객관화된 현실 자체라는 생각을 고취시키는 것이다. 우리가 보았듯이 물론 '생방송(le direct)'은 이와 같은 환상을 지탱해 준다. '직접(direct)'이라는 말은 '진실'과 거의 동의어이고, 매체의 지시적 특수성과 장치에 연결된 시청자의 '맹목적' 믿음을 사실상 부추기기 때문이다. 세계의 이미지—흔적(세계에서 직접적으로 채취된)은 세계 자체와 쉽게 혼동된다. 사실 중요한 것은 우리가 앞서 살펴보았듯이, 가시적인 것/현실/객관화된 현실 그리고 진실을 혼합하는 공유된 경향을 시청자에게 강화시키는 것이다. 그러나 이런 과제는 그렇게 쉽지 않기 때문에 이 과제를 떠안는 것은 이미지라기보다는 텍스트, 보다 정확히 말하면, 언어적 해설이다. 이 해설은 이름뿐이다. 왜냐하면 몇몇 예외를 제외하면, 이미지의 담론과 말의 담론은 대개의 경우 분리되어 있기 때문이다. '뉴스'는 본질적으로 언어로 주어지며 이미지와는 지극히 느슨한 관계만을 지니고 있고, 이 점은 주의 깊은 시청자로 하여금 공존하는 두 담론 가운데 하나만을 따라가도록 만든다. 사실, 두 담론의 정신분열적 불일치는 소리 담론과 시각 담론을 유기적으로 결합하는 영화 읽기의 법칙들을 적용하도록 자극하기보다는 시청자의 관심을 늘어지도록 유도한다.

그러나 좀더 자세히 살펴보면, 어쨌든 '생산적'이고 표현적인 유형의 상호작용들이 우리에게 제시되기 때문에 우리는 이런 종류의 읽기에 익숙해져 있는바 그것들을 다소간 의식직으로 동화할 수 있다. 이때 이 상호작용들은 세상사에 대한 우리의 해석에 반드시 방향을 잡아 주지는 않는다 할지라도 적어도 반복적이고, 집요하며 틀에 박힌 방식으로 우리에게 제시될 수 있다.

텔레비전 뉴스에서 무작위로 추출된 두 개의 사례를 들어 보자. 미국과 (공산주의의 붕괴 이후의) 러시아 사이의 경제적 문제들에 대한 (언

어적) 환기와 동시에 붉은 광장에서 행진하는 전차들의 두 숏이 보인다(이것은 냉전이 여전히 확고하다는 틀에 박힌 표현을 나타낸다). 혹은 '외국인들(étrangers)'과의 문제들에 대한 (언어적) 환기와 함께 보이는 것은 미국의 한 대도시 근교에서 흑인들을 나타내는 두세 개의 숏이다(이것은 미국 흑인들은 '국외자들(étrangers)'이라는 틀에 박힌 표현을 나타낸다).

그리하여 '외국인'이라는 이런 안건의 몽타주는 흑인들의 이미지들로 끝나며, 러시아의 경제에 대한 주제는 붉은 광장에서 행진하는 전차들의 모습을 제시하고, 혹은 여름에 벌어진 전쟁 기록 영상들은 코소보에서 한겨울에 벌어지는 전쟁에 대한 해설을 수반한다. 이런 식으로 접근시키는 방식들은 외국인들처럼 느껴지는 흑인들, 여전히 강력한 냉전, 혹은 전쟁터에서 전쟁의 비시간성과 영속성 같은 것들의 재현을 틀에 박힌 표현을 통해 평범하게 만든다. 이 모든 효과는 의도적이든 아니든 그 어떠한 시청각적 기록물도 사실상 벗어날 수 없는 몽타주의 표현적 힘에 속한다. 사람들이 원하든 원치 않든, 텍스트-이미지를 접근시키는 방식들, 이미지-이미지의 병치들은 서로 상호 작용하여 **의미를 생산하는데, 이 의미는** 몽타주에 대한 러시아 이론가들이 우리에게 가르쳐 주었듯이, **요소들을 분리시켜 다루면 그 어느 것에도 나타나지 않는다.**

따라서 텔레비전이나 멀티미디어 같은 다른 매체들로 이동하는 것은 영화 몽타주의 표현적 기능, 즉 가장 추상적인 것으로 나타나면서도 사실 가장 강력하고 가장 빈번한 기능이다. 우리에게 가장 '자연적'이고 영화 언어를 구성하는 것처럼 보이는 서사-재현적 몽타주는 사실, 기자나 리포터 혹은 편집자는 뉴스에서 거의 이용하지 않는 상당히 복잡한 구상 작업을 요구한다. 비록 뉴스 전체를 고리(환) 모양으로 구성하고, 삼면기사를 서사화하는 등 몇몇 특징들을 빌리는 일이 있어도 말이다.

가장 많이 통용되는 몽타주는 텔레비전 뉴스를 긴급하게 준비할 때 이루어지는 것으로 배치해야 할 이미지들에 달려 있다. 두 개의 해법이 제시된다. 하나는 다루어야 할 주제와 관련된 '새로운' 이미지가 없을 때 채널의 기록물 자원에서 끌어다 쓰는 것인데, 이 방식은 기록물들의 분류 논리에 논증을 종속시킨다. 위에서 인용된 사례를 다시 들면 러시아=전차 같은 것이다. 다른 하나는 현장에서 채취한 이미지들이 있어 이것들이 다음과 같은 두 가지 절대적인 우선 사항에 따라 조립된다. 첫번째는 정보의 정당성을 증명하고 두번째는 르포르타주의 표준적 지속시간(몇 초 아니면, 1,2분)을 지키는 것이다. 따라서 우리는 현실에서 채취한 '단편들'의 몽타주를 세계에 대한 미망을 깨우치는 담론의 차원으로 끌어올리는 베르토프의 관심으로부터 매우 멀리 있다. 베르토프의 경우, 카메라는 '가시적 세계에 대한 공격'을 하게 해주며, "눈이 주는 세계에 대한 시각적 재현에 이의를 제기하고 그 자신의 '나는 본다'를 제시하게"[45] 해준다는 점을 상기하자. 시각적인 것을 통해 정보의 정당성을 증명하겠다는 배려는 그 반대로 몽타주에 시각의 모사 기능을 부여한다. 이 기능은 베르토프의 키노-프라우다(kino-Pravda: 영화-진실)의 관점을 어떤 경우에도 따르지 않는다 해도 표현적 몽타주의 수법들을 이용하기는 마찬가지이며, 이 수법들의 의미는 숏들의 단순한 조립을 통해 구축되고 생산된다.

 그러나 뉴스의 텔레비전 몽타주가 대개의 경우 표현적이라 할지라도, 그것은 항상 의식적으로 구상된 의미를 구축하는 게 아니라, 그 반대로 '수중에 있는' 핵심적인 틀에 박힌 표현들을 일간신문의 특징적인 긴급성의 차원에서 다시 조작한다. 우리가 볼 때 우리가 **거칠다**(sauvage)고 부르는 미디어의 표현적 몽타주에 속하는 게 바로 이미-본 것, 이미-사유된 것의 거의 자동적인 이와 같은 반복이다. '거칠

 45) In *Vertov, Articles, Projets, Journaux*, Paris, UGE, 1972.

다' 는 말은 '제대로 다듬어지지 않고, 세련되지 않으며, 조야하고, 미개하며 투박하다' [46]는 비유적 의미로 이해되어야 한다.

따라서 몽타주와 관련해 확인되는 것은 우리가 서사적인 것 속에 있지 않을 때 우리는 표현적인 것 속에 있을 수 없다는 점이다. 그래서 우리가 볼 때 가장 공감되고 가장 전염적이며 장르 및 미디어의 현대적 다공성에 가장 적게 저항하는 것이 이런 종류의 '거칢' 이다. 그리하여 이른바 '멀티미디어' 화면의 차원에서도 새로운 거친 표현적 몽타주가 개발되고 있다. 그것은 영화 몽타주의 수평성과 수직성을 이용할 뿐 아니라 디지털적인 것과 가상적인 것의 다(多)차원성을 이용한다. 예컨대 경사·깊이·화면삽입, 다양한 겹치기·시간성 등을 들 수 있다.

그러니까 영화의 가장 구성적이고 가장 '자연적' 인 서사-재현적 몽타주는 오디오비주얼이나 멀티미디어의 어떤 영역들에서 반드시 의식적인 선택들을 요구하고 보다 정교한 것처럼 나타난다. 반면에 흔히 '지적인' 몽타주로 느껴지는 표현적 몽타주는 거친 몽타주로서 '저절로' 이루어질 수 있다. 텔레비전 뉴스의 긴급성과 연결된 이런 유형의 몽타주는 '기록물' 의 이미지들과 현지에서 촬영된 어떤 이미지들은 상투적인 말들(topoï)의 자료집에 해당하는데, 이런 말들을 틀에 박힌 표현들의 저장고인 수사학으로 연구하여 그것들이 이미 '선(先)담론(pré-discours)들을 구성하는지 알아보면 유용하다 할 것이다. 이때 이 연구는 텔레비전의 보다 광범위한 수사학에 편입된 하나의 특수한 수사학에 대한 연구가 될 것이다.

46) In *Le Robert* 사전.

4. 미디어적 이미지와 역설의 수사학

사실 텔레비전의 특수한 수사학에 대한 연구는 상대적으로 최근의 일이다. 비록 많은 연구자들이 영화 이론의 이미 많은 결과물을 텔레비전에 그대로 적용시킬 수는 없을 것이라는 점을 이미 예감했지만 말이다.[47] 반면에 '수사학과 텔레비전'이라는 주제는 우리로 하여금 신문/잡지의 사진에 대해 이루어진 작업[48]을 TV 영역에 확대하도록 해 준다. 왜냐하면 이 두 유형의 이미지(신문/잡지와 TV)는 동일한 이미지 범주, 즉 **미디어적 이미지**에 속하기 때문이다.

따라서 신문/잡지의 사진의 수사학과 관련된 결론 가운데 어떤 것이 텔레비전의 이미지에 확대될 수 있는지, 혹은 그 반대로 차이가 나타난다면 그것은 무엇인지 검토해 보자. 우리가 내세우는 가정은 텔레비전이 설득을 시키기 위해 신문/잡지의 사진처럼 역설의 수사학을 배치한다는 것이다. 그렇기 때문에 우리가 우선 먼저 살펴볼 것은 수사학과 논증, 논증과 조작, 역설과 유혹의 관계이다.

수사학과 논증

고대로부터 오늘날까지 수사학의 역사가 보여주고 있듯이, 고전적 수사학의 다섯 영역(*inventio*: 논거 발견술, *dispositio*: 논거 배열술, *elocutio*: 표현술, *memoria*: 기억술, *actio*: 연기술) 가운데 표현술의 영역은 **비유법**(tropologie: 비유나 문채의 학문)이라는 이름으로 다른 영역

47) Cf. 특히 '수사학과 텔레비전'을 주제로 한 학술대회, LESI, Aix-en-Provence, 1999.

48) In Martine Joly, *L'Image et les signes*, 제4장, Paris, Nathan Cinéma/Image, 1994.

들에 비해 교육에서 우선시되어 왔다. 그러나 로만 야콥슨[49]의 영향으로 수사학으로의 현대적 회귀는 몇몇 수사법(은유와 환유)을 우선시하지만, '설득의 기술(art de persuader)'로 이해된 수사학의 보다 일반적인 견해 속에 그것들을 재(再)편입시킨다. '기술'은 테크닉으로 이해되고 당연히 문체의 숙달(elocutio)과 논증의 숙달(inventio)을 포함하기 때문이다.

따라서 고대인들과 현대인들 모두에게 수사학의 표명된 목적은 설득의 테크닉들을 숙달시키는 것이며, 이 기술들에 논거의 관념과 청중의 관념은 본질적이다. 수사학적 담론은 지지를 획득해야 하고 그리하여 새로운 수사학은 특히 1958년 나온 페렐만의 《논증 개론》 혹은 《새로운 수사학》과 함께 나타났다. 이와 같은 사조는 또한 현대 언어학의 사조와 만나기도 하는데, 후자에 따르면 문체는 이전에 존재하는 내용의 형식적 장식이 아니라 특수한 의미를 창조하는 자이다. 이와 같은 사조는 1902년부터 《에스테티카》에서 베네데토 크로체에 의해 시작되었다. "의미는 그것을 표현하는 재현과 더불어 자연발생적으로 나타난다." 이와 같은 학설은 옐름슬레브 · 비트겐슈타인 · 오스틴과 같은 사람들의 학설과 일치하면서도 소쉬르의 학설과는 대립된다. 그것은 내용이 아니라 질료에 주어진 형태로서의 하나의 예술에 대한 관념을 옹호한다.

우리한테 유용한 두번째 강력한 요소는 수사학이 논증과의 관련을 포함해 당연히 우선적으로 언어, 특히 문학적 언어와 관련된다는 생각이다. 배타적으로 관련되는 게 아니라 **모델**로서 관련된다. 그리하여 수사학의 '수사법들'은 언어적 소통방식에만 제한되지 않는다. 사실 오래 전에 화가들과 예술 비평가들은 피상적인 유비가 아니라 근본적인 작업(대체 · 전치 · 압축)의 결과로서, 또 서사 형태들이나 이야기 양

49) 그리고 1960년대 Nicolas Ruwet에 의한 그의 《일반 언어학 시론》의 번역.

태들과 같은 '초언어적(translinguistiques)' 범주들의 배치로서 조형적 은유에 대해 이야기했다.

따라서 우리는 **논증**이 수사학 속에 포함되어 있다고 간주한다. 게다가 이것은 롤랑 바르트가 이미 그의 〈이미지의 수사학〉[50]에서 제시한 것이다. 이 논문은 이미지에서 고전적인 수사학의 수사법들을 찾아보고 그것들만을 발견하라는 명제처럼 흔히 받아들여졌다, 사실 바르트의 시론[51]은 당시에 상대적으로 새로운 것이었던 이와 같은 점을 포함하고 있으면서도, 이미지의 수사학(혹은 시각적 수사학)이 의미를 생산하는 부차적 · 이차적 방식인 함축에 의해 특징지어진다는 생각으로 끝맺는다. 그러니까 그것은 문체론뿐 아니라 논증적 수사학과 관련된 고찰로 마감된다. 따라서 우리의 논지를 위해 이제 우리는 수사학 내에서 논증을 보다 분명하게 규정해야 한다.

수사학이 논거 **발견술**, 논거 **배열술** 그리고 **표현술**을 결합한다 할지라도, 다시 말해 정서(에토스와 파토스)와 구축(*dispositio*: 배열)과 관련되면서 담론을 설득적으로 만드는 것을 결합한다 할지라도, 우리는 논증이 페렐만이 그것에 내리는 정의에 부합한다는 것을 받아들일 것이다. 이 정의는 우리가 신문/잡지의 사진에 대한 우리의 작업에서 활용한 바 있는데, 텔레비전의 논증에도 어려움 없이 확대될 수 있다.

— 논증은 일정한 청중(파토스 · 에토스 · 로고스)과/혹은 시청자들을 상대로 한다.

— 그것은 자연 언어(대개의 경우 구어인데 이는 시청각 매체에만 해당하는 것은 아니다). 신문/잡지의 사진과 텔레비전의 경우, 그것은 자연 언어와 시각적 언어를 결합하는데, 후자는 이해가 되도록 정신적으로 '언어화' 된다.

50) Cf. *Communications*, n° 4, Paris, Seuil, 1964.
51) Cf. 본서 제4장 〈바르트와 이미지 읽기〉, p.317-334.

— 논증의 전제들은 (진실한 게 아니라) 진실일 것 같을 뿐이다. 다시 말해 그것들은 믿을 만하다고 생각되는 모든 것에 부합한다. 신문/잡지의 사진의 경우, 전제는 사진이 현실을 설명한다는 것이고, TV의 경우는 그게 '정보 제공적' 방송이든, 픽션 방송이든 방송프로그램에 좌우된다.

— 논증의 진전은 엄밀한 의미에서 반드시 논리적인 것은 아니다.

— 논증의 결론은 구속적이 아니다(다시 말해 합리적 혹은 정서적 성격을 띤다). 그리고 시청자는 그것을 받아들이든지 거부하든지 자유롭다. 일부 텔레비전 방송프로그램들의 경우와 신문/잡지의 사진의 경우, 논증은 현실의 흔적인 지시적 이미지 덕분에 진지함의 힘이 보다 강하다.

조작과 역설

따라서 모든 논증은 "생각하고 행동하며 느끼는 인간인 총체적 인간을 상대로 하기" 때문에 수사학적이라고 우리가 말할 수 있다고 해서 그게 은밀하게 조작한다는 것을 말하는 것일까? 생략이나 혼동 혹은 유혹을 통해서 말이다. 이것이 바로 논증이 시각적 혹은 시청각적 언어 영역과 관련될 때 그것에 대해 통상적으로 언급되는 내용이다. 아마 이 점을 보다 분명히 이해하기 위해서는 정의들로 되돌아가야 할 것이다.

조작?

그러니까 조작의 문제로 되돌아가야 한다. 왜냐하면 그것은 논증의 문제와 역설의 문제와 밀접하게 연결되어 있기 때문이다.

"조작이라는 그 의도적 행동을 어떻게 설명할 것인가?" 이것이 에르망 파레[52]가 제기하여 다음과 같이 답하는 문제이다. "중심적 문제는

조작적 행위의 비(非)고백적 성격(non-avouabilité)과 관련된다. 사실 담론적 조작행위는 절단된 담론적 행위이다. 왜냐하면 그 속에는 의도성이 반드시 감추어져 있고 떳떳하게 고백할 수 없기 때문이다. 조작의 **실재/외관**(être/paraître)이라는 구조는 조작하려는 의도를 **소통하려는** 의도와 연관시킬 때에만 설명될 수 있다. 조작은 부분적으로 **중화된** 소통의 의도라고 사람들은 말할 것이다. 이와 같은 조작적 의도성은 서사 행로 혹은 서사 프로그램의 형태로 구체화될 수 있다. 이 형태는 하나의 행위자가 다른 행위자들에게 작용하여 이들로 하여금 일정한 프로그램을 실현케 하는 행동을 말한다. 이렇게 함으로써 조작은 소통 의도의 계약성을 다시 문제 삼는다. 조작은 마치 계약상으로 논쟁/전쟁(polémos)에서 화해/평화 회복(논증의 계약)으로 이동해야만 하는 것처럼 작용하지만, 어떤 교환 대신에 그것이 설치하는 것은 어떤 '할 수 있는 역량(pouvoir-faire)'을 상대로 무언가를 '하게 만드는 의도(vouloir faire-faire)이다.''

조작을 벗어나기 위해선 올리비에 르불[53]에 따르면 두 가지 기준, 즉 투명성과 상호성이 필요하다. 청중은 사람들이 자신들의 애초 믿음을 수정하는 방법들을 완벽하게 의식해야 한다. 이것이 투명성이다. 그리고 상호성이 있어야 한다. 다시 말해 청중과 연설자의 관계가 비대칭적이 아니고 청중도 자신이 설득대상인 논증에서 발언권을 가져야 한다. 바로 이와 같은 두 가지 조건이 충족될 때, 수사학과 그 내부에서 논증은 조작의 비난에서 벗어나기를 열망할 수 있다.

52) Herman Parret, "Les arguments du séducteur" in *L'Argumentation*, *op. cit.*, 그리고 in *Le Sublime du quotidien*, Hadès-Benjamins, 1988.

53) Olivier Reboul, "Peut-il y avoir une argumentation non rhétorique?" in *L'Argumentation*, colloque de Cerisy, Mardaga, 1987.

역설

이제 **역설**에 대해 관심을 가져보자. 역설은 논증과 관련이 있는가?

역－설(para-doxe)을 말하는 것은 독사(doxa)를 함축한다. *Para*는 … 에 반대하여, …에 대립한다는 의미이고, *doxa*는 여론, 일반적 법칙, 상식을 의미한다.

따라서 역설은 관례나 여론과 대립되는 견해나 행위라 할 것이다.

독사는 여론이고, 상당히 피상적이지만 '합의된' 지식 형태인데, 고대의 철학은 이것에 심화되고 방법적인 지식 형태로 간주된 과학적 지식인 에피스테메(*epistémè*)를 대립시키고 있다.

따라서 수사학적 논증에서 사용되는 역설은 여론을 뒤집는 기술(技術)에 부합한다 할 것이다. 실제로 고대인들에게 역설은 청중의 지지를 끌어내기 위한 다소 충격적이고 나아가 불안정케 하는 논증적 테크닉에 해당했다. 현대 세계에서 사람들은 역설의 사용을 일종의 계략으로 간주하는 경향이 있다. 그러니까 그것은 그것과 반대되는 것을 제시해야 할 기대된 추론을 부정직하게 벗어나는 일탈로 간주된다.

우리의 관점에서 볼 때, 우리가 신문/잡지의 사진 수사학을 역설의 수사학으로 간주할 것을 제안한 것은 우리가 역설이 어떤 식으로든 사회 통념에 역행하는 방향으로 받아들여진 논증과 관련이 있다고 생각했기 때문이다. 다시 말해 그것이 사회 통념에 역행하면서도 어쩌면 다소 은폐된 방식, 시각적 언어 차원에서 명료하기보다는 암묵적인 방식으로 받아들여진 논증과 연관이 있다는 것이다. 그렇다고 조작적 방식이라는 말은 아니다.

신문/잡지의 사진에 대한 전문가들과 일반대중의 여론(doxa)은 다음과 같다.

— 신문/잡지에서 사진의 기능은 정보를 주는 것이다(원문대로). 우리는 그러나 그것이 정보 제공적이라기보다는 더 논증적이라는 점을 입증하고자 시도한 바 있다. [54]

— 신문/잡지의 '좋은' 사진은 우선 특종(*scoop*)이다. 다시 말해 유일하고 예기치 않은 것, 나아가 훔친 것이고 '언젠가 본 적이 있는' 어떤 것이다. 그래서 우리가 증거 사례들로서 확인할 수 있었듯이, 특종 사진들은 그것들의 내용(살육, '피플')에서 지극히 반복적인 이미지들이다. 그 모두가 거의 유사한 내용을 지니고 있고 바르트가 《밝은 방》에서 묘사하는 도발 원칙에 따르는 사진들이다.

— 끝으로 그 어떤 것보다도 전적으로 모순적인 생각인데, 출간 가능한 사진은 적절하게 구성되고, 시각적으로 균형이 잡혀 있는 '멋있는' 사진이라는 것이다. 이런 사진은 그것의 시각적 안락 때문에 선택되고 회화에서 물려받은 커다란 시각적 재현 법칙들과 큰 기준들과 부합하기 때문에 선택된 것이다. 이 법칙들은 존중되거나 일탈되었지만 현실과 현실의 가장 혹독한 측면들까지도 설명하게 되어 있는 이미지들 속에 존재한다. 그러나 이 현실은 중심에 놓인 것도 아니고, 의도적으로 배치된 것도 아니며, 구성된 것도 아닌 현실이다. 그리하여 삶의 냉혹함 자체가 미적 탐구에 의해 역설적으로 폐기되어 나타난다. 이 미적 탐구의 기능은 프로이트[55]에 따르면 바로 실존의 냉혹함을 덜어내는 것이다.

뉴스가 반드시 논증적이라는 점을 보여주는 것은 사람들이 미디어적 소통이 **일치주의적 진실**을 제시하기를 기대하는 시대에는 유용한 것처럼 보인다. 이런 일치주의적 진실에서 이미지와 언어적 담론은 현실에 대한 충실하고 중립적인 보고에 지나지 않는 것으로 간주된다. 그런데 수사학이 고대 이래로 '진실'과 '진실임직함'을 대조시키면서 우리에게 가르치는 것은 청중을 설득시키고자 하는 모든 담론이 청중에게 '진실'보다는 '진실임직한' 것, 다시 말해 청중이 이미 알고 있

54) Cf. *L'Image et les signes*, *op. cit.*

55) In *Malaise dans la civilisation*, Paris, PUF, 1976.

고 그가 받아들일 수 있는 것을 선호하여 제시한다는 점이다. 진실은 철학자와/혹은 과학자의 연구에 부합하는 것이고 이들의 논지는 서사 담론과 대조되는 논증적 담론, **뮈토스**와 대조되는 **로고스**의 원형 자체 라는 것이다.

철학적인 것과 신화적인 것, 논증적인 것과 서사적인 것 사이의 고 전적 대조에서 논증적인 것(로고스)은 검증 가능한 담론과 관련되는 반면에 서사적인 것(뮈토스)은 검증 불가능한 담론과 관련되고 픽션을 논픽션과 대비시킨다. 우리가 이와 같은 접근에 따라 미디어적 담론 을 검토한다면, 우리는 (신문/잡지의 사진이나 텔레비전 뉴스와 같은 시 각적인 것을 포함한) 정보를 서사적인 것 쪽이 아니라 로고스와 논증적 인 것 쪽에만 위치시킬 수 있다. 그러나 정보적인 것 자체가 이 논증적 인 것에 속하고 따라서 역설을 포함한 모든 가능한 논거를 사용할 수 있다는 점을 설득시키기 위해선 차례로 우리가 논거를 제시해야 한다.

논증과 TV

이제 텔레비전, 특히 공적인 텔레비전에서 상황이 어떤지 검토해 보자.

우선 우리는 텔레비전을 규정하는 주요한 보편적 측면들 가운데 세 가지를 검토해 볼 것이다. 이 세 가지는 텔레비전의 사명, '눈을 바라 보는 눈의' 장치, 그리고 그것의 변별적인 기호인 '생방송'이다.

텔레비전의 **사명**을 보자. 우리가 알다시피, **TV**라는 공적 서비스의 기대되는 기능들은 "정보를 제공하고, 가르침을 주며, 기분전환을 해 주는 것"이다. 이와 같은 지시들은 **로고스**로서 정보를 제공하고 가르 침을 주며, **뮈토스**로서 기분전환을 해준다는 두 유형의 담론과 일치 한다.

따라서 우리가 알 수 있는 것은 TV가 그것이 지닌 사명의 내용 자체를 넘어서, 모순적인(이중적?) 제약 요소에 예속되어 있다는 점이다. 왜냐하면 그것은 논증의 장소이자 동시에 서사의 장소가 되어야 하기 때문이다.

신문/잡지에 나온 사진의 경우에서처럼, 정보와 가르침의 이른바 객관성을 위한 논증은 TV에 인정되지 않는다. 그렇게 함으로써 시청자들이 텔레비전이 주는 정보에 대해 지니는 불신, 즉 우리가 '조작되고' 있다는 두려움은 시청자들 자신이 논증에서 벗어날 수 없으며 논증은 필연적으로 방향이 정해져 있다고 느낀다는 사실에서 비롯된다. 로고스는 필연적으로 어떤 사유는 아니라 할지라도 어떤 견해를 표현하며 그 목적은 이 견해를 공감하게 하는 것이기 때문에 수사학의 방법을 사용하는 것이다. 이러한 두려움 자체가 사실 고발하는 것은 논픽션적인 텔레비전 담론의 논증적 차원에 대한 암묵적인 인정이지만, 또 그것이 의미하는 것은 시청자들이 이 담론을 조작으로 느낀다(혹은 조작이 아닌가 불안해한다)는 사실이다.

그러나 이와 같은 염려는 제도 자체에 의해 유발될 수 있다. 왜냐하면 우리가 이미 알고 있듯이, 공공 서비스에 부여된 사명들의 차원 자체에서 우리는 전적으로 역설 속에 있기 때문이다. 즉 주요 사명(정보를 제공하고 가르침을 준다)은 '논거 제시하기'에 속하지만 사실 지배적인 주요한 해석은 여론(doxa)의 기대에 대한 해석이지 과학적 지식도 철학적 지식의 성격도 아니다. 따라서 시청자들이 느끼는 것은 논증이 있다 해도, 그것이 은폐되고 따라서 조작적일 수밖에 없다는 것이다. 그런데 우리가 상기해야 할 것은 올리비에 르불에 따르면, 조작으로부터 벗어나게 해주는 두 가지 기준이 투명성과 상호성이라는 점이다. **투명성**은 설득을 위해 사용된 노수들의 명료성을 말하고, **상호성**은 논증적인 명제들에 대한 수신자들의 자유 의지이다.

따라서 상황은 복잡해지고 우리가 볼 때 그야말로 역설적이 된다.

이미지와 이것이 재현하는 것의 닮음, 수사법적인 유비에서 비롯된 특히 지각적 유비(시각과 청각은 현실에서처럼 요청된다)를 통해 시청자에게 이미지가 만들어 내는, 현실에 대한 인상, 이 둘은 기표 자체의 투명성과 혼동되면서 기표의 상대적·문화적 차원들이 무시된다. 사람들이 이미지를 '세계의 거울'로 간주한다 해도, 그들은 이미지가 세계 자체만을 복원시킬 수 있다고 생각한다. 따라서 시청자는 자신이 세계 자체를 해석할 때처럼 세계의 이미지를 해석하는 데 자유롭다고 느끼지 않을 수 없을 것이다. 그러나 사실 바로 이와 같은 믿음이 적어도 다음과 같은 두 가지 이유로 상호성의 인상 자체를 파괴한다.

— 사실, 일차적으로 시청자는 담론적인 상호성의 입장에 있지 않다. 왜냐하면 세계는 하나의 담론이 아니고 세계 자체일 수밖에 없기 때문이다. 그러나 저건 우리에게 보이는 세계와 똑같은 게 아니고 이미지들은 선택되어 배열되었다는 인상이 모순적이고 역설적인 상태로 거기 있다. 여기서 이런 선택과 배열의 목적은 세계에 대한 우리의 판단이 더 이상 자유롭지 못하고 사람들이 우리한테 보여준 것에 의해, 그리고 사람들이 그것을 보여주었던 방식에 의해 결정되도록 하기 위한 것이다.

— 그리하여 투명성은 기표의 사용방식(기표의 수사학)과 혼동되는 게 아니라 그것의 투명성과 혼동되기 때문에 이 수사학을 조작의 차원으로 떨어뜨린다. 설령 이 수사학이 완전히 지각될 수 있고 이해될 수 있다 해도 말이다. 뿐만 아니라 기표의 투명성은 시청자가 TV 담론을 다른 미디어적 담론들 가운데 상대적인 담론으로 자연적으로 위치시켜 반대로 그것에 일종의 우위를 부여하는 것을 막는다. 이 우위는 글로 씌어진 신문/잡지나 라디오와 같은 여타 매체들에 대한 우위인데, 다시 한 번 역설적이다——분명하면서도 이의가 제기된다.

끝으로 상호성은 '이미지를 통해 이미지에 응대하지 못한다'는 구실로 인해 불가능한 것처럼 나타난다. 사실 우리는 동일한 **수사학적** 방

법들을 통해 모든 담론(시청각적 담론까지도)을 언제나 판단할 수 있고, 이해할 수 있으며, 상대화시킬 수 있고 응대할 수 있는데도 말이다.

공적 TV의 사명과 관련한 두번째 커다란 역설을 보면, TV에 부여된 사명들 가운데 두 가지가 정보를 제공하고 가르침을 준다는 것이라 해도, 세번째 사명(기부전환을 해주는 것)과 이것에 연결된 신화적(허구적이고 유희적인) 담론을 통해서 TV가 시청자의 대부분을 끌어들인다는 것이다. 문제의 **골든 아워**를 위한 프로그램 경쟁은 이를 증명한다. 여기서도 또한 방송되는 담론과 모순적인 것은 반복, 유도된 해석 그리고 관례이다.

장치와 생방송

우리가 사진 혹은 화상의 흔적(지표)에 지닌 의미적 힘에 '생방송'의 동시성을 덧붙이면, 텔레비전에 고유한 이 장치가 그 자체만으로 어떻게 텔레비전을 **역설적 수사학** 속에 직접적으로 등재시키는지 알수 있다. 사실 장 피에르 뫼니에와 다니엘 페라야가 강조하고 있듯이,[56] "시청자에게 말을 하는 것은 전적으로 역설적인 무언가가 있다. 시청자에게 말하는 자는 '상상적인' 세계(이 상상적인 세계로부터 그는 시청자에게 말을 건다)와 시청자가 존재하는 현실 세계 사이의 사실상 불가능한 접촉을 확립하며, 바로 이와 같은 접촉 작업으로부터 그들의 분리가 지닌 명백성이 나타난다."

그리하여 발화행위는 두 세계에 동시에 속하고자 한다. 하나는 이미지의 세계이고, 다른 하나는 시청자의 현실 세계인데, 이들 세계는

56) Jean-Pierre Meunier et Daniel Peraya, *Introduction aux théories de la communication*, Bruxelles, De Boeck Université, 1993.

사실상 분리된 두 세계이다. 그러나 이와 같은 장치는 또한 입장들, 그러니까 매개적이지만 역시 역설적인 입장들을 제안한다.

(진행자와 르포르타주가 있는) 텔레비전 뉴스가 지닌 현실감과 이 뉴스가 우리와 관련된다는 느낌은 필연적으로 다소간은 픽션에 속한다는 점에서 언제라도 픽션으로 완전히 바뀔 수 있다. 왜냐하면 뉴스의 이미지들은 픽션의 이미지들로 지각되고 진행자는 다소간 자신의 역할을 수행하는 인물이 되기 때문이다. "극단적인 경우, 이미지는 그것의 권리를 되찾으면서 그것의 자율성과 모순되는 것을 동화시키고, 발화행위의 장치를 다른 것과 마찬가지로 하나의 광경으로 만든다. 그리하여 텔레비전 뉴스는 텔레비전 뉴스의 이야기가 되어 버린다."

다른 한편 이러한 장치는 여러 메시지의 허울뿐인 발화자들, 진짜 저자들과는 구분되는 그런 발화자들을 등장시키는가? 시선을 통해 인위적으로 결합된 두 공간의 분리에 대응하는 것은 다소간 은폐된 다른 분리 시스템들인데, 이 시스템들이 장치 전체를 애매하게 만들었고 어떤 사람들에게는 TV, "그것은 인물이다"[57]라고 생각하게 만들었다.

끝으로, 하지만 장치가 상상적 재현과 현실 세계 사이에 유도하는 이 원성은 이와 같은 재현과 이 세계의 관계문제를 비록 암묵적으로라도 제기한다. 그래서 시청자로 하여금 이 관계를 재평가하게 만드는 조정작업(일부 언어학자들은 이것을 **확증적 발화/수행적 발화**라는 표현으로 재검토할 것을 제안한다)이 유발된다. 바로 이와 같은 재평가 시도가 조작에 대한 두려움 자체에서 나타나는 것이다.

TV에서 뉴스의 장치는 이런 도식에 속하는가? Y-Y축은 감추어진 작용 프로그램을 위해 소통 및 논증의 의도를 중화시킨다고 말할 수 있는가?

그렇지 않다. 텔레비전 뉴스와 관련해서도 그렇지 않으며, 선거 담

57) Serge Daney.

론 및 광고와 관련해서도 그렇지 않다. 선거 담론 및 광고는 대개의 경우 조작적 담론으로 지칭되고 있지만 말이다. 사실, 이 두 가지에서 어떤 경우에도 목표는 은폐되지 않는다. 모든 텔레비전 시청자는 정치인이 자신한테 투표하도록 설득시키고자 하는 한편, 광고주는 자신의 물건을 사게 하고자 한다는 것을 알고 있다.

반면에 궁극적인 역설을 함축하는 무언가, 고백 불가능하다기보다는 고백되지 않은 무언가가 있다고 말할 수 있다. 왜냐하면 이 고백되지 않은 것을 모두가 알고 있기 때문이다. 실제로 시청자에게 보내지는 시각적 영상에서 아무도 서로 눈을 마주하지 않는다는 것을 모두가 알고 있지만, 이것이 언급되지는 않는다. 이는 일종의 비밀(두 세계가 분리되어 있다)이지만 이 비밀은 흉내의 형태(눈을 바라보는 눈)나 변장의 형태(의미작용적 신체)로 나타난다.

유혹과 TV

그런데 고백 불가능한 게 아니라 고백되지 않은 이런 유형의 비밀은 조작자의 논거를 구성하는 게 아니라 유혹자의 논거를 구성한다는 것을 입증하는 인물은 여전히 에르망 파레이다.[58]

유혹자의 경우, (조작자의 경우와는 달리) 이 비밀은 고백 불가능한 게 아니라 고백되지 않는다. 왜냐하면 그것은 감추어져 있을 뿐 아니라 의도적 의지 없이 보여지기 때문이다. 조작에서처럼 행동하는 주체는 없다. 현실적으로 아무도 행동하지 않는다. 왜냐하면 유혹은 조작이나 거짓과는 반대로 탈주체화하기 때문이다. 에르망 파레의 설명에 따르면, 모든 유혹자들(동 주앙에서 예수까지)은 동일한 **역설**, 비밀과의 동일한 동맹, 객관화의 동일한 논리를 배치한다. 그리하여 유혹

58) In *op. cit.*

자는 거짓말쟁이도, 조작자도, 불행도 아니다.

유혹의 수사학이 있는가? 에르망 파레에게, 유혹이 수사학에 없는 게 아니다. 설령 수사학이 부분적으로 설득에 한정되어 있어 왔다 해도 말이다. 한편 아리스토텔레스[59]는 "볼거리와 노래가 유혹을 할 수 있지만 시학에 고유한 게 아니다"는 점, 다시 말해 그것들이 설득에 속한다 할지라도 그 방식은 논증적인 합리성에 의거하는 게 아니라는 점을 인정한다. 그가 볼 때, 노래와 모든 이야기는 다른 유형의 합리성에 속한다. 유혹은 설득의 힘도, 논거도 없기 때문에 세이렌의 노래처럼 모든 변증법과 모든 수사학을 무시한 채 영혼들이 강제로 귀 기울이게 만들면서 조종한다(psychagogein). 그리하여 그것은 황폐화를 가져온다. 황폐화를 가져오는 이유는 그것이 더 이상 합리적인 차원에서만 지지를 끌어내지 않고, 감정적 차원에서 지지를 끌어내기 때문이다.

결국 모든 TV가 필연적으로 따르는 것은 **이성이나 조작의 논리라기보다는 유혹의 논리**라고 우리 역시 생각할 수 있다. 모든 상업적 논리가 요구하는 경쟁 앞에서 유혹의 논리는 사설 TV뿐 아니라 공영 TV가 균형을 잡고자 내놓은 해결책이다.

이상과 같은 모든 도정은 우리로 하여금 미디어, 특히 시각적이고 시청각적 미디어에서 조작의 문제를 새롭게 고찰하게 만든다. 사실 역설이 장치의 차원에서, 그리고 특히 미디어 일반과 텔레비전의 소통 기능의 차원에서 존재한다 해도, 그것이 이것들의 특수성도 아니고 어떤 조작 차원의 보장도 아니다.

텔레비전 담론은 그 전체가 언제나 논증적이지만 **논리적인 것**보다는 **신화적인 것**의 범주에 더 속하는 것 같다. 그럼으로써 그것은 시장의 논리가 초래하는 유혹의 논리에 부합하는 것 같다. 따라서 에르망

59) In *La Poétique*.

파레를 패러디하자면, 텔레비전은 거짓말을 하는 것도 아니며, 조작을 하는 것도 아니고 유혹하기 때문에 다만 **황폐화시킨다**고 말할 수 있을 것이다.

그렇기 때문에 우리가 보았듯이, 교육방법은 작품이 야기하는 정념의 이미지와 그것이 인도하는 해석적 방황의 이미지를, 작품의 사회문화적인 주변에 대한 연구를 보완하는 작품 자체로의 회귀 차원에서, 정화하는 데 전념해야 한다.

5. 이미지의 분석, 해석 그리고 작품으로의 회귀

이번 마지막 부분에서 우리는 이미지 분석의 문제와 분석의 방법들로 되돌아가고자 한다. 사실, 이미지만으로도 우리가 그 어떤 것이든 이미지에 대해 지닌 것보다 기대·두려움 혹은 욕망을 더 많이 표현하는 해설의 매우 무거운 중압감을 상쇄시켜 줄 수 있다. 이미지에 토대해 혹은 이미지를 중심으로 텍스트를 그것의 내용과 대면시키는 것은 아마 우리로 하여금 이 매체에 연결된 상상적 일탈들을 분산되지 않도록 한 방향으로 유도하고 매체에의 접근과 그 해석방법들을 가르치는 데 도움을 줄 수 있다 할 것이다.

그러나 우리가 어느 정도인지 알고 있는 것이지만, 흔히 이미지의 분석은 시각적 사유(와 즐거움)를 로고스 중심주의로 불가피하게 환원시키는 작업으로 간주되거나, 아니면 이미지의 교육방법에 대한 필요악으로 간주되고 있다. 하지만 그 어떤 경우에도 그것은 시각적 경험의 풍요로움과 복잡성을 설명할 수 없으리라는 것도 알고 우리는 있다. 이 시각적 경험이 미적이든 미디어를 통한 것이든 말이나.[60]

이미지의 분석과 이것이 귀착되는 필연적 언어화가 시각적 경험을

총체적으로는 복원시킬 수 없다는 것은 분명한 사실이다. 분명 로고스 중심주의적인 이 분석으로부터 예정되어 있는 것은 이런 점이다. 그렇기 때문에 이 분석이 야기하는 상당수의 저항적 요소들을 검토한 후 우리가 보여주고자 하는 것은 이 분석에 대한 기대가 수정된다면, 분석은 환원적인 교육적 작업의 기능보다 훨씬 더 본질적인 기능, 즉 완전한 능동적 수용의 차원에서 작품을 완성시키는 데 기여하는 기능을 가질 수 있다는 점이다.

분석 '방법'들에 대한 서두로 시작하자. 먼저 확인되는 것은 보편적인 방법은 없다는 것이다. 그림들에 대한 '과학적' 분석 이외에도 이미지에 대한 수학적·역사적·미학적 또는 기호학적 분석이 있다. 또한 우리가 생각할 수 있는 것은 바우하우스의 칸딘스키나 요하네스 이텐에 의해 이미 있는 그대로 제시된 작품 분석인데, 이 분석은 반 고흐가 자신의 서신 속에서 드러내는 분석과도 다르고, 영화와 관련한 바쟁 같은 인물의 분석과도 다르다. 이처럼 사례들은 얼마든지 더 제시될 수 있을 것이다. 우리로 말하면, 이미지에 대한 기호학적 분석방법론의 사례들을 제시한 바 있다.[61] 이것들은 말하자면 기호학적 접근의 영역을 포함해 방법들이 정해지는 목표에 따라 달라질 수 있다는 점을 분명히 밝히면서도 이미지에서 실현되는 의미 생산방법들에 대해 연구한 것이다.

연구자 피에르 프레스노 드뤼엘은 포스터에서 형태/색깔의 조직에 대한 연구, 다시 말해 '언뜻 본' 이미지의 효율성에 대한 연구를 위해 도안가 플랑튀와 동일한 방법을 사용하지 않는다. 플랑튀는 신문/잡

60) 이번 절에서 우리는 〈이미지의 분석: 저항과 기능〉에서 제시된 커다란 줄기를 받아들일 것이다. In *Peut-on apprendre à voir?*, L'Image, ENSBA, 1999.

61) Martine Joly, *Introduction à l'analyse de l'image*, Nathan Université, coll. "128," 1994.

지의 데생에서 '사악한 자'와 '선량한 자'를 구분하게 해주는 (물리적 의미에서) 특징들의 변화를 '분석'했다.

그러나 이미지 분석의 보편적 방법이 없다 해도, 분석은 다음과 같은 것들에서 몇몇 일반적인 성향을 나타내고 있다.

— 분석의 수행.

— 분석이 구상되는 방식.

— 분석의 기능들.

바로 이와 같은 일반적 성향들에 대해 우리는 잠시 살펴볼 것이다.

분석의 수행

분석은 시각적 혹은 시청각적 작품들이나 '제품들'에 대한 무의식적인 수용과는 구분되는 특수한 수용방식이다. 우선 그 이유는 그것은 일정한 방향이 있는 고찰 **작업(노동)**이고 이러한 작업은 무의식적인 비전을 파괴하고, 절멸시키며 매장시키기 때문이다.

고정된 이미지의 관조가 작품이 지닌 생명력의 요소로서 받아들여지고 나아가 이해된다면, 이 이미지의 합리화, 그러니까 그것의 분석적이고 언어적인 형태화는 훨씬 덜 그러하며, 작업으로서의 분석을 둘러싸고 있는 불신을 조건 짓는다. 왜냐하면 관조는 즐거움, 나아가 향유의 관념에 연결되어 있는 반면에, 작업은 어원에도 나타나 있는 고통의 관념과 관련되지는 않는다 해도, 불쾌의 관념과 관련되어 있기 때문이다. 주지하다시피, 개별 영화나 동영상의 분석을 보면, 이것은 그 대상을 분명하게 파괴한다.

따라서 '작업'으로서의 분석은 전문가와 그리고 경우에 따라서 교육자와 관련된다고 생각된다. 그것은 그 어떤 경우에도 보통의 관객(시청자)과도 애호가와도 관련되지 않는다. 그것에 대해 보통의 관객과 애호가는 우리가 방금 보았듯이 작업이라는 관념에 종속된 상당수

의 저항적 요소들, 때때로 역설적인 몇몇 선입견들(*a priori*)에 의해 고취된 그런 저항적 요소들을 유지하고 있다.

이러한 저항적 요소들은 또 다른 저항적 요소들에 의해 부추겨지는데, 이것들 역시 분석이 함축하는 작업의 관념으로부터 비롯되는 매우 이데올로기적인 일련의 대립들과 연결되어 있다. '여가'와 '작업(노동),' 그리고 '느낀다'와 '이해한다'와 같은 대립들 말이다.

'여가'와 '작업'의 대립: 이것은 산업화가 낳은 서구 자본주의 사회의 조직을 지배하는 매우 잘 알려진 대립이다. 이미지(이것은 차례로 책과 손쉽게 대조된다)는 단번에 여가, 따라서 (의심스럽긴 하지만) 즐거움·수월함·보는 행위 쪽에 편입되고, 이것들은 배우는 행위와 이해하는 행위가 아니라는 것이다. 그리고 설령 공적인 텔레비전의 본래 사명이 '정보를 제공하고, 기분전환을 해주며 교육하는 것'이라 해도, 교육의 측면은 대중매체에서 유지하기가 어렵다는 게 끊임없이 드러났다. 그것이 유지될 때, 대개의 경우는 수련의 관념에서 노동과 괴로움의 관념을 덜어주기 위해 다소 바보같고 단순화시키는 형태로 이루어진다. 그러나 수련과 관련된 이와 같은 미디어상의 암묵적인 측면은 재앙적일 뿐 아니라 가짜이다. 왜냐하면 어린아이는 최소한 그를 싫증나게 하지만 않는다면, 배우면서 그리고 배우는 것을 좋아하면서 성장하기 때문이다.

한편 '느끼다'와 '이해하다'의 대립을 보면, 이것을 불러일으킨 것은 우리 서구 사회가 고대 세계에서부터,[62] 그리고 서명된 최초의 작품들이 나온 이후부터 유지해 온 '예술가의 이미지'이다. 이러한 대립 역시 시각적 작품들에 대한 분석을 시대에 따라 신성한 본질 혹은 광란적 본질을 지닌 '손댈 수 없는' 예술[63]에 대한 침해라고 배척하는 데

62) Cf. Kris et Kurtz, *L'Image de l'artiste dans la société occidentale*, Marseille, Rivages, 1987.

기여하고 있다. '이해하기'와 대립된 '느끼기'의 고양은 또한 사진작가 수잔 손탁이나 그래픽디자이너 에이프릴 그레이만 같은 자들의 다음과 같이 상대적으로 현대적인 슬로건들에서도 다시 나타난다. "생각하는 게 아무것도 생각하는 것이 아니라며 생각하지 마라." 혹은 "해석은 세계에 대한 지성의 보복이다. 해석하는 것은 빈곤하게 만드는 것이고, 세계를 축소시켜 의미의 유령적 세계를 확립하는 것이다. 그런데 이미지는 '물·신비·감정, 비이성적인 것, 설명되지 않은 것'과 관련이 있다 할 것이다."[64]

그러니까 분석한다는 것과 따라서 해석한다는 것은 미적 향유의 원칙 자체와 대립되는 활동이라는 생각되는 것이다. 게다가 이런 생각은 우리가 이미지에 대한 분석에 접근할 때 학생들이 흔히 나타내는 염려이다.

저항적 요소들과 분석의 기능

뿐만 아니라 이미지의 분석은 무모한 만큼 쓸데없다는 것이다. 우선 그게 쓸데없는 이유는 이미지가 보편적 언어로 쉽게 간주되기 때문이라 한다.

사실 적어도 구상적인 이미지들의 '읽기'가 지닌 외관상 '자연성'이 생각케 하는 것은 이미지들의 분석 혹은 연구가 전 세계에서 생산된 구상적 이미지들이 모든 사람이 알아볼 수 있기 때문에 더욱 불필요하다는 점이다. 이런 유형의 단언에는 부분적인 진실이 있지만 절대적인 것은 아니다.

63) Cf. 이런 유형의 태도를 자주 비난했던 Hubert Damish니 Louis Martin 같은 저자들.

64) Cf. 본서 제4장에서 뒤에 나오는 "Le refus d'interprétation" 그리고 "Image et discours" in *L'Image et les signes, op. cit.*

— 시각적인 재현에 필요한 변형들(축소·단일색조, 부피나 색깔의 부재 등)을 어린 시절부터 배우거나 관찰한 적이 없는 자들은 그것들을 알아보지 못한다.

— 다른 한편 '알아본다는 것'은 '이해한다는 것'을 의미하는 게 아니다. 도상적인 것에서 상징적인 것으로, 외시(dénotation)에서 공시(connotation)로 넘어가기 위해선 형태들의 알아보기로부터 추가적 단계인 해석으로 넘어가야 하는 것이다. 이 해석은 제작과 방영(배급)의 조건들, 일정한 사회의 상징들, 요컨대 재현과 시각적 소통의 문화적 맥락을 (암묵적으로라도) 인식하기를 요구한다.

그리하여 '보는 방법을 배우는 것'은 '보는 행위'를 의미의 연동소, 따라서 비가시적인 것의 연동소로 간주하는 방법을 배우는 것이라고 생각될 수 있을 것이다.[65] 왜냐하면 이해되는 것은 이미지 속에 결코 구체적으로 다 존재하지는 않고, 이미지의 (넓은 의미에서) 미적 내용에 입각해 추론되고, 연상되며, 상상되기 때문이다.

따라서 우리는 이미지, 특히 미디어적 이미지에 대한 불신의 역설인 첫번째 역설과 마주한다. 사실 이 이미지는 우리를 조작할 수 있다고, 다시 말해 우리가 지각하지는 못하지만(그렇다면 이미지 읽기의 '자연성'은 어디로 가는가?) 우리의 행동을 조건 지을 수 있을 만큼 강력한 메시지(가장 나쁜 메시지들은 물론 폭력, 맹목적 소비, 정치적 맹종 같은 것을 낳을 수 있다)를 만들어 낼 수 있다고 간주되고 있다.

두번째 역설은 우리가 이미 환기시킨바 있는 또 다른 유형의 편견에 의해 생산된다. 즉 분석하고 해석한다는 것은 저자가 반드시 원하거나 소망하지는 않았을지도 모를 무언가를 생각하거나 느낄 위험성이 있다는 것이다. 이것이 의미하는 바는 이미지의 해석에는 어떤 자유가 있을 수도 있지만(그렇다면 맹목적인 조건화의 자연성은 어디로 갔는가?)

65) Cf. 본서 제2장.

의심스러운 자유이다. 왜냐하면 저자의 의도에 대한 바람직한 존중은 분석에 새로운 걸림돌이 되고 있음을 알 수 있기 때문이다. 이 걸림돌은 사실 우리의 교육제도와 관련된 이데올로기적 저항을 드러낼 뿐 아니라 시각적 소통의 이른바 자연성과 보편성의 관념과 맞지 않는다.

분석의 기능

그러나 우리가 미적 경험이 시대에 따라 생각되었던 방식을 참고한다면, 움베르토 에코의 표현을 빌리면[66] '말로 표현할 수 없는 것으로의 그 회귀'는 언제나 여전히 향유와 노동의 분리에 의거하고 있는데, 사실 이러한 분리는 실러[67] 같은 사람들에게는 헬레니즘이 재현했다고 보는 어떤 총체성의 상실과 같은 것이다. 그가 볼 때, 우리는 이와 같은 상실된 총체성을 복원시켜야 할 의무가 있다는 것이고, 오직 미적 상태만이 인간성의 총체성 차원에서 모든 장애물을 없앨 수 있는 정신적 성향을 유도함으로써 노동이 소외되지 않는 보다 유토피아적 상태로 나아갈 수 있다는 것이다.

예술의 승화에 대한 부르주아의 반작용으로서 예술에서 얻는 즐거움에 관한 아도르노의 격앙된 비판으로 넘어가 보자. "부르주아는 예술이 관능적이고 삶은 금욕적이기를 원한다. 그런데 그 반대가 더 나을 것이다." 보다 온건하게 우리가 그 반대로 바르트를 따라서[68] 미적——그리고 미디어적——경험이 (노동으로서의) 행동함과 전혀 대립되지 않기를 바란다면, 분석은 아래와 같이 완벽한 수용과 해석에 필요한 분명한 상당수의 기능을 수행할 수 있다고 생각할 수 있다.

— 취향을 만족시킴.

66) In *Sémiotique et philosophie du langage*, 프랑스어 번역본, Paris, PUF, 1992.

67) Hans Robert Jauss, in "La jouissance esthétique," *Poétique*, n° 39, Paris, Seuil, 1979에서 재인용.

68) In *Plaisir du texte*, Paris, Seuil, 1973.

— 계몽적 기능.

— 비판적 기능(판단).

— 인지적 기능.

이렇게 함으로써 분석은 미적——그리고 미디어적——경험의 세 가지 근본적 범주인 *aesthesis*(감성), *catharsis*(정화) 그리고 *poïesis*(제작)를 작품을 완성시키는 자율적 기능들의 전체로 화해시키면서 종합의 도구 역할을 할 수 있을 것이다.[69]

(분석을 통해) 판단을 공들여 만들어 내기 위해 잠시 관조의 *aesthesis*를 떠나고 *catharsis*의 감동을 자제한다는 것은 *poïesis*를 완수하게 해준다. 다시 말해 작품의 완성에 참여하게 해준다.

앞서 인용한 괴테의 말을 환원해 설명하자면, "이미지를 바라보는 세 종류의 관객이 있다" 할 것이다. "첫번째는 판단하지 않고 즐기고, 세번째는 즐기지 않고 판단하며, 중간에 있는 두번째는 즐기면서 판단하고 판단하면서 즐긴다. 이 마지막 관객이 엄밀하게 말해 (예술) 작품을 재창조한다."

따라서 우리의 주장은 이와 같은 확인된 사실에 동조한다는 것이고 이러한 '중용'이 시각적 작품과 시청각적 작품의 수용과 해석에 불가결하다고 진심으로 말하는 것이다.

이제 분석이 아무리 미미하다 할지라도, 그것이 어떻게 이미지의 해석에 경계를 세우고 또 그 내용을 풍부하게 하는 데 기여할 수 있는지 이해가 되는 것이다. 해석에 경계를 세우는 방식은 그것의 결론을 내재적 해석에 의한 작품의 내용 및 구성 자체와 대면시키는 것이다. 해석의 내용을 풍부하게 하는 방식은 작품의 신체인 텍스트 속에서 채취하고 또 작품의 출현 및 해독 맥락에서 채취한 요소들에 대한 외

69) Cf. Jauss, *ibid.*

재적 해석을 통해 해석을 살찌우는 것이다.

분석을 통해 풍요로워진 이미지 해석은 우리가 보았듯이 기억, 틀에 박힌 표현 그리고 유혹 사이에 위치함으로써 아마 명철성과 효율에서 보다 나은 모습을 드러낼 수 있을 것이다.

6. 회고와 결론

그러나 이미지의 분석은 이것을 불러일으켰던 1960년대의 초창기 기호학과 마찬가지로, 제한적으로 간주되고, 지나치게 옹색하게 실증주의적 야심의 성격을 띤다고 간주되는 경향이 있다.

그렇기 때문에 우리가 볼 때 롤랑 바르트와 그의 업적을 되돌아보는 작업으로 본서에서 전개한 연구를 마감하는 일은 흥미롭다. 우리는 이미지의 해석에 대해 고찰했고, '관객의 기대' 가 야기하는, 이 해석의 조건화에 대해 검토했다. 사실 여기서 이 선구자의 여정을 상기시키고, 이미지의 읽기와 해석에 대한 본 연구를 이미 예고했던 그의 주장이 어떻게 개시되었는지 보여주는 것은 불필요하지 않다 할 것이다.

바르트와 '이미지 읽기'[70]

이 회고는 다소 '단편적인' 형태로 일정한 '방식으로' 제시될 것이다.

롤랑 바르트
결산: "하나의 인생: 연구 · 질병 · 임명들로 이루어짐. 그럼 그 나머

70) 이 항목은 2001년 포츠담에서 〈커뮤니케이션, 미디어 그리고 사회〉라는 주제로 개최된 프랑스-독일 학술대회 때 발표된 논문을 부분적으로 재수록한다.

지는? 만남 · 우정 · 사랑 · 여행 · 독서 · 즐거움 · 두려움 · 믿음 · 향유 · 행복 · 분노 · 비탄이다. 한마디로 말하면 울림인가? 하지만 그것은 작품 속에서가 아니라 텍스트 속에서이다."[71]

이렇게 바르트는 타계하기 5년 전인 1975년에 자신의 삶을 상기한다. 우리는 곧바로 그의 작품으로 방향을 돌릴 것이지만, 전기적인 몇몇 요소들을 상기하면 매우 선구적인 이 연구자의 인격과 업적을 이해하는 데 도움이 될 것이다.

1915년에 태어난 그는 문학 교육을 받고, 바욘과 파리에서 중등학교 교편을 잡으며, 1939년에 그리스 비극에 대한 DES(박사준비과정에 해당하는 고등교육 학위)를 하지만, 그때부터 결핵의 최초 증상이 나타나서 여러 해 동안 요양소에 머물며 치료를 받게 된다.

훗날 1952년에 롤랑 바르트는 부쿠레슈티와 알렉산드리아에서 외국인 대학 강사가 되었다가 문화담당관이 된다. 그는 프랑스에 돌아와 국립과학연구소(CNRS) 어휘론 분야에서 연수 연구자가 된다(1952-1954). 이어서 출판계에서 1년 동안 일한 후, 그는 국립과학연구소의 보조연구원이 되었다가 사회과학고등연구원(EHESS)의 '기호 · 상징 · 재현의 사회학' 연구팀장이 된다. 1978년에 그는 콜레주드 프랑스에서 문학기호학 교수로 선출된다.

그는 1980년 파리에서 교통사고를 당해 타계한다.

롤랑 바르트가 세상을 떠났을 때, 움베르토 에코[72]는 그를 포착할 수 없고 모방할 수 없는 존재로, 그러니까 어느 누구도 '피카소적'이 될 수 없듯이 '바르트적'이 되는 것을 금지하는 그런 존재로 규정했다.

71) Cf. *Roland Barthes par Roland Barthes*, coll. "Écrivains de toujours," Paris, Seuil, 1975.

72) In *La Republica*, 26 mars 1980.

철학자 에밀리오 가로니가 볼 때[73]

"그는 이미 '타락한 자들'을 위한 '타락시키는 자'였다. 그들은 바르트의 지성과 문화적 · 문학적 감성도 없이 특히 그의 건방짐만 좋아하고 추구했던 자들이다. 바르트의 기호학 요강이 우리의 문화, 그러니까 비전문적이며 '과학적 방법'에 굶주렸지만 '과학적 방법'이 포함하는 '희생'과 맞서는 데는 주저한 우리의 문화에 이익보다는 해악을 더 많이 끼쳤음은 의심할 여지가 없다. 그러나 이 분명한 영역에서 바르트가 논의의 여지없는 여러 장점을 제시하고 있는 점 또한 사실이다. 예컨대 기호학과 언어학의 회자되는 전도, 즉──모든 통상적 견해와는 반대로──기호학이 역설적으로 언어학의 일부가 되었고 바르트가 이 전도를 이중적으로 합당하게 소쉬르 자신에게 귀속시켰다는 점을 들 수 있다."

그러니까 두 인물한테 바르트는 비평가 · 에세이스트 · 이론가 · 기호학자 · 작가였지만, 무엇보다도 초연함에서 발견으로, 발견에서 초연함으로 가고 자신의 관심 · 취향 · 즐거움의 리듬에 따라 전진하는 자유로운 존재였다.

최초 텍스트들

1953년과 1954년(이때 롤랑 바르트는 대략 마흔 살이었다)에 출간된 최초 텍스트들은 《글쓰기의 영도》《미슐레 평전》《신화론》이다. 이어서 1963년과 1967년(쉰 살 전후) 사이에 《라신에 대하여》《비평 에세이》〈기호학 요강〉〈이미지의 수사학〉《비평과 진실》《모드의 체계》가 나온다. 1970년부터 1975년 사이에 《S/Z》《기호의 제국》《사드, 푸

73) In "L'intelligence de Barthes," *Paese Sera*, 26 mars 1980.

리에, 로욜라》《고전 수사학》《신비평 에세이》《텍스트의 즐거움》《롤랑 바르트가 쓴 롤랑 바르트》가 출간된다. 1977년과 1978년 사이에 《사랑의 단상》《강의》가 나온다. 마지막으로 1980년에 《밝은 방》이 나온다.

약 30년 동안의 이력에서 이미지에 대한 참고 텍스트들은 1964년에 나온 〈이미지의 수사학〉과 그보다 16년 뒤인 1980년에 나온 《밝은 방》이다. 비록 그 사이에 텍스트들이 나왔고 이것들이 뒤에 '가시적인 것의 글쓰기' [74]란 제목으로 묶이지만 말이다. 이것은 〈이미지의 수사학〉〈사진의 메시지〉〈제3의 의미〉, 그리고 마송 · 마생 · 아르킴볼도 · 사이 톰블리에 대한 글들, 또 청취, 곧 목소리의 결정(結晶)에 대한 글들을 수록하고 있다.

이 에세이들은 결국 많지는 않지만 무엇보다도 문학(미슐레 · 라신 · 발자크 · 솔레르스), 기호학과 대중 커뮤니케이션(《신화론》《모드의 체계》)과 관련된 엄청난 작업 속에 분포되어 있다.

롤랑 바르트에게 **기호학**은 '의미작용들의 분석'이다. 사실 바르트는 다음과 같이 소쉬르의 정의를 받아들인 뒤 덧붙이다.

"그러니까 기호학은 아직 구축되지 않았기 때문에 미래적으로 볼 때, 그것의 대상은 모든 기호 체계이다. 이 기호 체계의 실체(substance)가 어떤 것이든, 또 그것의 한계가 어떤 것이든 말이다. 예를 들면 **이미지**, 텍스트, 선율적 소리, 물건 등을 들 수 있는데, 이것들은 언어는 아니라 할지라도 최소한 의미작용 체계를 구성한다. 확실한 것은 대중 소통의 발전이 오늘날 이 엄청난 의미작용 영역에 매우 커다란 현실성을 부여

74) In *L'obvie et l'obtus, Essais critiques III*, Paris, Seuil, 1982.

한다는 것이다(비록 소통과 의미작용을 혼동해서는 안 되지만 말이다). 오늘날 기호학적 유혹이 있는데, 이것은 어떤 연구자들의 환상으로부터 비롯된 게 아니라 현대 세계의 역사 자체로부터 비롯된 것이다."[75]

기호학(혹은 기호론): 우리가 알다시피 이 '인문학'은 연구자 조셉 쿠르테스[76]에 따르면, "많은 영역(문학 · 신문/잡지 · 이미지 · 사진, 몸짓에 의한 표현 · 영화 · 연극 · 건축 · 음악 등)에서 '기호들,' '의미작용,' 상호주관적이고 사회적인 '소통' 등을 다룬다. 요컨대 그것은 모든 가능한 언어들, 이 언어들의 내적 구조들과 사회적 기능을 다룬다."

30년 사이에 이 '학문'의 개념은 그 어떤 주체이든 재생산성의 기준을 준수하는 '과학성'및 방법에 대한 관심을 통해 주로 진화되어 왔다. 그런데 바로 이러한 방식은 롤랑 바르트의 방식과 반대된다. 바르트는 "사실 모방 불가능한 그 자신의 천재성에 기댔다. 따라서 진정한 '바르트주의자'는 없다."[77]

사실 바르트가 우선적으로 수정한 것은 기호학과 언어학의 관계이다. 역사적으로 볼 때, 페르디낭 소쉬르는 언어학을 기호학의 한 부분으로 생각했었다.[78] 바로 이런 주장을 바르트는 《코뮈니카시옹》지 제4호에 실은 〈소개 글〉에서 다음과 같이 전복시킨다.

"모든 기호학적 체계는 언어와 뒤섞인다. 예컨대 시각적 실체(substance)는 언어적 메시지와 겹치도록 함으로써 그것의 의미작용들을 확고히 한다(영화 · 광고 · 연재만화. 신문/잡지 사진 따위가 그런 경우

75) Cf. "Éléments de sémiologie" in *L'obvie et l'obtus, Essais critiques III, op. cit.*

76) Joseph Courtès, In *Du lisible au visible*, Bruxelle, De Boeck Université, 1995.

77) Umberto Eco, 앞에서 인용된 글.

78) Cf. Introduction au *Cours de linguistique générale*, Paris, Payot, 1974.

이다). 그리하여 최소한 도상적 메시지의 일부는 언어 제도와 중복이나 교대의 구조적 관계 속에 있다. 한편 일단의 물건들(의복, 음식)은 언어와의 교대를 통해서만 체계의 위상을 획득하며, 언어는 (분류법의 형태로) 그것들의 기표들을 자르고 사용과 동기의 형태로 그것들의 기표들을 명명한다. 우리는 이미지의 침투에도 불구하고 이전보다 훨씬 더 글쓰기의 문명 속에 있다. 어떤 실체가 의미하는 바를 지각한다는 것은 숙명적으로 언어의 자르기에 의존한다는 것이다. 의미는 명명된 것만이 있으며 기의들의 세계는 랑가주의 세계에 다름 아니다. (…) 그러나 이 랑가주가 전적으로 언어학자들의 랑가주는 아니다. 그것은 이차적 랑가주이며 그 단위들은 더 이상 기호소들이나 음소들이 아니라, 랑가주로 의미작용을 하며 결코 랑가주 없이는 의미작용을 하지 못하는 물건들이나 에피소드들로 되돌아가게 만드는 담론의 보다 확대된 단편들이다. (…) 요컨대 이제 받아들여야 할 것은 언젠가 소쉬르의 주장을 전복시킬 수 있는 가능성이다. 즉 언어학은 기호의 일반과학에서 특권적이라 해도 그것의 한 부분이 아니다. 언어학의 일부인 것은 바로 기호학이다. 아주 분명하게 말해서, 바로 이 부분인 기호학이 담론의 커다란 의미작용 단위들을 다룬다 할 것이다."

이탈리아 철학자 에밀리오 가로니[79] 같은 몇몇 사람들은 이와 같은 전복을 바르트가 제시한 단 하나의 중요한 이론적 주장이라고 높이 평가한다. 그러나 프랑스 언어학자 J. A. 그레마스 같은 다른 사람들은 이 전복을 부정한다. 그는 1967년에 파리기호학파를 창시하면서 소쉬르의 주장을 받아들인다.

오늘날도 여전히 '그레마스주의자들'은 이론적 차원에서 언어학을 우선시하는 것은 단 하나의 기호 범주만이 작동시킨다고 생각한다. 이

79) Cf. 앞에서 인용된 글.

범주는 선행성/후행성의 쌍, 선조성 그리고 시간성을 포함하는데, 그러나 이런 것들은 예컨대 시각적 세계에서는 발견되지 않는다. 시각적 세계는 흔히 병행과 동시성에 도움을 청한다. 게다가 이러한 주장은 루돌프 아른하임이 《시각적 사유》에서 개진하는 주장이기도 하다. 또한 그것은 인지과학의 현대적 발전에서도 확인된다.

그러나 롤랑 바르트의 주장은 메시지가 지닌 전반적으로 지각적 · 인지적 측면보다는 담론적(따라서 논증적) 측면을 강조하고 있는 장점이 있다고 여전히 간주될 수 있다.[80]

기호

바르트는 소쉬르와 기표/기의라는 언어학적 기호에 대해 소쉬르가 내린 이원적 정의에서 출발하지만, 나중에 나온 다른 텍스트들에서 그는 지시대상을 통합함으로써 기호에 대한 삼원적 정의를 내놓는다. 그는 이렇게 쓰게 된다. "하나의 기호는 반복되는 것이다. 반복이 없다면 기호는 없다. 왜냐하면 기호를 알아볼 수 없을 것이기 때문이고 이 재인(再認)이 기호를 성립시키는 것이다."[81]

이른바 '초기 기호학'의 시기(1960년대)에는 사실 사람들은 (퍼스 · 소쉬르 · 옐름슬레브를 참조하면서) '기호들'의 분명하고 보편적인 유형학을 확립하고자 노력했다. 이어서 (1970년대) '기호론'으로서의 두 번째 기호학은 그보다 '기호들 아래서' 혹은 '기호들 사이에서' 무엇이 일어나는지, 또 의미가 분출하는 기호들의 상호적 관계의 바탕에 무엇이 있는지, 이 의미를 동반하는 모든 뉘앙스와 모든 미세한 변화와 더불어 알고자 했다.

80) Cf. 우리의 논문 "Information and Argument in Press Photographs" in *Visual Sociology 8(1)*, Tampa, Floride, 1993.

81) In *Barthes par Barthes*, op. cit.

그리하여 파리기호학파는 시적 혹은 시각적 언어에서 이러한 상호 관계들, 다시 말해 기표와 기의가 결합된 차원에서 작용하는 상호 관계들에 대한 연구에 착수하게 된다. 실제로 그레마스의 기호학은 의미 생산의 조건들, 맥락과의 관계, 대화자들 따위를 가동시키면서 의미작용에 대한 보다 폭넓은 연구(외시와 공시뿐 아니라 발화행위나 '화용론')를 주장하게 된다.

그러나 크리스티앙 메츠, 로제 오댕과 같은 '기호학자들'의 작업, 그리고 이미 롤랑 바르트 자신의 작업은 동일한 방식으로 진화한다. '무한한 세미오시스,' 그리고 기호들의 관계가 연구된다. 기호가 단순히 '현실'뿐 아니라 유동적인 지시대상들로 되돌려 보내지는 반송이 탐구되는데, 이 유동적인 지시대상들 자체는 매번 소통 상황이나 일정한 발화행위의 상황으로 반송된다.

상호주관적이고 사회적인 관계의 중요성은 이른바 '행동'의 기호론에서 점점 더 중요하게 고려되며, 그런 만큼 의미를 연구하는 '모호함'의 기호론은 여전히 '불안정하다.'

따라서 프로프·레비 스트로스 혹은 바르트에서 비롯된 텍스트 분석에서 맥락적 분석으로, 그리고 독자(관객)의 고려로 이동이 이루어졌다.

(텍스트가 언어적이든, 시각적이든, 혼합적이든, 여타 어떤 것이든) 그것의 내적 조직에 대한 관심이 나타난 후 이어서 화용론에 속하는 모든 것과 발화행위에 대한 관심이 일어났다. 그런 후 오늘날에는 보다 '주관적인' 성격의 접근을 보다 객관적인 유형의 분석(언표의 서사적·의미적 구조 분석)에 연결시키는 시도를 하면서 '발화자'와 '발화수신자'라는 개인적이고/혹은 사회적인 두 심급에 도움을 청하는 현상이 목도된다.

그러나 J. 쿠르테스가 강조하듯이,[82] 설령 기능작용의 규칙이나 법칙이 드러나고 있다 할지라도, 일의적인 해석은 없으며 "기호학은 언

제나 임기응변적 작업(bricolage)에 속한다."

이미지

바르트는 이미지를 '고대의' 어원에 입각해 정의했다. 이 어원에 따르면 **이미지**라는 낱말은 *imitari*(모방하다)의 어근에 결부되지 않을 수 없었다. 따라서 문제의 핵심은 '유비적(analogique) 재현'이고, 이것의 있을 수 있는 '아날로그적' 코드들이다. 이 코드들은 언어의 '디지털식' 코드들과 구분된다.

여기서 우리는 퍼스의 주장과 '도상적' 기호 층위에 대한 주장을 다시 만난다. 후자는 시각적인 것뿐 아니라 유비적인 것을 함축한다. 유비적인 것은 구상적(具象的)인 시각적인 것의 동의어여서가 아니라 모방적 기호의 동의어이기 때문이다.

시각적 기호의 본질과 '시각적 언어'의 특수성 문제는 페르낭드 생마르탱[83] 같은 연구자들에 의해 발전되고 뒤에 가서 뮤(Mu) 그룹[84]에 의해 종합된다.

'의미는 어떻게 이미지에 다가오는가?' 바르트는 자문한다

바르트는 스스로 자신에게 제기하는 이 문제에 대한 답을 시도하기 위해 '매우' 수월한 것인 양 광고 이미지에 대한 연구를 선택한다.

"물론 광고에서 이미지의 의미작용은 의도적이다. 이미지가 기호들을 포함하고 있다면 확실한 것은 광고에서 이 기호들이 충만하며, 최상의 읽기를 위해 형성되어 있다는 점이다. 그래서 광고 이미지는 솔직

82) J. Courtès, *Traité du signe visuel*, Paris, Seuil, 1992.

83) Fernande Saint Martin, *Sémiologie du langage visuel*, Québec, Presses de l'Université du Québec, 1987.

84) Fernande Saint Martin, *Traité du signe visuel*, Paris, Seuil, 1992.

하거나 최소한 과장적이다."[85]

메커니즘이 있는 광고 이미지로부터 흔히 사람들은 일반적인 방식
으로 '이미지'를 단순화시키면서 그 반대로 그것의 이중성을 고발한
다. 그런데 흔히 광고 이미지는 (모든 이미지는 아니라 할지라도) 미디
어적 이미지의 원형 구실을 한다.

1960년대부터 광고는 연구의 거대한 작업장이었을 뿐 아니라 이론
의 거대한 소비자였다. 이론들은 "광고로 하여금 개인을 자신의 욕망
과 동기와의 관계 속에서, 사회의 다른 개인들과의 상호작용 속에서,
또 미디어와 이것의 재현에 대한 그의 지각 속에서 분석하고 이해하
게 해주었다."[86] **사회과학·응용심리학, 행동의 사회학적 조사(행동
주의), 정신분석학·사회학·인류학,** 요컨대 일단의 모든 연구는 상
업적 효율성을 추구하는 광고 세계에 의해 자극을 받는다. 기호학에
서는 컨설턴트 시스템이 그레마스라는 창시자를 직접적으로 계승한
이른바 '파리' 학파 출신인 장 마리 플로슈[87] 같은 대학교수들이나 연
구자들에게서 자리를 잡는다.

따라서 바르트의 경우 광고 이미지의 기호학은 우선적으로 '유비적
재현(모사)'의 분석과 관련된다. "언어적 메시지를 제쳐 놓으면, 남는
것은 순수한 이미지인데, 이 이미지는 곧바로 불연속적인 일련의 기
호를 전달하며 이 기호들의 질서는 아무래도 좋다. 왜냐하면 그것들
은 선형적인 아니기 때문이다."

매우 잘 알려진 전범적인 하나의 사례(**판자니**[88] *Panzani* 광고)분석에

85) In "Rhétorique de l'image," 앞에서 인용된 글.

86) Cf. Jacques Guyot, *L'Écran publicitaire*, Paris L'Harmattan, 1992, chapitre 6,
"La recherche publicitaire."

87) Cf. Jean-Marie Floch, *Sémiotique et marketing; sous les signes les stratégies*,
Paris, PUF, 1990 혹은 *L'Identité visuelle*, Paris, PUF, 1995.

서 바르트는 기의들에서 출발해 기표들에 도달하고 충만한 기호들을 발견한다. 그는 그 기호들 가운데 네 개를 조사한다.

— 관례에 대한 지식과 연결된 해석으로서 장터(시장)의 회귀(기표: 반쯤 열린 망태).

— 고유명사 **판자니**라는 소리의 울림이 수반되는 장황한 색깔들과 야채들을 기표들로 취하고 있다고 보이는 이탈리아적 특성.

— '농축물'을 담은 신선한 제품들의 편차가 낳는 총체적 요리 서비스.

— 구성을 기표로 취하고 있다고 생각되는 '정물(nature morte)' 혹은 아직 살아 있는(*still living*) 자연물.

— 잡지에서 광고의 위치가 낳은 '광고'라는 다섯번째 기의에 덧붙여진 상표의 규칙적 반복 따위.

이 네 개의 기호는 하나의 정연한 전체를 형성한다고 추정될 수 있을 것이다. 왜냐하면 그것들은 모두가 '불연속적'이고 **언어적** 메시지의 뒤를 이어 나옴으로써 **도상적** 성격의 제2의 메시지를 구성하기 때문이다.

이 두 메시지에 덧붙여야 한다고 보이는 것은 제3의 메시지, 즉 장면의 현실적 사물들이 형성하는, **사진의 메시지**이다. 이 메시지에서 기표와 기의의 관계는 롤랑 바르트가 말한 '거의 동의어 반복적'이다. 사실 사진은 어떤 조정(영상 배치, 촬영의 각도, 조명 따위)을 함축하지만, 이 조정은 데생에서 나타나는 것과 같은 성격의 변모를 함축하지는 않는다 할 것이다. 따라서 바르트에 따르면 우리는 사진에서 이른바 '상징적인' 선행 메시지에 대립되는 '있는 그대로의(littéral)' 메시지를 구성하는 준(準)동일성(quasi-identité)을 위해 (코드화에 고유한) 등가성 원칙을 상실한다 할 것이다.

88) 면류를 생산하는 회사이다. [역주]

따라서 첫번째 결론은 이미지가 언어적 메시지, 코드화된 도상적(상징적) 메시지 그리고 코드화되지 않은 도상적 메시지(사진)라는 세 개의 메시지를 포함한다는 것이다.

그리하여 바르트는 '이미지의 구조 전체를 이해하기'위해, 다시 말해 세 개의 메시지가 맺고 있는 궁극적인 관계를 파악하기 위해 각 유형의 메시지가 지닌 특성을 다시 다루게 된다.

그렇게 하여 바르트는 외시된 것(le dénoté)과 공시된 것(le connoté)을 유기적으로 연결하고 공시를 시각적 수사학의 특성으로 만들기까지 하는 '이미지의 수사학'이라는 착상에 도달한다. "이 기표들을 공시체(connotateurs)라 부를 것이며, 이 공시체들 전체를 하나의 수사학이라 부를 것이다. 따라서 이 수사학은 이데올로기의 의미작용적 모습으로 나타난다. 왜냐하면 '외시된 메시지'는 공시된 메시지를 자연스럽게 해주기 때문이다."

따라서 이와 같은 첫 분석에서 우리가 알 수 있는 것은 바르트가 텍스트 분석에서 해석으로 넘어가게 해주는 지극히 폭넓은 하나의 기호학의 토대를 아래와 같이 마련하고 있지만, 자주 사람들은 이 기호학을 텍스트 분석이라는 그것의 첫 단계로만 축소시켰다는 점이다.

— 사실 이미 그는 '언어적인 것'과 관계되는 범주들인 구상적(figuratifs) 모티프들과 마찬가지로 색깔들 및 구성과 같은 '조형적' 기호들을 시각적 기표들로 간주하고 있다. 그는 이 언어적인 것의 기능을 시각적인 것과 관련해 뿌리내림(ancrage)과 중계(relais)라는 두 가지로 확정한다.

따라서 우리가 여기서 예감하는 것은 '이미지의' 개념으로부터 나중에 그룹 뮤(Mu)[89]에 의해 설파되는 '시각적 메시지'의 개념으로 장차 이동이 이루어질 것이라는 점이다. 또 조형적 도구들을 도상적 기

89) Cf. *Traité du signe visuel, op. cit.*

호의 단순한 표현 질료로서가 아니라 별도의 온전한 기호들로 간주해야 된다는 (상대적으로 최근의) 주장이 예감된다. 뿐만 아니라 광고가 광고로서 나타나는 표출에 대한 이와 같은 고려에서 우리가 알 수 있는 것은 나중에 이미지의 담론성 고찰[90]에서 개진되는 화용론적 검토를 촉발시키겠다는 배려이다.

— 여기서 문제의 수사학은 단호하게 선구적인 방식으로 하나의 일반적 수사학으로 사유되고 있다.[91] 설령 이로부터 사람들이 끌어낼 수 있게 될 결론, 바르트가 여기서는 미숙하여 부인하는 결론에 따르면, 공시(connotation)는 이미지의 속성이 아니라 모든 유형의 담론이 지닌 속성이라 할지라도 말이다. 여기서 이미지의 특성으로 상기되고 있는 다의성(polysémie) 역시 이미지에만 적용되어 있는 게 결코 아닌 것처럼 말이다.

— 한편 사진의 특수성으로 말하면, 마침내 《밝은 방》에서 바르트는 그것을 언급하면서 이와 같은 최초 주장들을 다시 다루어 주지의 결과를 끌어내고 있다.

"나는 내가 사진이——설령 코드들이 사진 읽기를 굴절시키러 온다는 게 분명하다 할지라도——코드 없는 이미지라고 단언했을 때 이미 사실주의자였고 지금도 그러하다. 사실주의자들은 사진을 현실의 '모사'로 생각하는 게 전혀 아니고, 과거에 속하는 현실의 발산물로 간주한다. 예술이 아니라 마술로 말이다. 사진이 유비적이거나 코드화되어 있는지 자문하는 것은 분석의 좋은 방법이 아니다. 중요한 것은 사진

90) Cf. Eliséo Véron, "Discursivités de l'image" in *L'image fixe*, Paris, Documentation française, 1983 그리고 "De l'image sémiologique aux discursivités, Le temps d'une photo" in *Hermès*, n° 13, Paris, 1994.

91) 퍼스에 의해 예감된 이 착상은 뒷날에 야콥슨 · 라캉 · 그룹 뮤 등에 의해 연구되고 입증된다.

이 확증적인 힘을 지니고 있다는 것이고, 사진의 확증적 측면이 관계되는 것이 대상이 아니라 시간이라는 점이다."

게다가 이 마지막 저서는 바르트가 확립했다 할 이미지 기호학의 한계와 관련해 그에게 가해진 상당수의 비판을 반박하게 해준다.

그리하여 자크 퐁타니유[92] 같은 연구자는 자신의 《가시적인 것의 기호론》의 제1장을 '의미는 어떻게 빛에 다가오는가(Comment le sens vient à la limière)'라고 제목을 붙인다. 이 제목은 롤랑 바르트의 경우처럼 하나의 질문이 아니라 주장이다. 시각적 기호론과는 반대로 이 주장에서 "검토되는 것은 가시적인 것이지, 이 가시적인 것이 보게 해주는 것이 아니다." 그에 따르면 시각적 기호론은 "이미지의 기호론에 제한되어 있다. 왜냐하면 그것은 어떤 의미에선 '갈릴레이 이전에 해당하는 것과 같기 때문이다. 다시 말해 주체가 구체적으로 보는 것에만 배타적으로 관심을 기울이고 있기 때문이다. 언어적 담론에서 빛의 문제는 그런 식으로 제기되지 않는다는 것은 아주 맞는 말이다." 그러나 이와 같은 표명에 우리는 《밝은 방》을 소개하는 또 다른 표명을 대비시킬 수 있다. "사진은 [무언가]를 보게 해준다 할지라도, 또 그 방식이 무엇이든 간에 사진은 언제나 비가시적이다. 왜냐하면 사람들이 보는 것은 사진이 아니기 때문이다."

마찬가지로 퐁타니유가 지적하는 것은 70년대에 그레마스와 가까웠던 연구자들(예컨대 플로슈)이 "어휘화할 수 있는 도상적 차원과 이미지의 분석을 분리시키면서 (그러니까 가시적인 것에 속하는) 조형적 분석을 수행했다"는 것이다. 이러한 업적들이 아마 그룹 뮤로 하여금

92) Jacques Fontanille, *Sémiotique du visible Des mondes de lumières*, Paris, PUF, 1995.

조형적 기호들을 기호학적 관점으로 다루는 작업을 이론화하게 해주었다 할 것이다. 그러나 우리가 이미 지적했듯이, 그들만이 그렇게 한 것은 아니었으며, 그들의 업적은 이미 롤랑 바르트에 의해 예고되었다. 예컨대 우리가 보았듯이, '이탈리아적 특성'은 언어적인 것, 조형적인 것 그리고 도상적인 것이 함께 유발시킨 하나의 기의로 잘 분석되고 있다.

우리가 알 수 있듯이, 이미 바르트의 경우, 〈이미지의 수사학〉에서뿐 아니라 특히 《밝은 방》에서 '빛의 기호학적 형상'이 고찰되고, "그것이 하나의 구축물처럼 제시된다"는 사실이 검토된다. 소리의 영역에서 또한 '목소리의 결정(結晶)'에 관련된 텍스트는 가시적인 것과 빛에 대해 퐁타니유가 제시한 접근과 비견될 수 있는 음성적 질료에 대한 접근이다.

《밝은 방》

사후(死後)에 나온 이 텍스트에서 바르트는 상당수의 모순을 해결하고 줄곧 비판받아 온 어떤 한계, 즉 '초기 기호학'의 한계를 물리친다. 사실 우리가 이 책에서 읽는 것은 사진과 여타 종류의 이미지들과 관련된 온갖 종류의 이론적 · 방법론적 고찰과 검토를 통합하고 예고는 일종의 완성이다.

예컨대 신체와 신체성에 대한 고려는 우리가 사진의 **촬영자**, **구경꾼** 혹은 **유령**(*spectrum*)[93]이냐에 따라 우리가 '만들고' '응시하며' '감수하는' 사진의 이용에서 지극히 혁신적인 것이다.

— '응시하기'의 논리적 귀결은 바르트의 이 책에서 중심에 자리하

93) 사진 찍힌 대상이 발산하는 환영적 이미지를 말한다. 〔역주〕

며 이미지의 해석과 특수한 기대에 대한 그 이후의 작업을 예고한다.[94]
〈알제리의 피에타〉와 같은 어떤 사진의 성공은 우리가 보았듯이, 추
론된 의미가 이미지의 상당수 내재적 요소들에 의해 유발된다 해도,
그것의 모순적인 제목 자체에 의해 생산 · 유포 · 수용의 맥락에 따라
얼마나 굴절될 수 있는지를 보여주고 있다.

 — 한편 '만들기'의 논리적 귀결은 필립 뒤부아[95]에 의해 역사적 ·
이론적 · 신화적 양상으로 보다 세심하게 연구되었다.

 — 또 '감수하기'는 아우라적인 이미지에 대한 벤자민의 작업을 상
기시키며 앞서 환기된 필립 뒤부아의 연구나 '선험적 이미지'에 대한
프랑수아 조스트[96]의 연구를 예고한다.

 — 스투디움과 푼쿠툼이라는 개념들의 확립, 그리고 (외부 현실과의
어떤 일치라는 표현으로가 아니라) "바로 그것이다(c'est ça)"라는 표현
으로 닮음의 문제를 접근하는 방식은 주관성의 문제와 보다 일반적으
로는 관객(독자)의 문제를 끌어들인다.[97] 뿐만 아니라 그 이후로 하나
의 연구 흐름 전체가 이미지와 이미지의 출현 맥락을 다루는 사회학
에 할애되었다.[98]

 — 주관성에 대해 말하자면, 그것은 특히 피에르 르장드르[99] 같은
연구자들에 의한 정신분석학적 · 인류학적 관점뿐 아니라 조르주 디
디 위베르망[100] 같은 연구자에 의한 철학적 관점에 의해 접근되었다.

94) Cf. 본서 제2장.

95) Philippe Dubois, *L'Acte photographique*, Paris, Nathan Université, 1983.

96) Cf. François Jost, "Images et croyances" in *Le Temps d'un regard, Du spectateur aux images*, Paris, Méridiens Klincksieck, 1998.

97) Cf. 기호-화용론과 관객의 고려에 대한 Roger Odin의 작업.

98) 예컨대 우리는 Alain Besançon의 연구인 *L'image interdite, une histoire intellectuelle de l'iconoclasme*(Paris, Fayard, 1994)이나 도상에 대한 Marie-José Monzdain의 연구에 대해 생각한다.

99) 예컨대 Pierre Legendre, in *Dieu au miroir* 혹은 Serge Tisseron, 캐나다의 Hainaut와 Roy, 보다 최근에는 프랑스의 Françoise Minot를 들 수 있다.

— "그것은-존재-했다"라는 문제의 개념을 '지표'가 지닌 힘의 토대로 매우 중요하게 도입함으로써 실현 매체와 그 영향에 대한 모든 고찰이 우선적으로 배치되고 있다. 이 고찰은 뒷날에 매개학(médiologie)으로 재개될 뿐 아니라[101] 보다 고전적으로 '기호학적인' 접근들에서 필연적으로 이미 존재할 수밖에 없었다.

— 시간 및 빛과의 관계는 장 클로드 마니[102]나 프랑수아 술라주[103] 같은 자들의 작업에서 재발견된다. 이들은 포스터와 같은 미디어적 이미지와 회화에 대해 작업하는 자크 오몽[104]이나 피에르 프레스노 드뤼엘[105]의 것과 같은 보다 미학적인 접근의 영향권 속에 편입된다.

이와 같은 개괄적 검토가 간결하게 보여주는 것은 이미지의 해석문제의 이런저런 측면과 관련된 수많은 고찰 및 작업의 자취가 롤랑 바르트의 작업 속에서 시작되고 있지만 이 작업이 부당하게 '초기 기호학'의 고정된 사유로 격하되었다.

우선 확인되는 것은 롤랑 바르트가 이미지에 대해 상대적으로 글을 많이 쓰지 않았으나 이미지가 특수한 매체로서 제기할 수 있을 대부분의 탐구를 예감했다는 점이다. 유감스러운 것은 롤랑 바르트의 기여가 시각적 메시지에 대한 텍스트적 혹은 내재적 분석으로, 또 '도

100) Georges Didi-Huberman, *Ce que nous voyons et ce qui nous regarde*, Paris, Minuit, 1992 그리고 *Devant l'image*, Paris, Minuit, 1994.

101) Cf. Régis Debray, *Vie et mort de l'image une histoire du regard en occident*, Paris, Gallimard, 1992; Daniel Bougnoux, "L'efficacité iconique" in *Destins de l'image*, revue de psychanalyse, n° 44, Paris, Gallimard, 1992.

102) Cf. Jean-Claude Magny, *L'Ombre et le temps*, Paris, Nathan, 1992.

103) Cf. François Soulages, *Esthétique de la photographie, La perte et le reste*, Paris, Nathan Cinéma/Image, 1998.

104) Jacques Aumont, *L'Image*, Paris, Nathan Cinéma/Image, 1990.

105) Pierre Fresnault-Deruelle, *L'Éloquence des images*, Paris, PUF, 1993; *L'Image placardée*, Paris, Nathan Cinéma/Image, 1997 혹은 *La Peinture au péril de la parole*, Marseille, Muntaner, 1995.

상적' 기호에 대한 견해만으로 격하되고 있다는 점이다. 이것이 더욱 부당한 것은 1969년부터 〈회화는 하나의 언어인가?〉라는 제목의 논문에서 롤랑 바르트 자신이 다음과 같은 표현으로 자신의 초기 주장들(이보다 단지 5년 앞선 것들이다!)을 비판하고 있기 때문이다.

"이미지는 어떤 코드의 표현이 아니다. 그것은 코드화 작업의 변이이다. 왜냐하면 그것은 하나의 체계의 제시가 아니라 체계들의 생성이다. (…) 사람들은 이데올로기적 파급 효과를 본다. 고전적 기호학(원문대로)의 모든 노력은 작품들(그림·신화·이야기)의 뒤얽힌 측면 앞에서, 각각의 제품이 편차를 통해 규정되게 해줄 수 있는 어떤 고유한 모델을 설정하거나 가정하려는 경향이 있었던 것이다. 세퍼와 더불어 (…) 기호학은 대문자 모델·대문자 규준·대문자 코드·대문자 법칙——혹은 이게 좋다면 신학——의 시대로부터 좀 더 벗어나고 있다."

그러나 우리가 다른 신학들도 창설을 위해 이전의 신학들을 비판하고 있다는 것을 보지 못하는 것인가? 이 이전의 신학들이 상상적이라할지라도 말이다. 그 반대로 롤랑 바르트의 작업에 대한 이와 같은 성찰은 자유와 멋의 전범적 사례 하나를 온전히 되살아나게 해준다. 이 사례는 슬로건들과는 멀리 떨어진 채, 우리 사회에서 이미지의 의미작용 및 해석에 대한 고찰의 새로움과 미래를 탁월한 지성을 통해 포착할 줄 알았던 것이다.

해석에 대하여

아마 이제 우리는 이러한 상기와 우리의 전체 작업을 작품 해석의 연구에 대한 보다 폭넓은 회고 속에 편입시켜 그것들의 특수성과 가능한 적합성을 가늠할 수 있을 것이다.

텍스트 해석에 대한 이론은 **해석학**이다. **문헌적 해석학**은 역사적으로 고대의 텍스트들을 확립하는 과제로부터 나온 것인데, 의미는 텍스트가 생산된 역사적 상황에 달려 있다는 맥락 내에서 텍스트의 의미를 확립한다. 그것은 언어학과 독립적인 **철학적 해석학**과는 구분된다. 철학적 해석학은 모든 해석의 선험적 조건들을 결정하고자 한다.

엄밀하게 말하면 해석은 하나의 대목이나 텍스트에 의미를 부여하는 데 있다.

이것들이 우리가 프랑수아 라스티에가 고전적 해석학에서 보다 현대적인 기호론에 이르기까지 다루는 《텍스트의 기법과 과학》[106]의 어휘 설명에서 만날 수 있는 기본적 정의들이다. 그러나 이 저서가 해석의 연구에 대한 주요 이론과 방법론을 설명하고 있긴 하지만, 이것들은 시각적이나 시청각적 텍스트와 관련된 게 아니라 언어적 텍스트와만 관련된다.

그럼에도 이 책이 우리에게 밝혀 주는 것은 해석의 문제가 언어만의 영역을 폭넓게 넘어서고 있고, 비언어적인 텍스트를 해석하는 데 있어서 이 영역과 상당수의 메커니즘을 공유하고 있다는 사실이다.

그리하여 아리스토텔레스 이후로 "두 가지 문제제기가 (언어학적인) 사상의 역사를 분할하면서," "언어에 대한 두 가지 선(先)이해를 각기 논리학과 수사학으로 귀결되는 재현의 수단이나 소통의 수단"으로 규정한다는 발상이 나타난다. (…) "요컨대 전자는 의미를 주체와 대상의 관계로 규정하고, 후자는 그것을 주체들 사이의 관계로 규정한다."

우리가 볼 때, 이와 같은 분할은 어떤 작품들이 되었든 이 작품들에 대한 해석의 역사가 지닌 몇몇 측면과 우리의 주장이 지닌 몇몇 측면을 동시에 훑어보는 데 매우 잘 작동하는 것 같다.

실제로 우리가 알 수 있듯이, 무엇보다 작품의 의도에 관련된 모든

106) François Rastier, *Arts et sciences du texte*, Paris, PUF, 2001.

작업은 다분히 첫번째 범주인 논리학에 속하는 반면에, 저자와 독자-관객에 관한 다른 작업들은 다분히 두번째 범주인 수사학에 속하고, 주체와 대상의 관계보다는 주체들 사이의 관계에 속한다.

예술의 영역에서 주목되는 점은 1960년대에 와서 텍스트로서의 작품에 대한 우선적 연구가 이루어진다는 것이다. 예컨대 1955-1960년에 어윈 파노프스키가 이미 구조주의를 예고하면서 《예술작품과 의미작용, 시각 예술에 대한 시론》[107]에서 수정하는 도상학적 접근이나, 1970년에 《예술적 텍스트의 구조》를 출간하는 이우리 로트만[108] 같은 자의 접근과 우리가 앞에서 이미 언급했던 이미지와 영화에 대한 '초기 기호학'의 접근을 들 수 있다.

1970년대에 이와 같은 경향은 우리가 움베르토 에코와 특히 한스 로베르트 야우스를 끌어들여 보았듯이, 수용자에 대한 주요한 고찰로 이동한다. 후자는 '기대 지평'이라는 매우 생산적인 개념을 도입하면서, 해석을 생산 및 수용의 보다 전반적인 맥락 속에 재(再)편입시키고 독자를 다소 망각된 사회적 환경 속에 재위치시킨다. 1980년대의 기호-화용론은 작품의 상류(시발점)를 수용의 하류와 관련시키고 독자(관객)의 문제를 재고찰하면서 이 상류에 대한 검토를 보완한다.

현재, 작품 해석에 대한 연구가 노력하는 것은 해석의 주체라는 개념을 정신분석학적인 주체의 개념과 연결시키고, 여러 작품들 사이의 상호 관계나, 발신 및 수용의 여러 맥락들 사이의 상호 관계를 고려하는 것이다. 작품에 대한 선형적 해석 다음에 사람들이 구조적 · 텍스트적 해석으로 넘어갔다가 궁극적으로 도달하는 지점은 저자 · 작품 · 독자(관객)뿐 아니라 이들의 심리-사회-문화적 맥락들을 네트워크로 연결하는 해석이다.

107) Erwin Panowski, *L'Œuvre d'art et ses significations, Essais sur les arts visuels*, Paris, Gallimard, 1980.

108) Iouri Lotman, *La Structure du texte artistique*, Paris, Gallimard, 1975.

그러나 이와 같은 상기는 이전의 혹은 현대의 다른 이론적 입장들을 갱신하거나 넘어서는 연구들, 즉 해석에 대한 본질적으로 이론적인 연구들을 환기하고 있다. 이것은 우리가 이 책에서 수행하고자 했던 바가 아니다. 그러나 우리의 작업이 위치하는 곳은 바로 이와 같은 마지막 세력권, 즉 네트워크 해석의 세력권이다.

 실제로 우리는 때로는 작품들 주변의 '세속적' 텍스트들을 검토하고자 했다. 이 텍스트들은 신문/잡지의 텍스트, 문학적 텍스트, 준비적 텍스트, 해설적 텍스트인데, 우리에게 흔히 암묵적으로 이미지에 대해 언급하는 내용, 우리에게 우리의 기대와 실망에 대해 언급하는 내용으로 인해 이론적이기보다는 더 '통상적인' 텍스트들이다. 또 우리는 때로는 작품들 자체를 고찰했는데, 이는 그것들 역시 그것들이 배치하는 해석적 유도를 우리에게 말해 주기 때문이다. 때로는 독자–관객으로서 우리는 한편으로 이런 여러 텍스트들(작품들이나 해설들)과, 다른 한편으로 이 텍스트들이 상호텍스트성과 상관성에 대해 드러내 주는 것, 이 둘 사이의 상호간섭을 일으키는 배우들이자 보증인들이다. 그러나 이 보증인들은 기대·염려·기억·편견으로 가득 차 있다.

 따라서 작품들에 대해 이야기하는 텍스트들과 작품들 자체 사이를 우리가 돌아다니면서 확인했던 것은 우리한테 비교적 예기치 않은 것처럼 보였다. 예컨대 이미지들에 대한 비평, 기억 혹은 상기는 이미지들의 내용과 관련되기보다는 그것들의 제작이나 수용 조건과 그것들의 실현 매체가 지닌 특수성(영화 혹은 텔레비전 필름, 흔적으로서 이미지나 제작된 이미지, 실현 매체의 물질성 혹은 비물질성)과 더 관련되어 있는 것 같다. 마치 이미지(여기서 우리는 이미지들이라는 복수로부터 이미지라는 단수로 넘어간다)의 해석에서 우리에게 가장 영향을 미치는 것이 우선적으로 이미지의 매개방법들, 다시 말해 매개화와 이것의 작용들과 관련되어 있는 것처럼 말이다. 연구원 다니엘 페라야[109]가 분명히 밝히고 있듯이, 매개화의 "작용들은 내용에 시나리오 붙이

는 작업, 그리고 다른 영역들로의 기호학적 전환 작업과 관련되어 있다." 물론 여기다 "발신자와 수신자 사이의 확립되는 관계의 매개를 잊어서는 안 된다."

우리가 궁극적으로 알 수 있는 것은 이미지의 해석(이미지에 의미를 부여하는 행위)이 그것의 내용 해독으로 귀착되는 게 아니라, 주체와 대상의 관계, 이 관계가 함축하는 편견들, 그리고 이미지 자체에의 접근 장치가 지닌 매력의 잠재성[110]에 의해 강력하게 조건 지어진다는 사실이다.

109) Daniel Peraya, "Médiation et médiatisation: le campus virtuel" in *Le Dispositif, entre usage et concept, Hermès*, n° 25, Paris, CNRS éditions, 1999.

110) Cf. André Berten, "Dispositif, médiation, créativité: petite généalogie," *ibid.*

총괄적 결론

이상과 같은 연구의 여정이 마감되는 시점에서 우리가 이미지들의 해석 메커니즘들에 대해 약간 더 많이 알게 되었다고 우리는 말할 수 있을까? 아마 그럴 수 있을 것이다. 비록 이 저서가 해석의 몇몇 측면과 표출만을 다루었다 할지라도 말이다.

책의 주제를 심화시키기 위해 우리는 두 가지 분석을 교대로 하는 방식을 선택했는데, 하나는 작품들이나 이미지들에 대한 담론들을 상세하게 심화시키는 분석이었고, 다른 하나는 작품들에 대한 분석과 보다 일반적인 고찰이었다. 이는 어떤 지층의 성격을 보다 충실하게 설명하기 위해 시추 작업을 하는 것과 같다 할 것이다. 결국 이러한 방법은 우리에게 몇몇 놀라움을 예비해 놓고 있었다.

사실 이미지, 특히 영화에 대한 몇몇 비평적 혹은 문학적 글에 대해 우선적으로 이루어진 고찰에서 이 글들이 비록 불충분하기는 했지만, 우리가 알 수 있었던 것은 개별 영화의 해석을 지배하고 그것의 기억을 확고하게 했던 것이 이 영화의 내용이 아니라 그것의 형태와 수용 조건이었다는 점이다. 예컨대 영화관 홀의 장치 같은 것 말이다. 우리가 살펴보았던 영화 '에 대한' 담론들은 빛나는 영상의 흔들림, 몽타주 혹은 시간의 처리와 같은 영화 언어의 어떤 방식들 자체, 다시 말해 개별 영화의 내용이 지닌 농도보다는 이 영화의 특수한 물리적 수용 조건들을 우선시하고 있었다. 따라서 그 속에서 개별 영화의 수용은 무엇보다도 득수한 미적 경험으로 환기되었고, 특수한 징소에서 특수한 언어적 양식들에 따라 이루어지는 주체와 대상의 특별한 물리적 만남이나 관계에 대한 해석에 작품 해석을 우선적으로 종속시켰다.

이어서 이미지에 집요하게 가해진 비난과 이미지가 야기하는 두려움으로부터 도출될 수 있는, 관객의 기대에 대한 검토에서 우리는 해석에서 이미지의 역사가 지닌 무게를 이해할 수 있었다. 과연 이미지가 존재하든 부재하든, 녹화된 것이든 '가상적'이든, 채취된 것이든 만들어진 것이든, 그것은 사람들이 특별히 그것에 대해 지닌 진실의 기대에 성공적으로 부합하지 못하고 있음을 우리는 알 수 있다.

우리가 보았듯이, 기대된 진실은 흔적의 초월성, 증언의 일치 혹은 장르들의 논리에 속하는 일련의 변이들로 퇴색 굴절된다. 마찬가지로 우리가 살펴보았듯이, 기호학이 초기 단계 이후로 훌륭하게 발전했음에도, 이미지의 기호학적 접근이 이러한 단계로 격하될 때, 어떤 결점들이 다시 이 접근에 부여되고 있다. 사실 이것들은 의미 생산에 대한 부적절한 기대의 반영에 불과함에도 말이다. 따라서 시각적 메시지들에 대해 이루어지는 해석은 피할 수 없는 실망감에 다시 종속되어 나타난다.

절대적 신뢰에 대해 여기저기 표출된 이와 같은 욕망에서 나타나는 것은 믿음의 체제와 신빙성의 체제에 종속된 관계인 이미지와의 관계이다. 이런 신봉 제도들이 일반적이라 해도, 또 사람들이 정보 제공적 담론 혹은 가공적 담론, 아니면 허구적 담론 혹은 기록적(documentaire) 담론 앞에 있느냐에 따라 이 제도들을 필연적으로 채택하고 있다 해도, 언제나 그들은 이미지가 우리의 고지식함을 노리고 있지 않나 두려워하고 있는 것 같다. 여기서도 또한 확인되는 것은 해석이 별로 차분한 상태에 있지 않고 의심과 나아가 불신을 받을 수밖에 없으면서 어떤 개별적 메시지의 이해 자체에 선행한다는 점이다. 시각적 메시지들은 '본질상' 의심스럽다고 생각되며 그것들에 대한 해석은 해석의 역사뿐 아니라 해석이 야기하는 탐구의 역사에 연결된 조건화에 예속되어 있음이 드러난다. 사실 결국은 이미지가 제기하는 것은 상징 영역과 이것의 수락의 문제이다. 이미지는 언어의 현상에 연결되

어 있으며, 이 현상과 마찬가지로 이미지는 지각과 재현을 구분하지 않고는 연구될 수 없다. 그런데 언어가 있기 때문에만 재현이 있다. 언어는 피에르 르장드르[1]의 표현을 빌리면 "우리와 사물들을 분리시키는 낱말들의 장막"이다. 이미지는 언어처럼 분리를 구현하러 온다. 이런 입장은 수용하기가 쉽지 않은 것 같지만, 그것은 아마 사람들이 이미지들에서 우선적으로 상기하는 것이 그것들의 지각적인 특수성이라는 점을 일종의 이동을 통해 설명한다 할 것이다.

다른 한편으로 주지되는 것은 고정된 이미지들과 시퀀스로 된 이미지들, 즉 연이어 지나가는 이미지들 사이에는 기억작용의 차이가 있다는 점이다. 일종의 2차적 이동을 통해 사람들은 '연이어 지나가는' 이미지들에 응시되고 해설되는 고정된 이미지의 힘을 부여한다. 이는 후자의 이미지가 TV나 영화의 연속되는 이미지들에서 인용으로서 자주 취해지기 때문이다. 우리가 보았듯이, 연이어 지나가는 이미지들에서 준비작업, 첫머리 자막, 광고나 반복 실행 몽타주[2]와 같은 반복된 이미지들만이 망각에, 아니 보다 정확히 말하면 이미지들의 서로 뒤덮기에 저항한다.

그러나 기억된 것이든 망각된 것이든 이미지들은 우리 각자가 우리의 역사와 조건화에 따라 우리 나름대로 통합한다 할 세계에 대한 우리의 경험에 속한다. 따라서 우리가 개인적 역사와 집단적 역사를 유기적으로 결합하는 방식은 아마 우리가 해야 할 일이라 할 것이지만 또한 그것은 이미지들의 생명력 자체에 적극적으로 참여한다.

그렇기 때문에 우리는 우리가 진화하면서 몸담고 있는 세계의 의미와 이 세계 속에 유통되고 있는 일부 시각적 혹은 비시각적 재현들을

1) Cf. Pierre Legendre, "L'image ou la division sacré/profane," 대담, *Les Cahiers du cinéma*, n° 508, 1994.
2) 불행하게도 이 현상은 2001년 뉴욕의 9·11 테러의 반복된 이미지들을 통해 아직도 확인된다.

함께 구축하고 있음을 자각해야 한다. 본서가 시각적 · 시청각적 메시지들의 해석 자체에서 관객(시청자)의 책임을 점검하면서 기여하고자 하는 바는 이런 참여에 대한 자각이다.

우리는 두 가지 작업을 교대시켰다. 하나는 이미지들에 대해 쓴 글들에 대한 연구이고, 다른 하나는 해석 과정에 대한 보다 일반적인 고찰과 작품들에 대한 분석이다. 사실 이와 같이 교대시키면서 우리는 브루네타가 내놓은 착상, 앞에서 상기된 그 착상을 예시하는 데 기여했다고 생각한다. 그에 따르면 이미지들의 수용은 이미 긴 이야기를 지니고 있다. 그것은 "모든 사람의 눈에——꼭 포의 도둑맞은 편지[3]에서처럼——잘 보이는 이미 씌어진 이야기인데, 다만 그것을 인내 있고, 주의 깊으며, 존중심을 가지고 재구성해야 한다."[4] 본서가 또한 H. R. 야우스의 주장들을 검증하면서 작업하고자 했던 것도 다소 사람들이 공감을 드러내는 방식으로 이루어진 이와 같은 재구성이다. 사실 그가 볼 때 작품의 수용과 해석은 현재의 지평과 과거의 지평 사이에 끼어드는 **긴장**의 결과를 의식적으로 끌어낼 때에만 이해될 수 있다. 이 긴장이 그가 '지평들의 융합'이라 부르는 것이다. 왜냐하면 "현재의 지평은, 우리의 편견을 영속적으로 시험해야 한다는 점에서 영속적으로 형성 중에 있기 때문이다. 우리가 물려받은 전통의 이해와 과거의 만남도 이러한 시험의 지배를 받는다."[5] 우리는 이러한 프로그램이 역사적으로 역시 위치하는 관객(시청자)의 상상력 · 사색 · 의도를 자극하는 저자와 작품의 각기 의도들이 교차하는 지점에서 어떻게 실현되는지 보여주었다.

3) 에드가 앨런 포의 단편 《도둑맞은 편지》를 말한다. 〔역주〕

4) "una storia già scritta e ben visible alli ochi di tutti——proprio come nella *Lettera Rubata* di Poe——che va soltanto ricomposta con piazenza, attenzione, rispetto e, perché non dirlo, con passione."

5) Cf. H. R. Jauss, *op. cit.*

결국 우리의 연구는 수사학의 문제들을 되살려내면서 의미를 주체들의 관계로서 설정하고, 다분히 유혹에 속하는 것을 조작이라 규정하는 경향이 있는 자기 만족(auto-complaisance)까지 관객의 책임을 매개화 과정 자체 속에 끌어들인다. 관객의 해석은 일정한 기대 내용을 토대로 사전에 존재하는 의도들을 만나고 있지만, 그렇다고 이로부터 이 해석이 자동적으로 비롯되는 게 아니다. 해석은 그로 하여금 자신을 단념시킬 정도까지 그를 깊이 끌어들인다.

　이렇게 하여 우리는 다음과 같은 것을 보여주는 데 기여했기를 희망한다. 즉 관객은 자신에게 낯설다 할 허위적이고 조작적인 주장들을 감수한다고 생각하는 게 아니고, 그 반대로 자신이 비(非)중립적인 해석적 선택을 두려움 없이 요구하면서 이런 주장들을 만들어 내는 데 참여하고 있다는 사실을 받아들인다는 것이다.

참고 문헌

이미지 관련

AMOSSY Ruth et ROSEN Elisheva, *Les Discours du cliché*, Paris, SEDES, 1982.

AUMONT Jacques, *L'Image*, Paris, Nathan Cinéma/Image, 1990.

BARTHES Roland, *La Chambre claire*, Paris, Gallimard, 1980.

BEZANÇON, *L'Image interdite. Une histoire intellectuelle de l'iconoclasme*, Paris, Fayard, 1994.

Collectif(dir. GERVEREAU Laurent), *Peut-on apprendre à voir?*, L'Image, Paris, ENSBA, 1999.

DIDI-HUBERMAN Georges, *Devant l'image*, Paris, Minuit, 1992.

DUBOIS Philippe, *L'Acte photographique*, Paris, Nathan Université, 1993.

FLOCH Jean-Marie, *L'Identité visuelle*, Paris, PUF, 1994.

FRESNAULT-DERUELLE Pierre, *L'Éloquence des images*, Paris, PUF, 1993.

FRESNAULT-DERUELLE Pierre, *L'Image placardée*, Paris, Nathan Cinéma/Image, 1997.

FRESNAULT-DERUELLE Pierre, *Petite iconologie des images peintes*, Paris, L'Harmattan, 2000.

GAUTHIER Guy, *Vingt leçons sur le sens et l'image*, Paris, Médiathèque, Edilig, 1982.

GOMBRICH Ernst, *L'Art et l'illusion*, Paris, Gallimard, 1971.

JOLY Martine, *Introduction à l'analyse de l'image*, Paris, Nathan, coll. "128," 1994.

JOLY Martine, *L'Image et les signes*, Paris, coll. Nathan Cinéma/Image, 1994.

KANDINSKY Wassily, *Point et ligne sur plan*, Paris, Gallimard, "Folio," 1996.

LEGENDRE Pierre, *Leçons III, Dieu au miroir. Étude sur l'institution des images*, Paris, Fayard, 1994.

MONDZAIN Marie José, *Image, icône, économie, les sources byzantines de l'imaginaire contemporain*, Paris, Seuil, 1996.

SAOUTER Catherine, *Le Langage visuel*, XYZ, Montréal, 1998.

영화 및 오디오비주얼 관련

AUMONT J., BERGALA A., MARIE M., VERNET M., *Esthétique du film*, Nathan Cinéma, 1983, 2ᵉ éd. 1994.

AUMONT J., MARIE M., *L'Analyse de film*, Paris, Nathan Cinéma, 1988.

BAZIN André, *Qu'est-ce-que le cinéma?*, Paris, Cerf, 1970.

BELLOUR Raymond, *L'Analyse du film*, Paris, Albatros, 1980.

CHION Michel, *L'Audio-vision*, Paris, Nathan Cinéma, 1991.

COLLECTIF, *Les Formalistes russes et le cinéma, Poétique du film*, Paris, Nathan Cinéma, 1996.

DE MOURGUES Nicole, *Le Générique de film*, Paris, Klincksieck, 1994.

EISENSTEIN Sergeï M., *Le film, sa forme, son sens*, Paris, Christian Bourgois, 1970.

GAUTHIER Guy, *Le Documentaire, un autre cinéma*, Paris, Nathan Cinéma, 1995.

GUYNN William, *Un cinéma de non-fiction*, Aix-en Provence, PUP, 2001.

LEBLANC Gérard, *13-20 heures, le monde en suspens*, Marburg, Hitzeroth, 1987.

LEBLANC Gérard, *Scénarios du réel*, Tomes 1 et 2, Paris, L'Harmattan, 1997.

LEUTRAT Jean-Louis, *Kaléidoscope*, PUL, "Regards et écoutes," 1988.

LOCHARD Guy et SOULAGES Jean-Claude, *La Communication télévisuelle*, Paris, Armand Colin, 1998.

VANOYE Francis, *Récit écrit, récit filmique*, Paris, Nathan Cinéma, 1989.

VANOYE Francis, GOLIOT LETE Anne, *Précis d'analyse filmique*, Paris, Nathan, coll. "128," 1993.

해석 관련

ANZIEU Didier, *Le Corps de l'œuvre*, Paris, Gallimard, 1988.

AULAGIER Piera, *La Violence de l'interprétation, Du pictogramme à l'énoncé*, Paris, PUF, 1975.

BARTHES Roland, *L'Obvie et l'obtus. Essais critiques III*, Paris, Seuil, "Tel Quel," 1982.

BARTHES Roland, "Sur la lecture," *Le Français aujourd'hui*, n° 32, Paris, AFEF, 1976.

BRUNETTA Gian Carlo, *Buio in Sala*, Venise, Marsilio editori, 1989.

CASETTI Francesco, *D'un regard l'autre, Le film et son spectateur*, trad. française, Lyon, PUL 1990.

CERISY Colloque de, *L'Argumentation*, Liège, Mardaga, 1987.

CERISY Colloque de, *Le Stéréotype*, Caen, PUC, 1994.

COURTÈS Joseph, *Du lisible au visible*, Bruxelles, De Boeck Université.

DAYAN Daniel, "Les mystères de la réception," *Le Débat*, n° 71, Paris, Gallimard, 1992.

DAYAN Daniel, "À la recherche du public-Réception-télévision-médias," *Hermès*, n° 11-12, Paris, CNRS Éditions, 1993.

DEBORD Guy, *La Société du spectacle*, Paris, Gallimard, "Folio," 1992.

DIDI-HUBERMAN Georges, *Ce que nous voyons, Ce qui nous regarde*, Paris, Minuit, 1992.

DURAND Gilbert, *Les structures anthropologiques de l'imaginaire*, Paris, Dunod, 1969.

ECO Umberto, *Lector in fabula, la cooperazione interpretative nei testi narrativi*, Milan, Bompiani, 1979.

ECO Umberto, *L'Œuve ouverte*, Paris, Seuil, "Points," 1993.

ECO Umberto, *Les Limites de l'interprétation*, trad. française. Paris, Grasset, 1992.

ENGEL Pascal, *La Norme du vrai*, Paris, Gallimard, 1989.

ESQUENAZI Jean-Pierre(dir.) *La Télévision et ses spectateurs*, Paris, L'Harmattan, 1995.

FONTANILLE Jacques, *Sémiotique du visible, Des mondes de lumière*, Paris, PUF, 1995.

FREUD Sigmund, *L'Interprétation des rêves*, Paris, PUF, 1926.

HÉBERT Louis, *Introduction à la sémantique des texts*, Paris, Honoré Champion, 2001.

HOEK LEO H., *Titres, toiles et critique d'art, Déterminants institutionnels du discours sur l'art au XIXe siècle en France*, Amsterdan-Atlanta, Rodopi, 2001.

ISER Wolfgang, *L'Acte de lecture, théorie de l'effet esthétique*, Londres, Henley, 1978.

JAUSS Hans Robert, *Pour une esthétique de la réception*, Paris, Gallimard, "Bibl. des Idées," 1978.

JOST François, *Un monde à notre image, Énonciation, Cinéma, Télévision*, Paris, Méridiens Klincksieck, 1992.

JOST François, *Le Temps d'un regard, Du spectateur aux images*, Paris, Méridiens Klincksieck, 1998.

JOST François, *La Télévision du quotidien. Entre réalité et fiction*, Bruxelles, INA/De Boeck, 2001.

KANT Emmanuel, *La Critique de la raison pure*, Paris, PUF, 1944.

KRIS Ernst, *Psychanalyse de l'art*, Paris, PUF, 1978.

MARIN Louis, *Des pouvoir de l'images, Gloses*, Paris, Seuil, 1993.

MERLEAU-PONTY Maurice, *Le Visible et l'invisible*, Paris, Gallimard, "Tel," 1964.

MERLEAU-PONTY Maurice, *Phénoménologie de la perception*, Paris, Gallimard, "Tel," 1976.

METZ Christian, *Essais sur la signification au cinéma*, Tome I et II, Paris, Klincksieck, 1976.

METZ Christian, *Le Signifiant imaginaire, Psychanalyse et cinéma*, Paris, UGE, 1977.

MORIN Edgar, *Le Cinéma ou l'homme imaginaire. Essai d'anthropologie*, Paris, Minuit, 1956.

MOSCATO Alfonso, *Lettura del film*, Rome, Paoline, 1982.

ODIN Roger, "Flim documentaire, lecture documentarisante," *Cinémas et réalités*, Saint-Étienne, CIEREC, 1984.

ODIN Roger, *Cinéma et production de sens*, Paris, Armand Colin, 1990.

ODIN Roger, "La question des publics" in "Cinéma et réception," *Réseaux*, n° 99, Paris, CNET/Hermès Sciences pub., 2000.

ODIN Roger, *De la fiction*, Bruxelles, De Boeck Université, 2000.

PANOFSKY Erwin, *L'Œuvre d'art et ses significations, Essai sur les arts visuels*, Paris, Gallimard, "Bibl. des Sciences humaines," 1955.

PARRET Herman, *Le Sublime du quotidien*, Paris, Amsterdam, Philadelphie, Éd. Hadès-Benjamins, 1988.

PONTALIS J.-B., *Perdre de vue*, Paris, Gallimard, 1988.

PRIEUR Jérôme, *Le Spectateur nocturne, Les écrivains au cinéma, Une anthologie*, Paris, Cahiers du cinéma, 1993.

PUTMAN Hilary, *Représentation et réalité*, Paris, Gallimard, 1990.

QUEAU Philippe, *Le Virtuel*, Seyssel, Champ Vallon, 1993.

RASTIER François, *Sémantique interprétative*, Paris, PUF, 1996.

RASTIER François, *Arts et sciences du texte*, Paris, PUF, 2001.

TISSERON Serge, *Psychanalyse de l'image, De l'imago aux images virtuelles*, Paris, Dunod, 1995.

VAILLANT Pascal, *Sémiotique des langages d'icônes*, Paris, Honoré Champion, 2000.

VERNANT Denis, *Du discours à l'action*, Paris, PUF, "Formes sémiotiques," 1997.

WHITE Hayden, *The Content of the Form*, Baltimore, John Hopkins University Press, 1987.

YATES Frances A., *L'Art de la mémoire*, Paris, Gallimard, 1994.

역자 후기

 문화적 차원에서 볼 때, 신문/잡지나 영화 혹은 텔레비전이나 인터넷 등과 같은 온갖 매체가 긴밀히는 고정된 이미지 혹은 동영상을 통해 이미지와 접촉하기 이전에는 인간은 회화나 문학작품이라는 매체를 통해 그것과 만났다. 그렇기 때문에 예컨대 우리는 그리스 신화와 호메로스의 문학에서부터 상상력을 통한 무궁한 이미지의 세계와 마주한다. 그리스의 문화에서 플라톤 이후로[1] 철학(과학)이 학문의 권좌에 오르고 철학자가 사회의 '입법권'을 행사하기 이전에는 시/문학과 시인이 그런 영예를 누리고 있었다. 이런 이유로 오스발트 슈펭글러 같은 역사가는 《서양의 몰락》에서 그리스 문화의 영혼을 '예술적 영혼'이라 명명했다. 그러니까 시/문학과 철학의 건곤일척에서 시가 패배하여 지배적 주도권이 철학으로 이동하기 전까지는 시/문학(조각·회화)은 찬란한 예술적 이미지들을 쏟아내면서 그리스 문화를 주도했던 것이다. 현대 해체철학의 선구자로 인식되고 있는 니체는 소크라테스, 그러니까 플라톤 이전의 신화와 예술 세계에 경도되어 그 속에서 새로운 미래를 보면서 소크라테스를 강력하게 비난했다.

 왜 플라톤은 시와 예술을 폄하하고 이미지를 하대했던가? 주지하다시피, 그는 우리가 몸담고 있는 현실 세계를 이데아의 그림자에 불과하다고 했다. 그는 그런 그림자를 모방하여 이미지로 그려내면서 유희를 하는 시나 예술은 그림자의 그림자 차원에 머물 뿐 아니라 인간을 타락시킨다고 보았던 것이다. 철학이 지배하는 시대가 가고 중세의 종교 시대를 거쳐

 1) 물론 그 기원에는 소크라테스가 있겠지만 그가 직접 쓴 책은 하나도 전해지지 않는다. 플라톤의 작품에서도 어디까지가 플라톤이고 어디까지가 소크라테스인지 알 수가 없다. 이를 두고 '소크라테스의 문제'라 한다. 그렇기 때문에 이제 서양철학을 말할 때, 흔히 '플라톤 이후로'라는 표현이 일반화되어 있다.

다시 철학(과학)의 시대가 도래한 후, 어떤 정점의 지대를 지나자 시와 예술 그리고 이미지는 새로운 탄생을 하고 있다. 플라톤 이래로 이데아적 진리와 이상적 목표를 향한 오랜 금욕의 직선적 · 역사적 세월이 끝나고 예술과 이미지가 주축이 된 그리스적 문화의 시대가 열리고 있는 것일까.

이데아로 표상되는 천상에서 지상으로의 방향 축이 18세기에 본격적으로 이루어져 20세기에 플라톤의 철학이 해체되기까지, 어쩌면 서양 문명은 이와 같은 예술의 새로운 개화를 위해 그토록 기나긴 인고의 담금질을 해왔는지 모른다. 사실 현실의 양면, 빛과 어둠, 선과 악, 행복과 불행, 전쟁과 평화, 사랑과 증오, 참과 거짓까지 온갖 이원적 대립 관계들에 대한 인식론적 각성이 있을 때에만 우리는 두 눈을 통한 감각적 · 감성적 세계를 긍정하고 관념적 이데아를 향한 초월을 단념할 수 있다. 플라톤이 절대선을 주장하는 순간 절대악이 전제되어야 한다. 악이 없는 상황에서는 선이 무엇인지 인식한다는 것은 불가능하다. 그러니까 인식론적으로 선은 악을 그림자나 '흔적'처럼 동반하며 악에 일정한 빚을 지고 있는 셈이다. 선을 행하고 선이 존재하기 위해선 악이 존재해야 하기 때문이다. 그런데 어떻게 악을 쓸어 버리고 없앨 수 있으며 무조건적으로 배제할 수 있겠는가. 인간이 긍정적 가치들을 추구하기 위해선 반드시 부정적 가치들이 전제되어야 한다. 바로 여기에 동물과 달리 의식을 가지고 의미를 추구하는 인류의 어려운 '인간 조건'이 있다. 그리스 신화를 상기해 보자. 최고 신인 폭군 제우스를 비롯해 신들이 선악을 넘어서 유희하는 이미지가 밀려온다. 신화는 이런 인간 조건을 극복하여 예술적 차원에서 불멸화시키고 있다. 불멸하는 신들의 이미지는 니체의 말대로 '선악을 넘어서' 선악을 놀이의 경지에서 구현하고 있다. 그러니까 그리스의 예술과 신화는 인간의 '비극적'인 이원적 조건을 초월하게 해주는 유일한 지평이었던 것이다. 그러나 그런 부정적 가치들을 수용하는 예술과 신화는 사회적 차원에서는 위험성을 내포하고 타락할 경우 혼란을 초래할 수 있다.

아마 플라톤은 소크라테스의 죽음이 암시하듯이, 이런 사태를 타개할 길로서 폴리스에서 시인을 추방하고 철인 정치를 구현하고자 했을 것이다. 그러니까 이 철학자는 위와 같은 이원적 구조에서 부정적인 가치들

의 존재 이유를 모르고 있었던 게 아니라, 데리다의 식으로 말하면 '은폐'했다 할 것이다. 선이 악에 빚지고 있다는 인식은 얼마나 위험한가. 사실 기독교를 들여다보면, 종말론에서 천국(선)과 지옥(악)은 영원히 갈라지지만 천국은 지옥이 있음으로써만 인식론적 가치가 있다. 그러니 천국은 지옥에 빚을 지고 있고, 천국에 진입한 자들은 지옥에서 영벌을 구현하는 존재들을 통해서만 자신들의 지복을 인식할 수 있으니, 역설적으로 이들에게 빚을 지고 있는 것이다. 이미 모든 개념의 세계를 초월하고 생성의 세계를 넘어서는 불교적 해탈만이 이런 양면적 세계로부터 벗어날 수 있을 것이다.

플라톤이 거부한 현실 세계, 감각 세계, 두 눈으로 들어오는 이미지의 세계는 이와 같은 인식론적 성찰과 맞물려 있다. 플라톤 철학을 음지에서 가능하게 해주는 부정적 요소들이 없어지면 이 철학 자체가 성립하지 못한다. 이 부정적 요소들은 보이지 않게 이 철학의 바깥에 있는 것 같지만 이미 그 안에 들어와 그것을 받쳐 주고 있는 것이다. 이를 규명한 게 해체철학이다. 이렇게 플라톤의 이데아 철학이 해체되었을 때 이원적 현실은 본래의 신화적 힘을 되찾을 수 있고 시/문학과 이미지의 예술 세계는 그리스적 권리를 되찾을 수 있는 것이다.

어쩌면 지금 우리는 예술과 이미지가 이런 권리를 회복하는 세기에 살고 있다 할 것이다. 이제 이미지가 침투하지 않은 영역은 없다. 플라톤이래로 오랜 세월 동안 이미지에 대해 지녀온 편견이 서구 문화 속에 아직 살아 있지만 말이다. 가스통 바슐라르는 이렇게 말했다. "우리가 이미지의 세계에 속하고 있음은 관념의 세계에 속하고 있다는 것보다 더 강력하며 우리의 존재를 더 많이 구성한다." 이미지는 이미 "정신적 기원"에 자리 잡고 있는 것이다. 이 이미지에 대한 해석의 기본 틀은 문학작품 속에 있다. 뿐만 아니라 롤랑 바르트의 말대로, 이미지에 대한 모든 해석은 언어적 담론으로 표현된다는 점에서 기호학은 일정 부분 언어학에 의존할 수밖에 없다.

본서의 저자는 기호학자 움베르토 에코가 정리한 분류에 따라 그 어떤 작품이든 이것을 해석하는 데 세 가지 의도가 작동하고 있음을 상기하는 데서 출발한다. 저자의 의도, 작품의 의도, 그리고 독자의 의도가 그것이

다. 여기서 한스 로베르트 야우스의 수용 미학 이후 부각된 독자의 의도가 새롭게 각광받으며 창조적 글쓰기를 생산해 내고 있다. '아는 만큼 보인다'는 말이 있듯이, 독자는 자신의 교양과 문화적 맥락을 벗어나서는 작품을 이해할 수 없고 의미를 생산할 수 없다. 어쨌거나 해석은 기본적으로 이와 같은 삼각 축이 상호작용하는 가운데 전개되지만 그 구체적 메커니즘들은 상당히 복잡하다.

저자는 이미지 해석의 메커니즘들을 밝히는 데 있어서 자신의 연구의 방향과 틀을 서론에서 자세히 설명하고 있고 연구 내용을 총괄적 결론에서 다시 한 번 점검하고 있다. 따라서 독자가 서론을 읽어보면 이 책에 대한 개괄적 이해를 얻을 수 있으리라 생각되기에 역자의 소개는 생략하겠다.

한 가지 특기할 것은 저자가 책의 마지막에서 바르트의 학문적 여정을 되돌아보면서 이 기호학자가 열어놓은 이미지 해석의 지평을 재평가하는 작업을 하고 있다는 점이다. 그러니까 그는 바르트가 이룩한 업적에서 과소평가되거나 잊혀진 측면들을 짚고 넘어감으로써 학계가 그에 대해 진 빚을 인정해 주기를 기대하고 있는 셈이다. 이 마지막 부분은 위대한 영감의 소유자는 다방면에 걸쳐 폭넓은 연구 영역을 개척해 준다는 사례를 다시 한 번 확인케 해주고 있다.

방법론적 차원에서 이미지 해석에 대한 집중적 연구서가 국내에 별로 소개되지 않은 상황에서 본서는 이 분야의 탐구에 좋은 안내서가 될 수 있으리라 생각된다.

<div align="right">2009년 1월 김 웅 권</div>

의 존재 이유를 모르고 있었던 게 아니라, 데리다의 식으로 말하면 '은폐'했다 할 것이다. 선이 악에 빚지고 있다는 인식은 얼마나 위험한가. 사실 기독교를 들여다보면, 종말론에서 천국(선)과 지옥(악)은 영원히 갈라지지만 천국은 지옥이 있음으로써만 인식론적 가치가 있다. 그러니 천국은 지옥에 빚을 지고 있고, 천국에 진입한 자들은 지옥에서 영벌을 구현하는 존재들을 통해서만 자신들의 지복을 인식할 수 있으니, 역설적으로 이들에게 빚을 지고 있는 것이다. 아마 모든 사념이 세계를 초월하고 생성의 세계를 넘어서는 불교적 해탈만이 이런 양면적 세계로부터 벗어날 수 있을 것이다.

플라톤이 거부한 현실 세계, 감각 세계, 두 눈으로 들어오는 이미지의 세계는 이와 같은 인식론적 성찰과 맞물려 있다. 플라톤 철학을 음지에서 가능하게 해주는 부정적 요소들이 없어지면 이 철학 자체가 성립하지 못한다. 이 부정적 요소들은 보이지 않게 이 철학의 바깥에 있는 것 같지만 이미 그 안에 들어와 그것을 받쳐 주고 있는 것이다. 이를 규명한 게 해체철학이다. 이렇게 플라톤의 이데아 철학이 해체되었을 때 이원적 현실은 본래의 신화적 힘을 되찾을 수 있고 시/문학과 이미지의 예술 세계는 그리스적 권리를 되찾을 수 있는 것이다.

어쩌면 지금 우리는 예술과 이미지가 이런 권리를 회복하는 세기에 살고 있다 할 것이다. 이제 이미지가 침투하지 않은 영역은 없다. 플라톤 이래로 오랜 세월 동안 이미지에 대해 지녀온 편견이 서구 문화 속에 아직 살아 있지만 말이다. 가스통 바슐라르는 이렇게 말했다. "우리가 이미지의 세계에 속하고 있음은 관념의 세계에 속하고 있다는 것보다 더 강력하며 우리의 존재를 더 많이 구성한다." 이미지는 이미 "정신적 기원"에 자리 잡고 있는 것이다. 이 이미지에 대한 해석의 기본 틀은 문학작품 속에 있다. 뿐만 아니라 롤랑 바르트의 말대로, 이미지에 대한 모든 해석은 언어적 담론으로 표현된다는 점에서 기호학은 일정 부분 언어학에 의존할 수밖에 없다.

본서의 저자는 기호학자 움베르토 에코가 정리한 분류에 따라 그 어떤 작품이든 이것을 해석하는 데 세 가지 의도가 작동하고 있음을 상기하는 데서 출발한다. 저자의 의도, 작품의 의도, 그리고 독자의 의도가 그것이

다. 여기서 한스 로베르트 야우스의 수용 미학 이후 부각된 독자의 의도가 새롭게 각광받으며 창조적 글쓰기를 생산해 내고 있다. '아는 만큼 보인다'는 말이 있듯이, 독자는 자신의 교양과 문화적 맥락을 벗어나서는 작품을 이해할 수 없고 의미를 생산할 수 없다. 어쨌거나 해석은 기본적으로 이와 같은 삼각 축이 상호작용하는 가운데 전개되지만 그 구체적 메커니즘들은 상당히 복잡하다.

저자는 이미지 해석의 메커니즘들을 밝히는 데 있어서 자신의 연구의 방향과 틀을 서론에서 자세히 설명하고 있고 연구 내용을 총괄적 결론에서 다시 한 번 점검하고 있다. 따라서 독자가 서론을 읽어보면 이 책에 대한 개괄적 이해를 얻을 수 있으리라 생각되기에 역자의 소개는 생략하겠다.

한 가지 특기할 것은 저자가 책의 마지막에서 바르트의 학문적 여정을 되돌아보면서 이 기호학자가 열어놓은 이미지 해석의 지평을 재평가하는 작업을 하고 있다는 점이다. 그러니까 그는 바르트가 이룩한 업적에서 과소평가되거나 잊혀진 측면들을 짚고 넘어감으로써 학계가 그에 대해 진 빚을 인정해 주기를 기대하고 있는 셈이다. 이 마지막 부분은 위대한 영감의 소유자는 다방면에 걸쳐 폭넓은 연구 영역을 개척해 준다는 사례를 다시 한 번 확인케 해주고 있다.

방법론적 차원에서 이미지 해석에 대한 집중적 연구서가 국내에 별로 소개되지 않은 상황에서 본서는 이 분야의 탐구에 좋은 안내서가 될 수 있으리라 생각된다.

<div style="text-align: right">2009년 1월 김 웅 권</div>

색 인

김웅권
한국외국어대학교 불어과 졸업
프랑스 몽펠리에3대학 불문학 박사
한국외국어대학교 학술연구교수역임
현재 한남대학교 사회문화대학원 문학예술학과 객원교수
학위 논문: 《앙드레 말로의 소설 세계에 있어서 의미의 탐구와 구조화》
저서: 《앙드레 말로−소설 세계와 문화의 창조적 정복》
《말로와 소설의 상징시학》《앙드레 말로의 문학 세계》
논문: 〈앙드레 말로의 《왕도》에 나타난 신비주의적 에로티시즘〉
(프랑스의 《현대문학지》 앙드레 말로 시리즈 10호),
〈앙드레 말로의 《인간 조건》에서 광인 의식〉(미국 《앙드레 말로 학술지》 27권),
〈동양: '정신의 다른 극점,' A. 말로의 아시아의 3부작에 나타난 상징시학을 중심으로〉
(미국 《앙드레 말로 학술지》 34권) 외 20여 편
역서: 《천재와 광기》《니체 읽기》《상상력의 세계사》《순진함의 유혹》
《쾌락의 횡포》《영원한 황홀》《파스칼적 명상》《운디네와 지식의 불》
《진정한 모럴은 모럴을 비웃는다》《기식자》《구조주의 역사 II · III · IV》
《미학이란 무엇인가》《상상의 박물관》《그라마톨로지에 대하여》
《어떻게 더불어 살 것인가》《과학에서 생각하는 주제 100가지》
《에로티시즘을 즐기기 위한 100가지 기본 용어》《푸코와 광기》
《실천 이성》《서양의 유혹》《중세의 예술과 사회》《중립》《목소리의 結晶》
《S/Z》《타자로서 자기 자신》《밝은 방》《외쿠메네》《몽상의 시학》
《글쓰기의 영도》《재생산에 대하여》《행동의 구조》
《엠마누엘 레비나스와의 대담》《도미니크》《꿈꿀 권리》《촛불의 미학》 등 40여 권

문예신서
366

이미지와 해석

초판발행 : 2009년 1월 10일

東文選
제10−64호, 78. 12. 16 등록
110−300 서울 종로구 관훈동 74번지
전화 : 737−2795

편집설계 : 李姃旻

ISBN 978-89-8038-649-9 94600

東文選 文藝新書 129

죽음의 역사

P. 아리에스

이종민 옮김

지구상에 존재하는 모든 피조물은 시작과 끝이라는 존재의 본원적인 한계성을 지니고 있다. 인간 역시 이러한 자연의 법칙에서 결코 벗어날 수 없는 한계성을 인식하고 있다. 그러나 인간 존재의 시작을 의미하는 탄생에 관해서는 그 실체가 이미 과학적으로 규명되고 있지만, 종착점으로서의 죽음은 인간들의 끊임없는 연구와 노력에도 불구하고 오늘날까지 이렇다 할 구체적인 모습을 드러내지 못하고 있는 것이 현실이다. 이유는 간단하다. 과학적으로 죽음이라는 현상 자체는 규명되었다 할지라도, 그 이후의 세계는 어느 누구도 경험하지 못한 때문일 것이다. 물론 죽음이나 저세상을 경험했다는 류의 흥미로운 기사거리나 서적 들이 우리의 주변에 널려 있는 것은 사실이지만, 이는 어디까지나 임사상태에 이른 사람들의 이야기일 뿐 실지로 의학적으로 완전한 사망을 토대로 한 것은 아니다. 말하자면 진정한 죽음의 상태를 경험한 사람은 존재치 않기 때문에 죽음은 더욱더 우리 인간들의 호기심과 두려움을 자극하는 대상이 되고 있을지도 모른다.

아무튼 본서는 아득한 옛날부터 현재에 이르기까지 사람들은 어떻게 죽음을 맞이하고 생각했는가?라는 사람들의 호기심에 답하듯 죽음을 연구대상으로 삼은 역사서이다. 따라서 죽음의 이미지가 어떻게 변해 왔는지, 또 인간은 자신의 죽음을 앞에 두고 어떻게 행동했으며 타인의 죽음에 대해 어떤 생각을 품고 있었는지를 추적한다. 그리하여 역사 이래 인간의 항구적 거주지로서의 묘지로부터 죽음과 문화와의 관계를 파악하면서 묘비와 묘비명, 비문과 횡와상, 기도상, 장례절차, 매장 풍습, 나아가 20세기 미국의 상업화된 죽음의 이미지를 추적한다.

東文選 文藝新書 196

상상의 박물관

앙드레 말로
김웅권 옮김

　앙드레 말로의 예술 평론서들에 대한 평가는 찬반이 엇갈리는 측면이 있지만, 웬만한 미학 관련 서적이라면 그를 인용하지 않는 경우가 드물다는 사실이 그의 독창적인 업적을 웅변적으로 말해 준다.

　19세기에 어떤 사람들은 예술에 대한 고찰을 시도했고, 그 고찰은 우리에게 무언가를 계시해 주고 의미를 함축한다. 우리는 그들이 우리와 마찬가지로 동일한 작품들에 대해 말하고 있고, 그들이 이용한 참고 자료는 우리가 이용하는 참고 자료와 같다고 생각한다. 그런데 그들은 1900년까지 무엇을 보았던가? 그들이 본 것은 두세 곳의 박물관과 유럽이 남긴 걸작들 가운데 빈약한 양의 사진이나 판화 또는 복제품이었다. (…) 오늘날 대학생은 대부분 컬러 사진 복제품인 훌륭한 작품들을 가질 수 있다. 그는 또 사진 복제품을 통해 이류의 많은 그림들, 오래된 고대의 예술들, 먼 옛날 콜럼버스 발견 이전의 인도와 중국의 조각 작품들, 일부 비잔틴 미술품, 로마의 벽화들, 원시적이고 대중적인 예술들을 만날 수 있다. (…) 우리는 우리의 불확실한 기억을 보완하기 위해, 가장 큰 박물관이 소장할 수 있는 것보다 더 많은 의미 있는 작품들을 간직하고 있다.

　왜냐하면 상상의 박물관이 열렸기 때문이다. 이 상상의 박물관은 실제 박물관들이 불가피하게 강제한 불완전한 대면 비교를 궁극적 한계에 부딪치게 만든다. 그것은 조형 미술이 실제 박물관들의 부름에 부응하면서, 그 나름의 인쇄술을 발견함으로써 가능했던 것이다.

　독자는 말로가 전개하는 사색의 바다를 유영하면서, 시대적으로 기술되는 미술사 책에서는 전혀 맛볼 수 없는 새롭고 경이로운 예술의 섬에 도착할 것이다.

東文選 文藝新書 182

이미지의 힘
— 영상과 섹슈얼리티

아네트 쿤 / 이형식 옮김

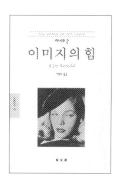

이 책은 포르노그라피의 미학과 전략, 그리고 그것을 소비하는 관람자의 욕망과 심리분석에서 탁월한 통찰력을 보여 준다. 남모르게 찍힌 듯이 제시된 사진이 어떻게 관음증적인 욕망을 부추기는지, 초대하는 시선이 어떻게 죄책감을 상쇄하는지, 하드코어에서는 왜 육체가 파편화될 수밖에 없는지의 문제는 요즘처럼 인터넷에서 포르노사이트가 범람하고, 거의 모든 광고에서 포르노그라피의 전략들이 채택되고 있는 오늘날의 이미지를 분석적인 시선으로 이해하는 데 많은 도움을 줄 것이다.

이 도발적인 글 모음에서 아네트 쿤은 다양한 영화와 스틸 사진을 분석하고 있다. 쿤은 문화적으로 지배적인 이미지와 그것의 작용 방식에 대해 탐색하며 의견을 개진한다. 기호학과 마르크스주의-페미니스트 분석, 문화 연구와 역사적 방법을 아우르면서 쿤은 시각적 재현과 섹슈얼리티, 성적인 차이, 여성성과 남성성이 어떻게 구축되는가, 도덕성과 재현 가능성의 개념이 어떻게 실제 이미지를 통해 생산되는가를 둘러싼 문제를 연구한다.

삽화가 들어 있는 이 책에는 여자의 '글래머' 사진과 '다큐멘터리' 사진, 포르노그라피, 할리우드 영화의 하나의 주제로서 복장전도에 관한 글들이 포함되어 있다. 이 책은 또한 검열과 하워드 혹스의 〈빅 슬립〉을 논의하고, 무성 영화 시대에 성행했던 장르—— '건강 선전 영화' ——에서 도덕성과 섹슈얼리티 구축 문제를 다루고 있다.

아네트 쿤은 영화 이론, 영화사, 그리고 페미니즘과 재현에 대한 글을 널리 발표했다. 그녀는 현재 글래스고대학교에서 영화와 텔레비전을 강의하고 있으며, 《스크린》지의 편집자이다.

東文選 文藝新書 188

하드 바디
— 레이건시대 할리우드 영화에 나타난 남성성

수잔 제퍼드
이형식 옮김

《하드 바디》는 어떻게 해서 강인한 몸을 가진 남성 주인공들이 화면을 채우게 되었는가를 통찰력 있게 보여 주는 저서이다. 람보, 터미네이터, 존 매클레인, 로보캅과 같은 하드 바디 남성들은 미국을 공격하는 국내와 국외의 적들에게 미국의 강인함을 몸으로 보여 준다. 하드 바디는 레이건 정부가 악마로 규정했던 소련을 비롯하여 외국 테러리스트와 외국 경제력의 위협으로부터 미국을 지켜내며, 국내적으로는 마약 사범과 동성애자 등 미국의 전통적인 가치를 위협하는 소프트 바디를 처단한다.

'문화제국주의'의 첨병 역할을 하는 영화는 가장 민감하게 시대의 정신을 반영하는 매체 중 하나이다. 어느 특정 시대에 어떠한 영화 장르가 인기를 끄는 것은, 그 장르가 그 시대 사람들의 집단적인 욕망을 충족시키고 그들의 열망을 효과적으로 반영하기 때문이다. 한때 가장 미국적인 영화 장르였던 서부 영화의 흥망성쇠를 추적해 보면 이것을 잘 알 수 있다.

1980년대는 많은 면에서 1950년대와 유사점을 공유하고 있다. 아이젠하워가 통치한 8년간의 극우 보수적 분위기, 냉전 체제의 고착과 매카시즘, 그리고 한편으로는 경제적인 안정과 베이비 붐 세대의 부상, 핵가족에 근거한 전통적인 미국적인 가치의 찬양 등의 1950년대의 현상은 1981년에 취임한 레이건이 돌아가고자 했던 사회였다. 민권 운동, 페미니즘, 청년들의 반문화 운동, 베트남 전쟁 등이 전통적 백인 남성 위주의 사회 질서에 도전을 가하기 전의 평온하고 목가적인 소도시 미국 사회로 돌아가기를 원했던 것이다. 이러한 열망은 1980년대에 등장한 1950년대를 다룬 영화들로 표현되었다. 레이건은 베트남 전쟁의 패배로 만신창이가 된 미국의 자존심 또한 다시 일으켜 세우고 싶었고, 판타지 속에서나마 승리를 거두고 싶었던 열망은 《람보》를 비롯한 자위적인 영화로 표현되었다. 이들 영화의 성공은 승리하는 미국의 이미지에 미국 국민들이 얼마나 굶주려 있었는지, 이것을 80년대의 영화들이 어떻게 충족시켜 주었는지 보여 준다. 아이젠하워처럼 레이건도 두 번의 임기 동안 재임했고, 그 자리를 아들 격인 부시에게 넘겨 주었다.

東文選 文藝新書 295

에로티시즘을 즐기기 위한 100가지 기본 용어

장 클레 마르탱
김웅권 옮김

즐기면서 음미해야 할 본서는 각각의 용어가 에로티시즘을 설명하는 대신에 그것을 존재하게 하며, 느끼게 만들고, 떨리게 하는 그런 사랑의 여로를 구현시킨다. 에로티시즘을 이해하는 게 중요한 게 아니라 그것을 즐기고, 도취·유혹·매력·우아함 같은 것들로 구성된 에로티시즘의 미로 속에 들어가는 게 중요하다. 각각의 용어는 그 자체가 영혼의 전율이고, 바스락거림이며, 애무이고, 실천이나 쾌락의 실습이다. 극단적으로 살균된 비아그라보다는 아프로디테를 찬양해야 한다.

이 책은 들뢰즈 철학을 연구한 저자가 100개의 용어를 뽑아 문화적으로 전환된 유동적 리비도, 곧 에로티시즘과 접속시켜 고품격의 단상들을 생산해 내고 있다.

에로티시즘이 각각의 용어와 결합할 때 마법적 연금술이 작동하고, 이로부터 솟아오르는 스냅 사진 같은 정신의 편린들이 격조 높은 유희를 담아내면서 독자에게 다가온다. 한 철학자의 방대한 지적 스펙트럼 속에서 에로스와 사물들이 부딪쳐 일어나는 스파크들이 놀라운 관능적 쾌락을 뿌려내는 이 한 권의 책을 수준 높은 고급 독자에게 권한다. '텍스트의 즐거움'을 함께 나누고자 한다.

장 클레 마르탱은 프랑스의 철학자로서 활발한 저술 활동을 펴고 있으며, 저서로는 《변화들. 질 들뢰즈의 철학》(들뢰즈 서문 수록)과 《반 고흐. 사물들의 눈》 등이 있다.

東文選 文藝新書 211

토탈 스크린

장 보드리야르
배영달 옮김

　우리 사회의 현상들을 날카로운 혜안으로 분석하는 보드리야르
의 《토탈 스크린》은 최근 자신의 고유한 분석 대상이 된 가상(현
실)·정보·테크놀러지·텔레비전에서 정치적 문제·폭력·테러
리즘·인간 복제에 이르기까지 현대성의 다양한 특성들을 보여
준다. 특히 이 책에서 보드리야르는 오늘날 우리를 매혹하는 형태
들인 폭력·테러리즘·정보 바이러스와 관련하여 기호와 이미지
의 불가피한 흐름, 과도한 커뮤니케이션, 프로그래밍화된 정보를
분석한다. 왜냐하면 현대의 미디어·커뮤니케이션·정보는 이미
지의 독성에 의해 증식되며, 바이러스성의 힘을 지니기 때문이다.
　보드리야르는 현대성은 이미지의 독성과 더불어 폭력을 산출해
낸다고 말한다. 이러한 폭력은 정열과 본능에서보다는 스크린에
서 생겨난다는 의미에서 가장된 폭력이다. 그리고 그것은 스크린
과 미디어 속에 잠재해 있다. 사실 우리는 미디어의 폭력, 가상의
폭력에 저항할 수가 없다. 스크린·미디어·가상(현실)은 폭력의
형태로 도처에서 우리를 위협한다. 그러나 우리는 스크린 속으로,
가상의 이미지 속으로 들어간다. 우리는 기계의 가상 현실에 갇힌
인간이 된다. 이제 우리를 생각하는 것은 가상의 기계이다. 따라
서 그는 "정보의 출현과 더불어 역사의 전개가 끝났고, 인공지능
의 출현과 동시에 사유가 끝났다"고 말한다. 아마 그의 이러한 사
유는 사유의 바른길과 옆길을 통해 새로운 사유의 길을 늘 모색하
는 데서 비롯된 것일 터이다. 현대성에 대한 탁월한 통찰력을 보
여 주는 보드리야르의 이 책은 우리에게 우리 사회의 현상들을 비
판적으로 읽게 해줄 것이다.